# HISTOIRE

### DE LA

# SCULPTURE FRANÇAISE.

Paris. Imprimerie Gerdès, rue Bonaparte 42

# HISTOIRE

DE

# LA SCULPTURE

FRANÇAISE

## PAR T. B. ÉMÉRIC-DAVID,

De l'Institut de France, Académie des Inscriptions et Belles-lettres;

ACCOMPAGNÉE DE NOTES ET OBSERVATIONS

PAR M. J. DU SEIGNEUR, STATUAIRE,

ET PUBLIÉE POUR LA PREMIÈRE FOIS

PAR LES SOINS DE M. PAUL LACROIX (BIBLIOPHILE JACOB).

PARIS.

CHARPENTIER, ÉDITEUR,

RUE DE LILLE, 19.

1853

# PRÉFACE DE L'ÉDITEUR.

L'histoire de la Sculpture française, que nous publions aujourd'hui pour la première fois, sur les manuscrits de l'auteur, est un des ouvrages les plus importants et les plus utiles d'Éméric-David. On s'étonnera qu'il ne l'ait pas fait paraître de son vivant, ou du moins qu'il n'en ait donné au public que le premier chapitre, comme un avant-goût, dans les Remarques sur la *Storia della Scultura* du comte de Cicognara.

Cet ouvrage, en effet, était totalement achevé, depuis 1817, et il eût figuré tout entier, à cette époque, dans les *Annales encyclopédiques*, si le directeur de cette revue, consacrée à l'examen des livres nouveaux plutôt qu'à l'impression d'œuvres originales, avait consenti à imprimer le travail entier d'Éméric-David; mais il s'y refusa, en prétextant la longueur de l'œuvre, qui resta en partie inédite. Éméric-David ne voulut pas depuis la publier lui-même, parce qu'il jugeait utile de joindre à son texte quelques gravures, qui auraient augmenté beaucoup les frais de publication.

L'Histoire de la Sculpture française est aussi neuve, aussi curieuse, que celle de la Peinture au moyen âge; dans l'un comme dans l'autre sujet, tout était à découvrir, à mettre en lumière, à prouver. Éméric-David arrivait le premier sur un terrain vierge et inconnu, plein de débris sans nom et de restes informes : il lui a fallu déblayer le sol, pour ainsi dire, et retrouver laborieusement les vestiges d'un édifice écroulé

et disparu. Nous ne possédions pas encore d'histoire de la Sculpture française : Éméric-David l'a écrite le premier.

Ce beau résultat de tant de recherches consciencieuses est sorti pourtant d'un simple article de critique littéraire. Éméric-David avait à examiner, en ce qui concerne la France, la grande *Histoire de la sculpture*, que venait de publier le comte de Cicognara : il a voulu démontrer que rien n'égale la partialité et la légèreté du célèbre auteur dans ses jugements sur l'art et les artistes français; et, pour faire mieux comprendre que toute cette partie d'un livre, d'ailleurs si estimable, était à recommencer ou du moins n'existait pas, il a fourni lui-même un admirable modèle, qui devait combler une lacune systématique dans la *Storia della Scultura*.

Non-seulement il a vengé très-dignement la France artistique des injustes dédains de l'archéologue italien, mais il a établi, par des preuves incontestables, que l'ancienne France, sous le rapport de la statuaire, n'avait rien à envier, même à l'Italie. C'est lui qui nous fait connaître une multitude d'œuvres d'art, qui à toutes les époques ont signalé le talent et l'émulation des sculpteurs français. Combien de faits nouveaux, qui n'avaient jamais été recueillis dans les chroniques originales ! combien de noms célèbres, qui étaient ignorés et perdus pour l'histoire de l'art!

Reportons-nous au temps où ce livre a été composé, pour en apprécier tout le mérite. Alors, il y a trente ans, les *Annales archéologiques* de M. Didron, la *Revue archéologique* de M. Leleux, les publications du Comité des arts et monuments, les efforts de la Commission des monuments historiques, les accroissements de nos Musées, leurs nouveaux catalogues, et surtout les admirables travaux de M. le comte Léon de Laborde, n'avaient pas encore rendu plus facile la tâche de l'historien des arts du moyen âge. Éméric-David a dû tenter, à lui seul, ce qui a été exécuté depuis par tous les infatigables défricheurs de l'archéologie nationale.

On doit regretter qu'il n'ait pu faire usage des innombrables matériaux qui ont été découverts et mis au jour depuis

le temps où il écrivait son livre : il en eût tiré d'immenses ressources pour le sujet dont il s'occupait alors. Nous signalerons surtout deux recueils, qui renferment les documents les plus précieux : les *Annales archéologiques* de M. Didron, et *les Ducs de Bourgogne* de M. le comte Léon de Laborde. Ce dernier ouvrage, dont trois volumes seulement de la seconde partie, contenant les preuves, ont paru aujourd'hui, est un vaste et riche répertoire de renseignements originaux sur l'époque la plus brillante de l'histoire des arts. M. Léon de Laborde, en faisant le dépouillement des Comptes de l'hôtel des rois de France et des ducs de Bourgogne au quinzième siècle, nous a fait connaître une foule d'artistes qui n'avaient laissé aucune trace, et dont les ouvrages ne subsistent plus depuis longtemps. La première partie de son livre aura pour objet de coordonner tous ces faits nouveaux dans une savante dissertation et d'en former une véritable histoire de l'art français.

Dans son beau travail, intitulé : *la Renaissance des arts à la cour de France*, le même écrivain doit consacrer un volume entier à la sculpture du seizième siècle, et l'on peut être certain d'avance qu'il confirmera la plupart des faits qui sont relatés pour la première fois dans l'*Histoire de la Sculpture française* d'Éméric-David.

Cette histoire n'a pourtant pas été complétement achevée, et l'on y remarque des lacunes qui témoignent que l'auteur avait encore le projet d'y travailler, surtout dans le chapitre consacré au seizième siècle. Nous avons ajouté, pour y faire suite, le Tableau historique des progrès de la Sculpture française, depuis Pigale jusqu'aujourd'hui, qui avait été publié dans la *Revue européenne*, en 1825. Malheureusement, on n'a retrouvé, dans les papiers d'Éméric-David, aucun travail analogue concernant la sculpture et les sculpteurs du dix-septième siècle.

Notre publication eût été incomplète, si nous avions négligé de réunir à ce volume les Remarques sur la *Storia della Scultura*. Ces Remarques, si judicieuses, ne font pas

double emploi avec l'*Histoire de la Sculpture française*, car elles n'en reproduisaient qu'un seul chapitre, que nous avons supprimé en les réimprimant. Elles offrent, d'ailleurs, un grand nombre d'indications précieuses et d'excellents jugements qui ne sont pas répétés dans l'*Histoire de la Sculpture française*, et qui s'y rapportent à divers égards. On sait, d'ailleurs, que ces Remarques ont paru dans la *Revue encyclopédique*, et ont été tirées à part, au nombre de deux cents exemplaires, avec le sous-titre d'*Essai historique sur la Sculpture française*.

Enfin, pour que l'ouvrage d'Éméric-David, composé il y a plus de trente ans, soit mis au courant des travaux récents de l'archéologie, nous l'avons fait suivre de notes et d'observations par M. Jean du Seigneur, statuaire distingué, un des hommes les plus capables de comprendre l'art du moyen âge, un des plus instruits dans la biographie des anciens artistes de la France.

PAUL LACROIX.

# TABLEAU HISTORIQUE

DES

## PRODUCTIONS DE LA SCULPTURE FRANÇAISE.

Ne nos deserat memoria patrum.

## INTRODUCTION.

L'art de la sculpture n'a cessé d'être cultivé chez les Français à aucune époque de leur histoire. Ils ont exécuté de vastes monuments de marbre, moulé le bronze, façonné l'argent, au milieu des troubles, des désordres, des calamités de tous les genres, qui affligeaient leur patrie, sous le règne turbulent des descendants de Clovis. Charlemagne leur inspira une nouvelle activité. Non-seulement ce grand homme décorait les voûtes, le pourtour des murs de ses édifices, de mosaïques, de tentures, de tapis, de peintures tracées sur bois, sur toile; mais encore il les enrichissait de statues, de bas-reliefs, d'une somptueuse argenterie, rehaussée de figures, variée de plusieurs couleurs, ornée de damasquinures, de *nielli*, de pierreries. La sculpture était devenue sous son règne un moyen de représenter *au vif* les mystères de la religion et de les enseigner au peuple. Les productions du ciseau dont les façades et l'intérieur même des églises étaient

couverts, sorte de discours souvent expressif et pathétique, formaient, suivant le langage d'alors, *le livre des illettrés*.

L'anarchie féodale n'anéantit point cet amour de l'art, devenu une habitude nationale; le flambeau pâlit, mais ne s'éteignit pas. L'orgueil, à défaut de la piété, employa le ciseau des artistes. La magnificence des tombeaux, qui n'avait jamais entièrement cessé depuis les Romains, s'accrut pour perpétuer la mémoire des princes, des prélats, des plus petits seigneurs, des simples prieurs de couvents, devenus possesseurs de presque toutes les richesses. Ces tombeaux prennent toutes sortes de formes : tantôt, et c'est l'usage le plus constant, la statue, portrait du mort paré de ses habillements les plus magnifiques, est couchée sur le sarcophage; tantôt le corps sculpté est visible lui-même, dans l'intérieur percé d'arcades; tantôt des figures en ronde-bosse de personnages élevés, d'évêques, de moines, sont posées autour de l'urne sépulcrale, comme au quatrième siècle celles du Christ et des Apôtres; tantôt le monument, couvert d'ornements significatifs, reçoit la forme d'une chapelle, d'une façade d'église, d'un lit ou d'un trône à baldaquin.

Dès le douzième siècle et même dès le onzième, l'art sembla renaître, soit que la France eût alors le bon esprit d'appeler dans son sein quelques statuaires grecs, soit que le génie national eût reçu un nouvel élan, de la passion de bâtir, devenue universelle. La sculpture produisit, à cette époque, des ouvrages, dont la vérité, la naïveté, la dignité quelquefois, eurent droit de nous étonner. Saint Louis multiplia les encouragements donnés à l'art par son aïeul Philippe-Auguste, par Louis le Jeune et par le roi Robert. Une architecture toute nouvelle, née peu de temps avant ce grand prince, portée sous son règne au plus haut degré de perfection, anima ses légers édifices par une sculpture, inachevée sans doute, mais où se remarquait déjà le sentiment d'un art qui revenait à ses vrais principes. Charles V fut, de son temps, un

autre Louis XIV; architecte lui-même, *habile deviseur* et prudent *ordonneur*, il encouragea les arts par une habile politique autant que par un effet de son goût naturel; et, dans le siècle déplorable qui suivit son règne, tel fut le produit de l'impulsion qu'il avait donnée, que les progrès allèrent toujours croissant

La cour voluptueuse de Charles VII trouva dans les arts des jouissances nécessaires à sa galanterie; celle de Louis XI, à sa dévotion; et sous le règne paternel de Louis XII, s'était enfin élevée parmi nous une école de sculpture, purement française, nombreuse, sage, savante, dont les chefs-d'œuvre subsistent encore dans nos églises et dans nos musées.

Sans doute, on ne me soupçonnera pas de vouloir assimiler nos sculptures des quatorzième et quinzième siècles aux chefs-d'œuvre des maîtres italiens du même temps. Dans le onzième et le douzième siècle, la France peut être mise en parallèle avec l'Italie. Elle n'avait pas déchu davantage, peut-être moins, au treizième siècle, qui est celui de la restauration; c'est le même principe qui reprend son empire chez les deux peuples. Vérité, naïveté, tel était le but que s'efforçait d'atteindre tout homme qui, chez l'une ou l'autre nation, commençait à s'éclairer. L'Italie et la France marchèrent de pair. La preuve de ce fait se retrouve en plus d'un endroit sous nos yeux. Nous possédons encore, malgré d'innombrables destructions, une foule de monuments de cet âge, où se fait sentir toute la vivacité du sentiment qui n'a jamais cessé d'inspirer nos artistes. Au quatorzième, au quinzième siècle, cette égalité ne subsiste plus. Les causes morales qui portaient l'Italie au perfectionnement de tous les arts, agissaient avec une activité toujours croissante. Le génie florentin prit alors un vol que nul peuple ne pouvait égaler. Eh! qui placer à côté des Brunelleschi, des Donatello, des Ghiberti, des Pollajuolo? Moins favorisé, l'art français marcha plus lentement, mais il ne s'égara point; il s'épura, se réchauffa, s'enno-

blit; on voit de jour en jour ses progrès. On peut dire que les artistes français formaient, à cette époque, une école nationale, et, ce qui est remarquable, une école qui ne devait qu'à elle-même son instruction. On vit briller à sa tête : Michel Colomb, Jean Texier, François Marchand, André Colombau de Dijon, Jean Juste et son frère, natifs de Tours. Un chef-d'œuvre honora ses derniers moments; ce fut le tombeau de Louis XII, ouvrage de Jean Juste et un des ornements aujourd'hui de l'église de Saint-Denis. Il a été souvent répété que ce tombeau est l'ouvrage de Trébatti (Paul-Ponce); c'est là une erreur grave qu'il faut déraciner, non-seulement parce qu'elle ravit au génie français une de ses palmes, mais plus encore parce qu'elle dénature totalement l'histoire de l'art moderne. Ouvrage de Paul-Ponce, ce monument serait le premier de la sculpture, importée en France, comme nous le verrons, par des maîtres italiens; ouvrage d'un Français antérieur à Paul-Ponce, il marque, au contraire, le point le plus élevé où était parvenue notre école nationale. Elle florissait, quand, saisi d'un juste enthousiasme pour les chefs d'œuvre de l'Italie, mais appréciant mal ses propres sujets et trompé par l'élégance déjà maniérée de l'école de Florence, François I$^{er}$, en amenant parmi nous une colonie de maîtres florentins, força, par cette irruption, le ciseau français d'abandonner les sages principes où il se perfectionnait de plus en plus. Il fallut que notre école adoptât le style de ces maîtres. Alors, chose singulière, il arriva tout à coup que ce ciseau français, objet des dédains de ces prétendus réformateurs, améliora cette manière qu'on lui imposait, et sut y apporter plus de naturel, plus de vie, plus de finesse, de grâce, de beauté. Jean Goujon, Bullant, Germain Pilon, Bontemps, surpassèrent leurs guides; mais cette manière empruntée ne pouvait pas jeter de fortes racines; bientôt elle s'anéantit. Elle disparut avec Pierre Biard le fils, son dernier sculpteur, sous le règne ou à la mort de

Henri IV; et tandis que le Poussin régénérait la peinture, nos statuaires français fondèrent une école totalement nouvelle, qui n'était pas sans défauts, mais qui se préserva du moins des vices outrés où était alors tombée l'Italie, lasse, pour ainsi dire, du bien. Favorisée par Louis le Grand, elle entoure son trône de somptueux monuments; elle se corrompt et déchoit sous Louis XV; et enfin, retrempée par une étude approfondie de la nature et de l'antique, elle jette de nos jours un tel éclat qu'il ne lui reste plus à égaler que les Phidias et les Praxitèle!

Tel est l'ensemble qu'aurait à tracer l'écrivain qui, sans prévention, oubliant s'il est Italien ou Français, écrirait l'histoire de l'art européen. Je n'aspire point à une si haute entreprise. Je veux seulement citer des monuments, rappeler des faits, fixer des dates, repousser des assertions inexactes. Je n'écris point une histoire de l'art : je me borne à offrir des matériaux à la plume judicieuse qui osera traiter un si beau sujet.

Je suivrai l'ordre chronologique, comme je l'ai fait dans d'autres ouvrages; si quelquefois je parais m'en écarter, ce sera pour ne pas séparer des objets liés naturellement les uns aux autres. J'y reviendrai. Mon travail sera divisé en huit chapitres. Je parlerai d'abord des principales productions de la sculpture française depuis Clovis jusqu'à la fin du douzième siècle. Je citerai ensuite des monuments de sculpture du treizième siècle, des monuments du quatorzième, du quinzième et des commencements du seizième, jusqu'à la mort de Louis XII; et j'essayerai de courtes notices sur tous les sculpteurs français, venus à ma connaissance, depuis le règne de Clovis jusqu'à l'an 1515 ou 1525 environ.

J'aurai, par ce moyen, suivi l'art français dans toutes ses périodes antérieures au règne de François I$^{er}$ et à la fondation de l'école de Fontainebleau, qu'on peut appeler l'école gallo-florentine.

En terminant cet essai, j'offrirai à mes lecteurs un aperçu ra-

pide des travaux de nos maîtres les plus illustres et de la distinction de nos écoles, depuis l'arrivée du Rosso et du Primatice en France jusqu'aux premières années de Louis XIV. On pourra juger s'il est vrai que la France n'ait eu, comme on l'a dit, jusqu'au seizième siècle, ni sculptures ni sculpteurs. Honorons l'Italie, célébrons ses inimitables chefs-d'œuvre ; mais ne déshéritons pas notre France : son histoire est une partie de l'histoire universelle.

# CHAPITRE PREMIER.

Principales productions de la Sculpture française depuis Clovis jusqu'à la fin du douzième siècle.

Les médailles de Posthume, les nombreux tombeaux de marbre de la ville d'Arles, dont plusieurs sont évidemment latins, et une foule d'autres monuments des mêmes temps, nous offriraient des exemples, applicables au deuxième, au troisième, au quatrième et au cinquième siècle de notre ère; mais nous ne remonterons point au delà de la première race de nos rois. C'est dans les siècles appelés barbares, que nous voulons observer le feu toujours actif de notre génie national.

Au sixième siècle, le roi Gontran et quelques princes de sa famille font exécuter des bas-reliefs en argent et en vermeil, formant un tableau, de sept coudées et demie de haut sur dix de large, où sont représentées la Nativité et la Passion de Jésus-Christ, d'un assez bon style, suivant les termes de l'historien : *Anaglypho prominente opere, picturâ satis optimâ*. Ces bas-reliefs, consacrés dans l'église de Sainte-Benigne de Dijon, n'ont été détruits que vers l'an 992, par l'abbé Guillaume, lorsque ce prélat reconstruisit son église [1].

Au septième siècle, après la mort de Dagobert, inhumé dans l'église de Saint-Denis, qu'il avait fondée, son tombeau est orné de son buste en argent doré et de celui de la reine Nanthilde, sa femme [2].

On voit ici que le faste excessif, introduit par les grands de Rome dans leurs usages domestiques, et porté imprudemment dans les monuments des arts par la cour de Byzance, avait été

---

[1] *Chronic. S. Benig. Divion.*; apud d'Achery, *Spicil.*, p. 383.
[2] Félibien, *Hist. de l'ab. de Saint-Denys*, p. 547.

adopté par nos prélats et nos rois. Ce faste s'accrut de jour en jour, malgré la misère des peuples. Aux temps de Gontran et de Dagobert, le marbre ne suffisait plus pour les portraits des hauts personnages, moins encore pour les images des saints. L'argent et l'or même y étaient le plus souvent employés; nous en trouverons une multitude d'exemples. Mais si, dans les ouvrages de ce genre, la richesse tenait trop facilement lieu de beauté, l'art y trouva aussi des occasions fréquentes de s'exercer. Antique branche de la sculpture, l'orfévrerie devint un des emplois les plus habituels des statuaires du moyen âge. Wolvinus et l'anonyme de Cologne étaient des orfévres, comme le furent aussi, en Italie, dans des siècles postérieurs, les Ghiberti et les Brunelleschi. La France eut pareillement ses Éloi, ses Raoul, ses Jean de Clichy, ses Dufour, habiles tout à la fois dans la ciselure et dans l'art de modeler. Les mêmes maîtres furent orfévres, architectes, peintres, sculpteurs, quelquefois poëtes, tandis qu'ils étaient abbés et même évêques; car, au milieu de la barbarie, le talent, toujours nécessaire, ne demeura jamais entièrement sans honneur.

Mais ce faste ne fit point abandonner la sculpture en pierre. Malgré l'opposition manifestée pendant longtemps par quelques évêques contre l'emploi des figures en ronde-bosse dans l'intérieur des églises, ce genre de sculpture fut constamment employé à la décoration extérieure de ces édifices, et même au dedans.

Vers le temps de Dagobert, saint Virgile, archevêque d'Arles, qui bâtissait l'église de Saint-Honorat, plaça sur les murs des bas-reliefs de marbre représentant l'histoire de la vie de Jésus-Christ. Cette ville, déjà si riche en monuments de sculpture, et que Childebert et Gontran avaient, autant qu'il dépendait d'eux, maintenue dans son antique splendeur, n'avait pas oublié l'art à l'aide duquel elle s'était embellie. Son hôtel des Monnaies n'avait pas cessé d'être en activité. Les bas-reliefs de saint Virgile, dégradés par le temps et mutilés pendant notre Révolution, subsistent encore dans le vieux monument, qui tombe en ruines [1].

[1] Millin, *Voyage au midi de la France*, t. III, p. 519, 558. La tradi-

Au huitième siècle, nous voyons, dans l'abbaye de Saint-Trudon, un autel dédié à la Vierge et à saint Pierre, entièrement recouvert de bas-reliefs en argent et en or, *auro argentoque imaginatum*¹.

Au neuvième, vers l'an 806, on élève dans l'église de l'abbaye de Saint-Faron le tombeau du duc Otger; il est orné de sept statues en ronde-bosse et de neuf figures en bas-relief ².

C'était alors le moment où Charlemagne inspirait à ses contemporains les grandes idées qui lui étaient familières. Tous les arts retrouvaient une nouvelle activité, à la voix d'un prince si propre à régénérer l'Europe. Par ses lois, il forçait les prélats à multiplier les productions de la peinture et de la sculpture, et il les y invitait par son exemple. Tandis que la peinture, la sculpture, l'art de la mosaïque et celui de la fabrication des vitraux enrichissaient à l'envi l'église, les palais et les thermes d'Aix-la-Chapelle; tandis que les églises de Fulde, de Trèves, de Salzbourg, de Saint-Gall, abondaient en monuments de tous les genres, la France se couvrait pareillement de nouveaux édifices. On rétablissait en même temps, on décorait les anciens, si ce n'est avec goût, du moins avec toute la magnificence à laquelle il était possible d'atteindre.

Sous le règne de ce prince, Angilbert, abbé de Saint-Riquier, fait sculpter sur le portail de son église une représentation de la Nativité, et place, dans l'intérieur, de nombreuses figures, où l'on voit des traits de la vie du Sauveur, savoir : au fond du chœur, la Passion; au nord, la Résurrection; et au midi, l'Ascension. Le tout est figuré en plâtre et en ronde-bosse, et ac-

tion veut que cette église ait été agrandie sous le règne de Charlemagne, et restaurée par l'archevêque Michel de Moret, vers l'an 1204 (Saxius, *Pontif. Arelat. hist.*, p. 249. Bouys, *la Royale couronne d'Arles*, p. 359, 364). Il suit de là que ces bas-reliefs peuvent avoir été déplacés et rétablis diverses fois; mais ces circonstances n'attaquent pas l'opinion relative à leur antiquité.

¹ *Chronic. abbat. S. Trud.*; apud d'Achery, *Spicil.*, t. II, p. 661.
² Mabillon, *Annal. ord. S. Bened.*, t. II, p. 376.

1.

compagné de dorures et de mosaïques : *ex gypso figuratæ, et auro, musivo, aliisque pretiosis coloribus compositæ*. Son église est pavée de marbre et de porphyre. Il donne un calice en or et deux devants d'autel en or et en argent, revêtus d'images d'animaux et de figures humaines en bas-relief[1].

Sous Louis le Débonnaire, Angésise, abbé de Luxeuil, ne se montre pas moins magnifique. Il fait exécuter, au milieu d'une grande quantité d'argenterie, un calice en or enrichi de bas-reliefs, *anaglypho opere factum*, et un devant d'autel orné de figures en argent[2].

Les artistes français de cette époque conservaient le double usage de fondre les statues de métal et de les façonner sous le marteau. Agobard, qui était opposé au culte des images, nous donne lui-même la preuve de ce fait dans l'écrit qu'il a composé pour les proscrire : *quicumque aliquam picturam, vel fusilem, sive ductilem adorat statuam, simulacra veneratur*[3].

Je pourrais rappeler ici la châsse de Saint-Germain des Prés, donnée par le roi Eude ; la statue de Louis le Débonnaire, couchée sur son tombeau dans l'église de Saint-Arnould de Metz ; le tombeau d'Hincmar, dans l'église de Saint-Remi de Reims ; et d'autres monuments indiqués par Montfaucon ; mais il doit suffire que ce savant écrivain en ait fait mention. Je cite des exemples et n'écris point une histoire. On présume bien, notamment, que si les abbés de Saint-Riquier et de Luxeuil faisaient exécuter tant de pièces d'argenterie ornées de bas-reliefs, plusieurs prélats devaient montrer le même zèle. L'usage de ces décorations était alors général.

Au dixième siècle, vers l'an 940, Guy, évêque d'Auxerre, reconstruit le portail de sa cathédrale et le couvre de sculptures qui représentent d'un côté le Paradis, et de l'autre l'Enfer,

---

[1] *Vita S. Angilb.* ; apud d'Achery et Mabill., *Acta SS. ord. S. Bened.*, t. V, p. 109 ad 127.

[2] *Vita S. Anges.* ; apud d'Achery et Mabill., *loc. cit.*, t. V, p. 635, 636.

[3] Agobard., *de Imag.*, t. II, *Op.*, p. 264.

sujets souvent reproduits dans les monuments de cet âge et des temps postérieurs. Le même prélat donne un devant d'autel en argent enrichi de figures [1].

Vers l'an 989, Amalbert, abbé de Saint-Florent de Saumur, fait aussi exécuter une châsse d'argent ornée de bas-reliefs, où l'on renferme le vase qui contenait le corps de saint Florent. Peu de temps après, Robert, son successeur, décore le cloître de son monastère, de sculptures en pierre qui paraissent d'un travail admirable, *mirâ lapidum sculpturâ*, et place dans le chœur de son église des sculptures en bois [2].

Le commencement du onzième siècle forme une des principales époques de l'histoire de l'art moderne. Une ferveur générale portait les esprits à reconstruire les églises et à les embellir; ce zèle se manifestait surtout en France. Le roi Robert et Constance, sa femme, en donnaient l'exemple. La piété de Robert obtenait à peu près les mêmes effets qu'avait obtenus, deux cents ans auparavant, le génie régénérateur de Charlemagne. De toutes parts, sous le règne de ce prince, on voit s'élever de vastes et solides édifices. Les grandes peintures qui avaient couvert jusqu'alors entièrement, ou presque en entier, l'intérieur des églises, ne sont plus si fréquentes; mais l'architecture romaine, dégénérée, veut étonner les esprits par une nouvelle magnificence, et la sculpture est prodiguée de plus en plus sur les portes et dans l'intérieur des églises, tantôt pour rendre sensibles les vérités de la religion ou les principes de la morale par des images allégoriques, tantôt pour rappeler des traits de l'histoire sainte ou de l'histoire civile.

C'est en 1001, ou peut-être quelques années auparavant, que Morard, abbé de Saint-Germain des Prés, aidé des fonds du roi Robert, commence à rebâtir son église, plus d'une fois dévastée par les Normands [3]. Ses successeurs ont abattu une grande partie

[1] Lebeuf, *Mém. concern. l'hist. d'Auxerre*, t. I, p. 219.
[2] *Hist. monast. S. Flor. Salmur.*; apud Martenne et Durand, *Ampl. Collect.*, col. 1099 et 1106.
[3] D. Bouillard, *Hist. de l'abb. Saint Germain des Prés*, p. 70 et suiv.

de ses constructions. La croisée, le chœur et la voûte de la grande nef datent d'une époque moins ancienne; mais, dans les chapiteaux des colonnes sur lesquelles reposent les arcs à plein cintre des bas-côtés, qui sont son ouvrage, se voient encore les figures dont il les fit orner.

Contemporain de Morard, Guillaume, abbé de Saint-Bénigne de Dijon, en reconstruisant, ainsi que je l'ai dit, le portail de son église, qui appartient aux années 1001 ou 1005, le couvre de sculptures qui en font encore aujourd'hui l'ornement. Sous une grande arche à plein cintre, qui en enferme deux autres, pour donner deux entrées, il fait représenter, soit en ronde-bosse, soit en bas-relief, une longue suite de rois de France, y compris le roi Robert; et, auprès de ces princes, des anges, des patriarches, la Nativité, le Christ assis donnant sa bénédiction [1].

Nous devons ici une part à l'Italie; Guillaume, issu d'une famille suédoise, était né dans les environs de Verceil. On a supposé qu'il était sculpteur, par la raison qu'on remarque sur un des chapiteaux de la rotonde qui fait partie de l'église de Saint-Bénigne les mots: *Willengus levita*. Cette preuve n'est rien moins que suffisante, attendu qu'il est fort douteux que la rotonde date du temps de Guillaume [2]. D'ailleurs, ce pieux prélat gouverna près de quarante abbayes, où il fut chargé de porter la réforme; et il n'est pas vraisemblable qu'occupé de tant de travaux spirituels, il ait pu se livrer à beaucoup d'ouvrages de sculpture. Mais, je n'entends nullement nier le fait en lui-même; Guillaume peut d'autant plus avoir été sculpteur, que, très-probablement, il était architecte. Ce qui demeurera certain, c'est qu'il dut employer un grand nombre d'artistes, dont, sans doute, la plupart étaient Français.

L'ancienne église de Saint-Remi de Reims, bâtie par l'abbé Airard, s'élevait dans le même temps. Elle fut commencée vers l'an 1005. On y transporta de l'église précédente, construite

---

[1] D. Plancher, *Hist. de Bourgogne*, t. I, p. 478, 479.
[2] D. Plancher, *Hist. de Bourgogne*, t. I, p. 481 et suiv.

sous Charlemagne, un devant d'autel, où étaient représentés, en bas-relief, Jésus-Christ sur son trône, Charles le Chauve, plusieurs princes et princesses de sa famille, et, aux pieds du Sauveur, les abbés Foulques et Hervey. La grande mosaïque à personnages, qui formait le pavé du chœur, a été célébrée par plusieurs écrivains, ainsi qu'un candélabre de bronze, de dix-huit pieds de haut, qui était orné de figures d'oiseaux et d'autres emblèmes[1].

C'est aussi dans les premières années du onzième siècle, que furent construits les portails des églises de Vermanton, d'Avalon et de Nantua, dont les sculptures sont très-dignes d'attention, non-seulement par le grand nombre de figures qu'on y voit réunies, mais encore à cause du style, qui est bien meilleur qu'on n'oserait le croire, à une époque si éloignée des beaux siècles du goût. Ces sculptures subsistent encore; elles représentent à peu près les mêmes sujets que celles de l'église de Dijon. On y voit tout ce que peut un sentiment vif, au sein même de l'ignorance[2].

En 1020, Fulbert, évêque de Chartres, habile architecte, et très-vraisemblablement statuaire, rebâtit son église sur un plan qu'il trace lui-même; il orne le portail de statues, non moins étonnantes par la dignité du style, malgré leurs imperfections, que celles d'Avalon et de Vermanton, et que le temps et la Révolution ont aussi respectées[3].

Vers l'an 1030, Richard, abbé de Saint-Viton, près de Verdun, fait exécuter un dôme d'autel, soutenu par des colonnes, où sont représentés, dans des bas-reliefs dorés, l'Éternel, saint Pierre, saint Viton, et le miracle de la Résurrection, *opere factæ cælatorio; arte fusili et anaglypho productæ*. Il donne à son église un pupitre en bronze doré, où l'on voit, aussi en bas-relief, les douze Apôtres, douze prophètes, le sacrifice d'Abraham, et plusieurs traits de l'histoire de Jacob et de celle de Tobie, sculp-

---

[1] Marlot, *Metrop. Rem. hist.*, t. I, p. 328, 330, 342.
[2] D. Plancher, *Hist. de Bourgogne*, t. I, p. 513, 516. D. Plancher en a donné des gravures. *Ibid.*
[3] Doyen, *Hist. de la ville de Chartres*, t. I, p. 38, 41.

*torio opere*; et, de plus, un devant d'autel en argent doré ou en or, représentant Jésus-Christ qui foule l'aspic et le basilic, auprès de lui saint Pierre, et, à leurs pieds, l'abbé Richard lui-même et la comtesse Mathilde; ouvrage, dit l'historien, admirablement exécuté, *auro prominentes imagines; opere mirifico, arte cœlatoriâ factæ* [1].

Parmi les richesses que les princes et les prélats accumulaient dans les églises, la chaire à prêcher de l'abbaye de Gilbleu ne doit point être oubliée; car la décoration des monuments de ce genre a longtemps occupé les sculpteurs modernes. Ticmar, sacristain de l'abbaye, vers l'an 1050, soit qu'il fût artiste lui-même ou qu'il fournît seulement les fonds nécessaires, revêtit entièrement cette chaire de bas-reliefs en argent et en or, *auro et argento vestivit, et opere anaglypho decoravit*. Le même Ticmar couvrit de bas-reliefs semblables à ces derniers, aussi en argent et en or, la châsse de saint Exupère [2].

Le faste des tombeaux n'avait pas diminué depuis l'époque où les Champs-Élysées d'Arles se peuplaient de sculptures. En 1074 et en 1094, furent placés au monastère de Préaux ceux de Honfroi, de Vétulis et de cinq personnes de sa famille; sur chacun des sarcophages était couchée en ronde-bosse la statue du mort [3]. En 1077 et en 1087, on élevait ceux de saint Front et de Guillaume le Conquérant, dont je parlerai à l'occasion des artistes qui les embellirent.

Le douzième siècle ne nous offre pas des monuments moins remarquables que le onzième. Vers l'an 1104, Asquilinus, abbé de Moisac, près de Cahors, orne le cloître et le portail de son église, de statues excellentes, suivant le jugement de l'annaliste, *præclaris statuis*, et place, dans l'intérieur, une figure du Christ en croix, si habilement exécutée, qu'elle paraît l'ouvrage d'une

---

[1] *Vita B. Richardi*, apud d'Achery et Mabill.; *Acta SS. ord. S. Bened.*; t. III, p. 541.

[2] *Lib. de gest. abb. Gemblac.*; apud d'Ach., *Spicil.*, t. II, p. 763.

[3] Mabill., *Annal. ord. S. Bened.*, t. V, p. 85, 528.

main divine : *ut non humano sed divino artificio facta videatur*[1].

Vers l'an 1115, on élève, dans le cloître de Saint-Victor à Paris, une statue de Louis le Gros, fondateur de cette abbaye.

Dans le même temps, Bernard II, abbé de Moûtier-Saint-Jean, reconstruit le portail de son église. Dans les chapiteaux des colonnes et sur les frontons des trois portes dont il se compose, sont représentés Jésus-Christ sur son trône, les quatre animaux symboles des Évangélistes, la Nativité, la Visitation, les douze Apôtres, et d'autres sujets du Nouveau Testament. Ces ouvrages s'exécutent de l'an 1109 à l'an 1133[2].

En l'an 1113, s'élève le portail de l'église de Laon ; vers le même temps, celui de l'église de Châteaudun, et ils sont tous deux ornés de sculptures.

Peu d'années après, Suger, qui reconstruit l'église de Saint-Denis, place sur le grand portail les sculptures que nous y voyons encore. Sur les portes de bronze dont il l'enrichit, sont représentées, en bas-reliefs, la Passion, la Résurrection et l'Ascension. Une somme considérable est employée à l'exécution d'une très-grande croix en or, dont le pied est entièrement couvert de bas-reliefs, *cui tota insidet imago*, et où le Christ, en ronde-bosse, paraît vivant et souffrant, *tanquam et adhuc patientem*[3].

Il est à remarquer que tous ces monuments s'exécutent à la même époque ; et l'on voit bien, d'avance, de quel poids sera cette considération, quand il s'agira de savoir si nous possédions alors, en France, des sculpteurs français.

Le portail de l'église de Saint-Trophime d'Arles est terminé en l'an 1152, sous l'archevêque Guillaume de Mont-Rond ; monument singulièrement remarquable, et pour le mérite de la

---

[1] Mabill., *loc. cit.*, p. 470.
[2] On en voit des gravures dans D. Plancher, t. J, p. 516, 518.
[3] Suger., *de Reb. in administr. sua gest.*; apud D. Bouquet, t. XII, p. 96-99.

sculpture et pour celui de l'architecture, si l'on a égard au temps où il a été élevé [1].

Vers l'an 1160, on érigeait dans l'église du couvent d'Obazine, près de Cahors, un tombeau à Étienne Obazine, fondateur de ce monastère. Sur le pourtour du sarcophage étaient placées de petites figures, représentant des religieux, des frères convers et des religieuses de l'ordre de Cîteaux [2].

En 1161, on consacrait, dans le chœur de l'église de Notre-Dame de Paris, derrière le grand autel, le mausolée de Philippe de France, fils de Louis le Gros, archidiacre de cette église. Le sarcophage était en marbre noir, et la statue du prince en marbre blanc [3].

De l'an 1165 à l'an 1175, Robert Ier, duc de Bourgogne, construit la nef et le portail septentrional de l'église de Sémur en Auxois. Sur ce portail sont placées les statues de ce prince et celle d'Hélie de Sémur, sa femme; et, après la mort de Robert, quatre bas-reliefs, offerts pour le repos de son âme, sont encastrés sur les côtés de la porte. Ils représentent l'assassinat du comte Dalmace, son beau-père, dont il s'était rendu coupable; son arrivée aux enfers, sous la conduite d'un moine; son passage dans la barque de Caron; et enfin sa délivrance. Bizarre invention, qui nous montre que l'idée de la chapelle sépulcrale de Dagobert n'était pas nouvelle, lorsque cette chapelle fut sculptée au treizième siècle [4].

Je ne décrirai point le riche portail de l'église de Saint-Lazare d'Autun, terminé en 1178.

Je ne parlerai ni des statues de Henri II, roi d'Angleterre, et

---

[1] On peut en voir une gravure dans le *Voyage au midi de la France*, de Millin, pl. LXX.

[2] Martenne, *Voyage littéraire*, part. II, p. 59. — Étienne d'Obazine vivait encore en 1153; en 1177, l'abbé Gérard, son successeur, était mort. *Gall. christ.*, t. I, col. 130 et 185.

[3] *Descript. hist. de l'église métrop. de Paris* (par Charpentier); Paris, 1767, in-folio, t. I, p. 30.

[4] Courtépée, *Descript. hist. de la Bourgogne*, t. V, p. 320.

de Richard Cœur-de-lion, ni de celles des deux reines, femmes de ces princes, ornements de l'abbaye de Fontevrault. Je laisse pareillement des châsses, des croix, des calices, des devants d'autels. Mais comment négliger le tombeau d'argent et de bronze doré, élevé à Henri Ier, comte de Champagne? Ce monument, placé dans le chœur de l'église de Saint-Étienne de Troyes, fut exécuté en 1180. La tombe, haute d'environ trois pieds, était entourée de quarante-quatre colonnes en bronze doré; au-dessus était une table d'argent, sur laquelle étaient couchées la statue du prince et celle d'un de ses fils, toutes deux en bronze doré et grandes comme nature. Entre les arcades que soutenaient les colonnes étaient des bas-reliefs, également en argent et en bronze doré, représentant Jésus-Christ, des anges, des prophètes et des saints [1].

Tous les jours, à l'époque où nous sommes parvenus, on réparait d'anciennes sculptures, déjà endommagées par le temps. Vers l'an 1100, Théodoric, abbé de Saint-Trudon, terminait celles qui avaient été commencées avant lui dans le cloître de son abbaye, *cœlaturam continuavit* [2]. Vers 1190, Guillaume, prieur de Flavigny, restaurait celles de son église, *cœlaturam ecclesiæ usque ad summum restauravit*; et vers 1197, élu abbé de Saint-Mansuy de Toul, ce même prélat faisait pareillement réparer celles de sa maison abbatiale, *cœlaturam quoque curiæ reparavit* [3].

Un exemple d'une autre nature ne mérite pas moins d'être cité. Nous y voyons des monuments de l'art, servant à rappeler et à confirmer des titres de propriété. En 1197, Hugues Foucault, abbé de Saint-Denis, à qui Philippe-Auguste venait de

---

[1] Baugier, *Mém. hist. de la prov. de Champ.*, t. I, p. 153. — Une partie des pièces d'argent, dont ce monument se composait, fut volée en 1183. Les chanoines le firent rétablir; mais ce fait ne peut rien changer à l'ordre des dates.

[2] *Chron. abb. S. Trud.*, lib VI; apud d'Ach., *Spicil.*, t. II, p. 675, col. 2.

[3] *Hist. brev. Episc. Virdun.*, ibid., t. II, p. 261, col. 1 et 2.

céder l'abbaye de Notre-Dame de Mantes, voulant assurer sa possession, fit placer sa propre statue en pierre sur le pilier central d'une des portes du grand portail. Cette statue a subsisté jusqu'à nos jours [1].

A tant de faits, qui manifestent l'usage constant et général de la sculpture dans la décoration extérieure des églises, dans les embellissements des autels, sur les tombeaux, sur l'argenterie destinée soit au culte divin, soit à des usages domestiques, il est assez curieux de voir se joindre le témoignage des réformateurs qui censuraient cette magnificence. Au temps de Charlemagne, quelques évêques de France, qui inclinaient vers les opinions des iconoclastes, repoussaient la sculpture, dans la crainte que le culte des images ne devînt une véritable adoration. Tel était, ainsi que je l'ai rappelé, le sentiment d'Agobard. On sait que le concile de Francfort condamna cette erreur. Elle n'était pas totalement déracinée dans le onzième et le douzième siècle; nous la verrons même se maintenir dans des temps postérieurs. Toutefois, elle avait peu de partisans; mais de rigides réformateurs, tels que les premiers abbés de Citeaux, ceux du monastère de Bec, saint Bruno, et, plus tard, saint Dominique et saint François, prohibaient avec rigueur et la peinture et la sculpture et l'argenterie, comme contraires à l'humilité chrétienne et à l'esprit de simplicité qui devait constituer le caractère des couvents. Ils ne voulaient que des croix de bois, que des chandeliers de fer, que des murailles sans ornements; et leurs prohibitions, demeurées presque toujours sans effet, nous attestent encore aujourd'hui l'universalité de l'usage qu'ils cherchaient inutilement à déraciner.

Pour prouver combien les ouvrages de la sculpture étaient multipliés à cette époque, non-seulement dans les églises, mais jusque dans l'intérieur des monastères, il suffirait de rappeler les plaintes de saint Bernard contre cette espèce de luxe, qui consu-

---

[1] Félib., *Hist. de Saint-Denis.* Pièces justif., n° 151.—Millin, *Antiq. nat.*, t. II, N.-D. de Mantes, p. 14.

mait, dit-il, sans utilité, les deniers des couvents et le temps des religieux occupés à considérer tant d'images. « On voit de toutes
» parts, s'écrie ce saint docteur, une si grande quantité de sculp-
» tures, les sujets en sont si variés, les formes si diverses, qu'on
» peut lire plus d'histoires sur ces marbres, que dans les saintes
» Écritures ; et que les religieux consument leurs journées à les
» admirer plutôt qu'à méditer la parole du Seigneur. Grand
» Dieu ! si l'on n'est pas honteux de tant de futilités, comment,
» du moins, ne pas regretter tant de dépenses[1] ? »

La règle des Chartreux nous donne un autre exemple de cette inutile sévérité. Vainement, cinquante ans avant, l'abbé de Clairvaux, saint Bruno, avait pareillement prohibé à ses religieux les peintures et les sculptures ; la puissance d'un goût universel et l'influence de l'exemple avaient eu plus de force que le précepte. Il fallut réitérer deux fois la même défense, après la mort de ce pieux fondateur. Les sculptures furent alors défendues de nouveau ; et il fut ordonné de briser celles dont les chartreuses s'étaient décorées. « Conformément à notre première règle, disent
» les auteurs des seconds statuts, nous blâmons et nous défen-
» dons pour l'avenir, comme contraires à l'humilité, à la rusti-
» cité, où doit persister notre ordre, toutes peintures, toutes
» images, artistement exécutées, soit sur le bois, soit sur la
» pierre, soit sur les murailles ou ailleurs, que l'on place dans
» nos églises et dans l'intérieur de nos couvents. Quant à celles
» qui existent en ce moment, si on le peut facilement et sans
» scandale, nous ordonnons qu'elles soient abattues et enle-
» vées[2]. »

---

[1] « Tam multa denique, tamque mira diversarum formarum ubique varietas apparet, ut magis legere libeat in marmoribus, quam in codicibus ; totumque diem occupare singula ista mirando, quam in lege Dei meditando. Pro Deum ! si non pudet ineptiarum, cui non piget expensarum? » — S. Bernard., *Apolog. ad Guillelm.*, cap. XII, in ejusd., *Op.*, t. I, col. 538, 539.

[2] «Picturas et imagines curiosas, juxta alias ordinatas, in ecclesiis, et domibus ordinis, sive in tabulis, sive in lapidibus, parietibus et locis aliis,

Abailard, en composant la règle du Paraclet, crut devoir adopter cet esprit de réforme [1]; mais, par une singulière contradiction, tandis qu'il prohibait la peinture et la sculpture, Héloïse conservait dans son monastère le portrait de ce malheureux époux. Et lui-même, pour rendre sensible son opinion sur le mystère de la Trinité, faisait placer dans le chœur de l'église du Paraclet un groupe de pierre représentant les trois personnes, chacune sous une forme humaine [2].

A la mort enfin de cet illustre écrivain, arrivée en 1142, les religieux de l'abbaye de Saint-Marcel, près de Châlons-sur-Saône, où il termina sa vie, lui élevèrent un tombeau, sur lequel ils placèrent sa statue; il y était représenté vêtu de son costume de bénédictin [3].

tanquam derogentes et contrarias simplicitati, rusticitati et humilitati nostri arrepti propositi, reprehendimus, et ne de cætero fiant inhibemus. Jam factas vero, si commode et sine scandalo fieri possit, tolli et amoveri volumus. » *Tertia compilat. statut. Ord. Cartus.*, cap. III. — Les premiers statuts écrits renfermaient déjà l'ordre de détruire les peintures dans les églises et dans les monastères : « Sed et picturæ curiosæ, ubi sine scandalo fieri possit, de nostris et ecclesiis et domibus eradantur. » *Secunda pars stat nov.*, cap. I.

[1] P. Abælard. ad Helois. epist. VIII, seu *Regula*, etc.; in P. Abælard. et Helois. *Op.*, p. 159.

[2] Mabillon, *Annal. ord. S. Bened.*, t. VI, p. 85. — La figure du Père portait une couronne d'or, celle du Fils une couronne d'épines, celle du Saint-Esprit une couronne de fleurs. Martenne, *Voyage littéraire*, part. I, p. 85. — Ce monument subsistait encore au milieu du siècle dernier, lorsque Piganiol écrivait sa *Description de la France*, t. V, p. 104.

[3] Martenne, *Voyage littéraire*, part. I, p. 226.

# CHAPITRE II

*Sculpteurs français depuis les premiers temps de la monarchie jusqu'à la fin du douzième siècle.*

Tandis que la nation française élevait tant de monuments, comment le génie national n'eût-il pas répondu à l'appel journalier que lui faisaient la religion, le luxe, les habitudes sociales? Supposer, comme on l'a fait, que de si nombreux ouvrages, enfantés sur toute la surface de la France, et sans interruption, pendant dix siècles, soient dus à des mains étrangères, c'est hasarder une proposition évidemment contradictoire; car si les dispositions naturelles du peuple français ne l'eussent pas appelé à créer des ouvrages de sculpture, il n'eût point sans doute éprouvé un goût si vif pour cette branche des arts d'imitation.

Le génie ne manqua jamais chez aucun peuple pour satisfaire à des goûts qui se manifestaient avec énergie. La Grèce eut des statuaires, dès qu'elle voulut peupler ses villes des statues de ses grands hommes et de ses dieux; Rome eut des généraux, dès qu'elle voulut conquérir l'univers. Aussitôt que le vœu des peuples commande, le génie obéit, le désir et l'acte sont ici des choses simultanées. S'il est des causes particulières qui, dans certains moments, favorisent davantage quelques industries particulières, il est, à plus forte raison, des causes durables, permanentes, qui encouragent et perfectionnent, dans certains pays, des arts devenus nécessaires.

Si donc nos chroniques du moyen âge, si les histoires même du quatorzième et du quinzième siècle, ne font mention que d'un petit nombre de sculpteurs, n'allons pas supposer que le génie français eût totalement abandonné le ciseau : ce silence a d'autres motifs, et il ne doit pas nous étonner.

En effet, nos pères ne refusaient pas leur estime à l'artiste de tout genre qui décorait le temple. Un peintre habile, un architecte, un sculpteur en réputation, recevaient même fort souvent parmi eux d'honorables récompenses, conformes au génie de leur époque. Un artiste était nommé prieur, abbé, chanoine, évêque, en considération de son talent. Les emplois les plus éminents des églises devenaient plus d'une fois la récompense de celui qui les avait embellies. Mais comme, en général, les hommes pieux appréciaient une statue à cause de l'avantage qu'en retirait la religion, bien plus que pour son mérite propre, le chroniqueur songeait rarement à célébrer la main laborieuse qui l'avait créée. S'élevait-il un vaste édifice, la sacristie s'enrichissait-elle de quelque grande pièce d'argenterie, l'historien ne manquait pas, pour l'ordinaire, de nommer le prince, le prélat qui en avait fait la dépense, et quelquefois aussi, pour l'honneur du couvent, il indiquait le frère qui en était l'auteur; mais ce soin n'était que secondaire. L'artiste, de son côté, soit par humilité, soit pour ne pas offusquer son supérieur, se permettait rarement de tracer son nom au bas de son ouvrage, et bientôt il était oublié. Cet état de choses devint bien pire encore, lorsque les artistes furent des laïques; leurs noms, n'intéressant plus les moines historiens des monastères, furent presque toujours négligés.

Lisait-on sur une inscription ces mots: « Un tel a élevé ce monument; Cette peinture est l'ouvrage d'un tel; » cette inscription signifiait ordinairement: « Le seigneur ou l'abbé ainsi nommé en a payé les frais. » Cette indifférence a duré bien longtemps; je ne dis pas assez: elle s'est perpétuée presque jusqu'à nos jours. La plupart des maîtres à qui la France a dû les importants ouvrages dont je viens de faire mention, nous sont inconnus. Si l'on demande, par exemple, aux historiens de la ville d'Amiens, à quel maître est dû le tombeau de Jean de la Grange, ils répondront par ces mots: *Il est élabouré de main ouvrière*[1].

---

[1] De la Morlière, *Antiq. d'Amiens*, p. 218.

Si l'on interroge ceux de la ville de Rouen sur l'auteur du mausolée des cardinaux d'Amboise, ils répondent : *Cet ouvrage montre assez qu'il a été travaillé d'une bonne main, et d'un des premiers ouvriers de son temps* [1]. Si l'on veut connaître les auteurs des mausolées de Philippe de Comines, de la famille d'Orléans, de Rénée de Longueville, du roi Charles VIII, beaux ouvrages, et si dignes d'estime, même silence... Demanderons-nous quels sont les savants ciseaux qui ont sculpté le tombeau de François I$^{er}$, il faudra que les rôles des payements conservés aux Archives royales nous fassent connaître Bontemps, Germain Pilon et leurs collaborateurs [2].

L'hommage public rendu aux auteurs des productions des arts, est une conquête des lumières et un des témoignages de l'estime de nos derniers rois pour les créations du génie ; nous ne serons donc pas étonnés de retrouver dans nos recherches les noms de si peu d'artistes, mais bien plutôt d'en rencontrer un si grand nombre échappés au naufrage général. La liste que je vais offrir à mes lecteurs est encore assez longue, et, ce qui n'est pas moins remarquable, elle n'est point interrompue.

Le sculpteur le plus ancien qui ait fleuri dans les Gaules, postérieurement à l'établissement du royaume des Francs, et dont la mémoire se soit conservée, est Abbon, orfèvre et directeur de la Monnaie fiscale de Limoges [3].

Cet artiste vivait sous les enfants de Clotaire I$^{er}$ et sous Clotaire II, dans les années 600 et 630 de notre ère ; il avait la réputation d'être un habile orfèvre et un homme de bien ; *honorabilis vir, faber aurifex probatissimus* [4].

L'art de travailler les métaux n'avait jamais été négligé dans

---

[1] La Pommeraie, *Hist. de l'église cath. de Rouen*, p. 55. — On sait aujourd'hui quels sont les auteurs de ce tombeau. (*Note de l'édit.*)

[2] M. Al. Lenoir, *Musée des monuments français*, p. 225, 226 (éd. 1810).

[3] Audoenus, *Vita S. Eligii*, cap. III ; apud d'Achery, *Spicil.*, t. II, p 79.

[4] Audoenus, *ibid.*

nos provinces, et particulièrement à Limoges. J'ai dit ailleurs que Ruricius, évêque de cette ville en 506 et 515, entretenait auprès de lui des peintres pour l'ornement de ses églises [1], ce qui doit nous prouver qu'il ne s'occupait pas avec moins de soins de perpétuer l'art de la sculpture, et celui de l'orfèvrerie qui en était une branche.

Depuis les beaux jours de la Grèce, l'orfèvrerie avait constamment enrichi ses ouvrages de bas-reliefs, et la profession d'orfèvre avait souvent été réunie à celle de sculpteur.

Mys, ciseleur, qui représenta sur le bouclier de la Minerve de Phidias le combat des Centaures et des Lapithes, était un orfèvre [2]. Acragas, Boethus, Mentor, à qui l'antiquité dut tant de bonnes statues et de coupes élégantes, exerçaient les deux arts [3]. Calamis, Lysippe, Scopas, pratiquaient l'orfèvrerie. Les magnifiques vases d'argent dont Verrès avait peuplé son musée, étaient ornés de sujets historiques où l'art de la sculpture brillait dans toute sa perfection [4].

Zénodore, qui exécuta un colosse de Néron en bronze, de cent dix pieds de haut, né vraisemblablement dans l'Auvergne, était orfèvre et statuaire. Il se montrait, dit Pline, le rival de Calamis dans l'art de modeler et de fondre des coupes ornées de figures : *pocula Calamidis manu cœlata æmulatus est* [5]. Nous ne devons pas être étonnés, par conséquent, de voir les Brunelleschi, les Donatello, les Ghiberti, les Cellini, et, parmi nous, les Abbon et une foule d'autres, exercer à la fois la sculpture et l'orfèvrerie. La réunion de ces deux arts n'a cessé que depuis très-peu de temps.

---

[1] Ruricius, *Magnif. Cerauniæ*, lib. II, *Epist.* XIV; apud Canisium, *Lect. antiq.*, t. I, p. 389. — *Disc. hist. sur la peint., depuis Constantin jusqu'à la fin du douzième siècle* (p. 52, édit. 1842, publ. sous le titre d'*Hist. de la peint. au moyen âge*).

[2] Pausan., lib. I, cap. XXVIII.

[3] Plin., lib. XXXIII, cap. XII. — Propert., lib. III, *eleg.* VIII, etc., etc.

[4] Cicer., *in Verr.*

[5] Plin., lib. XXXIV, cap. VII, § I.

Abbon forma un élève plus illustre que lui, ce fut Éligius ou saint Éloi. Le père du jeune Éloi, natif de Limoges, voyant les grandes dispositions de son fils pour les arts du dessin, le plaça dans les ateliers d'Abbon, qui se chargea de son instruction.

Éloi vint ensuite à Paris et bientôt il se fit tellement distinguer, que le roi Clotaire II l'appela auprès de lui, pour l'employer à la décoration de son argenterie. Étendant alors le cercle de ses études, le jeune artiste parvint à exceller dans la sculpture, comme dans tous les genres de fabrication : *ex hoc tempore, ad altiùs consurgens, factus est aurifex peritissimus, atque in omni arte fabricandi doctissimus*[1].

Ses travaux se multiplièrent sous le règne de Dagobert, fils de Clotaire; il enrichit les maisons royales, et particulièrement l'église de Saint-Denis, d'une multitude d'ouvrages, dont les chroniques ont fait mention. On vit sortir, de ses ateliers, des chàsses ornées de figures, des bustes, des statues en argent, des croix processionnelles enrichies de rondes-bosses et de bas-reliefs, des fauteuils ou trônes en or ou en métal doré. Il n'est aucune branche de l'art de modeler, dans laquelle il ne fit admirer son talent. Un de ses ouvrages les plus célèbres fut le tombeau, autrement appelé l'autel de Saint-Denis, où un baldaquin, revêtu d'argent, était supporté par des colonnes de marbre[2]. Dagobert, qui sut l'apprécier, le combla de bienfaits. Sa place de directeur de la Monnaie de Paris, celle de trésorier du roi, et enfin l'évêché de Noyon, furent successivement sa récompense. Plusieurs monnaies de cette époque portent son nom.

Éloi forma un élève, nommé *Thille*, né dans la Saxe, qui acquit à son tour une brillante réputation[3]. Mais Éloi ne se borna point à instruire ce disciple. Zélé propagateur des arts, il voulut en assurer le maintien. Ayant obtenu de la munificence de Dagobert une terre voisine de Limoges, nommée *Solemniacum*,

---

[1] Audoenus, *Vita S. Eligii*, cap. v; apud d'Achery, *Spicil.*, t. II, p. 79.

[2] Id., cap. xxxii, p. 87, 88.

[3] Id. *ibid.*, cap. x, p. 81.

*Solignac*, il y fonda un couvent de religieux, de l'ordre de Saint-Benoît, dont tous les membres étaient tenus d'exercer quelqu'un des arts propres à l'embellissement des églises. C'était pour eux une obligation particulière : en se faisant moines, il fallait qu'ils devinssent artistes. Le roi, qui voulut concourir à un établissement si utile, donna la terre dans ce but spécial. Les religieux furent bientôt nombreux. Tous les arts se cultivaient à Solignac. Cette maison, suivant les termes de l'historien, était ornée de fleurs de toute espèce : *est autem congregatio nunc magna, diversis gratiarum floribus ornata*[1]. Chaque religieux, architecte, sculpteur, peintre ou orfèvre, devait entreprendre, au dehors comme au dedans de la maison, tous les travaux que lui désignait son supérieur, et rapporter à la masse la rétribution qu'il en recevait : *habentur ibi et artifices plurimi, diversarum artium periti,... semper ad obedientiam parati*[2]. —

Nous sommes ici à la source d'une industrie qui a rendu la ville de Limoges longtemps célèbre. Il n'est personne qui ne connaisse les émaux et les peintures sur émail, que l'Europe n'a cessé de demander aux ateliers de cette ville, depuis le huitième siècle jusqu'au règne de notre roi Henri II, et même postérieurement. L'art de frapper les métaux et de les modeler sous le ciselet, n'y fut pas moins cultivé. Nous en parlerons, quand l'occasion s'en présentera. Il faut bien croire aussi que tous les artistes de Limoges ne furent pas renfermés dans le couvent de Solignac, et qu'il continua d'y avoir des orfèvres et des émailleurs hors de ce monastère.

Saint Éloi mourut à Noyon, en 659. La reine Bathilde, femme de Clovis II, admiratrice de ses vertus et de ses talents, se transporta dans cette ville pour assister en personne à ses obsèques. Elle lui fit élever une tombe, couverte d'or et d'argent, et enrichie de diverses images, *diversis speciebus ornata*[3].

[1] Ibid., p. 83.
[2] Ibid., cap. XVI, p. 83.
[3] Audoenus, *Vita S. Eligii*; apud d'Achery, *Spicil.*, t. II, p. 115. — Mabillon, *Annal. Bened.*, lib. XIV, cap. LXVIII, t. I, p. 452.

Le même esprit animait, à cette époque, les fondateurs des différents monastères. Celui de Saint-Gall, fondé en 613, donna un exemple à peu près semblable aux institutions de celui de Solignac. Tous les religieux n'y étaient pas obligés d'être artistes, mais on y exerçait tous les arts. Il y avait des ateliers pour des tourneurs, *tornatoribus*; pour des orfévres, *aurificibus*; pour des fondeurs, *fusariis*; il y avait des architectes, *ipse Dædalus*, et de nouveaux Béséléels[1], c'est-à-dire des sculpteurs, pleins, comme cet artiste israélite, de l'esprit de Dieu, et également capables de travailler l'or, l'argent et le bronze, et de sculpter la pierre. *Quidquid fabrefieri potest in auro, argento et ære sculpendisque lapidibus*[2].

« Difficilement, disait un des panégyristes de ce monastère, pourrait-on trouver ailleurs des artistes aussi intelligents. » *Ne facile uspiam inveniri posse tam industriæ viros*[3].

Le monastère de Richenaw, en latin *Augia dives*, fondé en 676, et qui fut d'abord une dépendance et un prieuré de Saint-Gall, reçut le même régime. Je demande la permission de citer ces deux monastères, quoiqu'ils n'aient jamais appartenu au territoire français, par la raison que leurs artistes ont plus d'une fois travaillé en France.

Ces maisons non-seulement se suffisaient à elles-mêmes, mais envoyaient des artistes au dehors. C'est de Richenaw, que vinrent les peintres qui, vers le temps de Charlemagne, ornèrent de peintures l'église de l'abbaye de Pfalz[4]. Lorsque, vers l'an 825, les religieux de Saint-Gall rebâtirent leur église, l'architecte fut Winiard, *ipse Dædalus*, et le principal statuaire Isenric, que l'historien dit être un *nouveau Béséléel*, *Beselecl*

---

[1] Mabill., *Annal. Bened.*, lib. xxxi, cap. xxxvi, t. II, p. 572. — Ermenric., *De grammat.*; apud Mabill., *Analect. vet. monum.*, t. IV, p. 555. Exod., cap. xxxi, v. 1; cap. xxxv, v. 31, 32.

[2] Ermenric., *loc. cit.*

[4] Eckerhard., *Carmina*; apud Canisium, *Antiq. lect.*, t. II, part. III, p. 227, 228.

*secundus* [1] ; animé, comme cet artiste hébreu, de l'esprit de Dieu ; habile comme lui à travailler l'or, l'argent, le bronze, à sculpter la pierre, à travailler le bois, on le voyait toujours quelque instrument à la main, *in cujus manu versatur semper dolabrum*. Winiard et Isenric étaient des religieux du monastère.

En 822, saint Adalhard, en réformant le régime du couvent de Corbiés, dans la Saxe (aujourd'hui Bursfeld, près de la ville de Hoxter), y introduisit les mêmes genres de travaux ; il y établit notamment des orfévres et des fondeurs, *aurifices et fusarios* [2].

Cet usage était à peu près général. Tous les couvents n'étaient pas fondés, comme celui de Solignac, dans l'objet spécial de cultiver les arts du dessin ; tous ne se glorifiaient pas, comme ceux de Saint-Gall et de Richenaw, de posséder les artistes les plus habiles, mais tous aspiraient à se passer de secours étrangers. Ce régime, excessivement vicieux quant à l'intérêt général de la société, dut contribuer à la dégradation des arts, mais du moins il en perpétua partout les pratiques.

J'ai dit que lors de la reconstruction de l'église de Saint-Denis, sous Charlemagne, vers l'an 770, le moine Airard offrit une porte de bronze, ornée de bas-reliefs, laquelle fut placée à l'entrée principale de la nouvelle église. Cette porte se voyait encore de nos jours à l'entrée septentrionale du grand portail. Airard y était représenté à genoux, offrant la porte à saint Denis [3]. Ce religieux était-il le donateur ? était-il l'artiste, ou l'un et l'autre en même temps ? Il n'existe aucun renseignement positif à cet égard. Tout ce que nous savons, c'est qu'il n'était point le chef de l'abbaye, mais seulement un simple moine. Si tout son mérite fut de payer les frais de la fabrication, c'est un exemple

---

[1] Ermenric., *loc. cit.*

[2] Mabill., *Annal. Bened.*, lib. XXIX, cap. XVI, t. II, p. 466.

[3] Suger., *De administr. sua*, cap. XXVII ; apud D. Bouquet, t. XII, p. 97. — C'est cette porte que Suger appelle l'*ancienne* ; ibid. — D. Félib., *Hist. de l'abb. de Saint-Denis*, p. 174.

de plus, que le nom du donateur prenait ordinairement la place de celui de l'artiste dans les inscriptions qui accompagnaient à cette époque les offrandes religieuses.

Vers l'an 377, florissait à Angers le bienheureux Perpetuus, qui était orfèvre. Il exécuta deux petites églises ou châsses portatives d'argent, d'or et de vermeil. Ces églises avaient des portes, apparemment ornées de bas-reliefs, car elles avaient été coulées : *cum ostio fusili* [1].

Tutilon, son contemporain, moine de Saint-Gall, jouit d'une plus grande célébrité. Il était peintre et sculpteur, mais encore plus renommé pour sa sculpture que pour ses tableaux, *pictor et egregius ανηλυπτης,... cœlaturâ elegans*; il était aussi orfèvre, *mirificus aurifex*, et, de plus, poëte et musicien. Peu satisfait de l'instruction qu'il avait reçue à Saint-Gall, il voyagea dans tous les pays où il crut pouvoir acquérir des connaissances sur les arts, *multas propter artificia peragraverat terras* [2]. Les voyages que les artistes de cette époque entreprenaient pour s'instruire, n'étaient pas très-rares; nous en verrons d'autres exemples. « Partout où allait Tutilon, dit naïvement le religieux qui a écrit son histoire, on reconnaissait en lui une si grande habileté, que personne ne doutait qu'il n'appartînt à la maison de Saint-Gall. » Cet artiste sculpta, dans la ville de Metz, une statue de la Vierge, représentée assise, et qui semblait animée, *et quasi viva* ; cette statue obtint une grande célébrité. C'est ce travail exécuté à Metz, qui nous porte à placer son auteur avec les sculpteurs de notre nation. Il florissait en 880, et mourut vers l'an 908 [3].

Bernelin et Bernuin, chanoines l'un et l'autre de l'église de Sens, florissaient dans le même temps. Ils fabriquèrent un de-

---

[1] *Gesta consul. Andegav.*, cap. III; apud d'Achery, *Spicil.*, t. III, p. 243.

[2] Metzel., *de Illustr. vir. S. Gall.*; apud Canisium, *Antiq. lect.*, t. II, part. III, p. 215, 230; t. III, part. II, p. 567. — Mabill., *Annal. ord. S. Bened.*, t. III, p. 339, 340.

[3] Voy. la *Biogr. univ.* publiée par M. Michaud, art. *Tutilon*.

vant d'autel en argent doré, qui fut orné de pierreries et d'inscriptions [1].

Beaucoup de dignitaires ecclésiastiques de cette époque s'appliquaient aux beaux-arts. La plupart des évêques d'Auxerre, depuis le commencement du septième siècle jusqu'au quatorzième, les cultivaient eux-mêmes, ou du moins en favorisèrent l'étude, de tout leur pouvoir, dans leurs écoles capitulaires [2]. Il n'est aucune sorte d'embellissements dont ces prélats n'aient orné leur église. On y voyait des peintures, des sculptures, des mosaïques, des vitraux, des tentures et des tapis à personnages, une nombreuse argenterie ornée de moulures et de bas-reliefs.

Tous les arts florissaient sous leur administration. Betton, qui occupa ce siége, de l'an 915 à l'an 918, était un artiste distingué. Né à Sens, il fut destiné à la vie monacale dès son enfance, et fit ses études dans le monastère de Sainte-Colombe; là, il devint à la fois architecte, orfévre, sculpteur. Nommé évêque, il orna son église de colonnes de marbre, construisit une tour, revêtit les châsses de saint Loup et de sainte Colombe, d'ornements en bas-reliefs exécutés de sa propre main avec beaucoup d'habileté, *subtili artificio sculptis*. D'autres richesses de ce genre, qui étaient toutes son ouvrage ou qui furent fabriquées sous ses yeux, embellirent sa cathédrale, *ecclesiæque Dei fabricam auri argentique ornamentis decoravit* [3].

Theudon, architecte et sculpteur, éleva le portail de l'ancienne cathédrale de Chartres, vers l'an 936, et sculpta la châsse consacrée à la sainte Chemise de la Vierge [4].

---

[1] Lebeuf, *État des sciences en France, depuis Charlemagne jusqu'au roi Robert*, dans son *Recueil de divers écrits*, t. II, p. 157. — Ce devant d'autel fut fondu sous Louis XV, pour subvenir aux frais de la guerre de 1760. (*Édit.*)

[2] J'ai cité plusieurs de ces prélats dans mon *Premier disc. hist. sur la peint. moderne* (p. 58, 77, 80 de l'édit. 1842, publ. sous le titre de : *Hist. de la peint. au moyen âge*).

[3] *Hist. Episcop. Antissiodor.*; apud Labbe, *Nov. bibl. manuscript.*, t. I, p. 440.

[4] Séb. Roulliard, *Hist. de l'égl. de Chartres*, fol. 154.

Anstée, d'abord archidiacre de l'église de Metz, ensuite abbé de Saint-Arnulphe, dans le même diocèse, florissait en 950 et mourut en 960 [1]. Il excellait dans l'architecture. « Difficilement, dit son historien, eût-on trouvé quelque maître plus habile que lui dans cet art et en état de lui en remontrer; » *nec facile cujusquam argui posset judicio* [2]. Rien ne prouve qu'il fût en même temps statuaire; mais nous devons faire, dès ce moment, une remarque générale, qui trouvera plus d'une fois son application : c'est que, durant tout le cours du moyen âge et longtemps encore après le rétablissement des arts, la plupart des architectes cultivaient la sculpture. Deux circonstances avaient motivé cette association, dont l'origine vient de très-loin, ou l'avaient rendue plus fréquente encore que dans l'antiquité. L'une est la multiplicité des statues dont on avait coutume d'orner les églises, décoration à laquelle l'architecte dut se croire appelé à prendre part; soit pour accroître ses émoluments, soit par zèle pour la maison du Seigneur; l'autre est la facilité de l'instruction, attendu, il faut l'avouer, que les arts, réduits à de simples routines, n'exigeaient pas un temps bien long ni pour les études préliminaires, ni pour l'exécution.

Une même dénomination désignait l'architecte et le sculpteur. Si l'architecte était considéré comme directeur de l'entreprise, comme ordonnateur, on l'appelait *operarius*, le *maître de l'œuvre*: on disait, en ce sens, *operarius monasterii, fabricæ*, le maître des œuvres du monastère, de la fabrique. Dans les chapitres, la charge d'*operarius* constituait souvent une dignité canoniale; nos rois, surtout, avaient leurs maîtres des œuvres, *habent reges nostri suos operarios* [3].

Mais lorsque l'architecte était considéré dans ses travaux technologiques, tels que la composition du plan, la coupe des pierres,

---

[1] D. Calmet, *Hist. de Lorraine*, t. IV, Bibl. Lorr., col. 55.

[2] *Vita S. Johan. abb. Gorziens.*, apud d'Achery et Mabill., *Act. SS. ord. S. Bened.*, t. VII, p. 387. — Lebeuf, *loc. cit.*, t. II, p. 139.

[3] Du Cange, *Gloss. ad. script. med. et. inf. lat.*, voc. *Operarius, Latomus, Lapicida*, grav. en pierres fines.

le dessin des profils ou la solidité de l'édifice, lorsqu'on voyait en lui l'artiste, il était appelé *latomus* ou *latomos*, nom qui signifie proprement *cæsor lapidum* ou *lapicida*, tailleur de pierres. Quand on a traduit le mot *latomos* par celui de *maçon*, c'est faute d'avoir remarqué combien les deux arts dont il s'agit sont différents, puisque l'art du maçon travaille en ajoutant une pierre à une pierre, tandis que la sculpture façonne la sienne en supprimant ce qui excéderait les proportions ou les formes convenables. Ce dernier genre de travail fit donner au sculpteur, comme à l'architecte, la qualification de *latomos*, tailleur de pierres. Nous verrons que Jehan Ravy, architecte de l'église de Notre-Dame de Paris, fut qualifié de *maçon de Notre-Dame* dans l'inscription placée au bas de ses sculptures. Cet abus du mot de *maçon* employé pour désigner l'auteur d'un ouvrage de sculpture vient infailliblement de ce que la personne qui traçait l'inscription se rappelait le mot latin *latomos*, qui eût été la juste qualification de Ravy, et comme sculpteur et comme architecte. C'est par une fausse traduction de ce mot, que, de l'architecte et du sculpteur, l'inscription a fait un maçon.

L'historien de Suger, en dénommant les artistes que ce prélat réunit pour la reconstruction et l'embellissement de l'église de Saint-Denis, nous dit qu'il appela de toutes les contrées de la France les maîtres les plus habiles, architectes, sculpteurs, charpentiers, peintres, etc. *Latomos, lignarios, pictores, fabros ferrarios, vel fusores, aurifices quoque ac gemmarios, singulos in arte suâ peritissimos* [1]. Nous ne pouvons pas douter que Suger n'ait employé des sculpteurs, puisque le portail de l'église de Saint-Denis, qui est son ouvrage, est couvert de sculptures ; or, l'écrivain n'emploie ici d'autre nom propre à les désigner que celui de *latomos*. Nous voyons souvent ailleurs ce nom employé pour désigner des architectes ; nous pouvons donc conclure qu'il servait à qualifier les uns et les autres.

---

[1] Willelm. San. Dionysiac., *Vita Suger. abb.*; apud D. Bouquet, t. XII. p. 107.

Cette association de la profession d'architecte et de celle de sculpteur, eut lieu plus d'une fois dans la Grèce; l'histoire ou la Fable fait de ces deux arts le patrimoine de Dédale. Polyclète de Sicyone, l'auteur du *canon* de la sculpture, éleva le théâtre et le *Tholus* d'Épidaure, placés au nombre des chefs-d'œuvre de l'architecture grecque. Scopas, sculpteur et orfévre, fut aussi architecte; aucun monument grec n'eut plus de célébrité que le temple de Minerve Aléa, qu'il construisit dans le Péloponèse.

Au renouvellement des arts, Jean de Pise, Margaritone, plus tard, Brunelleschi, Ghiberti, et une foule d'autres sculpteurs, étaient architectes. Michel-Ange, Jean Goujon, Puget, se sont illustrés dans les deux arts.

Nous pouvons, par conséquent, présumer non-seulement que l'artiste dont nous venons de parler, Anstée, abbé de Saint-Arnulphe, était statuaire en même temps qu'architecte; mais, en outre, il paraît très-vraisemblable que si nous ne rencontrons qu'un très-petit nombre de sculpteurs dans nos histoires du moyen âge, cela provient, en partie, de ce que l'artiste a été désigné comme architecte, et qu'en nommant le maître qui avait construit l'édifice, on a cru indiquer suffisamment la main qui l'avait décoré.

Guillaume, abbé de Saint-Bertin, près de Saint-Omer, à peu près contemporain de Betton et d'Anstée, exécuta pour l'autel de son église un retable en vermeil, orné de figures en bas-relief, *opus Guillelmi* [1]. Nous le répétons, il faut, en général, se méfier de ces mots qu'on rencontre dans les chroniques : *fecit, fecerat, construxit, fabricavit, fecit tabulam argenteam anaglypho opere, tabulam argenteam construxit*, etc. Ils sont plus d'une fois employés pour des princesses, pour des rois, et ne sont guère, en général, que l'équivalent de *fecit fieri, il fit faire ;* mais, dans cette occasion, les mots de *opus Guillelmi, ouvrage* ou *travail de Guillaume*, ne laissent guère lieu de douter, par leur précision, que le retable dont il s'agit ne fût

[1] Martenne, *Voy. litt.*, part. II, p. 183.

de la main même de Guillaume, et que ce prélat n'ait professé les arts.

Hugues, moine de Monstier-en-Der, près de Brienne, florissait vers la fin du dixième siècle. Ennuyé du cloître, quoiqu'il y eût été élevé dès son enfance, il en sortit et s'enfuit à Châlons-sur-Marne. Peintre et statuaire, il avait compté sur ce double talent pour assurer son existence, et il ne s'était pas trompé. Giboin, évêque de Châlons, instruit de son mérite, *compertâ ejus scientiâ*, le retint auprès de lui et le laissa vivre en liberté. Il l'employa d'abord à rajeunir les peintures de son église, à demi effacées par le temps : *ad renovanda opera suæ ecclesiæ, quæ erant obnubilata multorum temporum vetustate*. Appelé ensuite à consacrer une église nouvellement construite à Monstier-en-Der, l'évêque Giboin y ramena Hugues. Alors les supérieurs de ce monastère employèrent ce dernier à sculpter une figure de Jésus-Christ sur la croix. Mais le Fils de Dieu, dit l'historien, ne permit pas que des mains devenues profanes terminassent son image. L'artiste fut frappé d'une maladie grave ; en même temps, un globe de feu, signe apparemment de la colère céleste, brilla sur la croix, devant plus d'un témoin. Hugues ne recouvra la santé que par l'intercession de la Vierge ; et, après avoir repris l'habit de religieux, il mourut enfin dans le couvent où il avait reçu son instruction [1].

Bernward, élu évêque de Hildesheim, en 993, n'appartient point à la France, mais sa passion pour les arts, ses travaux, ses voyages qui ont dû l'emmener dans nos villes, ne me permettent pas de le passer sous silence. Issu d'une famille très-illustre, puisque son frère Tangmar est regardé comme un des chefs de la maison de Brunswick, il employa sa fortune et son influence personnelle aux progrès de tous les beaux-arts. Il ne lui suffit pas d'orner son église, à ses frais, de peintures, de mosaïques, de sculptures, d'argenterie, de tentures, et de tout

---

[1] D'Achery et Mabill. *Act. SS. ord. S. Bened.*, t. II, p. 856, 857. — *Annal. Bened.*, lib. LI, § LXXXI ; t. IV, p. 123.

ce qui pouvait en accroître la splendeur ; il cultiva encore de ses propres mains, la peinture, la sculpture, l'orfèvrerie, la mosaïque, l'art de monter les pierreries. Tous les genres de fabrication lui étaient familiers ; *picturam etiam limate exercuit, fabrili quoque scientiâ, et arte clusoriâ, omnique structurâ mirifice excelluit,... musivum in parimentis, propriâ industriâ composuit*, etc., etc. Sa patrie lui eut une autre obligation. Ayant fait choix de plusieurs jeunes gens en qui il croyait reconnaître d'heureuses dispositions, il les emmenait voyager avec lui dans diverses contrées, et notamment dans les capitales où se trouvaient les cours qui étalaient le plus de faste, et il leur faisait étudier et copier ce qu'il voyait de plus remarquable. Bernward, à l'aide de ses voyages, se forma une collection de vases les plus curieux qu'il put acquérir dans chaque pays [1]. Ce bienfaisant amateur, (auquel il n'a manqué que de vivre dans un autre siècle,) mourut en 1022. Son sarcophage fut orné de sculptures, *idonee sculptum* [2].

Guillaume, abbé de Saint-Bénigne de Dijon, florissait aussi à la fin du dixième siècle, et au commencement du onzième. Architecte et sculpteur, cet illustre prélat jeta en 1001 les fondements de la nouvelle église de Saint-Bénigne, en traça lui-même les plans, et en mit en activité tous les ouvriers, *magistros conducendo et ipsum opus dictando*. Le portail, seule partie de ce monument qui subsiste encore, fut terminé en 1015 [3]. Devenu célèbre à cause de son savoir, de son zèle et de son attachement à ses devoirs religieux, et successivement appelé dans divers monastères, soit pour leur réformation spirituelle, soit pour la reconstruction de leurs églises, rarement sans doute il dut conduire le ciseau de sa propre main, mais il se hâta de former des

---

[1] Tangmar, *Vita S. Bernwardi*; apud d'Ach. et Mabill., *Act. SS. ord. S. Bened.*, t. VIII, p. 205, 207. — Leibnitz, *Script. rer. Brunswic.*, t. I, p. 442, 443, 481.

[2] Mabill., *Annal. ord. S. Bened.*, t. IV, p. 292. — Leibnitz, *loc. cit.*, p. 475.

[3] D. Plancher, *Hist. de Bourg.*, t. I, p. 478, 479.

élèves propres à le remplacer dans la direction de chaque édifice.

Le plus illustre d'entre eux, et vraisemblablement le plus ancien, fut Hunaud, jeune religieux de Saint-Bénigne; Guillaume le choisit comme un vase privilégié, dit l'historien, pour demeurer dans ce monastère et pour en suivre les travaux : *hunc præcipue omni studio doctrinæ imbutum, in domo Dei constituit vas electum*. Il envoya les autres dans différentes maisons, *quem retinuit sibi, cæteris absentibus*. Cet habile disciple construisit la rotonde qui formait alors le chevet de la nouvelle église, détruite par un incendie en 1137. Les plans de cet édifice (de la rotonde) purent être de Hunaud, mais la conception première était de Guillaume; c'est lui qui ordonna à son élève de l'exécuter : *injunxit illi curam hujus sacri periboli*, etc. Toutes les décorations de l'église, et par conséquent toutes les sculptures, furent de la main de Hunaud et des autres religieux qu'il dirigeait, *ut penè totum quidquid fuit ornamentorum in hac basilicâ, ejus studio sit agregatum* [1].

Appelé auprès de Richard, duc de Normandie, pour établir des religieux à Fécamp et fonder l'abbaye de ce nom, Guillaume y forma deux nouveaux disciples, qu'il choisit parmi des jeunes hommes déjà instruits dans les connaissances scolastiques appelées alors les arts libéraux; l'un se nommait Locelin, l'autre Berenger [2], lesquels devinrent ainsi bons théologiens, habiles artistes.

Guillaume mourut en 1031; il était, comme nous l'avons dit précédemment, né aux environs de Verceil, et d'une famille suédoise. Quant au style qui pouvait distinguer l'école de ce prélat, peut-être ne serait-il pas impossible d'en juger par les sculptures du portail de l'église de l'abbaye de Vezelay, du portail de l'église de Vermanton, de celui d'Avalon, de celui enfin des Bénédictins de Nantua, monuments construits par lui ou par

---

[1] *Chronic. S. Benigni Divion.*; apud d'Achery, *Spicil.*, t. II, p. 383, 384. — *Hist. litt. de France*, t. VII, p. 55, 56. — Mabill., *Annal. ord. S. Bened.*, t. IV, p. 131.

[2] *Chron. S. Benigni*, loc. cit., p. 386.

ses élèves et qui semblent tous de la même main. On trouve, dans les figures sculptées sur ces belles façades, une sorte de noblesse ; dans la composition même des sujets, une dignité, qui les distinguent essentiellement des figures du neuvième et du dixième siècle. Les artistes ont représenté, sous le grand arc à plein cintre du portail de chacune de ces églises, le Sauveur assis sur un trône, vu de face, donnant la bénédiction, entouré d'anges, de saints, et des signes des quatre évangélistes. Dom Plancher fait remarquer à ce sujet, dans une savante dissertation, que cette représentation était inconnue en France avant cette époque, et qu'à dater du même temps, elle y est devenue très-fréquente [1] ; mais ce qu'il n'ajoute pas, et ce qui doit frapper, à ce qu'il me semble, toute personne accoutumée à comparer les monuments et à en observer les dates, c'est que ces compositions offrent tous les caractères des peintures et des sculptures grecques, et de toutes les mosaïques enfin des Grecs de cet âge [2], et que le dessin en paraît grec, aussi bien que la disposition des figures.

Une autre particularité n'attire pas moins mon attention : je veux parler du style de l'architecture du *péribole* ou de la rotonde de Saint-Bénigne. Ce monument, composé de trois ordres de colonnes, élevés l'un sur l'autre, a paru tellement différer du goût qui régnait alors en France [3], que quelques critiques l'ont cru du temps de Justinien, et d'autres, d'une antiquité encore plus reculée. Dom Plancher a pleinement démontré l'erreur de ces opinions.

Je vois enfin qu'en l'an 1008, Meinwerc, évêque de Paderborn, élève dans cette ville une petite église à saint Barthélemy, et la fait construire par des architectes grecs, *per græcos opera-*

---

[1] D. Plancher, *Hist. de Bourgogne*, t. I, p. 491 à 516. — On trouve, dans cette dissertation, des gravures de ces quatre édifices, p. 502, 507, 512.

[2] Voy. Ciampini, *Vet. monim.*, passim.

[3] Lebeuf, *État des sciences en France, depuis Charlemagne jusqu'au roi Robert;* dans son *Recueil de divers écrits*, t. II, p. 140.

*rios* [1]. Meinwerc, quelque riche que fût son évêché, n'a pas fait venir ces artistes de la Grèce, pour bâtir sa petite église de Saint-Barthélemy, qui était de celles qu'on appelait des chapelles, *cappellam*. Il y avait donc des architectes grecs qui fréquentaient les environs du Rhin, dans les premières années du onzième siècle, peut-être auparavant. Il pouvait, par la même raison, y en avoir en France. Richard II, duc de Normandie, mort en 1028, accueillit des moines grecs, et fonda pour eux un monastère, sous le titre d'abbaye de la Trinité [2]. De ces faits réunis, quoiqu'ils ne renferment aucune preuve directe, je crois pouvoir conclure, ou que Guillaume employa des artistes grecs, sur lesquels se modelèrent les jeunes religieux de son couvent, ou que lui-même il fut instruit dans les arts par des Grecs, et que, de toute manière, le style qui se transmit dans son école fut celui de ces héritiers dégénérés des traditions antiques. Ce n'était point la simplicité naïve du treizième siècle; ce n'était qu'une routine, mais estimable, conservant encore quelques restes de l'ancienne grandeur, et bien supérieure à la manière sèche et roide des latins du même âge; c'était la Grèce mourante enfin, mais c'était encore la Grèce. Continuons; nous retrouverons des Grecs sur notre route.

Nous avons dit que le onzième siècle fut l'époque de la reconstruction d'un très-grand nombre d'églises de France. Il en subsiste encore plusieurs qui datent de cet âge reculé, telles que celles de Saint-Remi, de Reims; de Notre-Dame, de Chartres; du Saint-Sépulcre, de Cambrai; du Mont-Saint-Michel; de la Trinité et de Saint-Etienne, de Caen; de Saint-Martin, de Tours; de Saint-Hilaire, de Poitiers; de Saint-Sauveur, de Limoges [3]; des parties de Saint-Germain des Prés, de Paris; de Saint-Sauveur, d'Aix en Provence. De vastes édifices s'élevaient de toutes

---

[1] *De B. Meinverc.*, ep. *Paderborn.*; apud d'Achery et Mabillon, *Acta SS. ord. S. Bened.*, t. VIII, p. 588.
[2] *Hist. litt. de France*, t. VII, p. 67.
[3] *Hist. litt. de France*, t. VII, p. 140.

parts, à cette mémorable époque ; aussi, découvrons-nous quelques noms d'artistes de plus qu'au siècle précédent.

On présume que Fulbert, évêque de Chartres, qui en 1020 jetait les fondements de sa cathédrale, en fut lui-même le premier architecte: mais il n'existe là-dessus que des probabilités. Contemporain de Fulbert, Odoranne, né à Sens ou aux environs de cette ville en 985, embrassa dès son enfance la profession monastique au couvent de Saint-Pierre-le-Vif, et il y apprit l'art de la sculpture et celui de l'orfévrerie. Une figure du Sauveur sur la croix lui fit une brillante réputation. Instruits de son talent, le roi Robert et la reine Constance le chargèrent, en 1006, d'exécuter une châsse en argent et en or, pour les reliques de saint Savinien ; ensuite, une seconde, pour celles de saint Potentien. Littérateur, historien, Odoranne composa une chronique renfermant les événements qui avaient eu lieu de l'an 675 à l'an 1032. Son mérite lui valut des persécutions dans son couvent. Retiré à celui de Saint-Denis, dans les années 1022 et 1023, il composa une lettre apologétique contre ses détracteurs. Nous possédons ces deux écrits[1], et c'est de lui-même que nous apprenons plusieurs des particularités de sa vie. Il écrivait sa chronique en 1045, âgé de soixante ans[2]. Les châsses de saint Savinien et de saint Potentien se voyaient encore dans l'église de Sens, au dix-septième siècle. *Elles étoient,* dit un historien, *fort curieusement élabourées, avec plusieurs figures relevées en bosse tout autour;* entre ces figures était *celle du roi Robert*[3].

Érembert, né aux environs de Metz, entra enfant au monastère de Vaulsor, dépendant de ce diocèse, et il y fut instruit dans l'art de l'orfévrerie, et dans celui de la sculpture qui en

---

[1] Odoran., *Chronic.*, etc. ; apud Duchesne, *Hist. Franc. script.*, t. II, p. 636 et seq.

[2] Mabillon, *Annal. ord. S. Bened.* — *Hist. litt. de France*, t. VII, p. 357, 358.

[3] Guyon, *Hist. de l'égl. d'Orléans*, t. I, p. 296.

était alors inséparable. Devenu abbé de cette maison, il s'illustra par la fabrication de deux tables d'argent, ornées de bas-reliefs, destinées à la décoration du maître-autel de son église. L'une formait le devant d'autel; l'autre, le retable. Il y représenta la Vierge accompagnée d'autres figures. L'annaliste du monastère a grand soin de nous dire que ce beau travail était de ses propres mains: *propriis manibus... suo labore et studio... mirificâ arte consummavit* [1]. Il forma un élève nommé Rodulphe, et mourut en 1033. Deux cents ans après lui, on admirait encore ses ouvrages [2].

Rodulphe succéda à son maître Érembert dans la dignité d'abbé, et se montra comme lui également habile dans l'art de travailler l'or, l'argent et le bronze; mais il ne lui survécut que de deux ans; il eut un successeur qui s'occupa beaucoup moins de la culture des arts [3].

De l'an 1048 à l'an 1064, Lietbert, évêque de Cambrai, rebâtit dans cette ville l'église du Saint-Sépulcre. Aussi heureux que Moïse, à qui le Seigneur, dit l'historien, envoya Béséléel et Ooliab, habiles dans tous les arts, il put employer à la sculpture, Walcher, archidiacre de son église, et Erlebold, qui avait fait le voyage de la Terre-Sainte. Avec le ciseau et le trépan, ajoute l'écrivain, ces deux artistes savaient donner la vie à la pierre: *subtilis et acutis... componebant lapides vivos* [4]. Ils placèrent dans le cloître une représentation des saintes femmes au Sépulcre, qui dut être un de ces monuments de sculpture coloriée, où, comme nous l'avons dit, on voyait les mystères *au vif.*

Adélard II, natif de Louvain, élu abbé de Saint-Tron, en 1055, orna son église d'une grande quantité d'argenterie, de croix avec la figure du Sauveur et d'autres images; mais il ne

---

[1] *Chronic. Valcidor.*, apud d'Achery, *Spicil.*, t. II, p. 719, 720
[2] *Hist. litt. de France*, t. VII, p. 29.
[3] *Chronic. Valcid.*, loc. cit., p. 721.
[4] *Vit. Dom. Lietberti.* cap. XLVIII; apud d'Achery, *Spicil.*, t. II, p. 149.

se bornait point à employer des artistes, il était lui-même sculpteur et peintre, *non ignarus de sculpendis, pingendisque imaginibus* [1].

L'illustre Fulbert, évêque de Chartres, obtint un tombeau orné de sculptures. Mabillon attribuait cet ouvrage à Sigou, religieux savant dans le grec et l'hébreu, grand musicien, habile statuaire, élu abbé de Fougères, dans la Normandie, en 1055 [2].

En 1060, vivait, parmi les moines de Reims, Fulcon, sculpteur en bois et en pierre [3].

En 1077, Guinamand, moine de la Chaise-Dieu, au diocèse de Périgueux, orna le tombeau de Saint-Front, ancien évêque du même diocèse, de sculptures qui excitèrent une vive admiration.

En 1087, Othon, orfévre, exécuta le mausolée de Guillaume le Conquérant, inhumé à Caen, dans l'église de l'abbaye de Saint-Étienne, qu'il avait fondée; il l'enrichit de bas-reliefs en argent, d'images en or et de pierreries. Bel ouvrage, dit l'historien, magnifique monument : *insigne opus, mirificum memoriale* [4]. Cet Othon était un des riches particuliers de la Normandie : on suppose qu'il était banquier, et que la conquête de l'Angleterre l'avait enrichi [5].

Wirmbolde, qui construisit l'église de Saint-Lucien, de la ville de Beauvais; Savaric, qui bâtit celle de Saint-Michel *in Eremo* au diocèse de Luçon; Richard, Bérenger, Halinard, Lanfridi, Odon, Ledoin, sont autant d'architectes qui florissaient

---

[1] *Chronic. abb. S. Trudonis*, apud d'Achery, *loc. cit.*, t. II, p. 662.

[2] Mabill., *Annal. ord. S. Bened.*, t. IV, p. 551.

[3] *Hist. Andaginens. monast.*, apud Martenne et Durand, *Ampl. collect.*, t. IV, col 925.

[4] Ord. Vital. *Eccl. Hist.* apud Duchesne, *Hist. Norm. script.*, lib. VIII, p. 663.

[5] M. A. Thierry, *Hist. de la conq. de l'Angl. par les Norm.*, t. II, p. 185, 186. — Othon avait été porté sur le registre territorial de la Conquête, comme un des grands propriétaires nouvellement créés.

dans le onzième siècle [1]. Étaient-ils en même temps statuaires ? Ce fait est plus que vraisemblable.

Enfin, en 1094, Bernard, abbé de Quincy, fonda près de Chartres un monastère, dit de Saint-Sauveur, expressément destiné à instruire des artistes et des ouvriers de tous les genres ; il y rassembla des sculpteurs, des orfévres, des peintres : *Sculptores, aurifabros, pictores, multorumque officiorum artifices peritissimos* [2]. On se rappelle qu'il suivait en cela l'exemple de saint Éloi et des fondateurs des maisons de Saint-Gall, de Richenaw, de Corbie et d'autres monastères.

Ce soin de l'abbé de Quincy de multiplier les moines artistes ne fut point un obstacle à ce qu'au douzième siècle le nombre des architectes et des statuaires laïques s'augmentât.

La multiplicité toujours croissante des monuments devait naturellement produire cet effet ; mais l'invention de l'architecture à ogives, qu'on a appelée *gothique*, ne dut pas moins y contribuer. L'élévation inaccoutumée des édifices, l'établissement et les conjonctions des voûtes qui succédaient aux lambris horizontaux, l'ouverture de ces vastes fenêtres que séparaient des trumeaux si légers ; la jetée des arcs-boutants, qui devaient étayer ces constructions si minces et si solides ; ces sortes de défis faits à la nature pour soutenir, comme sans efforts, dans les airs, des masses énormes ; tous ces travaux exigeaient d'autres combinaisons, un autre savoir, que les anciens édifices en pans de bois, et que la vieille architecture romaine qui les avait souvent remplacés. Les cloîtres formèrent encore des hommes de génie qui suivirent ou devancèrent la marche de leur siècle ; mais une foule de laïques se constituèrent leurs rivaux, et firent leur état d'un art qui n'était auparavant, pour les clercs et les moines, qu'une sorte d'accessoire à leurs fonctions religieuses. Difficilement, en effet, un évêque, un abbé chargé d'une grande administration,

---

[1] *Hist. litt. de Fr.*, t. VII, p. 139, 140. — Mabill., *Annal. ord. SS. Bened.*, an. 1047, t. III, p. 487.

[2] Ord. Vital., *loc. cit.*, p. 715.

pouvait-il se livrer à la laborieuse direction d'un édifice tel que la vaste basilique de Saint-Denis, celle de Saint-Lazare d'Autun, celle de Notre-Dame de Paris, et plus difficilement encore pouvait-il perfectionner à la fois l'architecture et la sculpture, de qui l'alliance se maintint pourtant pendant fort longtemps.

Les architectes, sculpteurs et orfévres, clercs ou moines, continuent à cette époque à être désignés par leurs fonctions canoniales; les artistes laïques, au contraire, sont souvent distingués, dans les chroniques, par le titre de *magister, maître*, qui ne pouvait convenir aux moines, serviteurs des serviteurs. C'est cette qualification de *magister* qui les fait reconnaître.

Au commencement du douzième siècle, florissait, à Reims, Orsmond, sculpteur et orfévre : il était contemporain du pape Paschal II, qui mourut en 1118. C'est là tout ce que les historiens nous apprennent au sujet de cet artiste [1].

En 1144, vivait au monastère de Vicogne, au diocèse d'Arras, un religieux qui s'occupait d'orfévrerie et de sculpture. L'annaliste a négligé de nous faire connaître son nom, mais il n'a pas oublié de dire qu'il appartenait à son couvent : *Quidam ex fratribus nostris feretrum œdificavit auro et argento* [2].

Grégoire, religieux de l'abbaye d'Andernes, au diocèse de Boulogne, descendant d'une grande maison, originaire de Poitiers, fut élu abbé de ce monastère en 1157. Il s'était livré aussi à la sculpture et à l'orfévrerie : *operi fabrili, auri scilicet et argenti, operam dedit*, mais il y montrait peu d'habileté, *cujus erat sciolus*. Ses moines parvinrent à le faire déposer [3]; il eut pour successeur, en 1161, Guillaume, qui s'était adonné à la culture des mêmes arts, mais avec plus de succès, *in opere hujusmodi exercitatus*. Celui-ci continua la construction du portail de l'église que Grégoire avait commencée. Toujours quelques instruments à la main, il travaillait lui-même et invitait

---

[1] *Hist. litt. de Fr.*, t. VII, p. 141.
[2] *Hist. cœnobii Viconiensis*, apud d'Achery, *Spicil.*, t. II, p. 874, col. II.
[3] *Chron. Andrens. monast.*, apud *Spicil.*, t. IX, p. 558.

ses autres collaborateurs à l'imiter[1]. Le monument fut terminé, et la nouvelle église consacrée en 1178[2].

En 1165, vivait au monastère de Vezelai un sculpteur en bois, nommé Lambert[3].

En 1178, un religieux, nommé Martin, sculpta le mausolée en marbre, que l'évêque d'Autun fit élever au-dessus du tombeau de saint Lazare, dans l'église consacrée à ce saint, en 1146. Ce monument a subsisté jusqu'à l'année 1765 ; à cette époque, il a été détruit[4].

Un artiste d'un mérite très-distingué avait alors obtenu une brillante réputation en France, et elle l'accompagna en Angleterre, où il fit admirer les nouveautés de l'architecture à ogives, dans laquelle il avait manifesté un rare talent. Ce fut *Maître Guillaume*, natif de Sens, architecte et sculpteur. L'église cathédrale de Cantorbéry, fondée sous l'archiépiscopat de Lanfranc, en 1075, fut ravagée par un incendie en 1174. Cette église avait été construite par Lanfranc, en pierres de taille et à la manière romaine, *quadris lapidibus more Romanorum*[5]. Des artistes furent appelés de diverses contrées de la France et de l'Angleterre, aussitôt après l'incendie, pour indiquer les moyens de la rétablir. Plusieurs d'entre eux proposaient de la réparer ; Guillaume fut d'avis de la reconstruire entièrement, et ce conseil fut suivi, à cause de l'opinion qu'on avait conçue du *génie de l'auteur, et à cause de sa bonne réputation*.

L'artiste donna ce conseil, par la raison apparemment qu'il voulait déployer dans une si solennelle occasion toutes les magnificences de son nouveau système ; et c'est ce qu'il eut lieu de faire au centre de l'édifice, je veux dire à la jonction des deux parties de la croix ; il éleva quatre piliers en marbre de cin-

---

[1] Ibid., p. 810, 811.
[2] Ibid., p. 813.
[3] *Hist. Vizeliac. monast.*, apud *Spicil.*, t. II, p. 531.
[4] Rosny, *Hist. d'Autun*, p. 258.
[5] Gervasius. *De construct. et repar. Dorobornensis eccl.*, apud. *Hist. Angl. script. decem*, t. II, col. 1289.

quante pieds de haut, y compris leur entablement : et, dans la grande nef antérieure, dix piliers semblables à ceux-là. C'est à cette hauteur inaccoutumée, et lorsque les arcs principaux furent construits, qu'il commençait à établir la retombée des voûtes, lorsqu'un échafaud ayant trébuché, il se précipita sur le carreau de toute cette hauteur de cinquante pieds. On le releva mourant. Jeté dans son lit, il eut encore la force d'ordonner la construction du ciboire (*ciborium*) ou de l'autel majeur, qui fut placé au milieu de la croisée. Les remèdes ne produisant aucun effet, il revint, en 1180, terminer, en France, sa douloureuse vie. L'édifice fut continué sur ses plans par un Anglais, nommé aussi Guillaume, et achevé en 1185.

Guillaume de Sens, ai-je dit, n'était pas seulement un grand architecte, mais encore un habile sculpteur : *in lapide artifex subtilissimus*. Les chapiteaux de ses piliers et de ses colonnes furent ornés de figures ; ses arcs aussi en furent couverts ; et, au lieu que les sculptures de l'édifice précédent étaient froides et grossières, celles-ci, dit l'historien, étaient spirituelles et animées [1]. Ce qui annonce toujours, et indépendamment du mérite plus ou moins grand de chaque ouvrage, de notables progrès. Guillaume, sans doute, n'exécuta pas toutes ces sculptures de sa main ; mais nous voyons qu'il possédait l'habileté nécessaire pour les ordonner et les diriger.

Il s'en faut bien que tous les artistes du douzième siècle aient obtenu, comme Guillaume de Sens, le privilége de nous transmettre leurs noms. L'inconcevable indifférence de nos anciens historiens nous a laissés notamment dans une ignorance absolue sur les auteurs du grand portail de l'église de Chartres, de celui de Saint-Trophime d'Arles, et de celui de Notre-Dame de Paris.

Le grand portail de l'église de Chartres fut terminé vers l'an 1145 ; c'est ce qui résulte du fait, rapporté par Souchet dans son histoire manuscrite de Chartres, lorsqu'il dit qu'en 1144, *l'église chartraine n'avait encore reçu son accomplissement*

---

[1] Gervasius, ibid., col. 1298 ad 1303.

*et dernière main, vu qu'alors on travaillait à faire les deux tours des clochers*[1]. Si, en 1144, on commençait ou l'on continuait avec une nouvelle activité la construction des clochers, il s'ensuit que le portail était terminé ou sur le point de l'être. Chevrard, dans son *Histoire de Chartres*, et M. Gilbert, dans sa *Description de la basilique de Chartres*, n'ont pas douté que le portail n'ait été, en effet, terminé en 1145, quelque part qu'ils aient puisé leurs preuves. Ils ont cru seulement que les clochers furent terminés à la même époque, ce qui est une erreur. Or, ici la date des clochers nous intéresse peu ; mais celle du portail est importante, à cause du singulier mérite des sculptures.

Dans l'enfoncement supérieur ou le tympan ogive qui surmonte la porte centrale, se voit une figure de Jésus-Christ assis, tenant de la main gauche le livre des Sept-Sceaux, et donnant la bénédiction, de la droite ; une croix grecque lui tient lieu de nimbe ; il est entouré des signes des quatre évangélistes. Dans les arcs ogives qui forment la voussure, sont placés sur des trônes les vingt-quatre vieillards de l'Apocalypse, tenant des instruments de musique, et au-dessous, quatre rois et quatre reines debout sur des piliers.

D. Plancher a fait remarquer que c'est depuis la fin du dixième siècle jusqu'au milieu du douzième, qu'il a été d'usage, en France, de représenter Jésus-Christ dans cette forme grecque sur les frontons des églises[2]. C'est ainsi qu'on le voit à l'église d'Avalon, et au portail de Saint-Bénigne, à Dijon, comme nous l'avons dit précédemment.

Le style de la sculpture ne diffère pas moins de la généralité des ouvrages latins de cette époque, que la composition de la

---

[1] La chronique de Normandie, citée par Souchet, s'exprime ainsi : *Hoc eodem anno (1144) cœperunt homines priùs apud Carnotam quarros lapidibus onustos et lignis et rebus aliis trahere ad opus ecclesiæ cujus torres hinc fiebant ;* Souchet, *Hist. de la ville de Chartres ;* manus. de la Bibl. roy., n° 665, t. I, à l'année 1144.

[2] D. Plancher, *Hist. de Bourgogne*, t. I, p. 503 à 507.

figure du Christ. Cette sculpture ne ressemble en rien à celle des portiques méridional et septentrional, qui sont du onzième siècle, quoique celle-ci soit assez bien pour son temps. La vérité, et nous pourrions dire le grand style des têtes, la richesse et l'élégance des costumes, les broderies dont ils sont ornés, les petits plis gaufrés des tuniques, le bon système suivi dans le jet des draperies, doivent au moins faire soupçonner qu'un mérite si singulier n'appartient pas à des ciseaux latins. Deux petites figures de vieillards jouant du violon sont étonnantes pour le naturel et l'expression. Si ce n'est pas là de la sculpture grecque, il faut admettre qu'il s'était formé en France des écoles gallo-grecques, soit dans le dixième siècle, soit dans le onzième, et qu'elles s'étaient perpétuées jusqu'au milieu du onzième, sans avoir rien perdu de leurs pratiques et du goût qui les distinguait.

La façade de l'église de Saint-Trophime d'Arles, terminée en 1152 [1], présente une sorte de phénomène encore plus singulier, attendu que ce n'est pas seulement la sculpture qui diffère du goût général des Latins, mais encore l'architecture. La riche simplicité de son ordonnance, la tranquillité du style de la porte à plein cintre, le judicieux emploi des ornements, la hauteur et la largeur du soubassement sur lequel l'édifice est exhaussé, diffèrent totalement des formes de l'architecture romaine et de celles de l'architecture, dite *gothique*, du même âge. La sculpture a un aspect grandiose totalement inaccoutumé. On y trouve des réminiscences de l'antique qui semblent ne pouvoir pas appartenir à des artistes latins de cet âge. Je ne sais quelle opinion d'habiles connaisseurs pourraient ici se former ; quant à moi, j'ose croire que la ville d'Arles, riche encore par son commerce maritime, dans le onzième, le douzième et le treizième siècle, portée aux grandes entreprises par l'esprit de liberté que maintenait son régime municipal, alliée constante de Pise, excitée par l'exemple de cette cité florissante, appela comme elle

---

[1] Saxius, *Pontif. Arelat. hist.*, p. 230.

des artistes grecs, pour élever et décorer le temple qu'elle voulait consacrer à son saint protecteur. Les historiens nous apprennent que l'archevêque Raimond de Mont-Rond consacra cette église, et ils ne disent nullement que ce soit lui qui la fit construire [1]. Aux temps dont nous parlons la ville d'Arles était habituellement pleine de Grecs. Les rapports des deux peuples étaient intimes et journaliers [2]. Un grand événement illustra l'administration de Raimond de Mont-Rond; ce fut le nouveau statut qui, d'accord avec lui, n'établit pas, mais régla la juridiction des douze consuls de la cité [3]. Ce grand événement put être célébré, au nom de la commune, par la construction d'une nouvelle cathédrale. Quoi qu'il en soit, il suffit de voir le style du portail pour se permettre d'en juger l'origine. De même que la cathédrale de Pise et que l'église de Saint-Marc sont des *grecques en Italie* [4], la façade de celle de Saint-Trophime d'Arles est une *grecque en Provence*.

En ce qui concerne le portail de Notre-Dame de Paris, les sculptures en sont évidemment de plusieurs mains, et même de différentes époques. Mais si on regarde particulièrement les bas-reliefs qui ornent le mur septentrional entre le grand portail et celui du nord, on ne doutera pas que des Grecs ou des élèves d'artistes grecs n'en soient les auteurs.

[1] *Gall. christ.*, t. I.
[2] Papon., *Hist. de Prov.*, t. II, p. 212, 225.
[3] *Gall. christ.*, t. I, p. 548, et aux preuves, p. 99.
[4] Temanza, *Antica pianta di Venezia*, p. 37.

## CHAPITRE III.

### Treizième siècle.

Les monuments de sculpture deviennent tellement nombreux au treizième siècle, que l'écrivain se trouve embarrassé pour en faire le choix. Cet âge a été pour la France, comme pour l'Italie, celui de la régénération des arts. Il faut même placer les premiers signes de leur amélioration vers le milieu du siècle précédent.

Il s'opérait alors un grand changement dans les institutions et dans les mœurs de nos pères. Le système d'administration, suivi avec constance de règne en règne par les descendants de Hugues-Capet, avait produit dès le douzième siècle d'heureux effets sur le développement des facultés de l'esprit, et les arts en avaient indirectement éprouvé l'influence. Au treizième siècle, ce changement fut si rapide qu'il parut une subite révolution. A peine, par le rétablissement des communes, ou par la confirmation de leurs anciens droits, le peuple français fut-il rentré dans le libre exercice d'une partie de ses libertés municipales, que son génie abattu se releva. Avec le besoin de défendre, et par la parole et par l'épée, des titres nouvellement acquis, se fit ressentir un nouveau désir de s'instruire; la critique renaquit avec la liberté de penser, et dès ce moment l'amour du vrai reprit son empire dans les arts d'imitation, comme si le peuple français n'eût attendu, pour revenir à ce sentiment naturel, que d'avoir retrouvé sa dignité dans l'ordre social.

Les avantages qu'obtenaient les beaux-arts dans cette réformation politique n'étaient nullement comparables ni aux encouragements que leur prodiguaient les républiques italiennes, jeunes,

ardentes, pleines d'enthousiasme, ni aux faveurs dont les honoraient les petits princes de l'Italie, obligés de lutter avec ces états naissants. La France entrevoyait à peine l'aurore du jour qui éclairait Venise, Florence, Pise, Milan: toutefois, le génie commençait à profiter de la disposition générale qui appelait chaque homme à penser et à juger d'après lui-même.

A mesure que l'instruction paraissait plus nécessaire, les moyens de s'instruire devenaient aussi plus faciles. Sous Philippe-Auguste et saint Louis, l'Université de Paris reçut de grands accroissements. L'honneur de concourir, sur les traces de ces rois, à l'avancement des lumières, devint un objet d'émulation pour une foule de princes, de grands, de prélats. Dans l'espace de cent cinquante ans, du milieu du treizième siècle à la fin du quatorzième, furent établis, dans la capitale seulement, trente-six colléges, où des jeunes gens de toutes les classes recevaient gratuitement une instruction, imparfaite sans doute, mais propre, malgré ses défauts, à enflammer de nombreux disciples d'une nouvelle ardeur pour l'étude.

Philippe-Auguste et saint Louis, doués l'un et l'autre d'un esprit élevé, d'un caractère magnanime, communiquèrent à leur siècle une partie de leur propre grandeur. Philippe, le premier de nos rois qui se soit occupé, avec quelque suite, de l'embellissement de Paris, contribuait à la reconstruction de la cathédrale, agrandissait le Louvre, entourait la halle de galeries, établissait des fontaines, fondait des églises. Ce monarque élevait à la fois les esprits de ses contemporains, par l'accroissement de sa puissance protectrice, par la consolidation des municipalités, par la richesse des monuments destinés à frapper les regards du peuple. Plus directement occupé du progrès des lumières, saint Louis enrichissait sa bibliothèque, il y multipliait les copies et les traductions des bons ouvrages et l'ouvrait aux hommes studieux de tous les rangs [1].

---

[1] Gauffrid., de Bello-loco, *Vita Lud. non.;* apud Duchesne, *Hist Fr. script.*, t. V, p. 457.

Sans faste pour lui-même, ce vertueux prince ne trouvait rien d'assez magnifique pour la majesté du culte dont l'amour partageait avec celui de l'humanité son âme bienfaisante. Vingt-six églises s'élevèrent par ses soins [1], et donnèrent aux artistes des travaux de tous les genres.

Ce besoin de créer se fit ressentir dans toute l'étendue de la France. Une nouvelle soif de bâtir, suivant l'expression d'un historien, voisin de cette époque, dévorait les peuples: *Circa novas ecclesiarum structuras passim fervebat devotio populorum* [2]. Les édifices des Francs, des Goths, des Romains dégénérés, parurent tels qu'ils étaient, en effet, pesants et sans noblesse. Il fallut des constructions hardies, si elles n'étaient correctes, à des artistes saisis du désir d'inventer, à des peuples qu'avaient enfin lassés les vices des anciennes routines. Déjà illustrée dans le siècle précédent, l'architecture à ogives, improprement appelée *gothique*, avait frappé les esprits par la hardie élévation de ses voûtes et de ses tours pyramidales autant que par leur singulière légèreté. Dans celui-ci, elle se simplifia, s'allégit encore davantage, et s'accrédita totalement. Habile à mettre en œuvre quelques formes déjà connues, non moins ingénieuse à les assortir entre elles, et même à faire naître des beautés nouvelles du sein de la corruption, elle se créa elle-même ses règles. Son caractère radical, en opposition avec les formes romaines appesanties, consistait dans l'élancement, le moins interrompu qu'il se pouvait, de ses piliers en gerbes, depuis le sol de l'édifice jusqu'à la naissance des arcs les plus élevés.

Cet audacieux système proscrivit les ciels aplatis; le faîte intérieur des temples, exhaussé, cintré, quelquefois azuré et parsemé d'étoiles, dut imprimer l'idée de l'hémisphère des cieux. Une si brillante nouveauté ne pouvait manquer d'obtenir, malgré ses imperfections, un immense succès. L'Allemagne, l'Angleterre,

---

[1] Corrozet, *Ant. de Paris*, folio 105, verso.
[2] *Hist. episcop. Antissiod.*, apud Labbe, *Nova biblioth. manuscript.*; t. I, p. 490.

l'Italie, la Suède, l'adoptèrent à peu d'intervalle l'une de l'autre ; en moins d'un siècle, l'architecture à ogives avait, pour ainsi dire, conquis l'Europe latine, et il serait difficile de dire aujourd'hui si la dénomination de *gothique* fut dans son origine une critique ou un éloge.

Compagne de l'architecture, mais indispensablement guidée par un type immuable et toujours vivant, la sculpture ne pouvait pas s'écarter de ce modèle pour se livrer à de capricieuses inventions. Les statuaires, malgré leur ignorance, eurent le bon esprit de reconnaître qu'ils ne pouvaient retrouver un mérite solide que par l'imitation du vrai. Abjurant ses paresseuses routines, le ciseau diligent et sage, rechercha la simple vérité des formes : à l'expression maniérée, à la maigre raideur, dont un goût dépravé s'était accommodé pendant plusieurs siècles, il substitua la naïveté de l'imitation. Rendre avec précision les traits du visage, imiter la vie, et, s'il se pouvait, joindre à cette vive représentation les signes d'une émotion modérée, apporter du naturel dans le développement d'une draperie, donner de l'intention et de la justesse aux inflexions du corps : telle fut pendant longtemps l'unique ambition des artistes. Dépourvus de connaissances anatomiques, il ne leur était pas facile de parvenir même à ce premier degré de mérite ; mais leurs efforts ne demeurèrent pas toujours sans succès. Ce siècle eut, comme tous les autres, ses hommes de génie et ses prodiges. C'était, d'ailleurs, un grand pas vers le bien, que d'avoir reconnu la nécessité d'être simple. Le chef-d'œuvre de cette époque fut de se montrer vrai, quant à l'imitation des formes, et de demeurer en deçà de l'expression recherchée dans l'âge précédent.

D'autres causes moins aperçues contribuèrent à rappeler l'art à l'imitation de la nature, en le soumettant au goût général.

Peu connus ou peu considérés jusqu'alors, les marguilliers ou *matriculaires* des paroisses, commencèrent au treizième siècle, sous la dénomination d'*œuvre* ou de *fabrique*, à exercer quelque autorité sur la construction et l'embellissement des édifices consacrés au culte. Les laïques s'y trouvèrent associés avec les

clercs. C'est en 1204 que s'opéra ce changement dans l'administration de la cathédrale de Paris. Les marguilliers y furent portés au nombre de huit, dont quatre ecclésiastiques seulement [1]. L'immensité des dépenses occasionnées par la nouvelle architecture avait rendu ce changement nécessaire.

Les confréries attachées à de certaines églises avaient pris naissance, ou s'étaient sensiblement multipliées vers la fin du douzième siècle [2]. Ces institutions produisirent, comme les précédentes, un véritable bien. C'était faire beaucoup pour les progrès des lumières et pour la civilisation, à une époque où tant de distinctions divisaient entre eux les citoyens, que d'unir d'un lien vraiment fraternel des personnages de toutes les classes, depuis les princes et les hommes les plus élevés en dignité, jusqu'aux simples artisans. Bientôt ces associations élevèrent des églises, firent exécuter des peintures, consacrèrent des statues, et ces divers monuments commencèrent à porter l'empreinte du goût qui se communiquait entre les divers rangs de la société.

L'industrie eut une autre obligation à saint Louis; ce fut d'avoir réuni en confrérie les artistes et les ouvriers professant les mêmes états. Je veux parler de ceux qui n'avaient pas continué, comme ils faisaient auparavant, sous les lois romaines, à former des colléges. Dans l'anarchie où gémissaient les peuples ces corporations produisirent un effet moral d'une grande utilité. Elles donnèrent à l'artiste une consistance civile qu'il ne trouvait auparavant que dans les cloîtres; il acquit à la fois parmi ses pairs des juges et des appuis. L'émulation s'établit avec la sécurité. Ces institutions, qui seraient peut-être dans notre siècle une entrave imposée au talent et un abus funeste du pouvoir, furent à cette époque un acte de bienfaisance et un trait de génie.

La poésie, commençant aussi à se réveiller, rappelait les es-

---

[1] Ducange, verb. *Matricularii*.
[2] Delamare, *Traité de la police*, t. I, p. 372. — Dubreul, *Antiq. de Paris*, éd. 1639, p. 84.

prits dans le brillant domaine de l'imagination. La satyre, lancée avec la même hardiesse contre les erreurs et contre le vice, avertit l'artiste qu'il y avait hors des églises des juges inflexibles à satisfaire.

Par un effet de ces causes réunies, le nombre des artistes laïques se multiplia ; le jugement des productions de l'art cessa d'être le droit exclusif des clercs et des moines. Une statue dut renfermer quelque autre mérite que celui d'offrir la représentation d'un objet sacré. Le statuaire apprit à se critiquer lui-même. Il aperçut un but élevé où il devait atteindre. La méditation l'éclaira, l'art retrouva des principes ; les premiers éléments de la théorie revinrent au jour. La France, en un mot, se forma une école. Il fallut à nos maîtres, je l'avoue, privés de tout chef-d'œuvre de l'antiquité, il fallut près de trois siècles pour parvenir à une imitation vraie et tout à la fois noble, délicate, animée ; mais ils y réussirent enfin, et peut-être serons-nous étonnés d'un tel succès, si nous considérons qu'un temps aussi long fut nécessaire à l'art grec pour s'échapper des langes de son enfance.

De ces idées générales jetées ici rapidement, passons à l'examen des ouvrages que tant de causes salutaires firent naître. Nous allons observer la marche du génie dans ses premiers essais. Nous le suivrons d'âge en âge pendant trois cent trente années : les réflexions arriveront à la suite des faits.

Le treizième siècle s'annonça par la construction du portail principal de l'église de Notre-Dame de Paris. Ce grand ouvrage, qu'avait précédé l'élévation du chœur [1], fut commencé vers l'an 1130, et terminé vers 1208. Un si noble début faisait présager les progrès qui devaient suivre. Il n'est personne qui, à l'aspect de ce monument, n'ait dû être frappé de la richesse de sa composition, et, j'ose le dire, du mérite de quelques-unes des sculptures qui le décorent [2]. Au-dessus des trois arches qui divisent

---

[1] Félib., *Hist. de la ville de Paris*, t. I, p. 200.
[2] L'abbé May ne pensait pas de même ; il critiqua ces sculptures ; mais

le portique, se voyaient autrefois, rangées sur une même ligne, entre les colonnes qui joignent une tour avec l'autre, des statues colossales de vingt-huit de nos rois, depuis Childebert jusqu'à Philippe-Auguste inclusivement. Ces figures ont malheureusement été renversées ; mais les statues et les bas-reliefs placés sous les arches pourraient suffire pour montrer l'état de l'art à cette époque que je ne crains pas d'appeler le premier âge de la théorie. Ces sculptures représentent le jugement dernier, le paradis, l'enfer, la mort et le couronnement de la Vierge ; les signes du zodiaque, les vertus cardinales et théologales, et d'autres emblèmes de divers genres. Si l'on se rappelle le portail de l'église de Saint-Denis, exécuté vers l'an 1140, on appréciera ici facilement, à l'attitude plus naturelle des figures, à la disposition plus facile des draperies, et surtout aux formes plus naïves des têtes, les progrès que l'art avait faits depuis Suger, et ceux même qu'il faisait de jour en jour. Celle des trois arches qui est à la droite du spectateur, construite avant les deux autres, laisse voir un ciseau plus sec, un choix moins élevé que celles du centre et du côté gauche. Cette dernière surtout qui est la moins ancienne, renferme, relativement au temps, une recherche du vrai, déjà très-remarquable.

Tandis qu'on décorait la façade de cet édifice, l'intérieur ne fut pas négligé. Une statue de Philippe-Auguste, encore vivant, fut placée dans le chœur, debout sur une colonne ; il y était représenté, suivant les termes de l'historien, *au naturel*[1]. Louis VIII, fils de ce prince, ayant continué les constructions après lui, il lui fut élevé pareillement une statue, de l'autre côté de l'autel, en regard de celle de son père[2]. Nous voyons ici un des plus anciens exemples d'un usage que les temps postérieurs

---

cet écrivain judicieux, et à qui je me plais d'ailleurs à rendre hommage, oubliait apparemment qu'il faut, quand on juge les productions des arts, avoir égard au temps où elles ont été produites. (*Temples anciens et modernes*, p. 282.)

[1] Dubreul, *Antiq. de Paris*, p. 12.
[2] Sauval, *Antiq. de Paris*, t. II, p. 347.

reproduiront fréquemment, celui de consacrer des statues sur des colonnes, dans l'intérieur des églises, aux fondateurs de ces édifices.

Une riche décoration de sculpture[1] orna le chœur de Notre-Dame. *L'entour d'iceluy*, nous dit un des écrivains qui ont traité des antiquités de Paris, *contient par haut les histoires de l'Évangile et des Actes des apôtres, par images entièrement taillées*[2]. Ces représentations, nous dit un autre de nos historiens, sont *en grands personnages de pierre*[3]. Les personnages sont *isolés*, nous dit enfin un troisième[4]. Tout cela signifie que ces sujets historiques étaient représentés par une suite de figures en ronde-bosse, lesquelles entouraient le chœur en totalité ou du moins en très-grande partie. Au-dessous de chaque représentation, se lisait une inscription qui en indiquait le sujet. Plus bas se trouvait *le vieil Testament engravé dedans la pierre*[5], et des inscriptions étaient placées pareillement au-dessous de chaque mystère. Les mots *engravé dedans la pierre* pourraient faire supposer qu'il s'agissait de figures tracées en creux dans le marbre; mais nos anciens écrivains, peu difficiles sur le choix de leurs expressions, quand ils parlent des beaux-arts, ont plus d'une fois employé le mot de *gravé* pour celui de *sculpté en bas-relief*. Ici, le fait est certain, il est dit en propres termes dans le procès-verbal qui constata l'état du chœur de Notre-Dame, en 1699, lorsqu'on détruisit ces antiques images pour faire place à de nouveaux embellissements, que ces prétendues *engravures* étaient *de petits bas-reliefs qui représentaient les histoires de la Genèse*[6]. Ces sculptures de

---

[1] La construction du chœur fut terminée longtemps avant celle de la façade. — Le grand autel fut consacré en 1182. (Félibien, *Hist. de Paris*, t. I, p. 200.)

[2] Corrozet, *les Antiq. de Paris*, éd. 1586, fol. 60, verso.

[3] Dubreul, p. 10.

[4] Sauval, t. I, p. 374.

[5] Corrozet, *loc. cit.*

[6] Sauval, t. I, p. 274.

l'intérieur du sanctuaire ne doivent pas être confondues avec les *nouvelles histoires* de Jehan Ravy, placées en dehors, et qui subsistent encore. Celles-ci sont bien plus modernes; c'est ce que disent expressément Corrozet et divers historiens qui ont vu les unes et les autres. Nous classerons tout à l'heure ces derniers monuments à l'époque qui leur appartient.

En 1201, tandis que Philippe-Auguste présidait à la construction de la basilique de Notre-Dame, Blanche de Navarre, mère de Thibault le poëte, consacrait un tombeau, dans le chœur de la cathédrale de Troyes, au jeune Thibault III, son mari, comte de Champagne, mort à l'âge de vingt-six ans. L'amour conjugal déploya dans ce monument la plus grande magnificence. Le sarcophage, à peu près semblable à celui de Henri I$^{er}$, père de Thibault, dont j'ai parlé précédemment, était de bronze et revêtu de plaques d'argent. Il s'élevait sur un socle, de ce précieux métal, émaillé en divers endroits. La table sur laquelle la statue reposait, était aussi en argent, et enrichie d'or et d'émail. Autour du sarcophage régnaient des colonnes de bronze doré, soutenant des arcs à plein cintre, qui formaient dix niches; et dans les niches étaient placées dix figures en argent et en ronde-bosse, d'environ quatorze pouces de haut. Elles représentaient le roi Louis le Jeune, aïeul maternel de Thibault; Henri I$^{er}$, son père; Blanche, sa femme; Sanche le Fort, roi de Navarre, son beau-père; Scholastique, sa sœur, et d'autres personnages de sa famille, les uns morts, les autres vivants. Dans les pendentifs qui séparaient les arcs archivoltes, se voyaient des figures d'anges à mi-corps, vêtus de draperies dorées. La statue du prince était *en argent* et grande comme nature. Elle portait des bracelets d'or et une ceinture enrichie de pierreries. Un pan de manteau se croisait au-dessus des genoux. Les yeux enfin étaient en émail, *de couleur bleue et au naturel*, dit l'historien[1]; ce qui nous annonce un portrait.

---

[1] Baugier, *Mém. hist. de la province de Champagne*, t. I, p. 165, 166.

Sans doute, on remarquera ici cet usage qui commençait à s'établir, de placer autour du sarcophage les statues des personnes les plus intimement unies par le sang ou par l'amitié avec le mort dont on y déposait les restes. D'un monument funèbre, cette décoration faisait à la vérité un trophée pour les vivants; mais la pensée n'était pas moins touchante, puisque la personne qu'on regrettait se trouvait environnée de celles qui avaient dû pleurer le plus amèrement sa perte.

Il paraît que ce système de décoration avait pris naissance dans les monastères. On y avait imaginé de représenter, sur les tombeaux consacrés aux abbés ou aux fondateurs de ces établissements, des figures de religieux pleurant le bienfaiteur qu'ils avaient perdu. J'ai déjà cité le tombeau d'Estienne Obazine, qui date de l'an 1160. Ceux des seigneurs de Pralli, conservés à l'abbaye de la Mercy-de-Dieu, dont ils étaient les fondateurs, au voisinage de Poitiers, offraient encore dans le siècle dernier des exemples semblables et de la même antiquité. Sur le pourtour des sarcophages étaient représentées des personnes de la famille du défunt, mêlées à des figures de religieux[1]. Celui du fondateur de l'abbaye ne pouvait guère appartenir à des temps moins anciens que les années 1170 ou 1180.

Cet usage en amena bientôt un autre, si toutefois ils ne naquirent pas tous deux en même temps. Ce dernier consistait à représenter sur le monument, par des figures en ronde-bosse, la cérémonie des funérailles. Au monastère du Val, près de Châtillon, se voyaient, lorsque Martenne écrivait son Voyage, deux *tombeaux élevés*, suivant son expression, c'est-à-dire offrant un sarcophage d'environ trois pieds de haut. Ils renfermaient les corps de deux enfants de la première maison française des ducs de Bourgogne. Sur chacun des sarcophages reposait la statue d'un de ces princes, et au pourtour de l'un des deux étaient des niches renfermant des statues où l'on reconnaissait les personnes qui avaient assisté aux obsèques. C'étaient encore ici, par consé-

---

[1] Martenne, *Voy. litt*., part. I, p. 6

quent, des portraits. Souvent, en pareil cas, on avait soin de graver les noms au-dessous des images : ce qui nous montre qu'on voulait que les personnages fussent reconnus. La date de ce monument est incertaine[1], mais le style et les costumes paraissent devoir le faire ranger dans le treizième siècle.

Ces représentations, soit des parents du défunt, soit de la cérémonie des funérailles, remplaçaient les images de Jésus-Christ, des prophètes et des apôtres, que nous avons vues sur le tombeau de Henri Ier, comte de Champagne, père de Thibault III, et dont l'usage remontait jusqu'au troisième siècle de l'Église ; et celles-ci avaient pris la place des divinités du paganisme, qu'on voyait sur les tombeaux plus anciennement. L'emploi de ces sculptures en ronde-bosse ou en trois quarts de saillie, n'avait pas été longtemps interrompu. Les figures des apôtres et des saints se reproduiront souvent dans les âges qui vont suivre ; mais, par l'effet d'un sentiment sans doute respectueux, nous ne verrons plus reparaître celle de Jésus-Christ.

Quand le rang du défunt était moins élevé, il était naturel que le monument fût plus simple.

En 1203, le savant Alain de Lille, dit *le Docteur universel*, étant mort au couvent de Citeaux, il fut représenté sur sa tombe en habit de frère convers. Sa tête s'appuyait sur des livres où étaient écrits les titres de ses ouvrages. Au-dessus de la statue, un bas-relief était encastré dans la muraille : il représentait, dans le milieu, la résurrection de Jésus-Christ ; à gauche, Alain à genoux ; à droite, saint Bernard[2].

En 1208, on consacra, dans l'église de Notre-Dame de Paris, le tombeau de l'évêque Eudes de Sulli. Ce prélat y fut représenté, suivant les termes de l'historien, *en cuivre et en bosse*[3].

En 1207, Guillaume de Seignelay, évêque d'Auxerre, com-

---

[1] Martenne, *Voy. litt.*, p. 1, part. 113, gravure, ibid.

[2] *Hist. litt. de Fr.*, t. XIV, p. 357, 359 ; art. de M. Brial. — Martenne, *loc. cit.*, part. I, p. 214.

[3] Dubreul, page 11. — Charpentier, *Descript. hist. de l'égl. métrop. de Paris*, p. 138 ; gravure, ibid.

mença la reconstruction de sa cathédrale. Aussi zélé pour le perfectionnement des arts que la plupart de ses prédécesseurs du même siége[1], il n'épargna rien dans la décoration de ce monument pour atteindre au plus haut degré de mérite possible. Ce curieux édifice qui subsiste encore, se recommande également en ce qui appartient à la sculpture, par la naïveté des attitudes, et par une sorte d'élégance dans les contours. Les figures en ronde-bosse et les bas-reliefs en sont également remarquables; il fut terminé vers l'an 1220[2].

En cette même année, mourut Évrard, évêque d'Amiens, qui venait de jeter les fondements de sa nouvelle église. *Il gît en cuivre, tout de son long, relevé en bosse*, dit l'historien[3]. Ces paroles signifient qu'il fut représenté sur sa tombe par une statue, non pas de cuivre, mais de bronze. Cette figure subsiste; nous en parlerons plus tard.

Ce ne sont pas seulement les églises et les tombeaux qui étaient ornés de sculptures, mais encore les palais des princes et les châteaux des seigneurs. Enguerrand III, qui faisait rebâtir à cette époque son château de Couci, plaça sur la vaste cheminée de la grande salle, les images des neuf preux en ronde-bosse[4]. Le seigneur du château de Crazannes, dans la Saintonge, fit revêtir les murs de cet édifice, dans l'intérieur comme au dehors, de bas-reliefs, qui subsistent encore, représentant des cavaliers armés, des combats, des chasses, des oiseaux becquetant des fruits[5].

Plusieurs grandes églises s'élevaient en même temps : la cathédrale d'Amiens, commencée en 1220[6]; celle de Reims, en

[1] On peut voir, à ce sujet, mon *Discours historique sur la peinture du IVe au XIIe siècle.*

[2] Labbe, *Nov. biblioth. manuscript.*, t. I, p. 490. — Lebeuf, *Mém. concernant l'hist. d'Auxerre*, t. I, p. 339.

[3] De la Morlière, *Antiq. d'Amiens*, p. 198.

[4] Androuet du Cerceau, *Les plus excell. bâtiments de France*, t. I.

[5] M. Chaudruc de Crazannes, *Mém. sur les antiq. du département de la Charente-Infér.*; manuscr. déposé aux archives de l'Instit.

[6] De la Morlière, *loc. cit.*

1210 ; celle de Saint-Nicaise de la même ville, en 1229 ; celle de Notre-Dame de Dijon, sous saint Louis[1]. La cathédrale de Reims fut terminée en 1295[2]. Le portail fut orné de soixante statues colossales, représentant des rois et des reines de France, de trente statues de prophètes ou de personnages de l'Ancien Testament, et d'une multitude de compositions en ronde-bosse ou en bas-reliefs, où se voient l'histoire de la Vierge, la Passion, le Sauveur sur un trône, le baptême de Clovis et d'autres sujets. Le temps et les orages révolutionnaires ont heureusement respecté ce magnifique monument. Il annonce, comme le portail de Notre-Dame de Paris et celui de la cathédrale d'Auxerre, les progrès que l'art faisait d'année en année.

Lorsqu'en 1223, Louis VIII, à son avénement au trône, fit son entrée dans Paris, les magistrats municipaux lui offrirent, entre autres présents, un vaste bassin d'or où étaient représentés en bas-reliefs les principales parties du monde et divers sujets poétiques :

*Margine crateris totus depingitur orbis,*
*Et series rerum brevibus distincta figuris*[3].

Ce fait pourrait figurer dans l'histoire des communes, comme dans celle de l'art.

Ce prince déploya une grande magnificence dans le tombeau de Philippe-Auguste, son père. Le sarcophage, entièrement en argent doré, était orné de figures en bas-reliefs, en argent et en vermeil : *tumbam argenteam, deauratam, cum imaginibus plurimis, artificiose factam, composuerunt*[4].

La tombe que Blanche de Castille consacra à Louis VIII, son époux, ne fut pas moins riche. Le sarcophage était aussi d'ar-

---

[1] Courtépée, *Descript. hist. de la Bourg.*, t. II, p. 198, 199, etc.

[2] Marlot, *Metrop. Rem. hist.*, t. II, p. 470, 471, 472.

[3] Nic. de Braïa, *Gesta Lud. oct.*; apud Duchesne, *Hist. Fr. script.*, t. V, p. 292.

[4] Richer, *Chronic. Senon.*, lib. III, cap. XVII; apud d'Achery, *Spicil.*, t. II, p. 628.

gent doré; il était orné de figures en bas-relief, qu'on a dit être fort bien ciselées[1].

En 1225, se fit remarquer une nouvelle pensée au sujet de la représentation des morts. Ce fut à l'occasion d'Arnaud Amalric, abbé de Citeaux et évêque de Narbonne, inhumé à l'église de Citeaux. La statue de ce prélat, en marbre, fut couchée sur une table, aussi de marbre, substituée au sarcophage, et élevée à deux pieds et demi ou trois pieds de terre. Deux évêques étaient debout, du côté de la tête; deux abbés, du côté des pieds; mais le sarcophage était supprimé. Une galerie, formée par de petits piliers et des arcades à plein cintre, soutenait la table supérieure, et au travers des arcades on apercevait une seconde statue du prélat, couchée, et qui le représentait, comme la précédente, en habits pontificaux[2]. Nous voyons dans ce fait la preuve que les statues couchées au-dessus des tombeaux n'étaient point considérées, en général, comme l'image de l'homme mort, mais comme le portrait de l'homme vivant. Ce qui le prouve, c'est que la statue placée ici dans l'intérieur du monument ne pouvait être que la représentation du défunt en état de mort. La poésie de la pensée consistait en ce que, les parois du sarcophage ayant disparu, le spectateur croyait voir réellement le défunt couché dans le caveau.

On sait que, dans la cérémonie des obsèques, l'usage était de porter les hommes distingués par leur rang ou leur naissance, vêtus de leurs habillements les plus magnifiques, et à visage découvert. Si leurs traits avaient été trop déformés par la mort, on les couvrait d'une représentation en cire qui en était l'image. Ce portrait où l'homme paraissait vivant s'appelait une *personne* ou une *propriétaire*; quelquefois, le corps entier était simulé, et il s'appelait toujours une *personne*. C'est cette *personne*, c'est-à-dire la *représentation de l'homme vivant*, qu'on plaçait au-

---

[1] D. Félib., *loc. cit.*, p. 547.
[2] Moreau de Mautour, *Descript. hist. des princip. monum. de l'abb. de Citeaux*; Acad. des Inscript. et Belles-Lettres, t. IX, Hist., p. 218; grav., fig. 7.

dessus du sarcophage, et c'est l'homme mort qu'on représentait au dedans. Nous retrouverons cette idée diversement modifiée dans d'autres monuments.

Vers l'an 1238, Philippe Dagobert, frère de saint Louis, fut inhumé dans l'église de l'abbaye de Royaumont, que Blanche de Castille, sa mère, avait fondée huit ans auparavant. Sa figure en ronde-bosse fut posée sur la tombe. Deux anges à genoux tenaient un coussin, sur lequel le jeune prince paraissait reposer sa tête. Sur le pourtour, dans dix-huit niches, se trouvaient dix-huit statues d'anges et de religieux[1]. Nous voyons encore ici que le prince n'était pas censé mort, mais sommeillant.

A cette époque, commençaient à s'élever les églises dont saint Louis ornait la capitale, celle des Jacobins, celles des Cordeliers et des Blancs-Manteaux, ensuite celle des Quinze-Vingts, enfin celle des Chartreux et toutes les autres. Toutes furent enrichies, soit en dedans, soit en dehors, d'une grande quantité de sculptures. Une statue de saint Louis, placée, à cette époque, sur le portail des Cordeliers, et conservée aujourd'hui à Saint-Denis, doit honorer le maître inconnu qui l'a produite[2]. Le plus remarquable de ces édifices, sans contredit, fut la Sainte-Chapelle du Palais. Ce chef-d'œuvre de Pierre de Montereau, commencé en 1245, terminé en 1249, exerça des talents de tous les genres[3]. L'architecture à ogives y déploya toute son élégance. Ses riches vitraux, représentant les histoires de l'Ancien Testament, nous montrent encore aujourd'hui les progrès qu'avait faits cette branche de la peinture. La sculpture l'orna de bas-reliefs et de figures en ronde-bosse. Sur le portail furent représentés en bas-reliefs le Jugement dernier et d'autres sujets religieux. Les grands arcs de la voûte étaient dorés; les murs et le ciel, colorés d'azur et parsemés d'étoiles en or. On couvrit

---

[1] Millin, *Antiq. nat.*, t. II; Royaumont, pl. IV, fig. 2.
[2] M. Al. Lenoir, *Musée des monum. franç.*, p. 192, n° 25 et 1810.
[3] Lebeuf, *Hist. de la ville et du diocèse de Paris*, t. I, p. 355, 359.
— M. Morand, *Hist. de la Sainte-Chapelle de Paris*, p. 4.

les soubassements de peintures en émail, mêlées de cristaux[1].

La reine Blanche de Castille, morte en 1253, fut inhumée au milieu du chœur de l'abbaye de Maubuisson, qu'elle avait fondée. Sa statue en cuivre fut placée sur une tombe de même métal[2]. Cette église fut pendant quelque temps l'asile des morts illustres. De l'an 1247 à l'an 1380, douze tombeaux y furent consacrés à des princes et à des princesses de la famille royale. Tous furent ornés de statues de marbre ou couverts de plaques de cuivre émaillées et ciselées[3].

C'est en 1257 que Jean de Chelles construisit le portail méridional de Notre-Dame de Paris, tel qu'il subsiste encore[4]. Ce vaste monument, orné de sculptures historiques et allégoriques, en bas-reliefs et en ronde-bosse, n'est pas moins curieux que la plupart des précédents. On y voit la Naissance de Jésus-Christ, l'Adoration des mages, la Fuite en Égypte, le Massacre des innocents, l'histoire entière de saint Étienne.

La plupart des monuments ordonnés par saint Louis, portent l'empreinte du noble caractère de ce grand homme. En restaurant la basilique de Saint-Denis, il avait conçu la pensée d'y consacrer des cénotaphes aux rois ses prédécesseurs, inhumés, mais sans monuments, dans différentes églises, ou bien dont les tombes avaient péri. Il mit ce projet à exécution en 1267. Seize statues environ, couchées sur des cénotaphes, furent le produit de cet acte de piété. C'étaient celles de Charles Martel, de Hugues Capet, et de plusieurs autres princes de la seconde et de la troisième dynastie[5]. Peu d'années auparavant, sous le règne de

---

[1] Corrozet, *Antiq. de Paris*, fol. 76 (éd. 1586).

[2] Lebeuf, *Hist. de la ville et du dioc. de Paris*, t. IV, p. 189. — Tous ces tombeaux existaient encore, lorsque cet écrivain en faisait la description.

[3] Lebeuf, *ibid.*

[4] Dubreul, p. 9. — L'inscription gravée sur le socle de l'édifice renferme la date et le nom de Jean de Chelles.

[5] Guillelm. Nangiac., *Chronic.*, ad ann. 1267; apud d'Achery, *Spicil.*, t. I, p. 41. — *Musée des monum. franç.*, p. 190, 191, nos 11 et suiv.; éd. 1810.

saint Louis ou celui de son père, un lion de bronze, plus grand que nature, posé d'abord sur le sarcophage également en bronze de Charles le Chauve, en avait été enlevé. On avait substitué à cette ancienne image une figure de ce prince, en cuivre et en demi-relief, accompagnée de quatre figures en ronde-bosse représentant des évêques, élevées aux quatre coins de la tombe [1]. Pourquoi ce lion, sans doute allégorique, avait-il été placé d'abord sur le tombeau de Charles le Chauve? Pourquoi en fut-il ensuite enlevé? Il est impossible de le dire. Peut-être crut-on pouvoir le remplacer par un meilleur ouvrage : la manie de détruire pour refaire, date de loin chez notre nation. Mais, quelle que fût la pensée, le fait nous est attesté par un auteur contemporain qui a vu le lion et qui l'a décrit, *quod et ego propriis oculis vidi*, et cet écrivain, nommé Richer, a dû d'autant plus être frappé de cette sculpture en bronze, *œneum fusile*, qu'il était statuaire, et que, vraisemblablement, il était venu visiter Paris pour s'instruire dans son art [2]. Nous parlerons de lui quand il en sera temps.

En 1259, mourut, âgé de seize ans, le fils aîné de Saint-Louis. Ce furent des barons, grands vassaux de la couronne, au nombre desquels on distinguait Henri III, roi d'Angleterre, qui portèrent son corps à l'église de Royaumont où il fut inhumé. Jamais occasion plus mémorable de retracer sur le tombeau d'un prince la cérémonie de ses obsèques, ne s'était présentée. En effet, la statue du jeune prince fut placée au-dessus du sarcophage. Sur chacun des côtés étaient des niches séparées par des colonnes. A droite, dans les niches au nombre de huit, se voyaient des prêtres en habits sacerdotaux; à gauche, des religieux qui suivaient le convoi; vers la tête, dans deux niches, étaient des femmes en pleurs; du côté des pieds, enfin, se faisait remarquer le groupe des barons portant le cercueil, et parmi

---

[1] Felib., *Hist. de l'abb. roy. de Saint-Denis*, p. 554.
[2] Richer., *Chronic. Senon.*, lib. III, cap. XVII ; apud d'Achery, *Spicil.*, t. II, p. 628, col. I.

4.

eux le roi d'Angleterre couvert de sa couronne[1]. Saint Louis, comme on le voit, n'oubliait pas la majesté du trône de France.

Vainement, après de tels exemples, le saint roi demanda qu'une extrême simplicité laissât, en quelque sorte, ignorer sa sépulture[2]. Un modeste sarcophage de pierre, par respect pour ses volontés, renferma d'abord ses reliques. Mais, peu de temps après, cette tombe fut recouverte en entier de plaques d'argent ornées de bas-reliefs, et sans doute l'art manifesta dans cet ouvrage des progrès notables, car, si nous en croyons un auteur à peu près contemporain, ces bas-reliefs surpassèrent tout ce qui avait jamais été produit de plus accompli : *cujus operis cœlatura, quæ fuerant a mundi principio artificum operibus excellenter, ut creditur, supereminet universis*[3]. Personne sans doute n'adoptera cette opinion de Guillaume de Nangis, mais de semblables expressions prouvent du moins qu'on attachait quelque prix au mérite de l'exécution.

Le tombeau de Philippe le Hardi ne fut point aussi magnifique, mais il paraît que l'art ne s'y montra pas moins exercé. Sur le sarcophage qui était en marbre noir, reposaient la statue de ce prince et celle d'Isabelle d'Aragon, sa première femme, toutes deux en marbre blanc; et sur les côtés on voyait *quantité de figures*, du même marbre, *travaillées*, dit l'historien moderne, *avec une sorte de délicatesse*[4].

En 1251, on avait exécuté, à Aix en Provence, dans l'église de Saint-Jean de Jérusalem, un mausolée, commun au comte Ildefonse II et à Raymond Bérenger IV, son fils, beau-père de saint Louis. A la droite et à la gauche du monument, construit en forme de chapelle et en ogives, s'élevaient, d'un côté, la statue en pied, grande comme nature, de Raymond Bérenger; de

---

[1] Guill. de Nangiaco, *Gesta S. Ludov.*; apud Duchesne, *Hist. Fr. script.*, t. V, p. 371. — Millin, *Antiq. nat.*, t. II; Royaumont, pl. 3, fig. 1.

[2] Félib., *loc. cit.*, p 547.

[3] Guill. de Nangiaco, *Gesta Philippi tertii*, apud Duchesne, *Hist. Fr. script.*, t. V, p. 526.

[4] Félibien, *loc. cit.*, p. 548.

l'autre, celle de Béatrix de Savoye, sa femme. Sous les arches de la chapelle et sur le sarcophage, était couchée la statue d'Ildefonse. Trois bas-reliefs couvraient le devant et les deux côtés de la tombe; ils représentaient la vérification du cercueil de ce prince, mort en 1209, faite à l'époque où ce tombeau fut consacré; on y voyait vingt-deux personnages. Des figures d'anges et de saints ornaient la partie supérieure.

Ce témoignage de la piété filiale de Béatrix de Provence, femme de Charles d'Anjou, envers son père, sa mère et son aïeul, eut pour pendant le mausolée élevé à cette princesse dans la même église, en 1277. Celui-ci, à peu près semblable au précédent quant à la disposition générale, fut orné d'un nombre encore plus grand de bas-reliefs et de figures en ronde-bosse; ces deux mausolées, singulièrement précieux, l'un et l'autre, par la naïveté du mouvement des figures, par la facilité des draperies, par la vérité et l'expression des têtes, ont été inhumainement renversés en 1794. Nous devons à un illustre ami de son pays, le président Fauris de Saint-Vincent, le fils, d'en avoir fait tracer des dessins fidèles [1].

Je me trouve ici obligé d'abandonner une multitude de tombeaux, érigés non-seulement à des princes, mais aux plus petits seigneurs et même à de simples particuliers, tous ornés de statues, à Paris, à Toulouse, à Albi, à Rouen, à Senlis, à Corbeil, dans l'église de l'abbaye de Royaumont, dans d'autres abbayes, près de Meaux, près de Beauvais, de Blois, de Vienne en Dauphiné, de Strasbourg. Paris seulement aujourd'hui orne de sculptures l'asile des morts; toutes nos provinces, au treizième, au quatorzième, au quinzième siècle, couvraient les sépultures de monuments enrichis de statues, appelés des *tombes élevées*.

Rappelons cependant les tombeaux de l'église de Saint-Yved de Braine, où reposaient les princes de la maison royale de la

---

[1] Ces dessins se trouvent aujourd'hui à Aix, dans la bibliothèque de Méjannes. Millin en a donné des gravures dans son *Voyage au midi de la France*, t. III, pl. XLI à XLIV.

branche de Dreux. Seuls, s'ils subsistaient encore, ils suffiraient pour donner un notable exemple de tous les genres de sculpture et des progrès de l'art, depuis Louis le Gros jusqu'à Henri III, à la fin du seizième siècle. Eh! pourquoi craindrais-je de paraître long, puisqu'en réunissant des matériaux pour l'histoire de l'art, j'esquisse le tableau des opinions, des mœurs, du luxe de l'ancienne France?

Agnès de Baudemont, héritière de la maison de Braine, dite la comtesse de Champagne, femme de Robert Ier, comte de Dreux, lequel était fils de Louis le Gros, fit construire l'église de Saint-Yved, dans l'objet particulier d'y être inhumée, et avec l'espoir que ses descendants y choisiraient leur sépulture auprès de la sienne. Ses vœux se trouvèrent en partie remplis. Les tombeaux de la maison de Dreux ne furent point également riches, mais ils sont tous intéressants.

Agnès ne voulut pour elle qu'une tombe de pierre. Sa statue était en pierre ainsi que le sarcophage. Mais apparemment cette image ne manquait pas de quelque mérite, car les auteurs du *Voyage pittoresque de France* n'ont pas craint de dire que la tête était *d'une grande beauté*[1], ce qu'il faut néanmoins entendre en ayant égard au temps et à l'état de l'art.

Le tombeau de Robert II, fils d'Agnès, mort en 1218, fut plus magnifique. La statue de ce prince, grande comme nature, était en bronze; il y était représenté tenant de la main droite une fleur de lis. C'est lui-même qui l'avait fait exécuter de son vivant[2].

Yolande de Coucy, seconde femme de ce prince, morte en 1224, n'obtint qu'une tombe de cuivre doré; et Robert III, fils de Robert II, qu'une tombe plate, de bronze; mais Pierre, surnommé *Maucler*, autre fils de Robert II, mort l'an 1238, fut honoré, comme son père, d'un sarcophage et d'une statue,

---

[1] De Laborde, *Voy. pittoresque de Fr.*; Isle de Fr., p. 84. — Martenne, *Voy. litt.*, IIIe part., p. 26. — D'Agincourt, *Hist. de l'art*, Sculpt., pl. XXI, fig. 12.

[2] Martenne, *loc. cit.*; de Laborde, *loc. cit.*

grande comme nature, en bronze. Il était couvert de son armure, et sur un des cuissards étaient représentées les armes de Dreux et celles de Bretagne [1].

Robert, frère de Jean Ier, et Clémence de Châteaudun, sa femme, furent inhumés modestement dans des tombes plates de cuivre.

Le mausolée de Jean Ier fut de cuivre doré, parsemé de rosettes émaillées. La statue du prince, en ronde-bosse, était du même métal. Le sarcophage était entouré de trente-six petites statues, d'un pied de haut, également en cuivre doré, représentant des princes et des princesses, descendants ou alliés de la maison royale. Au-dessous de chaque figure, se lisait en lettres d'or le nom du personnage qu'elle représentait.

Il fut élevé à Marie de Bourbon, femme de Jean Ier, morte en 1274, un mausolée entièrement semblable à celui de son mari. Trente-six petites statues en ornaient pareillement le pourtour.

Robert IV, fils de Jean et de Marie, en 1282, reposa dans un tombeau de cuivre, tout aussi riche, entouré de figures et d'écussons. Sa statue en cuivre, et qui le représentait *au naturel*, tenait de la main droite une épée, et de la gauche un écu aux armes de Dreux et de Braine. Tous ces magnifiques ouvrages furent enlevés par les Espagnols en 1650 [2].

Le lecteur ne pourra s'empêcher de remarquer ici ces statues de bronze, grandes comme nature, exécutées en 1218 et en 1238. L'art de couler des ouvrages de sculpture en bronze n'avait jamais été oublié, pas plus en France qu'en Italie. Charlemagne fit exécuter une porte de ce genre, ornée de bas-reliefs, pour son église d'Aix-la-Chapelle [3].

Sous son règne, un religieux de Saint-Denis, nommé Airard,

---

[1] Les mêmes, *ibid.*
[2] Martenne, *loc. cit.*, p. 28. — De Laborde, *loc. cit.*, p. 85, 86.
[3] Eginhard. *Vita Karol. magn.*, cap. XXVI, apud D. Bouquet, *Rer. gall. script.*, t. V, p. 99. — *Chronic. Maiss.*, ibid., p. 76. — Monach. S. Gal., *De eccl. cura Kar. Magn, etc.*, ibid., p. 115, cap. XXX.

offrit à l'abbaye une porte semblable que l'on substitua, dans les nouvelles constructions, à une porte de même métal, placée à l'édifice précédent, par Dagobert, laquelle fut transportée à une autre des entrées de l'église [1]. Suger, ayant construit plus en avant son nouveau portail, et l'ayant percé de trois entrées, fit exécuter deux nouvelles portes de bronze doré : sur celle du centre, furent représentées en bas-reliefs la Passion, la Résurrection et l'Ascension du Sauveur. Il avait rassemblé, pour la construction de son église, des ouvriers de divers pays, *artifices peritiores de diversis partibus*, mais son historien ajoute qu'ils étaient tous Français, *de cunctis partibus regni* [2], et Suger lui-même a soin de nous informer que les orfèvres et fondeurs de métaux étaient pour la plupart Lorrains, *per plures aurifabros Lotharingos* [3].

Toutefois, ces portes n'étaient ornées que de bas-reliefs, qui, ayant dû s'exécuter par panneaux séparés, n'étaient pas, quant à la fonte du métal, des ouvrages aussi compliqués et aussi difficiles qu'une statue en ronde-bosse. Il fallait, pour ce dernier travail, bien plus d'audace, de pratique, de savoir. Je doute qu'en France, et même en Italie, il ait été fondu, depuis les monuments qu'on peut regarder comme appartenant à l'antiquité, une statue humaine, en bronze, grande comme nature, antérieurement à celle de Robert II, comte de Braine, qui date de 1218.

Le tombeau de ce prince et celui de Pierre Maucler, son fils, dont la statue était aussi en bronze, comparés au mausolée de Jean Ier et de Marie de Bourbon, nous montrent les deux principales branches de l'art de travailler les métaux et d'exécuter des statues, je veux dire l'art de fondre le métal, et celui de le frapper ou celui de le retreindre, ce sont, comme je l'ai fait re-

---

[1] Doublet, *Hist. eccl. S. Dion.*, lib. IV, cap. XX. — Félib., *Hist. de l'abb. de Saint-Denis*, p. 174.

[2] Willelm., *Vita Suger.*, apud D. Bouquet, t. XII, p. 107.

[3] Suger, *De rebus in admin. sua gest.*; apud D. Bouquet, t. XII, p. 96, 97, 99.

marquer précédemment, ces deux genres de travaux qu'Agobard désignait, sous le règne de Louis le Débonnaire, par ces mots : *vel fusilem, sive ductilem statuam* [1]. La statue de Robert et celle de Maucler avaient été coulées dans des moules ; celles de Jean I$^{er}$ et de Marie de Bourbon étaient modelées sous le marteau et le ciselet. Ces procédés s'étaient conservés l'un et l'autre.

Ces exemples nous prouvent que lorsque Benvenuto Cellini, arrivé en France sous François I$^{er}$, prétendait que les orfèvres de Paris ne savaient pas exécuter une statue de métal grande comme nature[2], son excessive vanité l'induisait en erreur.

Poursuivons. En 1290, un bas-relief historique, en marbre, placé dans le grand cloître des Chartreux de Paris, rappela la fondation de quatorze cellules, faite par Jeanne de Châtillon, femme de Pierre, comte d'Alençon, l'un des fils de saint Louis. On y comptait dix-huit figures. Ce bas-relief, dit un des écrivains qui en ont parlé, était *très-bien pour le temps*[3].

En 1297, on élevait à Clermont le tombeau du cardinal Aycelin, archevêque d'Arles. La statue de ce prélat était, comme celles dont nous venons de parler, formée de lames en cuivre dorées et émaillées : ce monument subsistait encore en 1789[4].

L'église des Dominiquins de la rue Saint-Jacques de Paris, fondée en 1220, renfermait déjà, en 1402, vingt-trois tombeaux de princes et de princesses, descendant presque tous de saint Louis et notamment de seigneurs de la maison de Clermont, ensuite de Bourbon, tige de nos rois. Presque tous ces tombeaux étaient ornés de statues en marbre. A côté de ces tombes royales, se voyait celle de Jean de Meung, dit *Clopinel*, continuateur du roman de la Rose, mort, à ce que l'on croit, vers l'an 1318 [5].

[1] Agobard., *De imag.*, t. II, *Op.*, p. 264.
[2] Benvenuto Cellini, *Tratt. dell' Orif.*, p. 37.
[3] Millin, *Antiq. nat.*, t. V ; Chartreux, pl. x.
[4] M. Dulaure, *Description des principaux lieux de France*, t. II, p. 224.
[5] Corrozet, fol. 79, verso, et 40. — Dubreul, p. 585, 586. — Piganiol

Enfin, vers l'an 1299, sous le règne de Philippe le Bel, fut exécuté un monument de sculpture, digne, à tous égards, du souvenir de l'histoire. Ce prince, qui réparait alors l'ancien palais de nos rois pour en faire celui de la Justice, conçut, en le quittant, la noble pensée d'y éterniser la mémoire de tous les monarques qui l'avaient habité. A cet effet, après qu'il eut orné la grande salle, suivant l'usage du temps, de peintures et de dorures, il fit élever autour des piliers quarante-trois statues représentant tous les rois de France, depuis Pharamond, en y comprenant la sienne [1]. Enguerrand de Marigny, alors général des finances, crut pouvoir placer aussi sa statue à côté de celle de son prince, et pour colorer cette prétention, peut-être trop ambitieuse, il érigea une seconde image du roi, au-dessus du perron de la galerie, dite des *Merciers*, et se fit représenter incliné, offrant à Philippe un plan de l'édifice. Cet acte de vanité lui devint funeste. Lorsque, quinze ou seize ans plus tard, son procès commença, l'avocat du roi en fit un grief contre lui : « C'est toy, lui disait-il, qui as fait rebastir le Palais : en icelay, » usurpant toute puissance, et ne laissant trait de témérité à ef- » fectuer, tu y as fait élever orgueilleusement ton effigie [2]. » On sait que lorsque le malheureux Enguerrand fut condamné à mort, sa statue fut abattue. Par un nouveau retour de fortune, la mémoire de ce ministre ayant été enfin réhabilitée, sa statue ne fut pas relevée, mais on la remplaça sur le mur du palais, par son portrait en *plate peinture* [3], suivant l'expression du temps. Ce qui signifie qu'on peignit son portrait sur le mur, à l'endroit où se voyait auparavant son image sculptée. Dans les siècles qui suivirent, la statue de chaque roi régnant, jusqu'à Charles IX

de la Force, *Description de Paris et de ses environs*, t. V, p. 104, 108, 114, etc., etc.

[1] G. Corrozet, *les Antiq. de Paris*, fol. 98 à 101, éd. 1586. — Dubreul, p. 171.

[2] Duchesne, *les Antiq. des villes de France*, chap. xx, t. I, p. 135. — Félib., *Hist. de Paris*, t. I, p. 555.

[3] Duchesne, *ibid.*

inclusivement, fut successivement ajoutée à celles qu'avait érigées Philippe le Bel : en 1618, un incendie consuma la salle; tout fut anéanti [1].

Tel est le tableau très-sommaire que présente l'histoire de la sculpture française, dans le siècle de Philippe-Auguste et de saint Louis. Nous y avons rencontré des monuments de toute espèce : bustes, statues, bas-reliefs, images votives, tombeaux, châsses, devants d'autel, portraits grands comme nature, portraits dans de petites proportions, compositions même historiques et politiques. Le marbre, le cuivre, le bronze, l'argent et l'or, se sont modelés sous la main des artistes. Nous avons vu naître des usages, auxquels la sculpture devenait indispensable, dont elle était même la source et le moyen. La piété, l'amour de l'art, l'ostentation, ont exercé le ciseau des statuaires. Point d'encouragements, il est vrai, si ce n'est la multiplicité des travaux. Point de secours publics pour l'instruction. D'un autre côté, peu de progrès dans le choix des formes; le ciseau n'a fait encore qu'imiter naïvement la nature; mais des progrès plus marquants ne se feront pas longtemps attendre, car, aussitôt après que les arts d'imitation commencent à rechercher le vrai, ils se placent d'eux-mêmes sur la route du beau. Douterons-nous, d'ailleurs, que, dans les années dont nous venons de parcourir l'histoire, il n'ait surgi des hommes de génie qui aient accéléré les progrès du goût renaissant? Cette France, qui a depuis un demi-siècle enfanté tant de talents, serait-elle demeurée inféconde, gouvernée par des rois tels que Philippe-Auguste, saint Louis, Philippe le Bel? Ses progrès étaient lents, il est vrai, mais soutenus. Assez de monuments subsistent encore pour en offrir la preuve. Nous pouvons citer avec assurance les sculptures de la porte septentrionale de Notre-Dame de Paris, celles de la cathédrale d'Auxerre, celles de la cathédrale de Reims.

Quant aux innombrables productions de cet âge qui n'existent plus, nous sommes réduits à des gravures et au jugement des

---

[1] Sauval, *Antiq. de Paris*, t. II, p. 3.

historiens ; mais, quelque faibles que soient ces autorités, elles ne sont pas toujours à dédaigner, car tous les auteurs n'ont pas été des hommes sans lumières et sans goût ; ce ne sont pas seulement enfin les sculptures grossières qu'il faut considérer, il faut aussi remarquer les bonnes, puisque ce sont celles-là qui attestent les progrès du siècle ; peu servirait de dire : « Cet âge a produit des ouvrages très-médiocres, » si nous pouvons répondre : « Il en a créé de meilleurs. »

Passons au quatorzième siècle.

## CHAPITRE IV.

#### Quatorzième siècle.

Les usages relatifs aux sculptures et à la décoration des églises, établis ou conservés au treizième siècle, se perpétuèrent dans le quatorzième. La sculpture en cuivre, exécutée au marteau, eut le même crédit qu'auparavant; le bronze ne fut pas moins commun; les tombeaux en marbre reçurent quelquefois, avec des formes nouvelles, un prodigieux accroissement de magnificence. Mais, ce qui n'est pas moins remarquable, c'est que l'emploi de la sculpture s'introduisit de plus en plus, à cette époque, dans la vie civile. L'argenterie devint plus commune dans les habitations des grands, et elle fut ornée plus richement encore qu'au siècle précédent, d'émaux, de *nielli*, de bas-reliefs. Curieux d'abord de ces ouvrages par pure ostentation, l'homme riche apprit successivement à les estimer à cause de leur beauté. Après avoir admiré les productions de l'art en raison de la rareté du métal, il les rechercha pour l'art lui-même. Tandis que la peinture couvrait d'images les murs des palais, la sculpture en façonnait les portes et les lambris, elle en décorait les sièges, elle en enrichissait les vastes cheminées. L'art de peindre sur verre métamorphosait les vitraux en tableaux historiques; celui de retreindre les métaux multipliait les aiguières émaillées, les coupes, les bassins à laver, et tout le mobilier des tables. Plus d'un château devint une sorte de musée, où chaque salle offrit toute la perfection alors possible dans tous les arts du dessin.

Vraisemblablement par goût, mais plus encore par un motif de politique, nos rois surent habilement profiter de ces progrès de l'industrie, pour en faire un instrument de leur grandeur.

Plus riches que les seigneurs, ils parvinrent sans peine à les effacer tous par la somptuosité de leurs habitations. L'or dont elles brillaient frappa la multitude et éblouit les grands eux-mêmes. Philippe le Bel et Charles V étendirent et consolidèrent leur puissance, autant par l'imposant appareil dont les environnaient les beaux-arts, que par l'agrandissement de leurs domaines. L'orgueil féodal, vaincu par cette magnificence, fut réduit à s'incliner devant la majesté royale. Marigny servait aussi utilement la France, en décorant les palais de Philippe le Bel, que Richelieu, trois cents ans plus tard, en accroissant la pompe de ceux de Louis XIII. Le peuple, qui l'accusait de dissiper dans ces dépenses les trésors publics, méconnaissait le moyen que ce ministre faisait agir pour les progrès de l'industrie, et calomniait aveuglément une des sources de sa future richesse. La couronne reconquit, par son éclat, la puissance que les possesseurs des fiefs lui disputaient par la guerre. C'est là un des caractères distinctifs du quatorzième siècle.

Cette amélioration politique eut, comme l'art lui-même, son commencement et ses progrès. Pour en suivre la marche, nous devons observer en même temps la sculpture dans les églises et dans les palais. Le nombre de ses ouvrages s'accroissait tous les jours, dans les uns comme dans les autres.

En 1302, fut placé dans la cathédrale d'Amiens le tombeau de l'évêque Guillaume de Mâcon. Le sarcophage était en cuivre. *Il est artistement émaillé de figures*, dit l'historien, *et la devanture est relevée de personnages élabourez* [1]. Ces mots signifient que le champ était peint en émail, et que la face était ornée de bas-reliefs. Au-dessus reposait une statue de bronze qui représentait le prélat en habits pontificaux. Tel est, en effet, ce monument conservé jusqu'aujourd'hui.

En 1304, on érigeait à Paris, sur le portail du collége de Navarre, la statue de Philippe le Bel et celle de Jeanne de Navarre, sa femme, fondatrice de cette maison [2].

[1] De la Morlière, *Antiq. d'Amiens*, p. 210.
[2] Dubreul, p. 495.

C'est aussi vers l'an 1304 que dut être construit le portique à trois arches, élevé au-devant du portail méridional de l'église de Chartres. Il n'existe aucune preuve écrite de ce fait. Parmi nos écrivains modernes, il en est un, au contraire, qui veut que les sculptures soient du onzième siècle, tandis qu'un autre croit l'architecture du milieu du douzième. Ces assertions sont dénuées de toute preuve et nous paraissent plus que hasardées. La sculpture du onzième siècle n'eut jamais autant de vérité, ni l'architecture du milieu du douzième, autant d'élégance. Tout est, relativement au temps, digne d'admiration dans le style, quoique gothique, de cet édifice. Une statue élevée dans l'intérieur du portique, vers la porte gauche, à l'un des points de jonction où cette nouvelle construction s'appuie contre l'ancien portail, motive notre opinion : elle représente un prince, tête nue, entièrement revêtu d'une tunique ou *jacques* de mailles, que couvre une cotte d'armes en étoffe. De la main droite, il tient son gonfanon, tandis que la gauche repose sur son écu, qui est debout et penché vers le genou ; cet écu est celui de France, à fleurs de lis *sans nombre*. Deux caractères particuliers le distinguent seulement de celui de nos rois : l'un est une grande croix, sans doute *d'argent*, terminée par quatre fleurs de lis ; l'autre est une bordure sculptée avec soin, et qui dut être peinte *de gueule*. Il est impossible de ne pas reconnaître, à cet insigne, Pierre de France, comte d'Alençon, fils de saint Louis, qui devint comte de Chartres, en 1272, par son mariage avec Jeanne de Châtillon, héritière de ce comté. Fils de France, il porte les fleurs de lis *sans nombre* ; compagnon d'armes de son père, à la Terre-Sainte, il a empreint la croix au milieu des lis ; cinquième fils du roi, il a encadré l'écu qu'il ne devait pas porter pur. Ses armes d'ailleurs sont connues [1], et elles ne ressemblent en rien, ni à celles des princes issus de Thibaud le Tricheur, qui avaient régné depuis l'an 941 jusqu'en l'an 1219 [2], ni à celles des seigneurs de la maison de Châtillon, qui leur succédèrent et

---

[1] Doyen, *Hist. de la ville de Chartres*, t. I, p 172.

[2] Id., ibid., p. 115 à 162.

possédèrent le comté jusqu'en 1272[1]. Ce fait se trouvant établi, il en résulte que l'édifice a été construit, ou sous le règne de Pierre d'Alençon, ou sous Charles de Valois, son neveu, après la mort duquel le comté de Chartres fut réuni à la couronne, et ces circonstances nous renferment entre les années 1272 et 1326. Mais, au milieu de ces deux extrêmes, il est un événement important, c'est la victoire de Mons en Puelle remportée par Philippe le Bel en 1304, et dont ce prince vint rendre grâces au ciel dans l'église de Chartres[2] Déjà en 1297, Charles de Valois avait accordé aux habitants de cette ville la faculté de posséder un hôtel commun. C'est vraisemblablement l'acquisition de ce nouveau droit et l'honneur d'avoir vu Philippe remercier Dieu dans leur temple, que les Chartrains célébrèrent par l'érection de cette espèce d'arc de triomphe au-devant d'un des portails de leur cathédrale : telles étaient les mœurs du temps. Mais, quoi qu'il en soit, ce beau monument se place toujours à la fin du treizième siècle ou au commencement du quatorzième.

Ce n'est pas sans motif que j'ai cherché à connaître l'époque de sa fondation; car, en ce qui concerne l'architecture, nous y voyons toute la légèreté, il serait permis de dire toute l'élégance, où le style appelé *gothique à ogive* était parvenu sous les premiers Valois, âge moyen de sa durée; et quant à la sculpture, la date de ce portique nous donne lieu d'en reconnaître de trois siècles différents sur les portails de l'église de Chartres, savoir : celle du portail méridional, construit aux frais de Jean Cormier, laquelle appartient à l'an 1060 ou environ; celle du grand portail, qui date des années 1140 ou 1145, et celle du portique élevé devant le portail méridional, qui est de 1304 à 1306. La première est la sculpture vieillie et dégénérée du moyen âge, mais conservant encore quelque vérité, quelque dignité. La seconde, qui appartient aussi à l'époque de la dégénération, fait cependant admirer une grandeur insolite, extraordinaire; il y a dans les têtes un naturel,

---

[1] Doyen, *Hist. de la ville de Chartres*, t. I, p. 162 à 171.
[2] Séb. Rouillard, *Hist. de l'église de Chartres*, fol. 178, verso.

dans les draperies une richesse, et nous pourrions ajouter une coquetterie, dont le portail de la cathédrale d'Arles donne seul un exemple à la même époque, et dont il faudra que dans un autre chapitre nous recherchions la source. La troisième, enfin, est la sculpture du règne de saint Louis, sculpture régénérée, revenue à la simple nature, et même déjà améliorée depuis le règne de ce prince. La statue de Pierre d'Alençon est dans une attitude assez franche; les formes en sont encore un peu rondes, mais il y a de la naïveté dans la tête et de la simplicité dans la draperie. Entre le style de cette figure, et celui des personnages du portail dont elle est voisine, tout est différent.

Le portail septentrional et le portique dont il a été aussi accompagné, offrent à peu près le même style que celui du midi, et doivent appartenir à peu près aux mêmes temps. Toutefois, ce portique semble d'une autre main, et ne présente pas en tout la même élégance.

Vers l'an 1300, commença la reconstruction de l'église de Sainte-Croix, d'Orléans [1]; en 1318, celle de Saint-Ouen, près de Rouen; en 1324, celle de la cathédrale de Bourges [2]. Il serait inutile de rappeler de combien de sculptures furent enrichies ces églises. La cathédrale d'Orléans offrit, comme celle de Chartres et presque toutes les autres, des images de saints placées dans des niches, jusque sur les arcs-boutants extérieurs.

De l'an 1304 à l'an 1374, il fut consacré, seulement dans l'église des Cordeliers de Paris, huit tombeaux à des personnages de la famille royale. Tous étaient ornés de statues de marbre [3], dont, suivant l'usage, les têtes étaient des portraits.

J'ai dit que dans le treizième siècle on élevait souvent dans les églises, sur des colonnes, les statues des fondateurs de l'édifice, et des bienfaiteurs de ces établissements. C'est en conformité de cet usage, qu'en 1296, on éleva dans l'église de Notre-Dame de Paris, la statue de l'évêque Simon de Bucy, *par qui*, suivant

---

[1] Lemaire, *Antiq. de la ville d'Orléans*, p. 41 et suiv.
[2] Jean Chenu, *Rec. des antiq. de Bourges*, p. 41.
[3] Dubreul, p. 394, 395.

l'inscription, *furent fondées premièrement ces trois chapelles* [1]. Simon de Bucy n'étant mort qu'en 1304, sa première statue fut jugée ne pas suffire, pour l'honorer dignement : il lui fut consacré un tombeau dans la même église ; le sarcophage était de marbre noir ; la statue posée au-dessus était de marbre blanc [2].

Dans la chapelle de Saint-Michel de cette cathédrale, fut érigée par le même motif, en 1316, une statue au cardinal Michel du Bec [3] ; dans l'église des Jacobins de la rue Saint-Jacques, en 1324, une statue à Béatrix de Bourbon [4] ; dans l'église de l'abbaye de Saint-Denis, sous le règne de Philippe de Valois, une statue à ce prince, une à la reine Blanche, sa femme, une autre à la princesse Jeanne, leur fille, où ils étaient représentés *au naturel*. C'était toujours la même raison qui motivait ces images ; c'est parce que *iceux roy et reines*, dit l'historien, *ont fondé cette chapelle* [5].

Le pape Benoît XI fit *plusieurs fondations en ladite église* (de Notre-Dame de Paris). Trois statues, élevées en 1372, furent le prix de ce bienfait, la sienne et celles de deux personnes de sa famille [6]. Marie d'Espagne, veuve de Charles de Valois, comte d'Alençon, et Charles III, leur fils, ayant fondé une *chapelle*, dite *d'Alençon*, dans l'église des Cordeliers de Paris, il leur fut dédié, à ce titre, des statues dans cette église, en 1375 [7]. On sent combien cet usage multipliait les statues dans toute l'étendue du royaume.

A ces images honorifiques, il faut joindre les monuments qui rappelaient des faits mémorables : en 1313, au moment où Philippe le Bel venait d'obtenir la condamnation des Templiers, soit qu'il voulût perpétuer le souvenir de cet événement, ou paraître

---

[1] G. Corrozet, *les Antiq. de Paris*, fol. 61. — Dubreul, p. 13.
[2] Charpentier, *Descript. hist. de l'égl. de Paris*, t. I, p. 56.
[3] Grancolas, *Histoire abrégée de la ville et de l'égl. de Paris*, t. II, p. 161.
[4] Millin, *Antiq. nat.*, t. IV ; Jacobins, pl. vii, fig. 3
[5] Dubreul, p. 835.
[6] Id., p. 14.
[7] Millin, *loc. cit.*, pl. vi, fig. 6 ; pl. x, fig. 4.

avoir lui-même été approuvé par le ciel, ce prince fit construire, d'une partie des confiscations, les arcades qui entourent encore aujourd'hui le chœur de Notre-Dame de Paris; mais un monument d'architecture n'aurait pas suffi pour parler à l'imagination du peuple. Sur une balustrade de pierre, placée dans un des bas-côtés, fut posé un bas-relief représentant le grand-maître de l'ordre et plusieurs chevaliers enchaînés, et tout auprès furent élevées la statue du roi et celle de Jeanne de Navarre, sa femme, *à genoux*, dit l'écrivain, *devant le jugement de Dieu* [1].

En 1317, s'éleva dans la vieille église des Augustins de Paris, le tombeau d'Ægidius (ou Gilles) Colonna, archevêque de Bourges : la statue de ce prélat reposait sur le sarcophage, suivant la coutume, et de plus, sur la face antérieure du monument, qui était adossé à un mur, se voyaient douze niches, renfermant des statues de douze religieux [2].

En 1318, fut érigé, dans l'église des Carmes, de la place Maubert, le tombeau du cardinal Michel du Bec, chanoine de Notre-Dame de Paris. Sa statue était à genoux, vêtue d'une robe très-ample. Cet ouvrage montrait combien l'art avait fait de progrès dans le déploiement des draperies [3].

Il a été consacré à la mémoire des papes d'Avignon, tous nés Français, de nombreux mausolées, exécutés dans nos provinces méridionales, et la plupart d'une grande richesse. Il n'est pas possible de supposer que ces monuments soient dus à des artistes venus de l'Italie, car si ce fait était vrai, les écrivains italiens se

---

[1] Grancolas, *loc. cit.*, t. I, p. 430.

[2] Corrozet, fol. 86, verso. — Dubreul, p. 433. — Ce tombeau fut transporté dans la nouvelle église. Millin en a donné une gravure. (*Ant. nat.*, t. III; Gr. Aug., p. 68, pl. XII, fig. 1.)

[3] Cette figure se voit, comme la précédente, dans les *Antiq. nat.* de Millin, t. IV; Carm. de la place Maubert, p. 17, pl. II, fig. 1. — Je suis loin de vouloir donner les gravures de cet ouvrage de Millin comme des chefs-d'œuvre d'exactitude; mais il y a des parties, comme, par exemple, l'abondance des plis des draperies, où elles ne peuvent pas s'être écartées beaucoup de la vérité.

seraient gardés de passer sous silence des ouvrages si considérables ; ils en auraient nommé les auteurs, de même qu'ils ont parlé des voyages en Provence de Giotto et de Simon Memmi, et qu'ils ont cité plusieurs peintures exécutées en Provence par ces deux maîtres. Ils n'auraient pas négligé une colonie italienne, dont les membres se seraient succédé en deçà des monts pendant quatre-vingts ans.

En 1314, s'éleva dans l'église de Sainte-Marie d'Uzette, au diocèse de Bazas, le tombeau de Clément V ; en 1334, dans la cathédrale d'Avignon, celui de Jean XXII ; en 1342, dans la même église, celui de Benoît XII ; en 1352, à l'abbaye de la Chaise-Dieu, celui de Clément VI ; en 1362, à la Chartreuse de Villeneuve, que ce pape avait fondée, celui d'Innocent VI ; en 1371, à l'abbaye de Saint-Victor de Marseille, celui d'Urbain V ; enfin, en 1394, aux Célestins d'Avignon, celui de Clément VII, compté parmi les antipapes [1].

Tous ces tombeaux offraient la statue du pontife en marbre blanc. Celui de Clément VI était, en outre, orné de figures, soit en ronde-bosse, soit en bas-relief (*exornatumque variis imaginibus*). Ce pape l'avait lui-même fait exécuter à Avignon, de son vivant, par les artistes les plus habiles (*quod ipse vivens, Avenione, à peritissimis artificibus fieri curaverat* [2]).

Celui d'Innocent VI fit admirer une rare magnificence ; on y voyait seize statues de marbre, non compris celle du pontife [3]. Sur celui d'Urbain V, construit aussi en forme de chapelle, étaient placées plus de trente figures, les unes en ronde-bosse, les autres en bas-relief [4]. Le visage du pontife était en argent [5]. On y voyait qu'il avait les joues pendantes (*quæ obeso vultu et pendentibus*

---

[1] Papebroch, *Conat. chron., hist. ap. Catalog. Rom. Pontif.*; in *Propyl. ad act. Sanct. Maii*, p. 74 et seq.

[2] Ciacon., *Vit. Pontif. Rom.*, t. II, p. 483. — Papebroch, *loc. cit.*, p. 88.

[3] Papebroch. *loc. cit.*, p. 90.

[4] Id., ibid., p. 91.

[5] Ruffi, *Histoire de Marseille*, part. II, p. 158.

*genis illum fuisse demonstrant* [1]). Le visage en argent est une invention que nous n'avions pas encore remarquée.

En 1372, le cardinal Anglicus, neveu d'Urbain V, fit sculpter, dans l'église des Cordeliers de la ville d'Apt en Provence, la tombe en marbre de saint Elzéard. La vie du saint fut représentée dans des bas-reliefs, sur le pourtour [2].

Il est à noter que les papes Clément VI, Innocent VI, Urbain V, ainsi que Grégoire XI, qui fit élever à Marseille le mausolée d'Urbain, étaient tous Français et natifs de Limoges ou des environs de cette ville. Cette remarque nous fait voir où ils avaient puisé l'amour des beaux-arts

Souvent les images placées sur les tombeaux faisaient connaître la profession du mort. En 1340, maître Jean Fabri, *le premier, dit-on, des jurisconsultes gaulois*, ayant été inhumé à Angoulême, dans le cloître des Jacobins, on plaça au-dessus de son tombeau *sa représentation*, en bas-relief, *en une chaire, avecques ses habits doctoraux* [3].

Vers le même temps, maître Jehan Ravy commençait les sculptures en ronde-bosse et en bas-relief qui existent encore sur toute la longueur du pourtour extérieur du chœur de l'église Notre-Dame de Paris, et qui représentent l'histoire de Jésus-Christ. L'ouvrage fut *parfait* par son neveu *maistre Jehan le Bouteiller*, et celui-ci, imitant l'exemple trop rare donné par Jehan de Chelles en 1257, osa tracer son nom et celui de Jehan Ravy, au bas de son ouvrage, avec la date de 1351. Jehan Ravy était représenté à genoux, les mains jointes, et l'inscription se lisait à côté de son image [4]. C'est ici un véritable succès que l'art obtenait dans

---

[1] Papebroch, *ibid.*
[2] Martenne, *Voy. litt.*, t. I, p. 285.
[3] De Corlieu, *Rec. en forme d'hist., sur la ville d'Angoulême*, p. 106.
[4] Voici l'inscription : *C'est maistre Jehan Ravy, qui fut maçon de Notre-Dame, par l'espace de vingt-six ans, et commença les nouvelles histoires ; et maistre Jehan le Bouteiller, son neveu, les a parfaites, l'an 1351.* Cette inscription a été enlevée. Heureusement Dubreul nous en a conservé une copie (*Antiq. de Paris*, p. 11).

l'opinion. L'artiste comptait sans doute sur l'aptitude du public à juger son ouvrage, puisqu'il s'en déclarait l'auteur. Cette hardiesse fut encore trop peu fréquente parmi les successeurs de Bouteiller.

Autant il était rare, à cette époque, de voir sur un monument le nom de l'artiste, autant il était commun d'y voir le nom et l'image même du donateur. Pierre du Fayel ayant donné deux cents livres pour l'exécution de l'ouvrage de Jehan Ravy, on plaça sur un mur voisin un bas-relief où il était représenté à genoux. Une inscription, qui rappelait ce don, faisait connaître en même temps le motif de la consécration de l'image [1].

Contemporain de Fayel et de Jehan Ravy, Guillaume de Melun, élu archevêque de Sens en 1343, et mort en 1377, lequel ornait sa propre église de diverses sculptures [2], n'oublia pas, à cet égard, celle de Paris, où il avait été chanoine. Il consacra derrière le chœur, du côté du *revestiaire*, une représentation du martyre de saint Étienne, en ronde-bosse, et à grand nombre de figures [3], et, en mémoire de son offrande, ce prélat fit placer, au-dessous du *Mystère* de saint Étienne, un bas-relief de pierre, à peu près grand comme nature, où il était représenté à genoux, son porte-croix auprès de lui, devant une image de la Vierge qui tenait l'enfant Jésus dans ses bras [4].

Ces représentations de la vie, de la mort de Jésus-Christ et des saints, production de l'art du ciseau, se lient, quoiqu'on ne le soupçonnât pas d'abord, avec l'histoire de notre littérature. Ne craignons pas de nous arrêter ici un instant. Le monument de Guillaume de Melun était du même genre que celui dont Angilbert, abbé de Saint-Riquier, avait orné son église, sous le règne de Charlemagne, et dont j'ai parlé précédemment, où l'on voyait, représentées *au vif*, la Passion, la Résurrection, l'Ascension du Sauveur [5]. Il était semblable à celui dont on avait orné le pour-

---

[1] Dubreul, p. 11.
[2] *Gall. Christ.*, t. XII, col. 74, 78.
[3] Sauval, t. I, p. 274.
[4] Id.; ibid., p. 276.
[5] *Quelques remarq. sur l'hist. de la sculpt. de* M. Le C. Cic.

tour du chœur à Notre-Dame de Paris, sous le règne de Philippe-Auguste. C'est un ancien usage qui se perpétuait. Les monuments de peinture et de sculpture, qui offraient aux yeux ces scènes pathétiques, formaient, suivant l'expression des pères du synode d'Arras, tenu en 1025, les livres des illettrés (*illitterati contemplantur* [1]).

Mais cet usage, si je ne me trompe, a produit dans la suite un effet tout mondain, et que ses instituteurs n'avaient pas prévu. Tandis que l'artiste mettait en action dans des monuments de sculpture les légendes des saints et les histoires de l'Évangile, des clercs célébraient ces actes édifiants dans des complaintes souvent dialoguées, destinées à toucher les cœurs. C'étaient Jésus-Christ, les anges, les saints, qui, dans ces récits à personnages, parlaient, gémissaient, paraissaient souffrir. Bientôt les assistants désirèrent voir ces personnages divins agir devant leurs yeux comme ils croyaient les entendre parler. Alors, des poëtes imaginèrent de remplacer les sculptures par des personnes vivantes qui reproduiraient les mêmes attitudes, exécuteraient les mêmes scènes, et prononceraient les paroles, dont les gestes des statues étaient l'expression. Ce n'est point ici une supposition que je crée, c'est un fait que je raconte. Le 1$^{er}$ décembre de l'an 1420, lorsque Henri V, roi d'Angleterre, et le duc de Bourgogne entrèrent dans Paris, après avoir repoussé de Melun les troupes du dauphin, *il fut fait*, suivant les historiens du temps, *en la rue de Kalande, devant le Palais, un moult pieux mystère de la Passion de Notre-Seigneur, au vif, selon que elle est figurée autour du cueur de Notre-Dame de Paris, et duroient les échaffaulx environ cent pas de long* [2]. On voit que c'est des sculptures de Jehan Ravy qu'il est question. Ainsi, le sculpteur donna dans cette occasion au poëte le premier calque de son mystère. Déjà, dans le siècle précédent, des dialogues récités ou chantés par des jon-

---

[1] Synod. Atrebat., *De imag. quæ in eccl. fiunt*, cap. xiv; apud d'Achery, *Spicil.*, t. I, p. 622.

[2] *Journal de Paris, sous les règnes de Charles VI et de Charles VII;* dans les *Mém. pour servir à l'hist. de Fr. et de Bourg.*, p. 72.

gleurs, avaient fait renaître l'idée des représentations dramatiques du théâtre; les images des sculpteurs agrandirent ensuite cet art naissant, et ce fut l'art statuaire qui apprit au poëte à composer des scènes pathétiques, propres à émouvoir les cœurs et à arracher des larmes. On pourrait dire que les premiers *confrères de la Passion* prirent la place des statues, qui avaient elles-mêmes représenté les personnages historiques, pour l'instruction des illettrés.

Je reviens à la suite chronologique des monuments.

Depuis l'an 1344 jusque vers le milieu du siècle suivant, il fut élevé, dans l'église des Chartreux de Paris, dix-sept tombeaux, à des princes, à des évêques, et à d'autres personnages illustres. Quelques-uns étaient en cuivre, d'autres en marbre, tous ornés, soit de bas-reliefs, soit de figures en ronde-bosse, ou de figures *gravées sur le cuivre*, car le désir de l'économie, uni à la vanité, faisait quelquefois substituer ce dernier moyen à la sculpture en relief [1].

En 1355, un mausolée plus riche fut élevé à Humbert, dauphin de Viennois, dans l'église des Jacobins de Paris. La figure de ce prince, grande comme nature, fut moulée en bronze, et posée sur le sarcophage aussi de bronze; mais elle était seulement en bas-relief. Il y était représenté en habits pontificaux, à cause de sa qualité de patriarche d'Alexandrie. Le sarcophage était entouré de vingt-une figures, d'un pied de haut, représentant la cérémonie des funérailles; aux quatre coins, se voyaient les signes des quatre Évangélistes [2].

En 1365, le cardinal de Dormans ayant fondé à Paris le collége dit *de Beauvais*, il fut élevé, dans la chapelle de cette maison, de l'an 1373 à l'an 1387, six statues, à des personnes de sa famille représentées *au naturel*, dit l'historien, et en mémoire de leurs bienfaits [3].

Le faste domestique croissait, à cette époque, de jour en jour,

---

[1] D. Félibien, *Hist. de Paris*, t. I, p. 371, 372.

[2] Piganiol, *Descript. de Paris*, édit. de 1742; p. 125, 132. — Millin, *Antiq. nat.*, t IV, Jacobins, pl. IV.

[3] Dubreul, p. 338, 340.

comme la magnificence des tombeaux ; le roi Charles V en donnait lui-même l'exemple. Il serait difficile de comprendre comment un prince aussi sage prodigua tant de trésors pour l'embellissement de ses palais, si l'on n'avait pénétré le motif qui dirigeait cet esprit éminemment judicieux. Charles V affectait, dans ses habitudes, une pompe dont aucun de ses prédécesseurs n'avait donné l'exemple. Toujours à cheval, richement vêtu, il ne se montrait en public qu'au milieu d'un brillant cortége d'officiers, de pages, de gardes, de valets ; on le vit, en peu de temps, rebâtir le Louvre, construire le vaste hôtel Saint-Paul, élever la Bastille, fonder et embellir le château de Vincennes et celui de *Beaulté*, rééditier les maisons royales de Saint-Germain en Laye, de Saint-Ouen, de Creil, de Melun, de Montargis [1]. Tous ces édifices furent enrichis de peintures, de sculptures en pierre et en marbre, de meubles sculptés et dorés par les ouvriers les plus habiles. Il choisit quatre de ces habitations pour sa demeure la plus ordinaire. C'étaient le Louvre, l'hôtel Saint-Paul, dit l'*hôtel des grands ébattements*, Vincennes et le château de *Beaulté*, notable manoir, situé près de Saint-Maur. Ces quatre maisons demeuraient constamment fournies de meubles et d'argenterie, sans qu'il fût nécessaire de transporter rien de l'une à l'autre. Une surveillance perpétuelle hâtait les travaux et maintenait l'ordre parmi tant de richesses. Ce sage roi, suivant les expressions de Christine de Pisan, son panégyriste, dirigeait lui-même ses *solennels édifices* ; il était *sage artiste, vray architecteur, diviseur certain, prudent ordeneur* [2]. Mais ce qui est encore plus digne de remarque, occupé de l'embellissement de tant de palais, il reconquérait un tiers de la France, rétablissait la marine, jetait les fondements de la Bibliothèque Royale, et accomplissait de si vastes entreprises, par les seules

---

[1] Il édifia *Beaulté*, qui moult est notable manoir. — Moult fit rééditier notablement le châtel de Saint-Germain, etc. (Christ. de Pisan, *Mém.*, part. III, chap. II ; *Collect. de mém. relat. à l'hist. de France*, 1785, t. V, p. 199, 200.)

[2] Christ. de Pisan, *Livre des faits de Charles V*, part. III, ch. II ; *Collect. des Mém. publ. par Petitot*, t. VI.

ressources que lui assuraient ses revenus ordinaires et la sagesse de son administration. Jamais il n'accrut les charges de ses peuples, si ce n'est dans les occasions où les états du royaume lui offrirent eux-mêmes des tributs volontaires.

La réédification du Louvre fut entreprise vers l'an 1365. Philippe-Auguste avait, comme nous l'avons dit, construit ou du moins considérablement agrandi ce palais. Mais les édifices de ce roi ne convenaient plus au goût exercé de Charles V; Raymond du Temple, son principal architecte, n'oublia rien de ce qui pouvait ennoblir cette habitation royale; sur la seconde porte, ou la porte intérieure de l'entrée principale, qui était tournée au midi vers la rivière, furent élevées la statue du roi et celle de la reine Jeanne de Bourbon [1]. Les murs de la salle des festins, située au rez-de-chaussée, furent entièrement couverts de peintures représentant des paysages. La porte de la grande chapelle s'ouvrait au fond de cette salle. On la décora d'un fronton, dans lequel étaient sculptés une image de la Vierge, des anges tenant des encensoirs et jouant de divers instruments. Dans l'intérieur de la chapelle s'élevaient treize statues, représentant chacune un des prophètes. Les cheminées des appartements, qui occupaient souvent plusieurs toises en carré, n'exercèrent pas moins le talent des sculpteurs. Celle de la chambre du roi était chargée de treize statues, représentant treize prophètes, de douze figures d'animaux allégoriques, et de deux anges qui soutenaient les armes de France. Nous avons vu, au treizième siècle, la cheminée de la salle du château de Coucy, ornée pareillement des statues des neuf preux. Cet ancien usage se maintenait toujours.

L'entrée des pièces principales était formée par des porches en menuiserie, à plusieurs faces, surmontés de petites statues et d'autres ornements. Les escabelles, les bancs, les pliants, les *faudesteuils* à bras, étaient enrichis de bas-reliefs et de figures en ronde-bosse [2]. Les chenets, les pincettes, étaient couverts d'orne-

---

[1] Sauval, t. II, p. 20, 22, 281.
[2] Sauval, *loc. cit.*, p. 20, 21, 279.

ments. Les couches, qui avaient de onze à douze pieds de large, s'élevaient sur des marches couvertes de tapis; ajoutons, pour peindre le beau caractère de Charles V, qu'au milieu de ce somptueux mobilier, il conservait, comme un objet précieux, un *vieil banc* qui avait appartenu à saint Louis [1].

D'accord avec un ensemble si riche, l'escalier principal, ou la *grande vis*, construit extérieurement dans la cour et adossé au corps de logis du midi, fut revêtu presque entièrement, en dedans et en dehors, de *basses-tailles* et de *rondes-bosses*. A l'extérieur, étaient élevées, auprès de plusieurs bas-reliefs, dix grandes statues de pierre, représentant le roi, la reine, leurs enfants, les ducs d'Anjou, de Bourgogne et de Berry, frères du roi. Au dedans, deux sergents d'armes étaient sculptés à la porte du roi, deux à la porte de la reine. Des figures de la Vierge et de saint Jean, des anges supportant des heaumes, des armoiries et d'autres décorations, ornaient les fenêtres et la voûte [2].

L'hôtel Saint-Paul était si vaste, qu'il renfermait des appartements complets, non-seulement pour les enfants du roi, mais encore pour tous les princes et toutes les princesses de son sang. A chacun de ces appartements étaient jointes deux chapelles, une plus grande et une plus petite. Dans la plus grande de celles du roi, se trouvaient des statues des douze Apôtres, en pierre, et grandes à peu près comme nature. La principale chapelle de la reine était décorée de la même manière et aussi richement [3].

C'était l'habitude du roi de ne manger que sur l'argent et sur l'or : il en était de même des enfants de France et des princes du sang. Dans chacune des quatre habitations ordinaires de la cour, se trouvait une pièce, dite *la chambre aux joyaux*, où était renfermée la vaisselle à l'usage des princes. Celle du Louvre avait neuf toises de long sur quatre et demie de large; elle était environnée d'armoires à plusieurs étages, où l'argent et l'or éclataient de

---

[1] Sauval, *loc. cit.*, p. 279.
[2] *Ibid.*, p. 23, 24.
[3] Sauval, t. II, p. 22, 278, 279, 281, 282. — Félib., *Hist. de Paris*, t. I, p 633.

toutes parts. La vaisselle était souvent ornée de bas-reliefs, d'émaux et même de pierreries [1].

Non-seulement cette argenterie était fabriquée en France, mais le roi lui-même affectait de s'enorgueillir du mérite de cette fabrication. Une occasion solennelle lui donna lieu de manifester ce sentiment. En 1378, l'empereur Charles IV étant venu en France accompagné du jeune roi des Romains, son fils, la ville de Paris leur offrit à l'un et à l'autre de magnifiques présents en orfévrerie, *moult bien ouvrée et dorée*. Le roi leur fit présenter des *esguières* et une coupe d'or, dont les embellissements en émail représentaient le ciel et les signes du zodiaque. Parmi ces objets, se trouvaient notamment deux grands flacons d'or, où, suivant les termes de l'historien, *estoit figuré en ymages eslevées* (c'est-à-dire en bas-reliefs), *comment sainct Jacques monstroit à sainct Charles-maigne le chemin en Espaigne par révélacion* [2]. Mais cet hommage fut accompagné d'un mot qui, en paraissant en amoindrir la valeur, la relevait réellement. : « Le roi *vous salue*, dit à l'empereur le duc de Berry, *et il vous envoye de ses joyaulx telz comme à Paris on les fait* [3]. »

A l'exemple du monarque, les princes ses frères et les autres personnes de sa famille possédaient aussi chacun plusieurs palais dans l'enceinte de Paris, et partout régnait un faste rival de celui du roi. C'était le luxe du temps ; les grands multipliaient leurs habitations, pour varier plus commodément leurs jouissances. Le duc de Berry, à qui appartenait le château de Vincestre, y avait rassemblé tout ce que les arts pouvaient produire alors de plus accompli : peintures exécutées sur les murs, vitraux historiques, portraits originaux des rois de France de la troisième race, et des empereurs d'Orient et d'Occident, figures en marbre et en bois,

---

[1] Sauval, *ibid.*, p. 280, 281. — Montfauc., *Monum. de la Mon. fr.*, t. III, p. 52 et suiv.

[2] Christ. de Pisan, *Livre des faits de Charles V*, part. III, chap. 46 (*Collect. des mém. de l'hist de Fr.*, éd. Petitot, t. VI, p. 95.)

[3] Ibid.

*huis* et meubles ornés de sculptures, rien n'y était oublié. Vincestre était un riche musée.

En 1411, un parti de Bourguignons se porta vers cette *moult belle maison, richement et notablement édifiée et peinte, qui estoit au duc de Berry; et y bouttèrent le feu, et fut arse, si bien qu'il ne demeura que les parois* [1]. C'est cet édifice, totalement changé de destination, qui s'appelle aujourd'hui *Bicêtre*.

Tandis qu'il embellissait ainsi ses propres habitations, Charles V n'oubliait pas les églises. Voulant être regardé comme le fondateur de celles des Grands-Augustins et des Célestins, construites en partie par ses bienfaits, il fit poser, à ce titre, au-dessus de la porte d'entrée du couvent des Augustins, un bas-relief où il était représenté, accompagné de deux religieux, offrant à la Vierge, en présence de saint Augustin, un modèle de l'église [2]. Sur le portail de celle des Célestins, il plaça sa statue et celle de la reine Jeanne de Bourbon. En 1370, le jour de la consécration de ce dernier édifice, il donna une image d'argent de la Vierge et une de saint Pierre, toutes deux enrichies d'or [3]. On sait combien l'église des Célestins devint célèbre, à cause des chefs-d'œuvre qu'on y déposa dans les siècles suivants.

Mais, de tous les monuments de sculpture de ce règne, les plus remarquables peut-être sont les tombeaux de deux hommes, peu faits pour un si grand honneur, je veux parler des deux fous du roi. Les princes contemporains de Charles V entretenaient, comme on sait, auprès de leurs personnes des bouffons, appelés *fous*, chargés de divertir leurs cours désœuvrées. Charles ne crut pas pouvoir se dispenser de sacrifier, sur ce point, aux habitudes de son temps; ou peut-être, appréciant dans cet usage ce qu'il offrait de moral, il voulut avoir de ces modernes Ésopes

---

[1] Juvén. des Ursins, *Hist. de Charles VI*, p. 230. — M. Petitot. *Tabl. du règne de Charles VI*, chap. vi; *Collect. de mém.*, t. VI, p. 298.

[2] Dubreul, p. 440. — Millin, *Antiq. nat.*, t. III; Gr. Aug., p. 15, pl. 1.

[3] Dubreul, p. 697. — Beurrier, *Hist. du monast. des Célest.*, p 60. — Sauval, t. I, p. 448. — Millin. *Antiq. nat.*, t. I; Célest.

auprès de lui, afin de s'instruire par leurs saillies ; car, sous des formes grotesques, ces bouffons jouissaient, on ne l'ignore pas, du privilége de dire aux rois la vérité. Charles eut deux fous, dont l'un se nommait Thévenin de Saint-Légier. Tous deux moururent de son vivant, vers l'an 1374, à peu d'intervalle l'un de l'autre ; et tous deux, apparemment, s'étaient fait une grande réputation d'esprit ; car rien d'aussi magnifique jusqu'alors, parmi les sculptures de marbre ou de pierre, que les mausolées élevés à ces risibles personnages. Les monuments consacrés, cent cinquante ans plus tard, à Louis XII et à François Ier semblent n'en avoir été que des imitations.

Le premier de ces tombeaux fut érigé dans l'église de Saint-Germain l'Auxerrois, nommée alors Saint-Germain le Rond. La forme n'en est pas exactement connue dans toutes ses parties ; mais on sait qu'il servit de modèle à celui de Saint-Légier, mort en 1374 [1]. Or, celui-ci, qui fut placé à Senlis dans l'église de Saint-Maurice, existait encore au milieu du dix-septième siècle, lorsque Sauval écrivait ; cet auteur l'a vu, et il en fait une description très-détaillée. La statue, en marbre blanc, à l'exception de la tête et des mains qui étaient en albâtre, reposait sur le sarcophage. D'une main, le fou tenait une marotte ; de l'autre, deux bourses appuyées sur sa poitrine. Des figures de pierre, distribuées dans des niches et *taillées*, dit Sauval, *avec une délicatesse incroyable*, environnaient le sarcophage. Sur quatre piliers ornés de sculptures, s'élevait, au-dessus de la statue, un tabernacle ou une voûte, sur laquelle se voyaient encore sept figures en ronde-bosse. L'inscription portait : « Cy gist Thevenyn de S.-Legier, » fol du Roy nostre Sire, qui trespassa le unziesme juillet 1374 [2]. » Par un rare honneur, le nom du statuaire est connu : Sauval l'a retrouvé dans les archives de la chambre des Comptes ; il se nommait *Hennequin de la Croix* [3].

Un monument moins riche, mais non moins singulier, avait

---

[1] Sauval, t. I, p. 333.
[2] *Ibid.*, p. 334, et t. III, p. 34.
[3] *Ibid.*

donné, quelques années auparavant, l'exemple de ces bizarres apothéoses. Guillaume de Chanac, dit *Guillaume V*, évêque de Paris, mort en 1348, avait un cuisinier, nommé Jacques, qui mourut et qu'il regretta beaucoup. Pour honorer sa mémoire, il lui consacra une tombe dans le cloître de l'abbaye Saint-Victor, et, sur la pierre sépulcrale, il fit représenter une broche et une poêle ; à côté de ces instruments, on grava l'inscription suivante :
« Ci-gît Jacques, natif de Louvres (en Parisis), cuisinier de
» Guilhaume, évêque de Paris » (*Hic jacet Jacobus de Lupara, cequus Guilhelmi episcopi Parisiensis* [1]).

On voudrait se persuader que l'évêque Guillaume V avait pour but de faire sentir la vanité de ces tombes destinées à flatter les vivants, bien plus qu'à honorer les morts ; mais il est impossible de n'y pas reconnaître, au contraire, les mœurs du siècle. L'excès des distinctions sociales avait profondément enraciné dans les esprits le désir de se distinguer encore après la mort, si l'on avait dominé, de son vivant, par son rang ou par sa fortune.

Ce soin que nous venons de retrouver dans le mausolée de Saint-Légier, et que nous avions remarqué précédemment, de sculpter le visage et les mains du mort en albâtre ; ce soin, dis-je, dont le but était de donner aux traits plus de vérité, en employant une matière plus douce et plus transparente que le marbre ou la pierre commune, nous manifeste de plus en plus l'intention des artistes de parvenir à une imitation fidèle, animée, parlante. Nous y voyons la sculpture mettant en œuvre un moyen qui ne saurait être entièrement approuvé, à cause du désaccord qu'il peut jeter dans l'ensemble d'une figure, mais qui ne sort point cependant des limites de l'art. En marbre, en albâtre, en ivoire, en bronze, en argent, la sculpture est toujours de la sculpture, tant que la matière qu'elle entreprend d'animer conserve sa teinte native.

Il n'en est pas de même d'un autre procédé usité dans tout le cours du moyen âge, celui de colorier la sculpture, pour lui communiquer une apparence plus trompeuse du vrai. Alors, cet art

---

[1] Sauval, t. III, p. 34.

manque totalement son but et ne manifeste que son ignorance. Or, il faut l'avouer, cette vicieuse pratique n'était pas totalement abandonnée sous le règne de Charles V, on la retrouvait encore quelquefois dans les compositions appelées des *mystères*, et par conséquent dans quelques-unes de celles qui ornaient les portails des églises, quand elles représentaient des personnages divins dans leur nature humaine. Les images de la Vierge, de Jésus-Christ, des martyrs et de leurs bourreaux étaient peintes à toutes couleurs, quand le statuaire n'avait pas eu la noble émulation de parler à l'âme sans cette insipide ressource.

Cet usage remontait assez loin et n'était nullement particulier à la France. Nous le trouvons à Rome, sous les papes Adrien Ier et Léon III. Adrien Ier fit exécuter des images d'argent, dont les têtes furent peintes de couleurs imitant la nature (*habentes depictas effigies* [1]); Adrien Ier fit peindre aussi des figures en plâtre dans une chapelle de Saint-Pierre (*diversis coloribus à novo fecit*); et il suivait en cela, dit son historien, « un exemple beaucoup plus ancien » (*exemplo obtano* [2]). Léon III, son successeur, consacrait pareillement, dans diverses églises de Rome, des images de Jésus-Christ, en pierre, peintes des couleurs naturelles (*imagines Jesu Christi depictas fecit et constituit* [3]).

Isidore de Séville nous atteste le fait comme ayant eu lieu au commencement du septième siècle [4], et saint Nil nous en donne la preuve au quatrième [5].

Il tirait son origine du désir de faire éprouver avec peu de travail cette agréable illusion, qui devient le chef-d'œuvre du statuaire, lorsqu'elle est produite par une imitation achevée du beau. La sculpture ne s'est jamais dissimulé que son triomphe réside dans cette déception produite sur nos sens par la vérité de

---

[1] Anast., *De vitis Pontif.*, p. 112.
[2] Id. ibid., p. 116.
[3] Id. ibid., p. 122.
[4] *Effigies signaque exprimere, pingereque coloribus* (Isidor. Hispal., Orig., lib. xix, cap xii et xv).
[5] S. Nil., *Epist. ad Olympiad.*, lib. iv, epist. 61.

ses images. Tant que le ciseau fut en possession de la plénitude de son savoir et de ses ressources, la blancheur du marbre, la roideur du bronze, ne l'intimidèrent point. « Trompe-moi ! disaient les Grecs au statuaire ; que je croie voir la vie pénétrer dans le marbre sous ta brûlante main ; homme de génie, surpasse les dieux ; ils n'ont animé que de la chair, fais respirer la pierre et l'airain. » Si ce miracle paraissait s'être accompli, une voix unanime récompensait l'artiste ; l'admiration s'exprimait dans les mêmes termes que le précepte : « Le bronze palpite, il souffre, il se plaint, il marche, il va parler ! » tel était le cri général ; le philosophe et le poëte accordaient à cette sorte de prodige les mêmes éloges que la foule ignorante.

Quand l'art de choisir les formes et celui de les imiter avec fidélité, eurent échappé au statuaire, il se rejeta sur la couleur. Mais, tandis qu'il croyait avoir atteint à une perfection nouvelle, il avait, en effet, rétrogradé. L'art qui nous fait croire à la présence de la vie, dans le bronze ou le marbre, nous émeut d'autant plus vivement, que la transformation d'une pierre en un être animé est une merveille presque inconcevable. A la jouissance qui naît de la sympathie, se joint notre surprise sur la cause qui produit en nous un sentiment si vif ; nous jouissons de notre émotion, en nous étonnant de la cause qui l'a fait naître. La statue est-elle peinte ? le charme est détruit, parce que la difficulté n'a pas été vaincue. Mais il y a plus encore : la surabondance des moyens nous fait désirer une surabondance d'émotions, et c'est en ce point, que notre espérance est déjouée. Après un premier instant de déception, nous nous courrouçons contre l'artiste, qui, en mettant en action tant de ressorts, produit en nous si peu d'effet. L'impression que nous éprouvons renferme même quelque chose de pénible et de repoussant : cette figure, qui nous offre les couleurs d'un être vivant et l'impassibilité d'un être inanimé, qui semblait d'abord se mouvoir et qui ne bouge jamais, qu'on écoutait et qui demeure muette, produit en nous l'effet, qu'on me permette cette expression, d'une personne morte, de qui une main amicale n'a pas fermé la paupière.

Le défaut de ce genre d'imitation ne consiste donc pas, comme on l'a dit, en ce qu'elle produit une illusion trop vive, mais, au contraire, en ce qu'elle produit une illusion trop imparfaite, et surtout trop en disproportion avec ses moyens. Il ne faut donc pas en conclure, pour le dire en passant, que l'art doive éviter de produire une forte illusion. Ce conseil est inutile, s'il n'est dangereux. Il est dans l'imitation des limites que le plus rare talent ne franchira jamais. Rien n'est vrai que le vrai. Que l'art statuaire nous trompe donc autant qu'il le pourra, mais sans renoncer à se montrer grand et noble, sans petitesses, sans pauvretés, et surtout sans recourir à la ressource du coloris, qui ne crée qu'une déception passagère et pénible ; qu'il nous trompe, en un mot, en renonçant aux moyens de nous tromper étrangers à ses ressources naturelles : c'est alors qu'il recueillera des applaudissements unanimes.

Quoi qu'il en soit, au reste, du mérite de ces réflexions, on sent combien le statuaire, se reposant sur la puissance du coloris, croyait pouvoir impunément négliger la justesse des formes. Si cet usage eût été exclusif, l'art serait demeuré sans doute bien plus longtemps asservi à la routine. Mais la sculpture peinte ne fut jamais qu'une sorte d'exception à l'usage général. Le bronze, le marbre, l'albâtre, conservèrent toujours leur couleur propre... Sous Charles V, le bas-relief où était représenté ce roi, sur la porte du couvent des Grands-Augustins de Paris [1], sa statue et celle de Jeanne de Bourbon, élevées sur la façade de l'église des Célestins [2] et quelques autres monuments, étaient encore *peints et dorés*. Mais cette pratique devenait rare de plus en plus. Le quinzième siècle en offre peu d'exemples. L'art dédaigna un si insipide moyen, dès qu'il conçut une juste idée de sa puissance.

Le mausolée de Saint-Légier, p'us magnifique que la plupart de ceux qui avaient précédé, devint, quant à sa voûte supérieure, le modèle de plusieurs de ceux qu'on exécuta postérieurement.

[1] Millin a reconnu les traces de la couleur et de la dorure. *Antiq. nat.*, t. III, Gr. Augustins, p. 13.
[2] Beurrier, p. 60.

Les calamités qui suivirent la mort de Charles V ne changèrent rien ni à ce faste des tombeaux, ni au luxe domestique auquel servaient les beaux-arts. Malheureusement, les princes, frères de Charles V, qui avaient puisé auprès de lui des goûts si ruineux, n'héritèrent pas de sa sagesse et de ses principes d'économie. L'habitude de la dépense ne développa dans leurs âmes que l'ambition et la rapacité, et elle devint une des causes des fléaux qui désolèrent la France.

A peine le sage roi eut-il fermé les yeux, que le duc d'Anjou, l'aîné de ses frères, s'empara de son argenterie, de ses bijoux, comme de ses autres trésors. Les valeurs qui n'étaient pas monnayées furent sans pitié jetées au creuset.

Mais bientôt Charles VI déploya autant et plus de faste encore que son père; tout fut remplacé, et la fabrication devint un nouvel aliment pour l'industrie.

A l'époque de son décès, qui eut lieu en 1380, Charles V avait ordonné que les restes du connétable du Guesclin, mort deux mois avant lui, fussent honorablement inhumés dans l'église de Saint-Denis, *en haulte tombe, à grant solemnité, en la chapelle que pour luy-même, le roi, avoit faict faire*. Cet ordre fut exécuté. La *représentation* du bon connétable [1], sculptée en marbre blanc, grande comme nature, fut placée sur une tombe de marbre noir. Cette statue subsiste encore [2]. Nous y retrouvons, comme l'a justement remarqué Félibien, la taille et les traits du connétable, conformes au portrait que les historiens ont fait de sa personne [3].

Deux tombeaux furent consacrés à Charles V lui-même: L'un fut placé dans l'église de Saint-Denis; la statue du roi y était couchée à côté de celle de Jeanne de Bourbon, sa femme; douze

---

[1] Christ. de Pisan, *Livre des faits de Charles V*, part. III, chap. LXX; collect. de Petitot, t. VII, p. 137.

[2] *Musée des Monum. franç.* 1810, p. 201, n° 59. — Aujourd'hui à Saint-Denis.

[3] D. Félib., *Hist. de Saint-Denis*, p. 557.

niches en ornaient le pourtour [1]. L'autre renfermait seulement le cœur de ce prince ; il orna longtemps l'église cathédrale de Rouen. La statue du roi, en marbre blanc, était pareillement couchée au-dessus ; il y avait à l'entour, dit l'historien, *plusieurs riches embellissements de sculptures* [2].

Ce faste des sépultures s'étendait jusqu'à des hommes de la classe moyenne. En 1380, le corps de Pierre de La Neuville, conseiller au Parlement, fut inhumé dans l'église de Saint-Etienne des Grecs ; la statue en marbre de ce magistrat et celle de sa femme furent posées sur le sarcophage [3]. En 1394, dans l'église de Saint-Jacques de la Boucherie, fut élevée une tombe de cuivre à Simon de Dammartin, valet de chambre du roi, et à sa femme ; elle fut ornée de leur *représentation* [4]. En 1399, Nicolas Boulard, écuyer de cuisine du roi, et Jeanne Dupuis, sa femme, obtinrent, dans la même église, une tombe de marbre, ornée de leurs statues [5].

Vers l'an 1400, Nicolas Flamel, libraire (celui que le peuple a soupçonné d'avoir fabriqué de l'or), fit placer lui-même sa statue et celle de Pernelle, sa femme, sur le petit portail de cette église de Saint-Jacques, dont on terminait alors la construction [6]. Je pourrais multiplier les exemples de ce genre à l'infini.

Vers l'an 1380, le cardinal Aymeric de Magnac, évêque de Paris, éleva sa propre statue sur un pilier, dans le chœur de l'église Notre-Dame, en mémoire de quelque service qu'il avait rendu au chapitre [7].

Nous avons remarqué, dès le douzième siècle, cet usage de

---

[1] D. Félib., *Hist. de l'égl. de Saint-Denis*, p. 556. — Ce monument subsiste encore ; il est gravé dans l'*Atlas du Musée des Monuments français*, qu'on a l'obligation à M. Al. Lenoir d'avoir fait graver.

[2] La Pommeraye, *Hist. de l'égl. cathéd. de Rouen*, p. 61.

[3] Dubreul, p. 192.

[4] Dubreul, p. 643.

[5] Sauval, *Antiq. de Paris*, t. I, p. 361.

[6] Sauval, *ibid.*

[7] Id., t. I, p. 378.

consacrer des statues, soit au dehors, soit dans l'intérieur des églises, à des personnages vivants, à cause de leurs bienfaits. Il se perpétua longtemps ; nous le retrouverons encore plus d'une fois.

Vers la même époque, Guillaume de Vienne fit élever, de son vivant, son propre tombeau, dans l'église de l'abbaye de Saint-Seine, et le décora avec une très-grande magnificence. Ce monument formait, dans son ensemble, une chapelle divisée en deux arches ; neuf statues étaient adossées aux piliers ; huit autres, d'une moindre proportion, remplissaient des niches sculptées entre des colonnes, autour du sarcophage ; au-dessus de la pierre sépulcrale, reposait celle du prélat [1].

En 1389, le chancelier Pierre d'Orgemont fut représenté dans l'église de la Culture Sainte-Catherine de Paris, à genoux sur son tombeau ; il était couvert de son armure, ceint de son épée ; son casque reposait à ses pieds. Cette statue était accompagnée de bas-reliefs historiques et de plusieurs figures en ronde-bosse [2].

Vers la fin de ce siècle, on plaça, dans la cathédrale de la ville de Mantes, le tombeau d'une princesse de la maison de Navarre. Quatre figures d'anges, en ronde-bosse, étaient posées sur le sarcophage, auprès de celle de la princesse. Au pourtour, se voyaient, de chaque côté, trois figures assises, représentant des princes et des princesses de la maison de Navarre, qui tenaient en mains des épées ou des livres [3].

En 1397, on érigeait à Lagny, dans l'église de l'abbaye de Port-aux-Dames, un tombeau où étaient déposées les entrailles de Jeanne d'Évreux, troisième femme de Charles le Bel, et celles de Blanche, sa fille. Sur le sarcophage de marbre noir, reposaient

---

[1] D. Plancher a publié une gravure de ce monument (*Histoire de Bourgogne*, t. III, p. 583).

[2] Ce monument est gravé dans l'*Atlas du Musée des Monum. franç.*, publié par M. Lenoir, et cité dans le catalogue de ce Musée, n° 437, p. 204, éd. de 1810.

[3] Millin, *Antiq. nat.*, t. II, N.-D. de Mantes, p. 24 à 38, pl. II.

trois statues en marbre blanc, représentant la reine et deux enfants à ses côtés [1].

Un monument encore plus riche embellit une chapelle de l'église Saint-Denis, en 1398 : ce fut le tombeau consacré à la reine Blanche, veuve de Philippe de Valois, et à la princesse Jeanne, leur fille. Autour du sarcophage, sur lequel reposaient les statues en marbre des deux princesses, furent disposées vingt-quatre niches où s'élevèrent vingt-quatre statues en albâtre, représentant des personnes descendantes de saint Louis. Déjà, dans la même chapelle, se voyaient debout, sur des colonnes, des statues qui représentaient *au naturel* le roi Philippe, sa femme et sa fille, en leur qualité de fondateurs de cet édifice [2].

L'église de Saint-Maurice de Vienne, en Dauphiné, commencée en 1239, terminée seulement en 1515, se continuait à l'époque dont nous parlons avec un nouveau zèle. On construisit sur le portail soixante-trois niches renfermant des statues, la plupart colossales ou grandes comme nature. Trois cordons de bas-reliefs les séparaient. Au centre s'élevait la statue de saint Maurice, colossale et en bronze [3]. Des Adrets saccagea ce monument en 1567.

De tels ouvrages me dispensent d'en citer une multitude d'autres. Je ne parlerai point d'une grande quantité de tombeaux, ornés de statues et élevés à des hommes de tous les états; d'ouvrages d'orfèvrerie de toute espèce, embellis par la sculpture, tels que des châsses, des devants d'autels, des retables, surmontés de bas-reliefs; des figures d'anges en ronde-bosse, en argent, et quelquefois dorées, tenant des flambeaux ou des encensoirs [4]; des meubles, des bijoux de tout genre, en argent et en or, enrichis d'images ciselées, émaillées, niellées. La seule histoire des princes de la maison de Bourgogne me fournirait, en grand nombre, des objets du travail le plus recherché : des gobelets d'or semés d'é-

---

[1] Martenne, *Voy. litt.*, t. II, p 71.
[2] Dubreul, *loc. cit.*, p. 835. — D. Félib., *loc. cit.*, p. 560.
[3] Charrier, *Rech. des antiq. de Vienne*, p. 237, 238.
[4] D'Achery, *Spicil.* — Martenne, *Thesaur.* — Id., *Ampl. collect*, etc.

maux, des aiguières, des coupes *esmaillées* (ce sont les termes des historiens), *d'apôtres et de prophètes, esmaillées d'aigles et d'enfants;* d'autres *ouvrées d'enlevures,* c'est-à-dire enrichies de bas-reliefs qu'on avait exécutés *au repoussoir* [1].

Les fontaines, les puits se faisaient remarquer, à cette époque, par des pierres *moult belles* [2]. Le puits construit, en 1396, au milieu du grand cloître de la Chartreuse de Dijon, était surmonté d'une grande croix, en pierre de Tonnerre, et de figures en ronde-bosse de six pieds de proportion [3].

Quelquefois même les sceaux des princes français de ce siècle manifestent des progrès sensibles dans l'art du dessin. Tel est celui de Robert, comte de Flandres, mort en 1320, où ce prince est représenté à cheval. La figure du cavalier, son écharpe flottante, offrent un mérite très-remarquable. Tel est encore celui de l'archevêque de Sens, Pierre Roger, qui florissait en 1320 ; ce prélat y est représenté donnant la bénédiction ; l'art des draperies se montre notablement amélioré dans ce petit ouvrage [4]. J'omets une multitude de ces objets; je renonce aussi à beaucoup de monuments dont les dates ne sont pas certaines.

Mais, en terminant le tableau historique du quatorzième siècle, j'ose inviter le lecteur à jeter encore un coup d'œil avec moi sur le chœur de l'église Notre-Dame de Paris. J'en ai montré quelques détails, cela ne suffit point ; il faut le voir dans son ensemble, tel qu'il était à l'époque dont nous parlons. En rappelant des monuments que j'ai cités, j'en citerai d'autres dont je n'ai pas encore fait mention. Ce musée religieux, si je puis me servir de cette expression, offrait un ensemble de richesses dont rien ne saurait aujourd'hui donner une idée.

---

[1] D. Plancher, *Histoire de Bourgogne,* t. I, p. 170, 186 ; Preuves, n°s CLXVII et CLXXXV.

[2] Alain Chartier, *Histoire de Charles VI,* p. 340.

[3] Gilquin, *Explic. des tombeaux des ducs de Bourgogne,* ouvrage manuscrit analysé dans l'*Année littéraire,* 1776, t. V, p. 202.

[4] Des exemplaires de ces deux sceaux m'ont été communiqués par mon confrère à l'Académie, M. l'abbé de Bettencourt, ancien bénédictin, qui possède une collection curieuse de ces sortes de monuments historiques.

Dans l'intérieur du chœur régnait, ai-je dit, tout autour, fort au-dessus des stalles, une suite de grandes figures en ronde-bosse, représentant les histoires de l'Évangile et les Actes des apôtres. Au-dessous de ces sculptures, étaient de petits bas-reliefs où se voyait l'histoire de l'Ancien Testament. Auprès de l'autel, s'élevaient, d'un côté, la statue de Philippe-Auguste, et de l'autre, celle de Louis VIII ; un peu plus loin, du côté de l'Évangile, celle de l'évêque Aymeric de Magnac. Mais ce n'était là qu'une partie des ornements de cette enceinte. Des sculptures frappaient les yeux de toutes parts. Au-dessus de la principale porte d'entrée, s'élevait un crucifix en pierre, grand comme nature ; dans le fond du chœur, à droite et à gauche, reposaient les sarcophages, en marbre et en cuivre, de plusieurs évêques, où l'on voyait les images de ces prélats : ici, en ronde-bosse ; là, gravées seulement sur le métal, et plus ou moins entourées d'ornements [1]. Des châsses, des bustes de saints couvraient l'autel. Auprès des quatre coins, sur des piliers de cuivre doré, s'élevaient quatre anges, du même métal. Derrière l'autel, sur quatre colonnes de cuivre doré, de quinze pieds de haut, dominait la châsse de saint Marcel, d'argent et d'or, exécutée en 1262, et couverte de sculptures qui représentaient la vie du saint [2]. Au-dessous de ce riche monument d'orfèvrerie, se voyait le tombeau de Philippe de France, fils de Louis le Gros, archidiacre de l'église de Paris. Le sarcophage était en marbre noir ; la statue, en marbre blanc. Ce tombeau datait de l'an 1161 [3]. Par delà, près de l'arche centrale de l'abside, s'élevait, au-dessus de tous ces objets, une statue de la Vierge, colossale et en marbre, *parfaitement bien travaillée* [4]. Au centre, était le lutrin, en cuivre, dont le pied, en forme de candélabre, était enrichi de figures en ronde-bosse et en bas-relief ; il portait des antiphonaires, dont les couvertures étaient ornées de sculptures en ivoire. Sor-

---

[1] Dubreul. — Carpentier, *Description historique de l'église de Paris*, etc.

[2] Sauval, t. I, p. 373.

[3] Carpentier, *Description de l'église de Paris*, p. 30, grav., ibid.

[4] Dubreul, *loc. cit.*

tait-on de l'enceinte pour parcourir la nef qui environne le sanctuaire : sur la ceinture extérieure, d'une extrémité à l'autre, se déployait la longue suite de sculptures de Jehan Ravy, mêlée de bas-reliefs et de ronde-bosse. Près de là, se voyait l'image de Du Fayel, qui avait contribué à en payer les frais. Au-devant des chapelles, s'élevaient, sur des demi-colonnes, les statues du pape Benoît XI et des seigneurs de sa famille, celles des évêques Simon de Bucy et Denys du Moulin [1], de Guillaume de Melun, du cardinal Michel du Bec, celles de Philippe le Bel et de Jeanne de Navarre ; et, auprès de ces deux dernières statues, étaient sculptées en bas-relief les figures des Templiers.

A l'entrée de la chapelle, dite *des Ardents*, était un bas-relief, en cuivre, d'un pied en carré, représentant Jésus-Christ sur la croix, la Vierge et saint Jean-Baptiste ; enfin, du côté du *revestiaire*, se voyait le Mystère du martyre de saint Etienne, en figures de ronde-bosse, grandes comme nature ; et à côté, le bas-relief où le donateur était représenté à genoux, son porte-croix auprès de lui, devant une image de la Vierge qui tenait l'enfant Jésus dans ses bras.

Je ne sais si, après de tels exemples, on pourrait dire encore qu'il ne s'exécutait point de sculptures en France au treizième et au quatorzième siècle ; quant à moi, il me semble, au contraire, que le ciseau de nos statuaires produisait alors beaucoup plus d'ouvrages qu'il ne fait aujourd'hui.

Quand on voit une si prodigieuse quantité de monuments de tous les genres, il faut bien que la supposition faite si gratuitement de colonies d'artistes italiens qui les auraient exécutés, s'évanouisse ; car il ne s'agit pas d'un travail momentané, pour lequel peut être appelée une main étrangère ; des productions si nombreuses, et qui renaissent ainsi d'année en année, sont nécessairement des fruits indigènes du sol fécond qui les voit germer. Mais, de plus, je le répète, et personne n'en doutera, au milieu d'un si grand nombre de maîtres français, employés à tant de travaux, comment

---

[1] Dubreul, p. 12. — G. Catel, *Mém. de l'hist. du Langued.*, p. 956.

n'aurait-il pas paru, à différents intervalles, des hommes de génie, instruits dans toutes les connaissances permises à leurs contemporains, et capables même de devancer leur siècle.

Il serait donc démontré, par le nombre seul des ouvrages de sculpture, que nous possédions des sculpteurs habiles pour leur temps, à toutes les époques dont j'esquisse l'histoire, quand même il n'en existerait point d'autres preuves.

La plupart de ces monuments, il est vrai, ne se retrouvent plus. Que sont-ils devenus? Il faut l'avouer, ce n'est pas le temps qui nous les a ravis, c'est le marteau qui les a détruits; et peut-être aussi en doit-on attribuer la ruine à une opinion exagérée des succès progressifs de l'art, plutôt qu'à une critique éclairée des défauts inévitables dans les premiers âges.

Le chœur de Notre-Dame de Paris offre un exemple de cette destruction. En 1650, lorsqu'on le répara, ces antiques monuments furent, pour la plupart, brisés; et, en 1699, lorsqu'on y érigea l'autel qui subsiste encore, presque tout le reste fut anéanti[1]. C'est avec cette indifférence pour les travaux de leurs prédécesseurs, que nos pères se sont conduits si souvent jusqu'à nos jours. Habile à produire, mais peu jaloux de conserver, le Français n'a plus tenu compte des anciennes créations des arts, aussitôt après qu'il a cru les avoir surpassées. On dirait que, parvenu à l'état d'homme, il ait rougi d'avoir commencé par être enfant. Précipitation funeste, puisqu'elle a mis au néant tant de titres à la gloire nationale!

Mais je n'ai pas montré encore toutes les créations du ciseau français, antérieures à l'époque faussement appelée celle de la *restauration*. Quelque riche en productions des arts, qu'ait été le règne prospère de Charles V, nous parcourrons bientôt une des périodes les plus tristes de nos annales, et nous verrons si le génie national ne s'est pas élevé encore plus haut que dans les siècles précédents, malgré les calamités publiques journellement renaissantes, et les entraves de tous les genres qui semblaient devoir suspendre sa marche.

[1] Sauval, *loc. cit.*

# CHAPITRE V.

Sculpteurs français des treizième et quatorzième siècles.

Le commencement du treizième siècle nous offre, relativement aux moines artistes, un document bien propre à nous faire juger du défaut d'émulation que devaient éprouver ces hommes voués à l'obéissance. C'est un statut, fait ou peut-être renouvelé en 1226, pour les monastères de l'ordre de Saint-Benoit de la province narbonaise : « Que les médecins, y est-il dit, que les écrivains et les » autres artistes (appartenant à nos monastères), exercent leur » art en toute révérence et soumission, si leur abbé le leur permet. » Mais si quelqu'un d'entre eux s'enorgueillit à cause de son ha» bileté, ou bien à cause des profits qu'il aura procurés à la maison, » que l'exercice de son art lui soit interdit, jusqu'à ce qu'on le » voie suffisamment humilié [1]. » Toute réflexion serait inutile. On sent assez quelle dévote ferveur devait s'associer au génie, pour que celui-ci pût conserver quelque activité dans une semblable servitude.

Heureusement, les arts se répandaient de plus en plus dans la société, et cette disposition des esprits commençait à multiplier les talents hors des monastères. En attendant qu'elle parût honorable, la profession d'artiste redevenait du moins lucrative. De nouvelles institutions rendaient à l'homme sa dignité ; au goût naturel, son empire. J'ai dit combien saint Louis, ce roi si sincèrement religieux, eut de part à cette mémorable révolution. Désormais, nous trouverons les artistes dans le monde, plus fréquemment que dans

---

[1] Ab artis suæ officio, donec humiliatus fuerit, evellatur. (*Stat. abbat. ord. S. Bened.*, *in prov. Narb.*, an. 1226, cap. x; apud d'Achery, *Spicil.*, t. I, p. 709.)

les couvents. Les lettres et la philosophie se maintenaient encore, dans le treizième siècle, parmi les moines, mais l'équerre et le ciseau commençaient à leur échapper. Ce changement ne peut être attribué qu'à la multiplicité des travaux exécutés dans les palais des rois et dans les maisons des particuliers.

Le premier sculpteur que nous offre le treizième siècle était cependant un moine; c'est Richer, religieux du monastère de Senones, dans les Vosges. Cet artiste sculpta deux tombeaux placés dans l'église de son couvent. L'un était celui de l'abbé Antoine, son supérieur, mort en 1236. Sur le sarcophage, élevé au milieu du chœur, reposait la statue de cet abbé, tenant en main le bâton pastoral. L'autre tombeau renfermait les restes du seigneur Henri de Bayon et de sa femme : l'artiste y plaça les statues de ces deux époux, et les entoura de fleurs. Nous avons vu précédemment, que Richer vint visiter Paris sous le règne de saint Louis; c'est lui qui nous a indiqué la forme du premier tombeau consacré à Charles le Chauve. Son art ne l'occupait pas tout entier : il a écrit une chronique de son monastère, où lui-même il nous donne connaissance de ses ouvrages de sculpture : *Ego propria manu sculpsi imagines et flores* [1]. Il écrivait sous le pape Urbain IV, mort en 1264.

Hors des cloîtres se forma un maître, dont la réputation ne s'est point altérée depuis six cents ans : je veux parler de Pierre de Montereau. Un de nos écrivains l'a confondu avec *Eudes de Montreuil* : ce qui va suivre démontrera l'inexactitude de cette assertion précipitée.

Pierre, natif de Montereau, se fit connaître par la construction de la salle qui servait de réfectoire aux religieux de l'abbaye de Saint-Germain des Prés. Le mérite de cette grande salle, dont il jeta les fondements en 1239, et qui fut terminée en 1244, le fit appeler à la construction de la Sainte-Chapelle du Palais, commencée en 1245, terminée en 1249, laquelle subsiste encore. Montereau

---

[1] *Chronic. abb. Senon.*, lib. II, cap. xxii; lib. IV, cap. xxvii; apud d'Achery, *Spicil.*, t. II, p. 619 et 640.

fut chargé, en même temps, d'élever la chapelle de la Vierge de Saint-Germain des Prés, petite église à peu près semblable à celle du Palais, et qui a été démolie, ainsi que le réfectoire, à la fin du siècle dernier.

Montereau mourut le 17 mars 1266, et fut inhumé dans le chœur de cette chapelle de la Vierge qu'il avait construite, à côté des abbés Hugues d'Issy et Thomas de Mauléon, sous le règne desquels cet édifice venait d'être construit. Ces deux abbés eurent pour sépulture des *tombes hautes*, sur lesquelles étaient couchées leurs statues. Une tombe semblable fut consacrée à l'architecte; il y fut représenté tenant une règle, d'une main, et un compas, de l'autre; l'inscription suivante, où l'on rendait hommage à ses vertus autant qu'à ses talents, se lisait à côté de la figure :

Flos plenus morum, vivens doctor latomorum,
Musterolo natus, jacet hic Petrus tumulatus [1].

Ce fut, dans les mœurs du temps, un grand honneur que celui, d'un tombeau tel que celui-là, accordé à un artiste laïque; rien ne saurait mieux prouver l'estime que l'on avait conçue pour le beau talent de ce maître. Nous ne dirons pas, avec assurance, que Pierre de Montereau cultivait l'art statuaire; on peut seulement le présumer, quand on voit qu'il est appelé *magister latomorum*, (maître des tailleurs de pierre), puisque cette désignation s'appliquait généralement aux artistes des deux professions.

Il n'en est pas de même d'Eudes de Montreuil : pour celui-ci, le fait est certain; ce maître accompagna saint Louis à la Terre-Sainte, en 1248, en qualité d'ingénieur, et construisit, en 1250 ou 1251, les fortifications de Jaffa. Revenu à Paris avec saint Louis, en 1254, il jeta, dès la même année, les fondations de l'église et de l'hôpital des Quinze-Vingts, et bâtit ensuite d'autres églises, notamment, en 1262, celle des Cordeliers, et en 1270, celle des Chartreux [2].

[1] « Fleur de bonnes mœurs, guide des architectes... »—Bouillard, *Hist. de l'abb. de Saint-Germain des Prés*, p. 130, 133. Il cite le nécrologe de l'abbaye.

[2] Sauval, t. I, p. 650, etc. — Dubreul, p. 331, 724.

C'est dans la première qu'il lui fut accordé, de son vivant, de placer sa sépulture ; et en 1287, il sculpta lui-même, pour la décorer, un bas-relief représentant sa figure, de proportion naturelle et à demi-corps, entre celles de ses deux femmes. De la main gauche, il tenait un équerre ; de la droite, un compas, qu'il paraissait employer à tracer le plan d'une église. Devant lui, était une table où reposait ce plan, et à côté, un ciseau de statuaire. Ce monument fut encastré dans un des murs de la grande nef, et Eudes, après l'avoir terminé, mourut en 1289. L'incendie qui eut lieu en 1580 anéantit ce monument historique. Heureusement, Thévet l'avait dessiné avant l'incendie, et il en a publié une gravure dans son *Histoire des hommes illustres*. Cet auteur, qui vivait sous Henri II, nous donne, à cette occasion, un témoignage bien affligeant du honteux préjugé qui régnait encore contre les artistes, à cette époque, où florissaient cependant les Bullant, les Pierre Lescot, les Jean Goujon, et tant d'autres hommes de génie ; il s'excuse, fort humblement, de ce qu'il place, auprès des portraits de beaucoup de personnages plus ou moins illustres, celui d'un homme qui professait, dit-il, *un art illibéral*[1] ; et toutefois, il faut l'ajouter pour sa propre justification, il motive l'honneur qu'il décerne à un artiste, par l'exemple de l'antiquité. Malgré l'accueil fait aux grands maîtres par François Ier et Henri II, nous voyons, dans les dédains de Thévet à l'égard d'un grand artiste, combien l'opinion des gens titrés était lente à rendre justice aux talents qui embellissaient de plus en plus la France.

Nous avons, du reste, dans le tombeau d'Eudes de Montreuil, la preuve complète que ce maître était à la fois architecte et sculpteur, et cette preuve donne une grande force à notre présomption, au sujet de Pierre de Montereau.

Cette réunion des deux arts n'est pas moins certaine en ce qui concerne Jean de Chelles. L'inscription, gravée de son vivant et qui se lit encore sur la plinthe du portail méridional de Notre-Dame de Paris, est conçue en ces termes : *Anno D. M. C. C. LVII...*

---

[1] Thévet, *Hist. des hommes illustres*, t. II, fol. 505.

*hoc opus fuit inceptum, Christi Genitricis honore, Kalensi latomo virente, Johanne magistro.* Les mots *hoc opus* ne permettent pas de douter qu'il ne s'agisse du monument tout entier, et, par conséquent, que l'auteur n'en ait exécuté la sculpture, comme il en a composé l'architecture. La qualification de *latomus, tailleur de pierre*, est employée, comme nous l'avons vu dans l'inscription de Jean Ravy, pour désigner les deux qualités d'architecte et de sculpteur.

A l'abbaye de Hautecombe, diocèse de Genève, fut placé, en 1270, le tombeau de Boniface de Savoie, archevêque de Cantorbéry. Le sarcophage était en bronze. Martène, qui en parle, ne nous dit pas s'il était surmonté d'une statue [1]; nouvel exemple de la négligence de nos écrivains; mais on n'en peut guère douter, attendu qu'un sarcophage élevé comme l'était celui-là, ne manquait jamais de ce genre d'ornement. L'architecte était maître Henri de Colonia, peut-être natif de Cologne : c'est ce que nous ignorons. La maison de Hautecombe avait été richement décorée par tous les arts : le rigoriste saint Bernard, en la voyant, s'écria : *Tu es trop belle, Hautecombe, ma mignonne! tu ne pourras pas subsister* [2].

Raoul, orfèvre ou *argentier* du roi, sous saint Louis, ne fut pas fait évêque, comme saint Éloi; les mœurs étaient changées; Philippe le Hardi honora son talent par des lettres de noblesse, en date de 1270 [3]; « premier exemple, dit le président Hénault, de ce genre d'anoblissement. »

Les pays étrangers continuaient à demander à la France des architectes. En 1287, des lettres patentes de Philippe le Bel accordèrent à un artiste français, nommé *maître Pierre de Bonneuil, tailleur de pierres*, d'aller bâtir l'église d'Upsal, en Suède. Il lui est permis, portent les lettres, *d'aler en ladite terre, en Suèse, et de mener et conduire, au couz de ladite église, aveques lui, tex compaignons et tex bachelers, comme il*

---

[1] Martenne, *Voy. litt.*, t. I, p. 240.
[2] *Ibid.*
[3] Brequigny.

*verra que il sera mestier et profit à ladite église* [1]. C'est principalement comme architecte, que maître de Bonneuil fut appelé, et c'est apparemment son habileté dans l'architecture à ogives qui lui valut cet honneur; mais le mot de *tailleur de pierre*, *latomos*, nous montre qu'il professait aussi la sculpture; et, comme en construisant l'édifice il fallait le décorer, il est fort à croire que la plupart des *compaignons et echelers* qui suivirent ce maître, étaient, ainsi que lui, des statuaires.

Ce qui n'est pas moins important dans l'histoire de ce siècle, c'est que la confrérie de Saint-Luc, qui réunissait les peintres, les architectes, les sculpteurs, les doreurs, les enlumineurs, prit naissance sous saint Louis. On peut le conclure de ce qu'en 1391, cette confrérie ne fut point *instituée*; mais, suivant les termes des lettres patentes, *confirmée, approuvée* et *ampliée*: il y est dit que *les ordonnances faites sur ledit mestier étoient contenues et escrites ès registres du Chastelet de Paris*. Ces ordonnances ou statuts étaient en huit articles. Déjà les maîtres (*tailleurs d'images*) devaient *ouvrer aux us et coustumes..... et pouvoient ouvrer de toute manière de feust, de pierre, d'os, et de cor d'yvoire*. Il fut seulement ajouté, à ces statuts, de nouvelles ordonnances [2].

La confrérie, ou en autre terme la corporation, n'ayant pu se constituer et se donner des règlements de sa propre autorité, on est obligé de remonter à saint Louis pour en découvrir l'origine, et l'on arrive aux ordonnances de police d'Estienne Boileau, qui organisa les corporations et les classa sous des enseignes religieuses. C'est, par conséquent, sous saint Louis, que la confrérie des statuaires, dits alors tailleurs d'images, fut organisée, ou peut-être même dès ce moment, reformée sur un système nouveau.

Le quatorzième siècle présente, ainsi que le treizième, plus d'artistes laïques que de religieux

---

[1] *Monumenta Uplandica*, p. II, p. 19. — D'Agincourt, *Hist. de l'Art*, Archit., pl. XLIII, not. 73.

[2] *Statuts des maîtres de l'art de peinture et sculpture*; Paris, 1672, in-4°, p. 4 et 5.

Nous avons parlé des statues que la reine Jeanne de Navarre, femme de Philippe le Bel, fit élever sur le portail du collège de Navarre, qu'elle fonda en 1304, et dans la chapelle de cette maison, fondée en 1309. Plusieurs artistes furent employés à ces travaux; le chef était maître Pierre de Val, qualifié *latomus, tailleur de pierre*. L'inscription rappela son nom, honneur singulier, puisque l'objet principal était d'y célébrer le bienfait de la reine [1].

En 1312, deux frères, J** et P**, natifs de Limoges, qui se qualifient *Lemovici, fratres*, exécutèrent le tombeau de cuivre doré et émaillé, qui fut élevé au cardinal Pierre Taillefer, à La Chapelle près de Guéret (ancienne province de la Marche [2]).

En 1318, mourut Jean de Steinbach, architecte de l'église de Strasbourg. Sabine de Steinbach, sa fille, exécuta, de ses propres mains, la statue qui lui fut érigée dans cette église, dont la magnificence devait immortaliser la fille et le père [3].

En 1326, *maître* Guérin de Lorignes construisait et ornait de sculptures le portail de l'église du Saint-Sépulcre, à Paris. Il y plaçait les statues de Jésus-Christ et des douze apôtres, avec des bas-reliefs représentant la mise au sépulcre et la résurrection [4].

J'ai déjà parlé de *maître* Jean Roux ou Jean Ravy, principal auteur des sculptures qui forment la ceinture extérieure du chœur de l'église de Notre-Dame de Paris, et j'ai ajouté qu'elles furent terminées par *maître* Jean le Bouteiller, son neveu, lequel grava l'inscription où il consacra le nom de son oncle et le sien, sous la date de 1351.

On pense bien que Charles V, qui accomplit de si grands travaux, dut employer un grand nombre d'artistes. En effet, indé-

---

[1] Dubreul, p. 498. — M. D'Agincourt a publié une gravure de la statue de Jeanne de Navarre, Sculpt., pl. xxix, n° 40; elle se trouve aussi dans Montfaucon, t. II, pl. xxxvii, p. 212.

[2] Dulaure, *Description des principaux lieux de France*, t. IV, p. 279.

[3] Grandidier, *Histoire de la cathédrale de Strasbourg*.

[4] Millin, *Antiq. nat.*, t. III, Saint Sépulcre, p. 7 et 8, pl. 1.

pendamment de Raymond du Temple, son principal architecte, il s'attacha Jean de Saint-Romain, réputé *le plus fameux sculpteur de son temps* [1]. A ce maître furent encore adjoints Jean de Liége, Jean de Launay, Jacques de Chartres, Gui de Dammartin [2]. Le nom de Jacques de Chartres nous montre l'école de cette ville, se soutenant toujours avec honneur. Il serait inutile de dire comment les travaux furent répartis entre ces maîtres. Sauval, qui avait puisé ces notions dans les archives de la chambre des Comptes, nous en a instruits avec beaucoup de soins, et il nous a prouvé, par l'étendue de ses recherches, que ses assertions méritent, en général, une pleine confiance ; mais de semblables détails seraient superflus dans une histoire abrégée telle que celle-ci.

Le statuaire qui, en 1375, sculpta le mausolée de Thévenin, se nommait Hennequin de la Croix [3].

Les pièces d'argenterie à figures, présentées au nom du roi à l'empereur Charles IV, en 1378, étaient l'ouvrage d'un orfèvre nommé aussi Hennequin [4]. Ce nom désigne-t-il deux fois le même artiste ? Il n'existe là-dessus aucun renseignement.

L'Angleterre et la Suède avaient déjà emprunté, comme nous l'avons vu, des architectes à la France ; l'Italie vint, à son tour, nous en demander ; et peut-être ignorerions-nous ce fait, si un écrivain italien, savant et de bonne foi, ne nous l'eût appris. En 1388, Nicolas Bonaventure fut appelé de Paris pour la direction des travaux de la cathédrale de Milan ; la permission de sortir de France, pour cet objet, lui fut accordée, le 8 juin 1389 : c'est Giulini qui nous en instruit dans ses Mémoires sur la ville de Milan [5]. Un autre écrivain italien (M. Cicognara) veut qu'il ait été ensuite renvoyé en France comme étranger [6], ce qui serait assez

---

[1] Sauval, t. II, p. 281.
[2] Sauval, t. II, p 23, 24.
[3] Sauval, t. I, p. 332.
[4] Christ. de Pisan, *Livre des faits de Charles V* ; loc. cit.
[5] Giulini, *Memorie spettanti alla storia, etc., di Milano*, t. XI, p. 438.
[6] M. Cicognara, *Stor. della scult.*, in-fol , t. I, p. 241.

contradictoire ; mais une particularité montre clairement l'invraisemblance de cette supposition, et elle nous fait connaître encore deux nouveaux artistes, c'est qu'en 1399, Jean de Champmousseux et Jean Mignot, son élève, tous deux Normands, furent encore appelés à Milan pour le même objet, suivant l'assertion du même Giulini [1]. Nous n'avons pas la pensée de nous enorgueillir de cet emprunt que l'Italie fit alors à la France ; mais il doit, comme tout autre événement de ce genre, trouver sa place dans l'histoire de l'art.

Nous venons de dire que, le 12 août 1391, le roi *confirma, approuva* et *amplia* les anciens statuts de la confrérie de Saint-Luc. Ces nouveaux règlements, publiés en présence de vingt-cinq peintres, qui étaient Jean d'Orléans, Colart de Laon, Jean de Saint-Romain, et autres, dont il serait inutile de donner ici les noms, mais, de plus, devant cinq sculpteurs ou *tailleurs d'images*, savoir : Jean Petit, Philippe Cochon, Gilbert du Perier, Hulot le Rentier, Guillaume de Saint-Lucien. Le nombre des sculpteurs était plus grand que de cinq, mais ces derniers artistes étaient, suivant l'énoncé des lettres patentes, ceux qui faisaient *la plus grande et saine partie des ouvrages dudit mestier* [2]. On remarque, parmi les peintres, Jean de Saint-Romain : nous venons de voir un statuaire du même nom, employé au Louvre sous Charles V, en 1365 et 1370, et réputé *le plus habile de son temps*. Il faut donc croire, ou que la même personne cultivait les deux arts, ou que le peintre était le fils du statuaire, ce qui nous montre les arts se perpétuant dans les familles, fait dont il est, d'ailleurs, impossible de douter.

Plusieurs architectes célèbres appartiennent aussi à cette époque, tel est notamment Ginet d'Arche, qui, en 1395 et 1400, faisait placer tant de statues sur le portail de l'église de Saint-Maurice de Vienne en Dauphiné [3].

---

[1] M. Cicognara, *Stor. della scult.*, in-fol., t. I, p. 241.
[2] *Statuts des maîtres de l'art de peinture et sculpture*, loc. c<sup>t</sup>.
[3] Chorrier, *Rech. des antiq. de Vienne*, p. 257, 258.

Ainsi, malgré le silence presque général des écrivains de cette époque, le treizième et le quatorzième siècle nous offrent une foule de statuaires français, dont le mérite était reconnu, non-seulement en France, mais encore dans l'étranger.

# CHAPITRE VI.

Sculpture française des quinzième et seizième siècles, jusqu'en l'an 1530.

Le quinzième siècle commença sous de funestes auspices : un roi, dont l'esprit égaré ne dirigeait plus les rênes de l'État ; des princes ambitieux, avides, turbulents, qui, pendant cette infirmité du monarque, s'arrachaient l'un à l'autre une autorité usurpée, assiégeaient le trône pour en dévorer les trésors ; des seigneurs insubordonnés, soutenant leur système d'indépendance par la rébellion et la trahison ; une reine sans pudeur, déshéritant son fils pour livrer la couronne à l'étranger ; l'Anglais, maître de la moitié du sol de la France ; la révolte, la guerre, le brigandage partout : tel est le sinistre tableau que présente la France sous le règne de l'infortuné Charles VI. Au sein de tant de calamités, les arts pouvaient-ils trouver des esprits disposés à apprécier leurs efforts et à goûter leurs paisibles jouissances ?

Heureusement l'impulsion donnée par Charles V avait été aussi profonde, aussi puissante que conforme aux dispositions naturelles de la nation. Les arts se trouvaient unis désormais avec les habitudes des Français. La religion, l'amitié, l'amour, le luxe, l'orgueil, l'intérêt des factions elles-mêmes sollicitaient leurs travaux, et les progrès toujours croissants des lumières leur faisaient une loi de leur perfectionnement. Ils se perpétuèrent, agrandirent leur domaine, s'épurèrent, s'ennoblirent, au milieu des désordres publics qui semblaient devoir les anéantir : tant il est vrai que jamais les guerres civiles n'ont suspendu l'essor de l'esprit humain.

Heureusement encore, après la mort de Charles VI, des princes qui aimaient les arts par un goût naturel, tels que Charles VII, Réné d'Anjou, Louis XII, en relevèrent la dignité, en les appelant

vers leur but le plus noble, celui de concourir directement au rétablissement de l'esprit public et à la gloire nationale. Les orages enfin furent passagers ; le bien, au contraire, demeura, parce qu'il était le produit d'un sentiment qui devenait universel.

Les travaux des églises, les monuments funèbres continuaient principalement à occuper le ciseau des statuaires.

En 1400, on consacra, dans l'église du couvent de Chailly, près de Senlis, une statue de la Vierge en marbre blanc. Le jugement qu'en portait un homme illustre de cette époque est bon à connaître. Je veux parler de Jean de Montreuil, secrétaire du roi Charles VI. Ce savant, écrivant à Nicolas de Clémanges, ancien secrétaire de l'antipape Benoît XII, lui disait : « Cette statue est
» si habilement sculptée, elle est pleine de tant de majesté (*tanta*
» *majestate et artificio sculpta et fabrefacta*), qu'on ne peut
» rien voir de plus achevé, ni dans nos pays, ni nulle part ailleurs.
» On croirait, ajoutait-il, qu'elle est l'ouvrage de Lysippe ou de
» Praxitèle (*ita ut opus diceres Lysippi aut Praxitelis*) [1]. »

Il faut sans doute, dans cet éloge, faire la part de l'exagération ; mais quand on voit un homme aussi distingué que Jean de Montreuil, s'adressant à un des écrivains les plus célèbres de son siècle, qui se trouvait alors en Italie, s'exprimer en de pareils termes, on est bien obligé de croire qu'un mérite réel, et surtout que des progrès notables, motivaient son admiration.

En 1402, le cardinal Jean de la Grange, évêque d'Amiens, ministre de Charles V, disgracié par Charles VI, fut inhumé près de l'entrée du chœur de sa cathédrale, et sa figure fut couchée, suivant l'usage, sur le tombeau. « Il est sur le sarcophage, dit l'écrivain qui nous a conservé ce fait, *en marbre parien, représenté de son long, élaboré de main ouvrière ; le soubassement, d'un marbre noir, est ajolivé et tout entouré de figures encore de marbre blanc.* » Jean de la Grange avait fait construire, de son vivant, une chapelle dédiée à saint Jean-Baptiste, et il

---

[1] Johan. de Mosterol., *Epist. XI*; apud Martenne et Durand, *Ampl. collect.*, t. II, col. 1889.

y avait placé sa propre statue auprès de celles de Charles V et de Charles VI [1].

Dans la même année, 1402, Nicolas Flamel ayant fait rebâtir le portail de l'église de Sainte-Geneviève des Ardents, y érigea aussi sa propre statue [2]. Nous avons déjà vu plusieurs fois de semblables exemples : un simple particulier se décernait à lui-même l'honneur d'une image, dès qu'un bienfait envers une église lui en offrait le prétexte. Tous les sentiments religieux, la charité, l'espérance, la terreur, employaient, pour s'exprimer, le langage de l'art.

Au sein d'une vie licencieuse, habituellement tourmenté par la peur de la mort, le duc d'Orléans, frère de Charles VI, à peine âgé de trente-deux ans, crut devoir dicter son testament. « Je veux, dit-il dans cet acte (apparemment par esprit de pénitence), *je veux que ma tombe ne soit eslevée que de trois doigts de haut sur terre*; » mais en exprimant cette volonté, il n'oublia pas son image : « *J'ordonne que la remembrance de mon visage et de mes mains soit faicte sur ma tombe en guise de mort, restue de l'habit des Célestins... et soit faicte icelle tombe de marbre noir, eslevée, et d'albastre blanc, ès lieux qu'il appartient.* » Divers legs de ce prince n'intéressent pas moins l'histoire de la sculpture. « *Je lègue...* (à différentes églises) *à chacune un calice d'or: Je veux que la patte soit faicte à huit quarrez, et au pommel de chacun, soient les quatre évangélistes et les quatre docteurs, et au pied un crucifix ou un Dieu de pitié, avec mes armes. Je veux qu'en ma chapelle des Célestins de Paris soient faictes deux belles colonnes de cuivre ou de laiton, avec deux anges dessus* [3]. » C'est le 19 octobre de l'an 1403, que ce malheureux prince dictait son testament; on sait qu'il fut assassiné le 7 décembre 1407.

Le duc de Berri, oncle de Charles VI, atteint, en 1404, d'une

---

De la Morlière, *Antiq. d'Amiens*, p. 218.

[2] Dubreul, p. 72.

[3] Beurrier, *Histoire du monastère des Célestins de Paris*, p. 299, 324, 326.

maladie qu'il croyait mortelle, promit un don à la Vierge pour obtenir sa guérison ; et, revenu en santé, il présenta, en effet, à l'église de Notre-Dame de Paris, une croix d'or où étaient *représentés tous les mystères de la Passion* [1].

Dans quelqu'une des années précédentes, Gilles du Chastel, conseiller de Philippe le Hardi, duc de Bourgogne, avait fait exécuter, dans le cloître de l'église de Saint-Pierre de Lille, un bas-relief représentant l'Éternel qui couronnait son Fils. Auprès de la figure de Jésus-Christ, se voyait Gilles du Chastel, à genoux, armé de toutes pièces, entre saint Michel et saint Georges. « Ce monument est *très-bien pour le temps*, » dit Millin, qui l'a vu et qui en a fait la description [2]; Gilles du Chastel mourut en 1403.

En 1404, fut élevé, dans l'église des Chartreux de Dijon, le tombeau de Philippe le Hardi, duc de Bourgogne, consacré par Jean Sans-peur, son fils. Philippe avait lui-même rassemblé les matériaux nécessaires pour le construire. La statue de ce prince, en marbre blanc et drapée, était couchée sur un sarcophage de marbre noir. Auprès de la tête, se voyaient deux anges à genoux, et sur le pourtour, entre des colonnes, quatorze figures, d'environ douze pouces de haut, en marbre blanc, représentant des officiers du duc, des chartreux, des prêtres, et d'autres personnes occupées de la cérémonie des obsèques [3].

Deux petites figures, qui ont seules échappé à la destruction de ce tombeau (et dont nous voudrions pouvoir placer des gravures sous les yeux de nos lecteurs), nous mettent à même d'apprécier le mérite du monument. Elles sont toutes deux singulièrement remarquables par la vérité des têtes : l'une, plus particulièrement, par la justesse de l'expression ; l'autre, par le style de la draperie [4].

---

[1] Juvénal des Ursins, p. 159. — D. Félibien, *Histoire de Paris*, t. II, p. 732.

[2] Millin, *Antiq. nat.*, t. V, p. 77, pl. II, fig. 3.

[3] D. Plancher, *Hist. de Bourgogne*, t. III, p. 204 ; gravure, *ibid*. — Moreau de Mautour, *Mercure de France*, février 1725, p. 291.

[4] Ces deux petites figures ont passé, du cabinet de M. Grivaut, dans celui de M. Denon. J'en dois les dessins à l'obligeance de MM. Brunnet,

Chose singulière! ce serait ici, suivant M. Cicognara, le premier monument exécuté en France qui méritât d'être cité comme nous appartenant, s'il était l'ouvrage d'un Français; mais « on ne saurait, dit cet écrivain, le comprendre parmi les productions de la France, attendu qu'il est l'ouvrage de deux Alsaciens. » Il faut bien que je suspende, en ce moment, mon récit, pour examiner de si étranges assertions. Elles sont toutes deux fausses. Que ce monument soit le premier de ce genre qui ait été exécuté en France : erreur inexcusable, puisque nous avons rappelé plus de vingt tombeaux, tous de la même forme que celui-ci et souvent plus riches, élevés à des Français, depuis celui d'Obazine, sculpté vers l'an 1160, jusqu'à celui de Jeanne de Navarre, qui appartient à l'an 1398. Que ce monument soit le premier qui mérite d'être cité à raison du travail : erreur non moins grave, car plusieurs de ces tombeaux, dont nous avons fait mention, appartiennent à des époques assez rapprochées de celui de Philippe le Hardi, pour que la différence, dans ce qui appartient à l'art, ne dût pas être bien grande. Si donc nul autre n'avait droit d'être cité, à coup sûr celui-ci ne le mériterait pas davantage; et, si, au contraire, celui de Philippe est digne d'être mentionné honorablement, il faut bien croire que d'autres l'étaient aussi. On voit facilement ce qui a déterminé la préférence que lui accorde l'écrivain : c'est le plaisir de dire que ce monument privilégié n'a point été exécuté par un Français, et qu'il est l'ouvrage de deux Alsaciens. Nous ne le chicanerons point sur la qualité d'Alsaciens ou de Français, car il se trompe sur la désignation même des artistes. Il ne connaît que deux de ces maîtres, Claux de Verne et Claux Sluter [1], qui pouvaient être Alsaciens, Suisses, Allemands, n'importe; quoique Claux de Verne, neveu de Claux Sluter, soit quelquefois appelé Claux de Vouzonne, ce qui pourrait le faire croire né dans les environs d'Orléans. Mais ces deux statuaires

neveux de cet illustre amateur. Ils en possèdent une troisième, qui est celle d'une princesse.

[1] M. Cicognara, *Stor dell. scult.*, éd. in-fol., t. I, p. 480; in-8, t. III, p. 476.

eurent un troisième associé, ce que le prétendu historien de l'art français paraît n'avoir pas remarqué, et celui-ci se nommait Jacques de la Barse [1], nom qui annonce évidemment un Français. Ainsi, son assertion est dénuée de vérité autant que son épigramme est dépourvue de sel.

Philippe le Hardi ayant, comme nous venons de le dire, le projet d'élever son tombeau, de son vivant, avait conclu, à cet effet, un traité avec Claux de Verne, *son valet de chambre et son tailleur d'images*, et de plus, il avait fait acheter les marbres à Paris, en 1394, pour le prix de 300 francs. La main-d'œuvre devait être payée 3612 francs. Ce fut le duc Jean qui ratifia le traité, le 11 juillet et 1404 [2]. Nous voyons ici deux choses : l'une, que les ducs de Bourgogne de la maison de Valois avaient, au nombre de leurs officiers des *tailleurs d'images*, c'est-à-dire des statuaires, usage que nous retrouverons chez d'autres princes français ; l'autre, que Paris était un marché où l'on pouvait se pourvoir du marbre statuaire qu'exigeaient tant de monuments : preuve assez évidente qu'on taillait des images au moins à Paris ; car un marché où se vend du marbre statuaire suppose des statues et des sculpteurs.

L'église de Braine continuait, dans le même temps, à s'enrichir de sculptures. En 1392, 1395, 1396, on y éleva divers tombeaux des seigneurs de Rouci, qui avaient succédé aux comtes de Dreux. Leurs *effigies*, suivant l'expression de Martenne, s'y voyaient *au naturel* [3]. En 1402 et en 1412, furent consacrées deux tombes : l'une à Simon de Rouci, fils de Simon ; l'autre à Hue de Rouci, fils de Hue II. Ces tombes étaient plates et de *bronze*. Les images des deux princes n'étaient pas posées au-dessus, en ronde-bosse : elles étaient, dit Martenne, *gravées avec le burin, d'une manière très-délicate* [4]. De Laborde confirme ce témoignage : « ce

[1] *Mém. pour l'histoire de France et de Bourgogne* ; Paris, 1729, in-4°, p. 51. — *Année litt.*, 1776, t. V, p. 203.

[2] *Mém. pour l'histoire de France et de Bourgogne*, p. 137. — D. Plancher, *loc. cit.*

[3] Martenne, *Voy. litt.*, part. III, p. 29.

[4] Id., *loc. cit.*, p. 30

sont, dit-il, des *tombes plates, de bronze*; elles sont *gravées avec soin et bien dessinées, d'un travail gothique, excellent, curieux et immense* [1]. » Quoiqu'il ne s'agisse point ici de sculpture, ce fait mérite d'être remarqué ; j'aurais pu citer, à des époques précédentes, des tombeaux en cuivre de plusieurs évêques de Paris, ornés de la même manière [2]. J'en ai mentionné quelques-uns, vers l'an 1344, qui étaient déposés dans l'église des Chartreux.

L'art de graver en creux sur le bronze, sur le cuivre, l'or et l'argent, était pratiqué en France, comme en Italie, dans l'antiquité. Nos cabinets renferment beaucoup de patères et d'autres instruments grecs et romains, embellis d'images gravées. La damasquinure, et plus encore l'art de nieller, qui exigeait une extrême délicatesse, avaient maintenu l'habitude de ce travail. La gravure s'était perfectionnée avec la sculpture et avec l'art de *nieller*. Du reste, on ne comprend pas nettement pourquoi de Laborde dit que le *travail* de cette gravure était *gothique*, puisque, suivant lui, il était *excellent*, et puisque les figures étaient *bien dessinées*; il est vraisemblable qu'il a dit *gothique*, par la raison que, suivant son expression, le travail était *immense*, ce qui est, en effet, un des caractères du gothique. Quoi qu'il en soit, il y avait toujours dans le dessin un progrès notable [3].

En 1405, le maire et les douze pairs de la ville de Mantes, en faisant réparer le portail de leur église de Notre-Dame, y placèrent leurs propres statues, sous les attributs des saints dont ils portaient les noms, et leurs propres noms patronymiques furent gravés sur les piédestaux, auprès de ceux des saints [4].

[1] De Laborde, *Voyages pittoresques de France*, Ile-de-France, p. 86.
[2] Charpentier, *Description historique de l'église de Paris ;* var. loc.
[3] Le mot *gravé* ne doit pas toujours être pris dans son sens naturel, chez nos anciens auteurs, quand il est question de monuments. Dubreul dit, en parlant de la fontaine des Innocents, de Jean Goujon, « que les figures sont *gravées sur la pierre*, » p. 798 ; et nous savons bien qu'elles sont en bas-relief : ce mot signifie alors, *prises dans la pierre*. C'est ainsi que Corrozet dit quelquefois, « que les figures sont *engravées dans le marbre.* »
[4] Millin, *Antiq. nat.*, t. II, p. 15.

En 1408, le duc de Berri fit sculpter, sur le portail de l'église des Saints-Innocents de Paris, les figures de trois chevaliers représentés traversant un bois; et à côté, celles de trois chevaliers morts [1]. Quel est le fait que ces images devaient rappeler? Nous l'ignorons; mais cette représentation donne un nouvel exemple de l'union de l'art statuaire avec l'histoire civile.

En 1409, on plaça dans l'église des Célestins de Paris la tombe de cuivre de Philippe de Moulins, évêque de Noyon, secrétaire des rois Charles V et Charles VI; la statue était également en cuivre; quatorze figures de saints étaient placées à l'entour; ce monument était orné d'émaux et de pierres précieuses. Le même évêque légua à l'église de Noyon sa crosse, à la sommité de laquelle étaient représentés les douze apôtres, le couronnement de la Vierge, six prophètes, un ange et un évêque à genoux [2].

Les tombeaux ornés de statues et élevés à des personnes de tous les états; les châsses, les ostensoirs, les devants d'autels enrichis de figures en ronde-bosse et de bas-reliefs, deviennent tellement nombreux, à cette époque, que je me trouve obligé de laisser à l'écart la plus grande partie de ceux dont les historiens ont fait mention.

Le dauphin Louis, duc de Guienne, mort en 1415, faisait, dit Juvénal des Ursins, une dépense excessive, pour orner sa chapelle *de grandes images d'or et d'argent* [3]. On sent combien l'exemple de ce prince devait avoir d'imitateurs.

Le roi Charles VI consacra un tombeau à son oncle, le duc de Berri, mort le 15 juin 1416. Ce monument fut placé dans la Sainte-Chapelle de la ville de Bourges, que le duc avait fait construire. « C'était, dit l'historien, *une sépulture élevée, en la forme des sépultures des roys et enfants de France, par figures et représentations* [4]. » Ces mots, *en la forme des sépultures des rois et enfants de France*, sont à noter. Nous avons vu, en effet, que

---

[1] Dubreul, p. 621.
[2] Millin, *Antiq. nat.*, t. I, p. 148, 149, et pl. xxv.
[3] Juvénal des Ursins, p. 524. — Félib., *Hist. de Paris*, t. II, p. 779.
[4] Jean Chenu, *Rech. des antiq. de Bourges*, p. 46.

les sarcophages de la plupart des princes de la famille royale étaient ornés *de figures et de représentations*; c'est-à-dire, environnés de petites statues. Martenne explique ce mot, au sujet du tombeau du duc de Berri : « *Ce tombeau*, dit-il, *ne se peut assez estimer; les figures qui sont tout autour sont des pièces achevées* [1]. »

Dans ces temps de révolutions, où il fallait parler à l'imagination du peuple, chaque parti essayait, dans ce but, de faire usage des arts. En 1411, un des bouchers de Paris, nommé Gois, le même qui, quelques années auparavant, avait incendié le château de Vincestre, ayant été tué dans un combat des Parisiens, dits *Bourguignons*, contre les Armagnacs, le duc de Bourgogne *lui fit élever une tombe dessus sa sépulture*, dans l'église de Sainte-Geneviève [2]; et en 1418, dans la désastreuse nuit du 28 au 29 mai, Perrinet Leclerc, autre Parisien-Bourguignon, ayant livré à ceux de son parti la porte dite de Saint-Germain, le peuple, dans sa joie, le porta en triomphe, et lui érigea ensuite une statue, grande comme nature, dans la rue Saint-André des Arcs, au coin de celle de la Bouclerie [3]. Le torse de cette figure existait encore au milieu du siècle dernier [4]. Nous voyons, par ces deux exemples, combien l'emploi de la sculpture avait pénétré dans les habitudes nationales.

Il s'était établi un autre usage, éminemment moral, et qui forme un contraste singulier avec les mœurs si souvent licencieuses des grands de cette époque. Lorsque, de deux époux, le mari mourait le premier, on plaçait sur sa tombe, à côté de sa statue, celle de sa femme, quoiqu'elle fût encore vivante. Il semblait par là que la mort ne dût pas séparer des personnes intimement unies pendant leur vie, ou qui voulaient paraître inséparables; c'est ce qui fut pratiqué au mausolée de Pierre de Navarre, comte d'Alençon,

---

[1] D. Martenne, *Voy. litt.*, p. 1, p. 28.

[2] Juvénal des Ursins, *Hist. de Charles VI*, p. 236. — Ceci signifie une haute tombe.

[3] D. Félibien, *Hist. de Paris*, t. II, p. 790.

[4] De Choisy, *Hist. de Charles VI*, t. IV, p. 304.

mort vers l'an 1418, et inhumé dans l'église des Chartreux de Paris. Catherine d'Alençon, sa femme, qui fit exécuter ce monument aussitôt après la mort de son mari, se fit représenter à côté de lui sur le sarcophage, et elle ne mourut qu'en 1462. Le pourtour du sarcophage était orné de petites figures en marbre et en ronde-bosse [1].

Même association de deux figures sur le tombeau du roi Charles VI, mort en 1422; la statue d'Isabelle de Bavière y fut placée à côté de celle du roi, et cette princesse ne mourut qu'en 1433; trente statues en ronde-bosse ornaient le pourtour du sarcophage [2].

Le tombeau de Jean Juvénal des Ursins, mort en 1431, et inhumé dans l'église Notre-Dame de Paris, offrit une semblable réunion. Les statues de ce magistrat et de la dame Michèle de Vitry, sa femme, furent placées l'une à côté de l'autre, sur le sarcophage, mais à genoux; Michèle de Vitry ne mourut qu'en 1456 [3]. Le mausolée de Pierre de Navarre et celui de Jean Juvénal des Ursins, subsistent encore [4].

En 1435, on commença à reconstruire le grand portail de Saint-Germain l'Auxerrois, tel qu'il existe aujourd'hui; il fut terminé en 1439. La dépense fut faite par l'*œuvre* et par les paroissiens. Jean Gansel en fut tout à la fois l'architecte et le sculpteur [5].

En 1444, Philippe le Bon, duc de Bourgogne, fit élever, dans le chœur de l'église des Chartreux, de Dijon, à côté du tombeau de Philippe le Hardi, son aïeul, celui de Jean sans Peur, son père, dont le corps était demeuré jusqu'alors déposé dans l'église de Notre-Dame de Montereau. Le statuaire, directeur de l'ouvrage,

---

[1] Dubreul, p. 360, 362.

[2] Félibien, *Hist. de Paris*, t. II, p. 821. — Le Laboureur, *Hist. de Charles VI*, t. I, introduc., p. 133. Cet auteur a publié une gravure de ce monument.

[3] Dubreul, p. 12 et 13. — Carpentier, *Descript. hist. de l'égl. de Paris*, t. I, p. 50.

[4] *Musée des Monuments français*, n° 79, p. 208; et n° 82, p. 210.

[5] Sauval, *Antiq. de Paris*, t. I, p. 302.

fut Jean de la Vuerta, Espagnol, natif de l'Aragon. Il eut pour collaborateurs, Jean de Droguès, vraisemblablement Espagnol, et Antoine le Mouturier, évidemment Français, si l'on en juge par son nom. Il fut convenu que ce mausolée serait à peu près semblable à celui de Philippe le Hardi, seulement un peu plus large. La statue de Marguerite de Bavière, femme du duc, fut placée à côté de celle de son mari. Deux anges, tenant divers attributs, étaient auprès de la tête de cette princesse ; deux autres, à côté de celle du duc. Quatorze petites figures ornèrent aussi le pourtour, ce qui faisait en tout vingt figures en ronde-bosse. Le traité fait entre le duc et les sculpteurs portait expressément que les deux têtes *seroient les images et représentations dudit duc Jean et de ladite duchesse sa femme, selon les portraits qui seroient baillez à la Vuerta.* Le prince fournit les marbres. Le marbre blanc, dit *albâtre*, fut tiré des carrières dites *les Pierres de Salms*. Il fut payé, pour la main-d'œuvre, 4,000 livres [1], qui représenteraient aujourd'hui environ 25,000 francs de notre monnaie [2].

Agnès Sorel fut inhumée en 1449, dans le chœur de l'église de Notre-Dame de Loches. Sa statue était en marbre blanc. Deux anges tenaient l'oreiller où paraissait reposer la tête de *la belle des belles* ; deux agneaux supportaient les pieds. On lisait dans l'inscription : *Picta jacet...... est ipsa depicta* [3] : par conséquent, la tête était encore un portrait. L'usage de donner aux figures placées sur les tombeaux les traits du mort était général.

[1] *Mém. pour l'histoire de France et de Bourgogne*, p. 226. — *Notice manuscrite*, de M. Gilquin ; *Année litt.*, 1776, t. V, p. 204.

[2] En évaluant le marc d'argent monnayé, en 1444, de 8 fr. 50 c. à 9 fr., et aujourd'hui, à 56 fr.

[3] De la Thaumassière, *Hist. de Berry*, p. 92, 93. — Alain Chartier, *Hist. de Charles VII*, p. 192. — Ce tombeau, élevé d'abord au milieu du chœur, fut placé dans la nef en 1777 ; il a été transporté, en 1809, dans la tour du château de Loches, dite *la Tour d'Agnès*. Il a été gravé. On voit un calque de cette gravure, au Cabinet des estampes de la Bibliothèque nationale, à Paris. — Voy. Dufour, *Dict. hist. du départ. d'Indre-et-Loire*, t. II, p. 178, 190, 272, 273.

En 1447, Denys du Moulin, évêque de Paris, fut inhumé dans le chœur de l'église de Notre-Dame. Le sarcophage et la statue étaient en cuivre. Quarante-neuf figures placées dans des niches, ornaient le pourtour. L'auteur qui rapporte ce fait, ne dit pas clairement si elles étaient en ronde-bosse ou en bas-relief [1]; mais les niches doivent faire présumer qu'elles étaient en ronde-bosse.

Un autre monument, en cuivre, exécuté en l'année 1455, obtint une grande célébrité; ce fut le mausolée que Philippe le Bon, duc de Bourgogne, consacra dans la chapelle dite *de la Treille*, de l'église de Saint-Pierre de Lille, à la mémoire de Louis de Maele, comte de Flandres, son bisaïeul, de Marguerite de Brabant, sa bisaïeule, et de Marguerite de Flandres, sa mère et leur fille, femme de Philippe le Hardi. Au-dessus du sarcophage, reposaient les statues des trois personnages, grandes comme nature; derrière la tête du prince, s'élevait un tronçon de colonne avec lequel se groupaient le heaume et deux anges aux ailes déployées; et au pourtour du sarcophage, se voyaient debout, dans des niches, vingt-quatre figures en ronde-bosse, représentant des princes et des princesses, tous issus de Philippe le Hardi et de Marguerite de Flandres, en y comprenant Philippe le Bon lui-même. Toutes ces figures étaient en cuivre. Ce monument, suivant l'inscription, fut *exécuté en la ville de Bruxelles, par Jacques de Gernes, bourgeois d'icelle, et fut parfait en* 1455 [2]. J'ai cru qu'on me pardonnerait de le citer, quoiqu'il n'appartienne point à la France, puisqu'il s'agit de détruire l'allégation d'un historien qui veut que, dans le quinzième siècle, l'art ne fût cultivé qu'en Italie, et qu'il n'existât d'artistes que dans ce pays privilégié.

---

[1] Carpentier, *Descript. de l'égl. metrop. de Paris*, p. 151. — Il a donné une gravure de ce monument, comme de beaucoup d'autres du même genre, qu'il serait trop long de citer. Son ouvrage serait d'un grand intérêt, si les descriptions étaient faites avec plus de soin.

[2] Jean Vincart, *Virgo cancellata in insign. eccl. colleg. D. Petri*, etc. (Traité historique sur la chapelle dite de N.-D. de la Treille). — Montfaucon, *Monum. de la Mon. fr.*, t. III, pl. XXIX, XXX, XXXI. — Millin, *Antiq. nat.*, t. V, p. 55 et suiv., pl. IV, V, VI, VII.

En 1457, s'éleva dans la ville d'Orléans un monument, d'un autre genre, consacré par les habitants de cette ville à l'infortunée Jeanne d'Arc. Il se composait de quatre figures en ronde-bosse et en bronze, grandes comme nature. Au milieu était la sainte Vierge, au pied d'une croix, tenant le corps mort du Sauveur sur ses genoux : d'un côté, Jeanne d'Arc; de l'autre, Charles VII, tête nue, en prière, imploraient le secours du ciel pour la délivrance de la France [1].

Déjà nous avons vu une statue de bronze, en ronde-bosse, grande comme nature, en l'an 1218. Le monument de Jeanne d'Arc ne nous offre, par conséquent, rien de nouveau sur ce point ; toutefois, la réunion, en un seul groupe, de la figure de la Vierge et du corps mort du Sauveur, doit être remarquée, car elle présentait des difficultés qui annoncent de grands progrès dans l'art de la fonte. Cet ancien monument fut détruit dans les guerres civiles, en 1567, et rétabli cinq ans après, conformément à la première composition, par le statuaire Hector Lescot, surnommé *Jacquinot* [2].

En 1457, les enfants de Jacques Cœur élevèrent un tombeau à Macée de Léodepar, sa veuve et leur mère, dans l'église de Saint-Oustrillez, de Bourges. Ce monument offrit une nouveauté très-importante, ce fut la figure de Macée, en ronde-bosse, couchée sur le tombeau, représentée nue et grande comme nature. La pensée attachée à cette composition dut être religieuse : l'artiste voulut sans doute, en représentant une figure nue, peindre l'âme de la personne, à laquelle était consacré le monument, arrivant pure dans le sein de Dieu. Cet emblème était ici d'autant plus convenable, qu'en justifiant leur mère, les enfants de Jacques Cœur pouvaient être considérés comme rendant indirectement hommage à l'innocence de son infortuné mari. Mais il fallait aussi que l'art fût bien avancé, pour qu'il entreprît de représenter une femme nue ; l'exécution d'une semblable figure obligeait l'artiste à de

---

[1] S. Guyon, *Hist. de l'église, ville et univ. d'Orléans*, t. II, p. 255, 256. — Millin, *Antiq. nat.*, t. II, p. 2, pl. 1.

[2] Millin, *Antiq. nat.*

sérieuses études; et cette figure, qui annonçait de grands progrès, en prépara, par là même, de nouveaux. Thevet semble dire que les enfants de Jacques Cœur, ayant transigé avec le roi en 1457, à l'effet d'obtenir sa permission, consacrèrent ce tombeau, non pas seulement à la dépouille de leur mère, mais encore à la mémoire de Jacques Cœur lui-même [1].

Charles VII, mort en 1461, fut inhumé à Saint-Denis, dans la chapelle de Charles V. Sur le sarcophage, qui était en marbre noir, furent posées la statue de ce prince et celle de Marie d'Anjou, sa femme, qui ne mourut cependant qu'au mois de novembre de l'an 1463. Le pourtour du sarcophage était enrichi de petites statues en marbre blanc [2].

En 1466, une religieuse de Paris étant morte en odeur de sainteté, Louis XI lui consacra, dans l'église des Innocents, un tombeau de bronze; et au-dessus du sarcophage, il fit placer la statue, en bronze, de cette sainte fille, tenant en main un livre ouvert [3].

Je ne saurais omettre le tombeau que Réné d'Anjou, comte de Provence, consacra en 1461, dans l'église des Frères Mineurs de Marseille, à Artuse de Laval, sœur de Jeanne de Laval, sa seconde femme; d'autant plus qu'il était, suivant l'historien de la ville de Marseille, *extrêmement somptueux et magnifique* [4]. Mais comment oublierais-je surtout un acte de piété digne d'une éternelle mémoire? Je le rappelle ici, quoiqu'il appartienne à l'an 1525; car je ne saurais le séparer de l'histoire du bon roi Réné : c'est le tombeau d'Artuse qui m'y conduit naturellement.

Le connétable de Bourbon, qui allait assiéger Marseille, en 1525, approchait de la ville avec son armée. Hors de la ville, du côté par où il devait se présenter, était l'église des Frères Mineurs,

---

[1] Chenu, *Antiq. de Bourges*, p. 84. — Thevet, *Histoire des hommes illustres*.

[2] *Histoire de Charles VII*, pub. par Godefroy, éd. in-fol., p. 322 et 722. — D. Félibien, *Hist. de l'abb. de Saint-Denis*, p. 556.

[3] Dubreul, p. 624. — Félibien, *Hist. de Paris*, t. II, 855.

[4] Ruffi, *Hist. de Marseille*, part. II, p. 105, 106.

qui renfermait les tombeaux d'une multitude de familles; *tombeaux magnifiques,* dit l'historien, *enrichis de très-belles sculptures, d'images en relief, de moulures en feuillage, de colonnes de marbre noir et blanc, et de porphyre encore* [1]. Une sainte terreur s'empara tout à coup des esprits. Cet asile de la mort va peut-être, se disaient les habitants les uns aux autres, se trouver souillé, saccagé, démoli par les rebelles. Aussitôt les parents se précipitent vers les tombes menacées : elles sont ouvertes. Des mains, religieusement spoliatrices, en enlèvent la pâture de la mort ; tout est recueilli. Chaque famille rentre au sein de la cité, portant dans ses bras les reliques de ses pères. Cet enlèvement s'achève sous le feu de l'ennemi ; et quand celui-ci s'empare de l'église, qu'il ne tarde point, en effet, à renverser, il n'y trouve que les traces de la terreur qu'il a inspirée, et de l'acte de vertu qui lui a épargné une profanation odieuse.

Le souvenir du règne bienfaisant de Réné donna dans cette occasion des protecteurs aux cendres d'Artuse. Elles furent transportées, avec les ornements de son tombeau, dans l'église de *la Major*; et la statue de cette princesse est demeurée longtemps dans cette église [2], comme un témoin toujours présent de l'acte que je viens de rapporter, et de la reconnaissance des Provençaux envers un roi qui ne cessa de s'occuper de leur bonheur avec une tendre sollicitude.

Plusieurs des amis et des officiers de Réné reçurent aussi de lui d'honorables sépultures ; ce furent, entre autres, Guillem de Barbazan, tué à son service à la bataille de Belleville [3]; Bertrand de Beauveau, son grand-chambellan ; Jacques de Passis, maître de son hôtel. Le premier fut inhumé à Saint-Denis, près de Paris, dans la chapelle de Charles V ; le second, dans le chœur de l'église des Augustins d'Angers ; le troisième, dans celle de Saint-Martin de Marseille. La statue de Barbazan et celle de Bertrand de Beau-

---

[1] Ruffi. *Hist. de Marseille*, part. II, p. 105.
[2] Id., *ibid.*
[3] De Villeneuve, *Hist. de Réné d'Anjou.*

veau étaient en cuivre; celle de Jacques de Passis, en marbre [1].

En 1470, Blanche, fille naturelle de ce prince, fut inhumée dans l'église des Carmes de la ville d'Aix; son tombeau, orné de plusieurs statues, a subsisté jusqu'en 1793.

Réné II, son petit-fils, duc de Lorraine, ayant défait Charles II, duc de Bourgogne, devant Nancy, en 1477, fit lui-même élever un tombeau à Charles, son antagoniste, mort dans cette bataille. Ce monument fut placé dans l'église de Saint-Georges de Nancy. La statue était en cuivre [2].

Enfin, Réné Ier lui-même, comte de Provence, étant mort en 1479, son corps fut transporté à Angers, et inhumé dans l'église de Saint-Maurice. Le tombeau fut érigé en 1481; le sarcophage était en marbre noir, orné de pilastres; au-dessus étaient couchées la statue de Réné et celle d'Isabelle de Lorraine, sa première femme, en marbre blanc [3].

En 1473, on couvrait les deux battants de la grande porte de la cathédrale de Nantes, de deux grandes figures en bronze et en bas-relief, représentant saint Pierre et saint Paul. Cet ouvrage subsiste encore [4].

En 1476, s'élevait, dans la ville d'Aix, en Provence, le portail de l'église métropolitaine de Saint-Sauveur, monument intéressant, en ce que les deux artistes qui l'ont exécuté sont connus, et qu'ils étaient tous deux en même temps architectes et statuaires. Nous en parlerons plus tard [5].

En 1477 fut déposé, dans l'église de Cîteaux, le tombeau de

---

[1] Sauval, t. II, p. 647. — Montfauc., *Monum. de la Mon. fr.*, t. III, p. 355, pl. LXIX, fig. 2. — Ruffi, *Hist. de Marseille*, part. II, p. 49.

[2] Martenne, *Voy. litt.* part. II, p. 191. — Moreau de Mautour, *Mercure de France*, février 1725, p. 301, 302.

[3] H. Bouche, *Hist. de Prov.*, t. II, p. 477. — De Villeneuve, *Hist. de Réné d'Anjou*, t. III, p. 178.

[4] M. Athenas, *Mém. sur l'église cathédrale de Nantes*, manusc. déposé au secrétariat de l'Inst. de France, p. 17.

[5] Martyrol. manusc. eccl. Aquens., an. 1476. — Fauris S. Vincens, *Mémoires et notices relat. à la Provence*, p. 36. (*Mag. encycl.*, décembre, 1813.)

Philippe Pot, grand-sénéchal de Bourgogne. Sur le sarcophage, fut posée la statue du défunt. Sur le pourtour, aux quatre angles, étaient huit petites statues de femmes, dites des *deuils* ou des *pleureuses*, qui soutenaient la pierre sépulcrale [1]. Cette idée a souvent été reproduite depuis cette époque.

En 1475, Louis XI permit aux descendants d'Enguerrand de Marigny d'élever un mausolée sur la tombe de leur aïeul, dans l'église collégiale d'Écouis, que ce ministre avait fondée de son vivant. Déjà auparavant on voyait sur le portail de cette église la statue d'Enguerrand et celle d'Alype de Mons, sa femme; et dans l'intérieur, le tombeau de Jean de Marigny, un de ses frères, archevêque de Rouen. Ce tombeau était orné de la statue en marbre de ce prélat, et sur la statue étaient incrustés des ornements en vermeil. Charles de Valois, accusateur d'Enguerrand, tourmenté de remords, avait lui-même, pendant sa dernière maladie, fait transporter les ossements de ce ministre dans l'église d'Écouis; mais l'interdiction de lui élever un tombeau avait été maintenue. Louis XI se rendit enfin au vœu de la famille d'Enguerrand; toutefois, en permettant de consacrer un monument à ce ministre, il défendit qu'il fût fait mention, dans l'épitaphe, du jugement qui l'avait condamné. Vaine défense : l'intelligent statuaire se chargea de suppléer au défaut de l'inscription. Le mausolée fut construit en forme de chapelle. La statue d'Enguerrand reposait sur le sarcophage. Au-dessus de l'attique, étaient élevées cinq figures en ronde-bosse, grandes comme nature; celle du milieu représentait l'Éternel, assis, vêtu d'une toge; à sa droite, se voyait Enguerrand à genoux, implorant son jugement, et derrière lui un ange qui tenait d'une main une couronne de cordes et de l'autre une trompette. A la gauche de l'Éternel, était Charles de Valois, à genoux, attendant aussi son jugement; et derrière ce prince, un ange qui tenait une toise pour mesurer ses torts [2]. Il eût été dif-

---

[1] Martenne, *Voy. litt.*, part. I, p. 206. — *Acad. des Inscriptions et Belles-Lettres*, t. IX, Hist., p. 208.

[2] Millin, *Antiq. nat.*, t. III, Colleg. d'Écouis, p. 20, 23; pl. I, II, III, IV.

ficile de faire entendre plus clairement que l'accusé supplicié était absous par le jugement de Dieu, et que l'accusateur était, au contraire, condamné.

Charles III d'Anjou, d'accord sur ce point avec les états de Provence, ayant légué cette province à la couronne de France, Louis XI en exprima sa gratitude, en consacrant à ce prince un mausolée dans l'église de Saint-Sauveur d'Aix, en l'an 1481. Ce monument était en forme de chapelle; on y voyait la statue de Charles III et deux figures d'anges placées à ses côtés; au-devant du sarcophage, étaient huit petites figures en ronde-bosse; un bas-relief représentant le couronnement de la Vierge ornait le fond, et, au faîte, se voyait l'ange saint Michel qui terrassait Satan [1].

En 1492, s'éleva, dans l'église des Célestins de Paris, le tombeau de Guillaume de Rochefort, chancelier de France, de Gabrielle de Wourey, sa femme, et de leur fils. Ce ne sont point des figures isolées que l'artiste plaça autour du sarcophage : ce fut un bas-relief historique. « *Sur iceluy* (tombeau), *de marbre noir*, dit Dubreul, *la Passion de Notre-Seigneur, relevée en bosse, en marbre blanc, y est figurée* [2]. »

En 1495, le roi Charles VIII et Anne de Bretagne, sa femme, consacrèrent, dans l'église de Saint-Martin de Tours, un mausolée à leurs enfants, morts presque en naissant. C'est pareillement d'un bas-relief, en marbre, que ce monument fut décoré. Le bas-relief représentait les travaux de Samson, ce qui était peut-être une allusion à la guerre d'Italie, où le roi venait de se signaler. Ce bel ouvrage, exécuté par les frères Juste, subsiste encore [3].

En 1496, on consacra, dans l'église de Saint-Pierre, à Vienne en Dauphiné, le tombeau de l'archevêque Antoine de Poisieu. La

---

[1] De Haitze, *les Curiosités de la ville d'Aix*, p. 30, 31. — Millin, *Voy. dans le midi de la France*, t. II, p. 295, pl. XLV.

[2] Dubreul, p. 692.

[3] *Notice sur les monuments du département d'Indre-et-Loire*, fol. 7, verso (manusc. déposés au secrétariat de l'Instit. de France). — Ce tombeau a été transporté, depuis la Révolution, dans une chapelle de l'église Saint-Gratien, à Tours. *Ibid.*

statue était en bronze; autour du sarcophage, se voyaient douze statues, de bronze également, représentant les douze apôtres [1].

Le tombeau de Charles VIII, élevé en 1498, fut encore plus magnifique que ceux des rois ses prédécesseurs. La statue de ce prince était en bronze doré, grande comme nature; on l'avait représenté vêtu de son manteau royal, et entouré de quatre anges qui portaient divers écussons. Sur les quatre faces du sarcophage, qui était en marbre noir, se voyaient douze figures de femmes, aussi en bronze doré, représentant la Force, la Tempérance et les autres vertus [2]. Ce riche monument a été anéanti en 1793 [3].

Une si somptueuse production des arts me dispense d'en citer beaucoup d'autres, à peu près du même temps. Il termine honorablement la longue suite des sculptures du quinzième siècle

Le seizième sera à jamais célèbre dans l'histoire de l'art; plusieurs des monuments français de cet âge subsistent encore : je n'ai à parler désormais, que d'objets connus de presque toute personne instruite de l'histoire des arts.

En 1503, Marguerite de Châtillon élevait, dans l'église d'Écouis, un tombeau en forme de chapelle sépulcrale, à Pierre de Roncheroles, son mari. Elle y plaçait, quoique vivante, sa propre statue, à côté de celle de son époux. Sur la face visible du sarcophage, étaient quatre niches formées par des pilastres et des arcs, dans lesquelles s'élevaient les statues de la Justice, de la Tempérance de la Charité, de la Fermeté, caractérisées par leurs attributs [4].

L'âme généreuse de Louis XII lui inspira le projet de réunir dans un même tombeau les restes de Louis d'Orléans, son aïeul, de l'infortunée Valentine de Milan, son aïeule, du spirituel Charles d'Orléans, son père, et de Philippe, comte de Vertus, second fils de Louis et de Valentine. Ce projet s'effectua en l'an 1504. Les reliques de cette famille, successivement transportées à Blois, y

[1] Chorrier, *Rech. des antiq. de Vienne*, liv. III, ch. XIX, p. 290.
[2] Félibien, *Histoire de l'abb. de Saint-Denis*, p. 552. — M. Al. Lenoir, *Musée des Monuments français*, éd. de 1810, p. 219.
[3] On le voit gravé dans les *Antiq. de Paris*, de Rabbel, fol. 47.
[4] Millin, *Antiq. nat.*, t. III; Ecouis, p. 26, pl. IV, fig. 1, 2 et 3.

étaient demeurées jusqu'alors, en attendant d'être unies ensemble. Le monument qui devait les contenir fut placé dans l'église des Célestins de Paris[1], et les corps, amenés de Blois avec une pompe digne de cet acte royal, y furent déposés l'un auprès de l'autre, en 1505. Le mausolée, divisé dans son intérieur en deux étages, était surmonté d'une voûte que soutenaient quatre piliers. Sur la table supérieure reposaient les statues de marbre de Louis et de Valentine; à leur droite, au rang inférieur, se voyait celle de Charles; à leur gauche, celle de Philippe. Dix-huit statues étaient placées dans des niches à plein cintre, autour du soubassement; elles représentaient les douze apôtres et six martyrs. Des ornements délicats et de bon goût (je dis *de bon goût*, en jugeant d'après d'autres ouvrages du même temps) décoraient la voûte et les pilastres qui la supportaient. L'or, adroitement mêlé dans quelques endroits à la blancheur du marbre, enrichissait et animait la sculpture...... Pourquoi faut-il que je prenne ici une forme historique! Ce magnifique monument n'existe plus. Il a été détruit, comme une multitude d'autres productions d'un haut intérêt..... Conservons du moins de la gratitude pour les mains tutélaires qui ont sauvé des fragments, ou exécuté des dessins de ce beau mausolée; que le zèle patriotique des Millin et des Lenoir[2] reçoive ici un juste hommage. Les quatre statues subsistent; elles se trouvent maintenant dans l'église royale de Saint-Denis.

Dans la même année 1504, on plaçait, à l'entrée principale de l'église de Saint-Sauveur d'Aix, les belles portes en bois qui en font encore aujourd'hui l'ornement. Ces portes sont enrichies de seize figures en ronde-bosse, dont quatre grandes comme nature, représentant des sibylles et des prophètes. Des pilastres, des

---

[1] Corrozet, *Antiq. de Paris*, fol. 128. — Dubreul, p. 684. — Beurrier, *Histoire du monastère des Célestins*, p. 338, 339, 340, 347. — Les inscriptions, rapportées par Beurrier, donnent la date de 1504.

[2] Millin, *Antiq. nat.*, t. I; Célest., p. 77, pl. XV. — Il est juste de payer à Millin le tribut de reconnaissance qui lui est dû. Cet infatigable antiquaire a fait graver une foule de monuments qu'on ne connaîtrait plus sans lui.

figures d'animaux, des feuillages et d'autres ornements en bas-relief, accompagnent ces figures principales [1]. Cet ouvrage se distingue, suivant le témoignage de Millin, par un assez bon style et par une extrême délicatesse dans l'exécution [2], et j'ajoute que cet éloge ne renferme rien que de mérité.

En 1505, le cardinal d'Amboise commençait la construction d'un monument qui devait honorer son siècle : c'était le château de Gaillon [3]. Tout ce que l'art pouvait offrir, à cette époque, de plus magnifique et de plus recherché, fut réuni dans ce somptueux édifice. L'architecture, singulièrement élégante dans les détails, accusait peut-être encore quelque irrégularité, quelque pesanteur dans les masses : tel était le caractère des constructions de Louis XII. Mais le mérite des ornements, et particulièrement celui des arabesques en bas-relief, sur pierre et sur bois, faisait pardonner les défauts de la composition. Le goût des arabesques s'était alors répandu chez tous nos artistes. On peut dire que la fin du quinzième siècle et le commencement du seizième forment l'époque du règne de ce genre de sculpture. L'usage en était général. Raphaël exécutait les arabesques du Vatican en 1515 ; ceux du château de Gaillon datent, au plus tard, de l'an 1510. Ce genre d'ornements y fut prodigué ; il en subsiste encore de curieux fragments [4].

---

[1] De Haitze, *Curiosités de la ville d'Aix*, p. 29.—Fauris Saint-Vincens, *Mém. et notices relatifs à la Provence*, p. 55 (*Mag. encyclop.*, décembre 1813).

[2] Millin, *Voy. au midi de la France*, t. II, p. 266,-267 ; grav., *ibid.*, pl. xxxix.

[3] On a supposé que le cardinal d'Amboise avait commencé la construction de cet édifice en 1490. Il ne fut nommé archevêque de Rouen qu'en 1493, et ministre qu'en 1498. Il employa à la construction ou plutôt à l'achèvement du château de Gaillon, l'amende que Louis XII imposa aux Génois, en 1507, et dont il lui fit présent. — D. Pommeraie, *Hist. des arch. de Rouen*, p. 592.

[4] Voyez le *Musée des Monuments français*, p. 206, 207, 216, 218, édition de 1810 ; et dans l'édition ornée de figures, t. II, p. 104, n° 8 ; p. 136, n° 93 ; p. 144, n° 444 ; t. III, p. 26, n° 558 ; p. 49, n° 96 ; p. 50,

On attribue la construction de cet édifice à des maîtres italiens. C'est une erreur. L'architecture ne saurait, comme on l'a supposé gratuitement, être de Giocondo, puisque l'édifice fut commencé en 1505, et que Giocondo, appelé par Louis XII en 1499, repartit pour l'Italie au commencement de l'année 1506. L'époque de son départ est attestée par des mémoires qu'il fit imprimer à Venise, en 1506, au sujet des contestations qu'il eut avec un ingénieur nommé Aleardi, relativement aux travaux du canal de la Brenta, dont le sénat l'avait chargé, ce qui avait motivé son départ [1]; il en est de même de la sculpture. Paul-Ponce Trebatti, à qui l'on a faussement attribué un bas-relief en marbre représentant saint Georges qui combat contre le dragon, ne peut pas être né beaucoup avant l'an 1500, ni être arrivé en France avant 1530, comme nous le démontrerons plus tard. Ce bas-relief se voyait au Musée des Monuments français, où un juge exercé en faisait admirer *la beauté et la délicatesse* [2].

En 1506, Jean Texier, surnommé *Beauce*, architecte et sculpteur, reconstruisit une grande partie de la tour septentrionale du portail de l'église cathédrale de Chartres, et l'orna de sculptures dignes de sa savante main [3]. Nous parlerons bientôt, avec plus de détails, de ce maître, si peu connu et d'un si grand mérite.

En 1507, Louis XII, qui reconstruisait à Paris le palais de la chambre des Comptes, faisait placer son image en bas-relief sur la façade. Elle était accompagnée de quatre figures, aussi en bas-relief représentant la Justice, la Force, la Prudence, la Tempérance [4].

---

n° 447. — Les numéros 444, 538, 97 et 447 proviennent du château de Gaillon.

[1] On peut voir, à ce sujet, dans la *Biogr. univ.*, par M. Michaud, mon article sur *Giocondo*.

[2] *Musée des Monuments français*, n° 93, p. 219, éd. de 1810. — On le trouve gravé dans la Description de ce musée, ornée de figures, t. II, 1801, p. 136. — Le bas-relief de Paul-Ponce Trebatti se voyait, à Paris, dans la rue Saint-Denis, au temps de Sauval.

[3] Sablon, *Hist. de l'église de Chartres*, p. 62, éd. de 1697. — M. Gilbert, *Mag. encyclop.*, année 1812, t. III, p. 529.

[4] Corrozet, fol. 152. — Ce monument a été détruit.

Le mausolée que la reine Anne de Bretagne fit élever à François II, duc de Bretagne, son père, et à sa mère, Marguerite de Foix, fut terminé et placé dans le chœur de l'église des Carmes de Nantes, le 1ᵉʳ janvier de la même année 1507. Ce monument, qui se voit aujourd'hui dans l'église cathédrale de Nantes, ressemble, à peu de chose près, à une multitude d'autres que nous avons décrits précédemment. Les deux statues, grandes comme nature, en habits royaux et en marbre blanc, sont couchées sur le sarcophage, qui est aussi en marbre blanc et couvert d'une table en marbre noir. Un lion repose sous les pieds du roi ; un chien, sous les pieds de la reine. Deux anges, vêtus de tuniques, reposent à genoux auprès de la tête du premier ; deux autres se voient auprès de la tête de Marguerite. Sur le pourtour du sarcophage, dans seize niches, se trouvent des statues, d'un pied de haut, représentant les Apôtres, saint François, sainte Marguerite, saint Louis. Le sarcophage est établi sur un soubassement orné de seize niches, entièrement rondes, occupées par seize figures à mi-corps, représentant des anges et des femmes en pleurs. Les niches principales, toutes à plein cintre, sont séparées par des pilastres qu'enrichissent des branchages et des fleurs. Le tout s'élève sur un socle, de six à sept pouces de haut. Auprès des quatre coins, se voient quatre statues en marbre blanc, grandes comme nature, représentant les quatre vertus cardinales [1]. C'est l'addition seulement de ces quatre figures, qui nous offre une conception nouvelle. Cet accessoire, en obligeant à élever le corps du monument pour faire pyramider l'ensemble, occasionna l'addition d'un soubassement qui donne à la masse plus d'élégance et de dignité. L'auteur fut Michel Colombe, de qui nous parlerons dans un des chapitres consacrés à l'histoire des artistes.

L'année 1507 fut féconde en bons ouvrages. Philippe de Comines fit lui-même sculpter son tombeau et construire, dans l'église des Grands-Augustins de Paris, la chapelle où il le voulait

---

[1] Piganiol, *Descript. de la France*, t. VIII, p. 287 et suiv., éd. de 1754. —Morice et Taillandier, *Hist. de Bretagne*, t II, p. 259, grav., *ibid.*

ériger. Une statue de la Vierge s'élevait entre deux colonnes de porphyre ; et sur le sarcophage, se voyaient la statue de Comines et celle de sa femme, chacune à genoux devant un prie-Dieu [1]. Comines mourut en 1509.

En 1514, Jeanne de Penthièvre, sa fille, fut inhumée dans la même chapelle. Auprès de sa statue, fut exécutée une décoration, mêlée de pilastres et de bas-reliefs, dans le style d'architecture du règne de Louis XII [2].

Gui de Rochefort, devenu chancelier de France en 1497, après la mort de Guillaume, son frère, fut inhumé en 1507 dans le chœur de l'église de Cîteaux. Sur sa tombe se voyaient sa statue en marbre et celle de sa femme ; deux statues étaient posées sur des piédestaux, de chaque côté du monument : elles représentaient les Vertus les plus familières à ce magistrat [3].

L'usage de placer dans l'intérieur des églises les statues des bienfaiteurs de ces établissements subsistait encore. Un simple patron de barque, nommé Barthélemy Reinaud, ayant légué, en 1510, une somme assez considérable aux Pères Carmes de Marseille [4], sa statue fut élevée dans le chœur, sur une colonne, en mémoire de ce bienfait. Elle s'y trouvait encore à la fin du siècle dernier [5].

Dans la même année, 1510, Claude de Charmes, abbé de Saint-Bénigne de Dijon, faisait élever, auprès de l'autel de son église, six colonnes en cuivre doré ; au-dessus de chaque colonne, était la figure d'un ange, de même métal, tenant un des instruments de la Passion [6].

---

[1] Corrozet, *Antiq. nat.*, fol. 88, 89.

[2] Millin, *Antiq. nat.*, t. III, Gr. Aug., p. 38 et 45, pl. VIII, fig. 2 et 3, pl. IX. — *Musée des Monuments français*, édit. ornée de figures, t. II, p. 136.

[3] *Académie des Inscript. et Belles-lettres*, t. IX, Hist., p. 202 ; grav., *ibid.*, fig. 4.

[4] Ruffi, *Hist. de Marseille*, part. II, p. 49.

[5] Feu mon vénérable et savant compatriote et ami, le père Jacques Pouillard, religieux de l'ordre des Carmes, m'a dit l'y avoir vue.

[6] *Chron. S. Benign. Divion.* ; apud d'Achery, *Spicil.*, t. II, p. 399.

En 1511, Marguerite d'Autriche jeta les fondements de la célèbre église de Brou, où elle voulait ériger un tombeau commun à Philibert II, duc de Savoie, son mari, et à Marguerite de Bourbon, sa belle-mère. Tous les arts concoururent à embellir ce monument de l'amour conjugal. Statues en marbre, mystères représentés en bas-reliefs et en ronde-bosse, sculptures en bois, magnifiques vitraux, rien n'y fut épargné.

La statue du duc Philibert, couvert de son armure, et celle de Marguerite de Bourbon, sa mère, furent placées au-dessus du sarcophage. Mais la jeune Marguerite d'Autriche ne borna point l'expression de sa douleur à ces représentations dont l'usage était général; elle voulut voir, jusqu'au sein du tombeau, l'époux chéri qu'on appelait le *beau Philibert*. A cet effet, les artistes imaginèrent de renouveler, dans ce monument, la lugubre composition que nous avons remarquée pour la première fois au tombeau d'Arnaud Amalric, en 1225. Ils percèrent, par des arcades, les côtés du sarcophage, et, dans l'intérieur, ils couchèrent une figure en marbre, nue, et grande comme nature, dont la tête offrait le portrait du prince. De petites figures, représentant des sibylles, étaient assises sur chaque arcade [1]; ce qui, en resserrant les lumières, jetait dans le tombeau une teinte triste et mystérieuse, convenable au sujet. Cette composition achève de nous dévoiler la pensée qui faisait placer, au-dessus des sarcophages, des figures vêtues. Celles-ci représentaient le mort sur son lit de parade, accompagné de tous les attributs propres à faire connaître son rang, ses dignités, ses qualités morales; la figure nue, couchée dans l'intérieur, faisait voir l'homme lui-même, au sein du tombeau, dépouillé de ses grandeurs, paraissant devant Dieu sans voiles, n'ayant plus avec lui que ses fautes et ses vertus.

Suivant les titres manuscrits conservés à l'église de Brou, une statue de saint Philippe, en marbre, placée sur le portail, est le portrait de Philippe de Chartres, architecte et sculpteur, un des

---

[1] Pierre Rousselet, *Hist. et description de l'église royale de Brou*, p. 21, 25, 38, 62 et 64. Ces monuments sont gravés dans l'*Histoire de la maison de Savoye*, de Guichenon.

maîtres qui dirigèrent la construction de l'édifice. Une statue de saint André, aussi en marbre, placée auprès de celle-là, est le portrait d'André Colomban, employé aussi aux travaux de cette église, comme architecte et comme sculpteur, et elle est son propre ouvrage. Les figures de Philibert et de Marguerite de Bourbon, couchées sur le sarcophage, sont de la main de Conrad Meyr.

L'installation des rois donnait lieu communément à de riches productions des arts. En 1515, François Iᵉʳ étant monté sur le trône, la ville de Paris lui présenta, à l'occasion de son joyeux avénement, une statue d'or, de deux pieds et demi de haut, représentant saint François [1]. Je fais remarquer ce fait, pour montrer le soin qu'apportaient la commune et les artistes de Paris, au perfectionnement de l'orfévrerie.

C'est dans la même année, que le cardinal Georges II d'Amboise, qui avait succédé au cardinal-ministre dans l'archevêché de Rouen, fit commencer le mausolée consacré à ce prélat, et où il voulait être lui-même inhumé. Le ministre en avait ordonné l'exécution par son testament [2]. Ce tombeau est construit en forme de chapelle; toutes les parties lisses sont en marbre noir; toutes les sculptures, en marbre blanc et en albâtre. Des niches, placées au-devant du sarcophage, renferment des figures représentant des Vertus. Au-dessus, s'élèvent les statues des deux cardinaux, à genoux, plus grandes que nature. Le retable est orné de figures de saints et d'évêques, et d'un bas-relief représentant saint Georges à cheval. Au couronnement, se trouvent les Apôtres, placés de deux à deux dans des niches [3]. Ce monument,

---

[1] Félibien, *Hist. de Paris*, t. II, p. 934.

[2] « S'il plaist à Messieurs du Chapitre, ils feront mettre mon corps devant Nostre-Dame, en la grande chapelle, où sont enterrés mes prédécesseurs; et, pour faire ma tombe, je ordonne deux mille écus au soleil, et je entens qu'elle soit de marbre. » (*Testament de Georges d'Amboise.*)

[3] Pommeraie, *Histoire de l'église de Rouen*, p. 52 et 53. — Legendre, dans l'*Histoire du cardinal d'Amboise*, a donné une gravure de ce monument, p. 474.

encore un peu gothique dans sa composition, l'un des plus magnifiques ouvrages de sculpture du commencement du seizième siècle, s'est bien conservé, et décore toujours la chapelle de la Vierge de la cathédrale de Rouen [1]

Le mausolée, que François I<sup>er</sup> consacra à la mémoire de Louis XII et de la reine Anne de Bretagne, est un monument non moins riche et de meilleur goût. Ce chef-d'œuvre, commencé

---

[1] (*Note de l'éditeur.*) Dans l'origine, la statue en albâtre du premier cardinal Georges d'Amboise, occupait seule le centre de la tablette du mausolée consacré à sa mémoire. Elle était accompagnée d'anges pleurants. Son neveu, Georges d'Amboise, deuxième du nom, archevêque de Rouen également, les fit enlever vers 1542, afin de pouvoir placer sa statue à côté de celle de son oncle, qui fut alors portée à la droite du monument, et à la gauche, par conséquent, du spectateur. Cette figure, taillée dans le marbre par Jean Goujon, représentait le second Georges d'Amboise, en costume d'archevêque. Trois ans après, ayant été nommé cardinal, il ordonna, par son testament, fait le 24 août, veille de sa mort, que l'on substituât à sa statue une autre figure revêtue des insignes de sa nouvelle dignité. Cet ordre, malheureusement, fut exécuté, et une statue de peu de mérite remplaça celle de Jean Goujon, qui a disparu. On peut voir encore aujourd'hui cette seconde statue derrière celle du premier cardinal d'Amboise.

On a ignoré longtemps à qui la France doit cette œuvre d'art. Des recherches, faites assez récemment dans les archives de la cathédrale de Rouen, ont appris que Pierre Valence, architecte de Tours, qui avait dirigé les constructions du château de Gaillon, ayant refusé de se charger d'ériger le tombeau du cardinal d'Amboise, on en confia la composition et l'exécution à Roulant le Roux, *maître maçon* de la cathédrale. Divers sculpteurs ou *imagiers* l'aidèrent et travaillèrent sous ses ordres. On nomme, parmi eux, Pierre Desaubeaulx, né à Rouen; Regnaud Thérouyn, Jean Chaillou, André le Flament, Mathieu Laignel, et Jehan, de Rouen. Ce dernier est cité comme ayant seulement ébauché une statue. Il paraît certain qu'on peut attribuer spécialement à Pierre Desaubeaulx les figures d'apôtres de la partie supérieure du monument ; à Regnaud Thérouyn et à André le Flament, les jolies figures de la base. Deux peintres de Rouen, qui avaient travaillé à décorer le château de Gaillon, Richard Duhay et Léonard Feschal, furent chargés de peindre et de dorer diverses parties du tombeau. — A. DEVILLE, *Tombeaux de la cathédrale de Rouen*, p. 84, 91, 94 et 98.

en 1515, subsiste en son entier; il serait, par conséquent, inutile d'en faire une description détaillée. Quant à la composition, il ressemble en divers points à plusieurs constructions de ce genre déjà connues. Le soubassement sur lequel porte le sarcophage et les quatre figures placées en dehors, vers les quatre angles, reproduisent une idée du mausolée de François II, duc de Bretagne; seulement, au lieu de niches et de figures d'anges, l'artiste a sculpté, sur ce support, de petits bas-reliefs, représentant les batailles d'Italie, qui sont des chefs-d'œuvre d'esprit et d'exécution. La voûte supérieure est élevée sur des piliers, comme celle du tombeau de Thévenin Saint-Légier, exécuté sous le roi Charles V. La représentation du roi et de la reine, nus, et en état de mort, pensée morale et religieuse, rappelle le tombeau de la femme de Jacques Cœur, qui appartient à l'an 1457. Comme en posant sur le sarcophage la figure nue du mort, il fallait, pour se conformer à l'ancien usage, conserver une place à la *personne* ou à la représentation, soit de l'homme vivant, soit du mort sur son lit de parade, l'artiste a imaginé de porter les figures vêtues du roi et de la reine au-dessus de la voûte, et de les représenter adressant leurs prières à Dieu. Le tombeau de Thévenin avait offert la même pensée : elle fut reproduite vers 1552, dans la composition du tombeau de François I$^{er}$. Nous ne voyons, par conséquent, dans tout cela, qu'une continuation, avec de légers changements, de dispositions usitées parmi nous depuis cinq cents ans.

Mais, si le statuaire avait trouvé des modèles pour la composition de ce monument, l'habileté de son ciseau ne lui fait pas moins d'honneur. Cette sculpture ne nous offre, il est vrai, ni le grandiose de l'antique, ni la fierté de Michel Ange, ni l'élégance de Jean Goujon; elle n'a imité personne; originale dans tous ses travaux, elle est le produit du sentiment, de l'étude, du goût, mais elle n'en est que plus admirable. Juste et moelleuse imitation de la nature, précision dans les contours, naïveté dans les mouvements, facile et large développement dans les draperies, tels sont ses caractères. Les figures nues du roi et de la reine, vraies sans petitesse, expressives et nobles, bien mortes, et cependant con-

servant encore un reste du feu de la vie, ne laissent rien à désirer à celui qui ne cherche, dans les productions de l'art, qu'une touchante imitation du vrai. Si je pouvais comparer la sculpture à la peinture, je dirais : « C'est ici le Pérugin ; mais le Pérugin déjà embelli, agrandi, animé d'une chaleur nouvelle. » Telle était la sculpture française au commencement du seizième siècle, guidée par ses seules inspirations ; c'est dans ce monument et dans quelques autres de la même époque, qu'il faut la juger.

Que si le lecteur, prévenu par des traditions erronées, attribuait ce bel ouvrage, soit en totalité, soit en partie, au Florentin Paul-Ponce Trebatti, je le prie de suspendre son jugement ; l'auteur est Jean Juste, natif de Tours. C'est ce qui sera pleinement prouvé dans un des chapitres suivants.

L'école indigène, qui avait manifesté tant de savoir et de talent sous Charles VIII et sous Louis XII, continuait, dans les premières années du règne de François I<sup>er</sup>, à orner la France de ses ouvrages.

En 1521, le même Jean Juste exécute le tombeau de Louis Porcher et de la dame Robert Legendre, sa femme, placé d'abord à Paris, dans l'église de Saint-Germain l'Auxerrois. La naïveté de l'imitation et la délicatesse du ciseau distinguent également cette production, qui subsiste encore.

En 1525, fut élevé, dans l'église des Célestins de Paris, le tombeau de Renée d'Orléans, fille de François, duc de Longueville. Ce monument avait la forme d'une chapelle. Le sarcophage était, suivant l'usage, en marbre noir. Sur sa face antérieure, se voyaient quatre petites statues représentant des Vertus ; au-devant du retable, s'élevaient six autres figures, et sur le couronnement, sept statues en ronde-bosse, grandes comme nature ; toutes ces figures étaient en marbre blanc ; des ornements en bas-relief couvraient les pilastres qui soutenaient le couronnement [1].

L'architecture de ce magnifique tombeau est entièrement sem-

---

[1] Beurrier, *Hist. du monast. des Célestins*, p. 349. — Millin, *Antiq. nat.*, t. I; Célestins, p. 105, pl. XVI.

blable à celle du règne de Louis XII, et, par conséquent, étrangère à l'école de Fontainebleau. La sculpture ne le cède en rien à celle du tombeau de Louis XII.

Un monument, non moins digne d'estime, s'élevait à la même époque dans la ville de Chartres · je veux parler des groupes en ronde-bosse et des bas-reliefs, qui ornent la ceinture extérieure du chœur de la cathédrale. Cette suite se compose de quarante-un groupes, représentant autant de sujets puisés dans la vie de la Vierge et de Jésus-Christ. Les quatorze premiers, en commençant à droite, furent l'ouvrage de Jean Texier, architecte et sculpteur, de qui nous parlerons plus tard. Trois ou quatre seulement ont été refaits dans des temps postérieurs, en totalité ou en partie, ce qu'il est facile de reconnaître. Texier commença ce grand ouvrage, en 1514, après avoir terminé la construction et les sculptures de la partie du *Clocher neuf*, qu'il avait relevée, et il y travailla jusqu'en 1529, époque de sa mort. Ses élèves exécutèrent, après lui, huit autres compositions, à l'extrémité opposée de la ceinture du chœur. Les dix-huit ou dix-neuf groupes de la partie intermédiaire furent sculptés, en 1611 et dans les années suivantes, par Thibaud Boudin, comme l'attestent deux inscriptions sur marbre noir, placées vers les deux extrémités de cette série particulière.

Les compositions de Texier offrent une vérité, un sentiment, qui saisissent puissamment le spectateur. L'action est naturelle, vive, et souvent ingénieusement conçue. Les têtes offrent autant d'énergie que de naïveté. Le style des draperies est simple et large. On voit, dans toutes les parties, un artiste plein d'âme et que ses inspirations portent d'elles-mêmes vers le beau [1]. La nature lui avait prodigué ses dons.

Le premier groupe, représentant la Vision de saint Joachim ; le sixième, qui est le Mariage de la Vierge ; le huitième, qui est la Visitation ; le onzième, qui représente la Circoncision ; le quator-

[1] On peut voir la désignation des sujets, dans la *Description de l'église de Chartres*, par M. Gilbert ; *Mag. encyclop.* de Millin, année 1812, t. IV, p. 18.

zième surtout, où se voit le Massacre des Innocents, sont des chefs-d'œuvre pour l'expression comme pour la pensée. Dans ce dernier groupe, deux femmes renversées et tenant leurs enfants sont posées, drapées, modelées, avec une intelligence et une habileté qu'on ne peut assez louer. L'art ingénu des premiers âges du goût a rarement exécuté des ouvrages d'une composition si gracieuse, d'un style si élevé, d'une expression si touchante.

Ces groupes sont séparés et surmontés par des ornements gothiques, d'une variété et d'une délicatesse incompréhensibles, et dans ces ornements, se trouvent mêlées de petites figures d'anges, de prophètes, d'évêques, et d'autres saints personnages, d'une vérité parlante, et généralement d'un très-bon style.

Mais la partie de cet ouvrage, qui est au-dessus de tout éloge, ce sont les ornements arabesques, en bas-relief, qui couvrent presque en entier les parties saillantes des pilastres, les frises et les moulures du soubassement, au-dessus duquel sont élevés les groupes, dans tout le pourtour du chœur. Les plus grandes de ces compositions, celles qui couvrent les pilastres, ont environ huit à neuf pouces de large, seulement; les autres en ont beaucoup moins : c'est dans cette petite proportion, que Texier a exécuté ces ingénieux ornements, où l'on voit, associés avec le goût le plus exquis, des rameaux de différentes plantes, des enroulements de feuillages, des fontaines, des satyres, des oiseaux, des faisceaux d'armes, des enseignes militaires, des instruments de différents arts. Rien, dans ce genre d'ouvrage, ne saurait surpasser, ni la variété des inventions, ni l'élégance de l'agencement, ni l'esprit du ciseau. Ce n'est plus le Pérugin que nous voyons ici, c'est Raphaël lui-même aux loges du Vatican; et les dates, ainsi que l'assiduité de l'artiste à sa longue entreprise, nous forcent à reconnaître que jamais celui-ci n'a vu les admirables productions de l'immortel Sanzio. Des F couronnés, qui se font remarquer dans les arabesques, annoncent le règne de François 1er, et des millésimes, tracés sur des drapeaux, nous donnent les années 1525, 1527, 1529.

9

Du côté de la sacristie, près d'une grille par où l'on entre au chœur, se voit, dans la partie inférieure du soubassement, un médaillon qui a été tronqué, apparemment, lorsqu'on a établi la grille, et qui paraît avoir représenté Louis XII.

Ces ornements sont exécutés sur une pierre blanche, d'un grain fin, et qui ne manque pas de dureté.

Ce goût des ornements, faussement dits *arabesques*, était général, à cette époque; dans toute l'étendue de la France, comme je l'ai dit précédemment. J'ai parlé des arabesques du château de Gaillon; je pourrais citer encore l'encadrement de la porte d'une maison, située au fond d'une *impasse*, près de l'église cathédrale, dans la ville d'Aix, en Provence. Cet élégant ouvrage n'est pas contemporain des élèves de Jean Goujon, mais du temps des premiers maîtres de cet habile artiste, je veux dire, du temps de Jean Juste et de Jean Texier; ce qui le rend encore plus curieux.

Ainsi s'achevait cette première période de l'art français, que tant d'écrivains ont totalement oubliée, et qui a été, pour ainsi dire, rayée de notre histoire. Parmi les beaux ouvrages qui la terminent, j'ai fait remarquer non-seulement le tombeau de François II, duc de Bretagne, mais encore celui de Philippe de Comines, les sculptures du château de Gaillon, le mausolée de Louis XII, celui de Rénée d'Orléans, les groupes de l'église de Chartres, les ornements arabesques qui accompagnent cette série de compositions.

Quant au mausolée de François II en particulier, il est difficile de comprendre par quels motifs l'auteur de l'*Histoire générale de la sculpture moderne*, devenue l'occasion de mon travail, l'a distingué entre tant d'autres, afin de le donner comme le premier monument du ciseau français. Cette supposition, sous quelque rapport qu'on l'envisage, est inconcevable. Le tombeau de François II n'est ni le premier ouvrage de l'art français, dans l'ordre des temps, ni le plus beau de son époque, ni le premier de la série nouvelle qu'on a trouvé bon d'appeler celle de la *Renaissance de l'art*; ni le premier enfin, qui ait été exécuté en France

par un Français, et qui, par cette réunion de circonstances, soit réellement une création française.

L'année 1507, en un mot, ne forme point une époque dans l'histoire de l'art français : elle ne termine point une période, elle n'en commence aucune. Si l'on veut rencontrer une époque importante, en effet, pour la France, il faut arriver à l'an 1530.

C'est en 1530 et 1531, que François I<sup>er</sup> appela en France le Rosso et le Primatice, bientôt suivis de Cellini et de Paul-Ponce Trébatti, qui fondèrent l'École de Fontainebleau. Alors le style changea : mais déjà auparavant avaient été exécutés les nombreux monuments que je viens de rappeler, et dont la série, non interrompue, commence au septième siècle de l'ère chrétienne.

Mais, en donnant la preuve de ce fait, je n'ai point encore entièrement rempli la tâche que je me suis imposée. Il a été dit, en outre, qu'aux treizième, quatorzième et quinzième siècles, si l'on exécutait de la sculpture hors de l'Italie, elle était l'ouvrage d'artistes italiens, et qu'il en est à peu près de même du seizième siècle. Cette erreur est aussi grave que la précédente.

Rassemblons donc les matériaux épars qui peuvent nous faire connaître l'histoire ou les noms, du moins, de nos statuaires de ces deux derniers siècles. Quelquefois, je l'avoue, les maîtres dont je parlerai ne seront pas les auteurs connus des ouvrages dont j'ai fait mention : une pareille concordance est souvent impossible, attendu que les chroniques sont, à cet égard, très-imparfaites. Mais, d'un autre côté, en citant nos artistes, j'aurai occasion de rappeler encore beaucoup de sculptures françaises, dont l'abondance des faits m'a empêché de parler.

## CHAPITRE VII.

Sculpteurs français les plus connus du quinzième et du seizième siècles, jusqu'en l'an 1530.

Le quinzième siècle nous donne quelques artistes de plus que le quatorzième.

En 1403, sous le règne de Charles VI, les deux *maîtres des œuvres* des maisons royales étaient Raimond du Temple et Robert Fauchier. Ils réunissaient à cette qualité celle de *sergents d'armes du roi* [1], c'est-à-dire qu'ils étaient comptés parmi les gardes du corps, emploi ou titre qu'ils avaient obtenu apparemment comme une récompense. Raimond du Temple était déjà maître des œuvres, sous Charles V, trente-huit ans auparavant. Robert Fauchier est ici son adjoint. Ces architectes étaient-ils statuaires ? On peut le supposer, sans crainte d'erreur.

J'ai déjà dit qu'un des trois statuaires, chargés, en 1404, de l'exécution du tombeau de Philippe le Hardi, duc de Bourgogne, était Jacques de la Barse.

Claux Sluter, un des trois autres, s'était fait connaître longtemps auparavant ; il avait exécuté, entre autres, une statue de Saint Jean-Baptiste, placée à l'église de Saint-Etienne de Dijon, dans la chapelle des fonts baptismaux.

Claux de Verne, le troisième, avait été *valet de chambre* de Philippe le Hardi ; il avait conservé cette qualité sous Jean Sanspeur, et, de plus, il était compris, sur les États des officiers du palais, sous le titre de *tailleur d'images* ou de *sculpteur du duc* [2]. Il paraît que cette méthode d'attacher les principaux

---

[1] Félibien, *Hist. de Paris*, t. I, p. 377.
[2] *État des officiers de Philippe le Hardi*, dans les *Mémoires pour*

artistes à la maison des rois, par des titres quelconques, devenait une manière d'honorer et d'encourager les arts. La pompe des cours s'en augmentait, et l'artiste était flatté de devenir commensal du prince.

Le faste des ducs de Bourgogne leur fit comprendre aussi leurs orfévres sculpteurs, au nombre de leurs valets de chambre. Sous le duc Jean, de 1404 à 1419, Jean Vilain et Jean Mainfroy furent attachés à sa personne, en cette double qualité [1]. Le roi Charles V leur en avait donné l'exemple, en accordant à Hennequin, son orfévre, le titre de son valet de chambre [2]. Le duc Charles imita son aïeul, et donna le même titre à Gérard Loyer [3].

L'art de l'orfévrerie à figures se soutenait toujours, à cette époque, avec le même éclat. La magnifique châsse de Saint-Germain, et le devant d'autel en argent, que Guillaume, abbé de Saint-Germain des Prés, fit exécuter en 1408 et 1409, furent l'ouvrage de Jean de Clichy, de Gautier du Four et de Guillaume Bocy [4]. On y voyait un grand nombre de figures en bas-reliefs, les douze Apôtres, une représentation de la Trinité, saint Germain, saint Vincent, saint Etienne, le Christ en croix, et beaucoup d'autres figures en ronde-bosse. La forme d'une église, qu'on avait donnée à ce petit monument, permettait ce genre de richesses.

Les embellissements que Charles V avait faits au Louvre n'empêchèrent pas Charles VII d'en ajouter de nouveaux. Il y plaça plusieurs statues, entre autres celle de Charles VI et la sienne propre. Elles furent l'ouvrage de Philippe de Foncières et de Guillaume Josse, les meilleurs sculpteurs du temps [5]. Charles VII

---

*l'histoire de Bourgogne*, p. 51. — *État des officiers du duc Jean*, ibid., p. 137.

[1] *Ibid.*, p. 138.
[2] Christ. de Pisan, *loc. cit.*
[3] *État des officiers du duc Charles*, loc. cit., p. 275.
[4] Bouillart, *Hist. de l'abb. de Saint-Germain des Prés*, p. 166, 167.
[5] Sauval, t. II, p. 20.

n'étant rentré dans Paris qu'en 1436, ces monuments se placent entre les années 1436 et 1440.

En 1435, Jean Gansel, qualifié *tailleur de pierres*, commença la construction du portail, qui existe encore à l'église de Saint-Germain l'Auxerrois, et l'exécution des six statues qui le décorent. Tout fut terminé en 1439 [1].

En 1444, Jean le Moutarier, tailleur d'images de Philippe le Bon, duc de Bourgogne, fut employé au tombeau de Jean Sans-peur. Je l'ai déjà nommé.

En 1465 et 1470, travaillaient, dans l'église de Saint-Maximin, en Provence, deux artistes, architectes et statuaires : l'un, né dans le diocèse d'Arles, nommé Léon d'Alvéringue; l'autre, né vraisemblablement à Aix ou dans les environs, nommé Pierre Soquetti [2]. Ils sont qualifiés l'un et l'autre de *lapicida*, dans une délibération capitulaire du chapitre d'Aix, en date du 16 mai 1476 [3]. Ce mot était la traduction latine du mot grec *latomos*, auquel on avait donné, comme nous l'avons dit, la signification d'*architecte* et de *sculpteur*. Du Cange, qui cite la délibération ci-dessus, l'a entendu dans ce sens [4]; Vasari rapporte un exemple de la même époque, également convaincant, c'est celui d'Agostino della Robia, architecte et sculpteur. Ce maître, qui avait construit comme architecte, en 1461, la façade de l'église de Saint-Bernardin, à Pérouse, ayant ensuite décoré l'intérieur de l'église de plusieurs bas-reliefs et de quatre figures en ronde-bosse, écrivit auprès de ces statues l'inscription suivante : *Augustini Fiorentini lapicidæ* [5]. Ainsi, point de doute que le mot de *lapicida* ne désignât un artiste qui était en même temps architecte

---

[1] Sauval, t. I, p. 299.

[2] Les noms terminés en *et*, et alors en *éti* ou *etti*, sont très-communs en Provence : *Riquet, Riquetti; Floquet, Floquetti*, etc.

[3] Fauris Saint-Vincens, le fils, *Mém. et notices relatifs à la Provence*, p. 36.

[4] Ducange, *Gloss. infim. lat.*, voc. *Lapicida*.

[5] Vasari, *Vit. de Lucca della Robia*, t. I, p. 204; édit. de Rome, 1759, in-4°.

et sculpteur. S'il n'eût indiqué que l'exercice d'un seul de ces deux arts, il se serait rapporté particulièrement à la sculpture. Nul doute, par conséquent et par parité, qu'un artiste qualifié *lalomos* ne fût un statuaire.

En 1476, les mêmes artistes, Léon d'Alvéringue et Soquetti, commencèrent la construction du portail de l'église de Saint-Sauveur, de la ville d'Aix. L'architecture et la sculpture furent leur ouvrage ; ce travail fut terminé en 1494 [1].

De modestes sculpteurs en bois mériteraient de trouver ici une place ; ce seraient Richard Taurin, Antoine de Hancy, les frères Jacquet. Taurin était de Rouen ; il florissait à la fin du quinzième siècle et au commencement du seizième ; il s'illustra par divers ouvrages, et mérita d'être rangé au nombre des artistes français et italiens les plus habiles de son temps, dans l'éloge de l'art, composé cent ans après par Hilaire Pater [2]. Celui-ci était un peintre, né à Toulouse, artiste peut-être assez médiocre, mais qui ne manquait pas de connaissances dans la théorie de l'art et dans l'appréciation des talents.

De Hancy se fit distinguer par des sculptures dont il orna les églises de Saint-Méderic et de Saint-Gervais, à Paris, ouvrage dont on admira la *délicatesse* [3] ; il vivait sous Louis XII [4].

Les frères Jacquet placèrent, vers le même temps, à l'église de Saint-Gervais, suivant l'expression de Sauval, des *chefs-d'œuvre très-estimés* [5].

Mais des travaux d'un autre genre doivent appeler notre attention. Nous avons vu, dans un chapitre précédent, combien de beaux ouvrages illustrèrent le règne de Charles VIII, celui de Louis XII, et les premières années de celui de François Ier. J'ai cité notamment le mausolée des enfants de Charles VIII et le sien propre, ceux de la famille d'Orléans, d'Antoine de Poisieu, ar-

---

[1] Fauris Saint-Vincens, *loc. cit.*
[2] Hilaire Pater, *Songe énigmatique sur la peinture* ; Tolose, in-4º, p. 25.
[3] Sauval, t. I, p. 438 et 453.
[4] Id. t. II, p. 4 ; t. III, p. 8.
[5] Id., t. I, p. 453.

chevêque de Vienne, de Philippe de Comines, de François II, duc de Bretagne, celui des deux cardinaux d'Amboise, et enfin celui de Louis XII. Cependant les écrivains de cette époque n'ont pas été plus soigneux de nous faire connaître les auteurs de tant de beaux ouvrages, que ne l'avaient été leurs prédécesseurs. Il semblerait, à leur manière de les décrire et de les célébrer, que la France dût singulièrement s'honorer des productions de l'art, et nullement des hommes de talent qui les avaient créées. L'éclat que jeta peu de temps après l'École de Fontainebleau, la protection dont François Ier l'honorait, attirèrent tous les regards, et la France, dans cette occasion comme dans beaucoup d'autres, s'oublia elle-même pour accorder toute son admiration à l'étranger.

De cet enthousiasme, motivé, il est vrai, par de grands talents, et transporté bientôt sur des Français qui, après avoir cherché à imiter les chefs de l'École de Fontainebleau, surpassèrent leurs modèles, et de la négligence des écrivains contemporains à nous faire connaître les artistes antérieurs à ceux-là, sont nées des erreurs qui se perpétuent encore. Tantôt, on a dit que Charles VIII, en revenant d'Italie, amena avec lui un grand nombre d'artistes italiens ; tantôt, que le château de Gaillon a été construit par le frère Giocondo ; tantôt, que Paul-Ponce Trébatti a exécuté, en totalité ou en partie, le tombeau de Louis XII et même les statues de celui de François Ier.

Ces assertions sont dénuées de toute espèce de preuves.

Si Charles VIII, revenu d'Italie en 1495, mort au mois d'avril 1498, eût amené d'Italie un grand nombre d'artistes italiens, nous connaîtrions leurs noms et leurs ouvrages, nous les verrions employés par Louis XII, après la mort de son prédécesseur, au lieu que nous ne voyons exécuter les principaux monuments de ce nouveau règne, que par des artistes français. Les écrivains italiens enfin n'auraient pas manqué de nous instruire de ce fait, comme ils n'ont pas oublié de nommer les élèves italiens que le Rosso et le Primatice employèrent à Fontainebleau.

Jamais la France n'avait été aussi riche en grands statuaires, que dans les quarante années qui terminèrent le quinzième siècle

et commencèrent le seizième. De l'an 1490 à l'an 1530, florissaient à la fois Michel Colombe, François Marchand, Jean Juste et son frère, André Colomban, Philippe de Chartres, Jean de Louen, Jean Rollin, Amé le Picart, Amé Carré, Jean Texier, et une foule d'autres maîtres, dont l'existence est palpable, et dont les noms ne sont pas connus.

Le mausolée que Charles VIII et Anne de Bretagne consacrèrent à leurs enfants, en 1495, dans l'église de Saint-Martin de Tours, fut un ouvrage des frères Juste. Nous devons la connaissance de cette tradition à l'auteur de la *Notice sur les monuments du département d'Indre-et-Loire*, adressée en manuscrit par le ministre de l'intérieur à l'Académie des Inscriptions et Belles-Lettres, et déposée au secrétariat de l'Institut Royal. Ce témoignage est très-récent; mais aucune preuve n'en infirme l'authenticité. D'ailleurs, le monument fut terminé, au moment même de l'arrivée du roi; des étrangers, venus avec lui, n'auraient pas eu le temps de l'exécuter; et enfin une tradition contraire n'eût pas manqué de conserver les noms des auteurs, s'ils eussent été Italiens. On aurait pu s'en reposer, à cet égard, sur une vanité très-commune parmi nous, quoique mal entendue.

Le tombeau de François II, duc de Bretagne, est dû, avons-nous dit, à Michel Colombe. Ni d'Argentré, ni les pères Lobineau, Morice et Taillandier, ni La Gibonais, ni Desfontaines, dans leurs Histoires de Bretagne, ni Montfaucon, qui a publié quelques gravures faites d'après ce monument, n'ont eu la pensée d'en nommer l'auteur, quoique les uns le qualifient de *magnifique tombeau*, les autres, de *superbe mausolée*, et qu'ils nous disent qu'il a été exécuté *par un excellent ouvrier, par les plus habiles ouvriers*. C'est Mellier, magistrat de la ville de Nantes, qui, en écrivant une description de ce mausolée, à l'occasion de l'ouverture qui en fut faite en 1727 par ordre du roi, nous dit qu'on y avait attaché une inscription portant ces mots : *Par l'art et l'industrie de M⁰ Michel Colomb, premier sculpteur de son temps, originaire de l'évêché de Léon* [1].

[1] G. Mellier. *Ouverture et description du tombeau de François II*,

Le style de cette inscription annonce qu'elle est postérieure à l'exécution de la sculpture, mais elle n'établit pas moins une certitude complète. Piganiol l'a rapportée d'après Mellier [1], et la Martinière donne seulement le nom de l'artiste, qu'il appelle, ainsi que Piganiol : *Michel Colombe* [2]. Ces témoignages sont confirmés par celui de Jean Brèche, jurisconsulte, habitant et natif de Tours, qui écrivait en 1552. Cet écrivain, dans son *Commentaire sur le titre du Digeste*, relatif à la signification des mots, nous dit, à l'occasion du mot *monimentum*, en faisant l'éloge de sa patrie, qu'au nombre des sculpteurs qu'elle a vus naître, et qui ont exécuté des monuments remarquables, est Michel Colombe (*inter statuarios et plastas, exstitit Michael Columbus, homo nostras*), habile artiste que personne n'a surpassé (*quo arte alter non fuit præstantior* [3]). Suivant l'inscription ci-dessus, ce maître serait né dans l'*évêché de Léon*, ce qui doit signifier dans la ville de Léon, en Bretagne, où était un évêché. Jean Brèche semble dire qu'il était de Tours, *homo nostras*; mais peut-être a-t-il voulu faire entendre seulement qu'il y avait fixé son habitation. Quoi qu'il en soit, Michel Colombe a existé ; il était Français, né en Bretagne, et le tombeau de François II est son ouvrage.

Un autre statuaire florissait à la même époque ; il était natif d'Orléans, et se nommait *François Marchand*. On lui attribue des sculptures exécutées dans la ville de Chartres, et notamment à l'église de Saint-Peyre [4].

André Colomban, natif de Dijon, et Philippe, natif de Char-

---

*duc de Bretagne*, etc.; Nantes, 1737, in-8°. — Voyez, dans le *Suppl. de la Biogr. univ.*, mon article Colombe (*Michel*) *.

[1] Piganiol, *Descript. de la France*, t. VIII, p. 287, édition 1754.
[2] La Martinière, *Dict. géogr.*, t. IV, au mot *Nantes*.
[3] Joan. Brechæus, *De verb. et rerum signif. Comment.*, p. 410, 411.
[4] Lenoir, *Musée des monuments français*, p. 206 ; édit. de 1810 — M. Lenoir cite des notes manuscrites, conservées dans la bibliothèque de Chartres.

* La mort a empêché Émeric David de terminer et de publier cet article biographique, dont il s'était chargé, et dont les matériaux ne se sont pas trouvés dans ses papiers. (*Note de l'éditeur.*)

tres, furent employés par Marguerite d'Autriche, comme architectes et comme sculpteurs, à l'église de Brou, de l'an 1511 à l'an 1530. Déjà nous les avons cités [1]. A ces deux maîtres, il faut joindre Jean de Louen, Jean Rolin, Amé le Picart, Amé Carré, tous statuaires; Pierre Terrasson, de Bourg en Bresse, sculpteur en bois. Je pourrais ajouter Jean Brochon, Jean Orguois, Antoine Noisin, peintres et auteurs des vitraux [2], si une semblable extension convenait à mon plan. Tous ces noms indiquent des Français, alors même que celui du pays n'y est pas associé.

Un sculpteur, nommé Rault, plaçait des sculptures à Paris, de l'an 1520 à l'an 1526, au haut de la tour de Saint-Jacques de la Boucherie [3].

Le maître le plus marquant de cette époque, l'émule de Michel Colombe, fut Jean Juste, natif de Tours, que nous avons dit être l'auteur du tombeau de Louis XII. Jean Juste, dont on parle si peu, est un des plus grands maîtres de l'École française. Une erreur, devenue générale, lui a ravi ce beau mausolée de Louis XII, pour l'attribuer au Florentin Paul-Ponce Trébatti : tant les Français ont, de tout temps, été enclins à faire honneur à des étrangers de ce que leurs concitoyens avaient produit de plus admirable ou de plus utile. Mais il est temps que cette fausse opinion fasse place à la vérité, car elle n'a pas nui seulement à la réputation que mérite Jean Juste, elle a contribué encore à brouiller et à dénaturer l'histoire de l'art français.

Les biographes italiens ont totalement oublié Paul-Ponce Trébatti, par la raison, apparemment, qu'ayant passé la plus grande partie de sa vie en France, il n'a point laissé de monument important dans sa patrie. Vasari dit seulement qu'un maître, nommé Ponce, né à Florence ou dans les environs, a exécuté, sous le Primatice, à Fontainebleau, des figures de stuc en ronde-bosse, et qu'il y a parfaitement réussi : *Nel medesimo luogo ha lavo-*

---

[1] *Supra*, ch. VI, p. 139 et 140.
[2] Pacif. Rousselet, *Hist. et description de l'église royale de Brou*, p. 110, 115.
[3] Sauval, t. III, p. 56.

*rato ancora molte figure di stucco, pur tonde, uno scultore similmente de' nostri paesi, chiamato Ponzio, che si è portato benissimo* [1].

En France, on ne lui a pas fait honneur seulement du tombeau de Louis XII, mais encore de plusieurs autres sculptures qui ne lui appartiennent pas davantage. On a placé son arrivée à Paris, en l'an 1500; on en a fait aussi le sculpteur particulier de George d'Amboise, mort en 1510. Ces fausses opinions sont nées de l'opinion, non moins fausse, que nous n'avions point de sculpteurs au quinzième siècle. En partant de cette opinion si évidemment erronée, on s'est persuadé que Trébatti avait été appelé par Louis XII et même par Charles VIII. Cette supposition a eu pour objet de rattacher à Trébatti ou à tout autre maître italien une prétendue renaissance des arts. On n'a pas remarqué que la venue de ces maîtres italiens en France, leurs travaux, leur École même, ne forment qu'un épisode de l'histoire de l'art français, et que l'ancienne filiation de nos statuaires n'a été interrompue, ni dans le quinzième siècle ni dans le seizième.

En ce qui concerne Trébatti, sa chronologie repose sur des bases certaines, et, malgré les nombreuses inadvertances de nos écrivains, il n'est pas difficile de la rétablir.

Le Rosso arriva en France en 1530, le Primatice en 1531. Ces deux maîtres employaient au-dessous d'eux, à Fontainebleau, un certain nombre de jeunes artistes, tant italiens que français, dont quelques-uns avaient accompagné le Primatice, lorsqu'il était venu d'Italie. Dans ce nombre se trouvaient : Lucca Penni, frère du Fattore; Jean Baptiste, fils de Bartolomeo Bagnacavallo, et Nicolo da Modena, qui se rendit célèbre à Paris, sous le nom de *Nicolo dell' Abbate*, c'est-à-dire, de Nicolo, élève de Primatice abbé de Saint-Martin. L'âge de ces élèves nous fait connaître à peu près celui des autres.

Parmi ces jeunes gens, il y en avait deux, employés auprès du

---

[1] Vasari, *Vita di Fr. Primaticcio*, t. III, p 367; édit. de 1760. — *L'Abecedario* n'a pas même nommé Ponce.

Primatice à modeler les figures de stuc que le Rosso et lui associaient à leurs peintures : c'étaient Damiano del Barbieri, peintre et sculpteur, et Paolo Ponzio Trebatti [1].

Ce dernier se fit ensuite une assez grande réputation à Paris. En 1535, il plaça dans l'église des Cordeliers le tombeau du prince Alberto Pio da Carpi, orné d'une statue de bronze, grande comme nature [2]. Ce monument échappa à l'incendie de 1580 ; il a été exposé au Musée des Monuments français [3], et on le voit aujourd'hui au Musée d'Angoulême [4]. En 1554, il travaillait, avec cinq autres sculpteurs, tous Français, sous la direction de l'architecte Pierre Lescot, aux magnifiques sculptures en bois de la chambre de parade et de la chambre particulière du Roi, dans le Louvre [5]. En 1565, il sculptait un piédestal colossal, destiné à une fontaine projetée pour le jardin des Tuileries [6]; et enfin, en 1569 ou 1570, il exécutait une figure du Christ mort, en marbre, grande comme nature, qui devait être placée à Saint-Denis, avec différentes figures de Germain Pilon, dans la rotonde, dite le tombeau des Valois [7]. Ces faits sont indubitables, car Sauval, qui les rapporte, en a puisé la connaissance dans les états de payement déposés à la Cour des comptes; mais on en voit les conséquences. Si Trébatti était employé à Paris en 1564, 1565, 1569; il n'était pas arrivé en France en 1500 ou même plus tôt, et par conséquent, il n'a exécuté ni le tombeau de la famille d'Orléans, ni les travaux du château de Gaillon, ni le mausolée de Louis XII, qui porte la date de 1518 ; et il est, de plus, très-vraisemblable qu'il est venu en France avec le Primatice, en 1531, âgé de vingt-cinq à trente ans.

---

[1] Vasari, *Vita di Primaticcio*, loc. cit. — Félibien, *loc. cit.*, p. 189.

[2] Corrozet, *Antiq. de Paris*, fol. 85. — Sauval, t. I, p. 396, 448; t. II, p. 344. Sauval donne le nom de *Ponce*.

[3] N° 97, p. 222.

[4] N° 56, p. 40.

[5] Voyez la *Biographie universelle*, publiée par M. Michaud, article TRÉBATTI.

[6] Sauval, t. II, p. 60.

[7] Sauval, t. III, p. 16 et 17.

Mais nous ne nous en tiendrons pas à ces preuves négatives, en ce qui concerne le mausolée de Louis XII. Il est un témoignage positif qui le donne à son véritable auteur : c'est celui de Jean Brèche, ce même jurisconsulte que nous venons de citer au sujet de Michel Colombe. Cet écrivain, après avoir dit qu'on appelle *monument* tout ouvrage qui tend à perpétuer la mémoire d'un fait, ajoute : « Plusieurs des grands morceaux de » sculpture qu'on voit dans l'église royale de Saint-Denis, sont » des *monuments*; il faut, entre autres, appeler de ce nom l'élé- » gant et admirable tombeau de marbre du roi Louis XII, sculpté » dans notre ville de Tours, par Jean Juste, très-habile sta- » tuaire » (*Ubi inter alias videas monimentum marmoreum Ludovico XII dicatum, miro et eleganti artificio factum, in præclarissimâ civitate nostrâ Turonensi, à* JOANNE JUSTO, *statuario elegantissimo* [1].) Un témoignage si positif ne laisse lieu à aucun doute. La première édition de cet ouvrage de Jean Brèche, est de 1556 (Lyon, in-fol.), mais le privilége est daté du 8 janvier 1553. Brèche écrivait, par conséquent, en 1552, et nous venons de voir que Trébatti travaillait encore à Paris en 1565 et en 1569, c'est donc du vivant même de cet artiste, que Brèche a écrit que le tombeau de Louis XII appartient à Jean Juste. De plus, ce jurisconsulte publiait déjà des écrits en 1541, et on croit qu'il ne vivait plus en 1555 [2]. Par conséquent, il a dû connaître Jean Juste, et, d'ailleurs, toute la ville de Tours pouvait rendre témoignage du fait qu'il avançait. Il est donc pleinement prouvé, et d'une vérité incontestable, que c'est Jean Juste, natif de Tours, qui a sculpté le tombeau de Louis XII, et qu'il l'a même exécuté dans sa patrie, d'où toutes les pièces ont été apportées à Paris. Différents critiques peuvent avoir été trompés par un passage de Sauval, portant que ce monument a été sculpté à Paris, dans l'hôtel Saint-Paul; mais ce témoignage ne contredit point celui de Jean Brèche, car l'artiste, ayant à faire transporter un fardeau

---

[1] Joan. Brechæus, *De verb. et rer. signif. Comment.*, p. 410.
[2] M. Weiss, *Biographie universelle*, article J. BRÈCHE.

si considérable, a dû ne terminer qu'à Paris et à Saint-Denis même les parties les plus délicates.

Félibien, à qui je dois l'indication du passage de Jean Brèche, n'a osé pourtant accorder à Jean Juste, malgré la clarté de ce texte, qu'une partie du travail[1], et Legrand d'Aussy, qui a répété cette citation, quoiqu'il ait restitué à Jean Juste l'ouvrage tout entier, n'a pas fait remarquer, plus que Félibien, les applications auxquelles donne lieu un pareil fait[2]. Leurs sujets ne les conduisaient point vers ces idées éloignées; mais notre lecteur voit bien que, si le mausolée de Louis XII appartenait à Trébatti, il nous serait, en quelque sorte, étranger. Première production de la sculpture gallo-florentine, il aurait ouvert la carrière des arts au seizième siècle; et si la sculpture n'avait commencé, parmi nous, qu'à cette époque, il en serait un des premiers monuments, tandis, au contraire, qu'étant l'ouvrage de Jean Juste, il continue la série des productions qui sont allées se perfectionnant de jour en jour depuis quatre cents ans; il ferme la couronne de l'art du quinzième siècle. Un chef-d'œuvre de cette nature ne peut être que le produit d'une longue succession de travaux et de perfectionnements. Si donc il est français, il s'ensuit qu'il existait parmi nous un enseignement, des traditions, des maîtres habiles, longtemps avant que Jean Juste conduisît le ciseau. Tout ce que j'ai voulu prouver se trouverait ainsi confirmé par la restitution du mausolée de Louis XII à son véritable auteur; un seul fait attesterait, au besoin, la réalité de tous les autres[3].

L'époque de la mort de Jean Juste n'est pas plus connue que

---

[1] D. Félibien, *Hist. de l'abbaye royale de Saint-Denis*, p. 565.

[2] Legrand d'Aussy, *Mém. sur les anciennes sépult. nat.*; *Mém. de l'Instit.*; *Sciences morales et politiques*, t. II, p. 17.

[3] Ce qu'Éméric David avait pressenti et deviné, s'est trouvé confirmé par la découverte d'un document original, tiré des Archives nationales, dans lequel il est dit « que Jean Juste, *sculpteur ordinaire du roi*, a exécuté à Tours, et mis en place à Saint-Denis, la *sépulture de marbre* de Louis XII et Anne de Bretagne. » — Voyez, dans les *Archives curieuses de l'histoire de France*, l'extrait des Comptes de François Ier, daté du 22 nov. 1531. (*Note de l'éditeur.*)

celle de sa naissance. Il était natif de Tours ; il avait un frère, statuaire comme lui. Il sculpta, en 1495, conjointement avec son frère, le mausolée des enfants de Charles VIII ; en 1515, celui de Louis XII ; en 1521, celui de Louis Poncher : voilà son histoire et son éloge.

Jean Texier, surnommé *Beauce*, qualifié de *bourgeois de Chartres*, vivait dans cette ville en 1506. Sans doute, de grands travaux d'architecture et de sculpture avaient déjà honoré sa carrière, puisqu'il fut chargé, à cette époque, de reconstruire la partie supérieure du clocher septentrional de la cathédrale de Chartres, depuis la hauteur de cent pieds environ, jusqu'à celle de trois cent soixante-dix-huit, et d'exécuter les belles et nombreuses sculptures qui enrichissent ce monument, ou d'en diriger le travail. La construction de cet édifice fut terminée en 1514[1]. Texier commença, immédiatement après, les groupes de la ceinture du chœur, et il y travailla jusqu'à sa mort, qui eut lieu le 29 décembre de l'an 1529. Le chapitre, admirateur de son talent, le fit honorablement inhumer, à ses frais, dans l'église de Saint-André[2]. Son ouvrage fut continué par ses collaborateurs et sur ses dessins, et terminé en 1539[3]. Là se borne tout ce que de savants écrivains ont pu recueillir sur un maître d'un si rare talent.

Ajoutons que, dans le soubassement de la ceinture du chœur de l'église de Chartres, sur un petit pilier placé à la gauche de la porte par laquelle on entre au chœur, en venant de la sacristie, sont sculptés, dans des médaillons de six à sept pouces de diamètre, deux portraits, sans barbe, l'un coiffé d'une toque, et l'autre, tête nue. Il est difficile de ne pas croire que l'un des deux est son image, exécutée sans doute de sa propre main.

Voilà quels sont les principaux maîtres antérieurs à l'École de

---

[1] Doyen, *Histoire de la ville de Chartres*, t. I, p. 40. — M. Chevrart, *Histoire de Chartres*, t. I, p. 475 ; t. II, p. 300. — M. Gilbert, *loc. cit.*, p. 316 et 329.

[2] M. Chevrart, *loc. cit.*, t. II, p. 314.

[3] M. Gilbert, *loc. cit.*, t. IV, p. 18.

Fontainebleau, sur lesquels nos annales donnent quelques renseignements. L'Italie est plus heureuse : l'histoire de tous ses hommes illustres lui est pleinement connue ; ses Vasari, ses Baldinucci, ses Malvasia, ses Maffei, ses Lanzi, ont célébré sa propre gloire, en immortalisant le souvenir de leurs actions et de leurs ouvrages. Nos écrivains français se sont montrés moins attentifs. Félicitons-nous, dans le dénûment où nous sommes réduits, d'avoir arraché quelques lambeaux au génie de la destruction, et d'offrir notre encens à quelques noms dignes d'une plus grande renommée.

Je pourrais terminer ici mes recherches ; j'ai pleinement accompli ma promesse. Un écrivain, étranger à nos annales, avait dit que, jusqu'à l'an 1507, il n'a point été exécuté, en France, de monuments de sculpture véritablement français, ni même aucun ouvrage qui mérite d'être cité [1]. J'ai montré la fausseté d'une proposition aussi orgueilleuse. Il avait été ajouté que, dans le quatorzième et le quinzième siècle, la sculpture, ou n'était pas pratiquée hors de l'Italie, ou ne l'avait été que par des artistes italiens, et qu'on pouvait en dire à peu près autant du seizième siècle. J'ai répondu, en rappelant une multitude de maîtres injustement oubliés. L'ancienne France a retrouvé, par mon travail, une partie de ses palmes.

Mais je crois ne pas devoir m'arrêter à cette première limite. Des hommes tels que Michel Colombe, André Colomban, Philippe de Chartres, Jean Juste, Jean Texier, doivent avoir eu des successeurs, comme ils avaient eu nécessairement des maîtres. L'art pratiqué avant François Ier dans toutes nos provinces, ne saurait s'être réduit, sous ce prince, à quelques maîtres, illustres sans doute, mais en petit nombre, qui ont embelli de leurs ouvrages le château de Fontainebleau, le Louvre, l'église des Célestins et la chapelle des Valois. Le fleuve qui répandait ses eaux sur la France ne se sera pas resserré tout à coup dans le lit tracé

---

[1] Voyez, à la suite du *Tableau historique*, les *Remarques sur un ouvrage de M. le comte Cicognara*, intitulé : *Storia della scultura*. (*Note de l'édit.*)

par François I<sup>er</sup> et par Médicis. Les Écoles, enfin, qui florissaient à Tours, à Chartres, à Blois, à Dijon, à Toulouse, à Angoulême, à Troyes, à Boulogne, à Cambrai, ne se seront pas éteintes, à une époque où un goût, nous pourrions dire un besoin universel, attachait de plus en plus les arts, non-seulement au culte religieux, mais au luxe domestique de toutes les classes aisées de la société.

Voyons donc, par forme de corollaire, ce que devinrent ces Écoles lorsque celle de Fontainebleau s'établit, et formons-nous une juste idée de la restauration dont on fait honneur à François I<sup>er</sup>.

# CHAPITRE VIII.

École de Fontainebleau; continuation des Écoles indigènes; état de l'art jusqu'à la jeunesse de Louis XIV.

Si saint Louis protégeait les arts par esprit de piété, et Charles V, par raison politique, on peut dire que François Ier les favorisa par goût. Depuis le règne de Charles VII, la présence fréquente de nos rois et des princes de leur famille dans les pays voisins de la Loire et de la Charente, avait multiplié, dans ces contrées, les productions des arts et facilité la filiation des artistes. Le jeune duc d'Angoulême dut y faire l'essai de ce sentiment naturel qui le portait à la recherche de tous les genres de chefs-d'œuvre, et son séjour en Italie, pendant les jours les plus brillants de Michel-Ange et de Raphaël, ne pouvait manquer d'accroître encore cette disposition innée. Magnifique dans ses habitudes, peu fait à l'économie, rien ne lui coûtait pour satisfaire de si nobles penchants. Toujours le mérite dut compter sur sa protection, et sa bonté lui faisait même accueillir l'homme de talent, avec une sorte de familiarité qui était déjà un encouragement et une récompense.

La tranquillité du royaume lui permettant l'habitation de la capitale, les châteaux de Blois, d'Amboise, de Chambord, furent négligés; son affection se porta principalement sur Fontainebleau, il y fallait presque tout créer; ce fut là peut-être une des causes qui l'attachèrent le plus vivement à cette entreprise.

Le bruit de ses projets attira auprès de lui le Rosso. Cet artiste, qui se trouvait à Rome en 1527, lors du siége, conçut alors le dessein de venir de lui-même offrir ses talents à un roi qu'il croyait avec raison capable de les apprécier. Mais, chose assez remar-

quable, pour figurer en France avec honneur, il voulut savoir le latin ; il alla l'étudier à Venise [1] ; trois ans environ furent consacrés à cette étude, et il n'arriva à Paris qu'en 1530 [2].

Léonard de Vinci, qui dut venir en France en 1517, y était mort le 2 mai 1519, et n'avait exercé parmi nous que bien peu d'influence. Il en est de même d'André del Sarto, venu en 1518 [3], et reparti peu de temps après.

Quelques Florentins avaient précédé le Rosso à Fontainebleau, mais ils étaient si peu connus, que Vasari, en nous informant de ce fait, n'en nomme pas un seul [4].

François Ier reçut le Rosso avec distinction ; il lui donna sur-le-champ la direction de toutes les œuvres royales d'architecture, de peinture, de sculpture ; le salaria, le pensionna noblement, et sut ajouter à tant de bienfaits des prévenances flatteuses qui en doublaient le prix, régime inconnu jusqu'alors aux artistes français, à moins que saint Louis ou Louis XII n'en eussent donné des exemples échappés aux crayons de nos historiens.

Néanmoins, le roi invita le duc de Mantoue à envoyer encore auprès de lui quelque habile peintre, et ce prince fit choix de Primatice, qui arriva en 1531 [5], et avec ce maître, ou peu de temps après lui, tous les jeunes artistes dont nous avons parlé : Lucca Penni, le fils de Bartolomeo, Bagnacavallo, Nicolo Bellini, surnommé ensuite *dell' Abbate*, Damiano del Barbieri, et vraisemblablement Paolo Ponzio Trebatti [6]. A ces jeunes Italiens se joignirent bientôt plusieurs Français, savoir : Simon de Paris, Claude de Paris, François d'Orléans, Laurent Picart [7], Simon le

---

[1] Vasari, *Vita del Rosso*, t. II, p. 299 ; édit. de 1760.

[2] Félibien, *Entret. sur la vie des peintres*, t. II, p. 188, édition in-12.

[3] Il arriva peu de mois après la naissance du premier dauphin, né le 28 février 1518.—Vasari, *Vita d'Andrea del Sarto*, t. II, p. 227.—Félib., t. I, p. 225.

[4] Vasari, *loc. cit.*, p. 300.

[5] Vasari, *Vita di Primaticcio*, t. III, p. 364.—Félibien, *loc. cit.*, p. 188.—Baldinucci, *Vit. de' pitt.*, t. V, p. 57, édition Manni.

[6] Vasari, *ibid.* — Félibien, *loc. cit.*, p. 189.

Vasari, *Vita del Rosso*, t. II, p. 302.

Roy, Charles et Thomas Dorigny, Louis Lerambert, François et Jean Lerambert, Charles Carmoy, tous peintres ; Jean et Guillaume Rondelet, sculpteurs [1]. Ainsi s'établit le centre d'instruction, que j'ai appelé l'École de Fontainebleau : c'est en 1530 que cette réunion prit naissance.

Benvenuto Cellini n'arriva qu'en 1540 [2]. Vignole vint en 1543, et ne demeura que deux ans, travaillant sous le Primatice [3]. Salviati fit un voyage en 1554, ne goûta pas les mœurs de Paris, et ne fit qu'y paraître [4]. Il est hors de l'époque dont nous parlons.

Cellini, orfèvre et statuaire, en venant offrir ses services à François I$^{er}$, avait compté sur la protection du cardinal de Tournon, et peut-être plus encore sur le mérite d'un bassin d'argent de sa composition, orné de bas-reliefs, qu'il présenta à François I$^{er}$, et qui, en effet, fut accueilli avec empressement [5]. Le roi conçut une telle estime pour son talent, qu'il le visita plus d'une fois à Paris, dans son atelier d'orfèvrerie, tantôt accompagné des personnages les plus éminents de sa cour, tantôt seul, ou n'ayant avec lui qu'une suite peu nombreuse [6].

Protecteur si zélé des beaux-arts, instruit par les chefs-d'œuvre des plus grands artistes de son temps, François I$^{er}$ ne pouvait manquer d'avoir acquis des lumières dans l'art d'apprécier les beaux ouvrages ; mais il y apportait quelque prévention ; il se piquait d'être connaisseur, et il ne s'apercevait pas qu'il cédait dans ses jugements à l'impulsion d'une mode qui déjà séduisait des maîtres du plus haut mérite.

Le Rosso, le Primatice, Cellini, étaient de ce nombre. Le pre-

---

[1] Félibien, *Entret.*, t. III, p. 78.
[2] B. Cellini, *Della sua vita*, p. 171, 196 (édition in-4°, sans date).
[3] Félibien, *Entret.*, t. II, p. 159.
[4] Vasari, *Vita di Francesco de' Salviati*, t. III, p. 122.
[5] Cellini, *loc. cit.*, p. 197.
[6] Cellini, p. 204, 230, 237.—L'histoire a conservé le souvenir de Jules II, dans la chapelle Sixtine, sur les échafauds de Michel-Ange ; de Charles-Quint, ramassant le pinceau qu'avait laissé tomber le Titien. François I$^{er}$, dans l'atelier d'un orfèvre, offrirait un sujet de tableau qui ne serait pas moins piquant

mier, né à Florence en 1496, doué d'une imagination ardente, homme plein d'esprit, livré à la peinture et à l'architecture, s'était formé sans maîtres, en étudiant les cartons et les autres ouvrages de Michel-Ange. Mais la vigueur un peu sauvage et les poses apprêtées de Bandinelli l'avaient séduit. Lié d'ailleurs avec le Pontormo, et ayant travaillé plus d'une fois en concurrence avec lui [1], il s'était imbu, peut-être sans le vouloir, des habitudes de ce peintre ; et l'on sait que celui-ci, voulant associer l'énergie de Michel-Ange à la grâce noble d'André del Sarto, qui avait été un de ses maîtres, avait un des premiers adopté ces contours renflés, ces jointures amincies outre mesure, ces découpures anatomiques, qui ne tardèrent pas à imprimer une grâce factice dans les ouvrages des Florentins, lorsqu'ils ne les vicièrent pas totalement. S'il faut en croire Cellini, le Rosso n'aimait pas le style de Raphaël, et se permettait de fréquentes déclamations contre ce maître, si bien que les élèves de ce dernier avaient juré de l'exterminer [2]. Ce trait suffirait pour montrer que son auteur était sorti de la ligne du vrai. Il avait aussi contracté l'habitude de travailler sans modèle. Avec de l'élégance et du feu, tout était romanesque dans ses ouvrages, le dessin et la composition.

Primatice, peintre et architecte, ainsi que le Rosso, était né à Bologne en 1490, et avait puisé son instruction auprès de Jules Romain. Homme de génie, mais avide de nouveautés, recherchant plus encore que son maître une grâce originale, des formes très-pleines et très-fines tout à la fois, il s'était fait un style capricieux, séduisant au premier aspect, mais peu propre à satisfaire entièrement un ami de la vérité.

Telle fut la source de cette manière propre à l'École de Fontainebleau, que le Rosso, le Primatice et leurs élèves accréditèrent, et que la protection de François Ier mit à la mode parmi nous, après que les principes en avaient déjà été répandus dans une partie de l'Italie.

---

[1] Vasari, *Vita del Rosso*, t II, p. 294.
[2] Cellini, *loc. cit.*, p. 137.

Cellini, né à Florence en 1500, habitué, comme le Rosso et le Primatice à cette grâce florentine, se trouva naturellement en harmonie avec le goût des dominateurs et avec le prince qui s'en était imbu.

Le Rosso, jaloux des faveurs extraordinaires que François Ier ccordait à Primatice, l'invita, pour éloigner ce rival, à l'envoyer en Italie, à l'effet de faire mouler et couler en bronze les plus belles statues antiques alors connues. Ce fut là un des plus grands bienfaits de François Ier envers les beaux-arts. Primatice revint de sa mission en 1543. Le Rosso n'était plus. C'était alors Cellini qui pouvait seul contre-balancer le haut crédit de Primatice. Celui-ci, à son arrivée, exposa dans la grande galerie de Fontainebleau les bronzes qu'il venait de faire exécuter ; c'étaient l'Apollon du Belvédère, la Nymphe endormie, dite Cléopâtre, le Laocoon et d'autres chefs-d'œuvre. Le même jour, Cellini exposa, à côté de ces productions de l'antiquité, sa statue de Jupiter en argent, grande comme nature, tenant un flambeau dans sa main ; c'était une des quatre figures qu'il devait exécuter pour servir de torchères dans les festins royaux. La duchesse d'Étampes, qui n'aimait pas Cellini, avait compté sur ce rapprochement pour le discréditer. Elle eut soin de vanter au roi la suprême beauté de l'Apollon et du Laocoon : ce fut en vain. « Je m'y connais, dit le » roi, c'est ici (en montrant le Jupiter) la plus belle chose que » jamais homme ait produite ; cette figure surpasse cent fois tout » ce que j'aurais pu imaginer ; non-seulement elle vaut l'antique, » mais elle est bien supérieure [1]. »

La vanité de Cellini peut avoir enflé quelques mots dans ce récit ; mais on ne saurait douter que le fond ne soit véritable, car le caractère de tous les ouvrages exécutés pour François Ier nous l'atteste.

Après un semblable décret, la route du génie semblait tracée. Tout artiste qui aspirait à la fortune dut se ranger au goût de la

---

[1] *Subito disse il Rè : Questa è molto più bella cosa che mai per nessun uomo si sia veduta, ed io che pure ma ne diletto e intendo, non avrei immaginato la centesima parte*, etc. — B. Cellini, loc. cit., p. 235.

cour. Cette pente était d'autant plus douce, qu'une grâce riante, si elle n'était toujours simple et sévère, embellissait les modèles proposés à l'imitation. Un seul parti restait à un génie supérieur, c'était d'animer ce style gallo-florentin par une plus fidèle expression de la nature, de l'embellir par une imitation plus savante de l'antique. Tel fut le mérite de Jean-Goujon.

On ne sait dans quelle ville ce maître vit le jour, ce qui est très-vraisemblable, c'est qu'il ne reçut pas son instruction à Fontainebleau ; car, ni Vasari, ni Félibien, ne l'ont compris parmi les élèves de cette École, et, à coup sûr, Félibien, surtout, n'eût point oublié un nom si célèbre. On le voit, au contraire, lié avec l'abbé de Clagny qui ne dut rien avoir de commun avec le Primatice. Il appartenait, par conséquent, par sa première éducation et peut-être par sa naissance, à quelqu'une des Écoles indigènes, ou, dans un sens plus général, à l'ancienne École française qui florissait avant François Ier [1]. Soit, toutefois, qu'à son insu la mode exerçât sur lui quelque empire, soit que son goût le portât naturellement vers cette grâce un peu recherchée dont François Ier établit le règne parmi nous, il semble avoir dérobé, pour composer son style, au Parmesan, l'élégance de ses formes ; au Corrége, la coquetterie de ses attitudes ; à l'antique, l'esprit de ses bas-reliefs et le caractère de ses draperies ; mais la nature seule lui a donné

---

[1] Dans la chapelle de la Vierge de la cathédrale de Rouen, en face du tombeau des cardinaux d'Amboise, s'élève celui que Diane de Poitiers fit ériger à son mari, Louis de Brézé, grand-sénéchal et gouverneur de Normandie, mort au château d'Anet, le 20 juillet 1531. C'est un des plus beaux monuments de sculpture du seizième siècle. L'or, le marbre et l'albâtre y sont habilement mariés. Sur le sarcophage, est couchée la figure de Louis de Brézé, mort et déjà en proie à la décomposition ; vers le haut du monument, est placée sa statue équestre, d'un bon style : l'une, paraît être l'image de la mort ; l'autre, celle de la vie ou la résurrection. A gauche, on voit la statue de Diane de Poitiers en pleurs ; à droite, celle de la Vierge tenant dans ses bras l'enfant Jésus. L'auteur de ce mausolée célèbre est resté inconnu jusqu'à ce jour. On croit que Jean Goujon en a donné le dessin. — A. Deville, *Tombeaux de la cathédrale de Rouen*, p. 105 et suiv. (*Note de l'éditeur.*)

la précision de ses contours et l'âme de ses personnages. Quand il jetait sur ses Renommées et ses Cariatides ces abondantes étoffes, dont les plis moelleux enrichissent avec tant de magnificence ses compositions, connaissait-il les frontons du Parthénon ? Ce fait est peu vraisemblable. Les draperies de la statue dite, *Cléopâtre mourante*, qui est une de celles dont François Ier orna Fontainebleau, quelques fragments de bas-reliefs, quelques pierres gravées, quelques vases antiques, purent l'inspirer ; mais son beau génie n'avait pas besoin de modèles, et il en créa lui-même d'inimitables à ses successeurs. Ce qui doit le plus étonner dans un maître qui s'est prêté avec tant d'esprit au goût dominant de ses contemporains, c'est la variété de ses productions. Émule de Cellini dans sa Diane, rival heureux du Parmesan dans son bas-relief du Christ mis au sépulcre, et du Corrège, dans sa Fontaine des Innocents ; il lutte avec Phidias dans ses Cariatides, et avec Glycon dans ses frontons du vieux Louvre, car ces bas-reliefs sont de lui [1] et non de Paul Ponce, dont le mérite en était bien loin, et à qui plusieurs écrivains en ont fait honneur, sans aucune sorte de preuve [2]. Ajoutons qu'à l'exemple de presque tous les statuaires français qui l'avaient précédé, Jean Goujon exerçait à la fois l'architecture et la sculpture. Tour à tour élégant et grandiose, toujours noble et expressif, cet habile maître excella dans des sujets de tous les genres : sans égal, sous François Ier et sous Henri II, il n'aurait eu de supérieur ni au Vatican ni à Olympie, s'il eût reçu un enseignement meilleur, si l'on eût changé son époque.

Les commencements de Jean Bullant nous sont aussi inconnus que ceux de ce grand maître. Il est difficile de croire que dans l'architecture il ait été élève du Rosso ou de Primatice. Une étude assidue de l'antique peut seule avoir donné à ses compositions architecturales la noblesse et l'élégance qui les caractérisent. Nous ne saurions cependant rien affirmer à cet égard. En 1547,

[1] Sauval, t. II, p. 26. — Cet écrivain dit avoir puisé sa preuve dans les archives de la Cour des comptes.
[2] Voyez, dans la *Biographie universelle* article TRÉBATTI.

au plus tard, il jetait les fondements du château d'Écouen. En 1564, il élevait la façade occidentale du pavillon central des Tuileries et celle des deux galeries adjacentes, tandis que Philibert Delorme dirigeait la façade orientale et l'intérieur de l'édifice. Statuaire en même temps qu'architecte, il apporta, dans ses bas-reliefs, tout l'esprit et toute l'élégance de Primatice et du Parmesan.

Nous ignorerions l'existence de Pierre Bontemps, si un ami des arts n'eût récemment retiré son nom des archives de la Cour des comptes. Le tombeau de François I$^{er}$, auquel il eut une grande part, atteste l'éminence de son savoir et la finesse de son goût. Il paraît, par un traité fait et passé, le jeudi 5 octobre 1552, entre Philibert Delorme agissant au nom du roi, Germain Pilon, Ambroise Perret et lui, qu'il fut chargé d'exécuter les bas-reliefs attachés au soubassement du tombeau de François I$^{er}$, et trois des cinq statues placées au-dessus de l'attique, savoir : celle de la reine, celles de François dauphin, et de Charles d'Orléans, troisième fils du roi. Une quittance, puisée à la même source, nous apprend que Bontemps exécuta, seul, le vase qui renferma le cœur de François I$^{er}$, placé dans l'église de l'abbaye de Hautes-Bruyères : on sait que ce précieux ouvrage est orné de bas-reliefs et de petites figures en ronde-bosse [1]. L'histoire de Bontemps est inconnue ; on voit seulement par ses ouvrages la haute place qu'il occupait parmi les artistes de son époque. On croit qu'il était né à Paris.

Ambroise Perret exécuta les bas-reliefs qui ornent la voûte du tombeau de François I$^{er}$, représentant les quatre Évangélistes [2], et divers ornements ; il fut aidé, dans ce dernier travail, par Jacques Chantrel, ornemaniste distingué.

Germain Pilon, né à Loué, près du Mans, fut élève de son père, nommé Germain, comme lui. On veut que Germain le père soit l'auteur d'un groupe en ronde-bosse et en pierre de liais, représentant la mise au sépulcre, exécuté en 1496, et qu'on a vu

---

[1] C'est M. Al. Lenoir qui a découvert ces conventions, *Musée des Monum. français*, édition ornée de gravures, t. III, p. 75, 79.

[2] Même convention, *ibid.*, p. 78.

longtemps à l'église de l'abbaye de Soulesmes, dans le Maine [1]. Rien ne contredit cette tradition ; mais, quoi qu'il en soit, il est toujours incontestable que Germain Pilon le père, à peu près contemporain de Jean Juste et de Jean Texier, florissait à la fin du quinzième siècle et au commencement du seizième, et que Germain Pilon le fils, instruit loin de Paris, n'appartient point, par son éducation, à l'École de Fontainebleau.

Il paraît que celui-ci jouissait déjà à Paris d'une grande réputation en 1547 ou peu d'années après, puisqu'il fut chargé, conjointement avec Bontemps, des sculptures du tombeau de François I$^{er}$. C'est en 1560, ou environ, qu'il dut entreprendre le mausolée de Henri II et les autres sculptures de la chapelle des Valois, et on ne connaît plus rien de lui après 1590, époque où il était âgé au moins de soixante-quinze ans [2].

Sans imprimer à ses ouvrages le cachet antique dont Jean Goujon a souvent marqué les siens, Germain Pilon varie sa manière avec une grande intelligence et une extrême habileté. Élégant, on pourrait dire coquet, et quelquefois même un peu maniéré dans les draperies des femmes, il se montre savant et fier dans le nu des figures héroïques. Le groupe des Grâces, et les statues d'Henri II et de François I$^{er}$, nous font voir en lui deux hommes différents. On est surpris de rencontrer, d'une part, des formes si grandioses, un caractère si mâle, après avoir admiré, de

---

[1] M. Renouard, bibliothécaire de l'Ecole centrale du département de la Sarthe ; *Mém. sur Germ. Pilon*, publié par M. Al. Lenoir, *Musée des Monum. français*, édit. ornée de gravures, t. III, p. 102 et suiv. — L'auteur rapporte des extraits d'un mémoire manuscrit de Louis Maulin, conseiller au présidial du Mans, qui avait fait beaucoup de recherches sur les antiquités de sa province. — Ces figures de la mise au sépulcre ne sont pas les mêmes que celles qu'on appelle *les saints de Soulesmes*, et qu'une tradition, vraisemblablement fausse, attribue à Germain Pilon le fils. Les statues, dites *les saints de Soulesmes*, furent terminées vers l'année 1560. — M. Renouard, *loc. cit.*, p. 114.

[2] Ce calcul suppose qu'il avait environ trente-deux ans en 1547, époque de la mort de François I$^{er}$, et que, par conséquent, il naquit vers l'an 1515.

l'autre, tant d'esprit et de gentillesse. Toutefois, la teinte de Primatice se retrouve encore dans chacun de ces chefs-d'œuvre. Il est impossible de se dissimuler les sacrifices qu'un si grand maître a cru devoir faire au goût dominant.

François Briot, orfévre et sculpteur, est un des artistes qui doit avoir le plus honoré l'École de Fontainebleau, bien que l'on rencontre rarement de ses ouvrages [1].

Barthélemy Prieur est presque entièrement ignoré de nos historiens. Sauval a eu soin de nous faire savoir qu'il était protestant, et que le connétable de Montmorency, qui l'employait au château d'Écouen, le préserva du massacre de la Saint-Barthélemy en le cachant dans son hôtel [2]. On croit savoir, en outre, par tradition, qu'il fut élève de Germain Pilon. Là se bornent les documents historiques. En 1567, ou peu de temps après, il plaça, sur le tombeau du connétable, élevé par Bullant, la statue de ce seigneur et celle de Madeleine de Savoie, sa femme [3], et commença l'exécution de la colonne destinée à porter son cœur, laquelle fut placée dans l'église des Célestins de Paris [4]. En 1589, il entreprit le travail de la colonne de marbre campan-isabelle, que Charles Benoise, secrétaire d'Henri III, consacra à ce prince, dans l'église paroissiale de Saint-Cloud [5], et en 1603, il sculpta le tombeau de Claude-Catherine de Clermont-Tonnerre, femme du duc de Retz [6].

Quant à son style, il s'en faut bien que ce maître ait conservé la fermeté et l'esprit de Germain Pilon. L'École gouvernée par

---

[1] J'ai vu, dans la collection de feu M. Dufourny, architecte, un bassin en étain, entièrement couvert de beaux bas-reliefs, où Briot a gravé son nom ; n° 515 du Catalogue de vente.

[2] Sauval, t. I, p. 460.

[3] *Musée des Monuments français*, n° 450, p. 230, édit. de 1810. — Édit. ornée de grav., t. IV, p. 90.

[4] *Musée des Monum. français*, n° 105. — Aujourd'hui au Musée d'Angoulême, n° 70.

[5] *Musée des Monum. français*, édition ornée de grav., t. III, n° 456, p. 92, 96.

[6] *Ibid.*, t. III, n° 115, p. 139, Grav.; *ibid.*

Primatice dégénéra sous son ciseau. Les statues du connétable et de Madeleine de Savoie sont ses meilleurs ouvrages ; ailleurs, il devient froid, sec ; on ne trouve plus en lui qu'une manière vieillie, une routine qui languit et qui va expirer.

Après lui, et dès l'époque de sa vieillesse, le style de Primatice s'efface, se mêle avec d'autres manières : on ne le distingue plus. Avec Prieur, enfin, s'éteint la lignée qui prit pour règle le goût particulier de ce *directeur général des bâtiments du Roi.*

On aura remarqué que pas un des maîtres les plus connus de cette série, ni Jean Goujon, ni Bullant, ni Germain Pilon, ni Prieur, n'apprit son art d'aucun des artistes de Fontainebleau. En effet, le Rosso et Primatice n'étaient pas statuaires ; Nicolo de Modène, sculpteur dans sa jeunesse, s'attacha en France exclusivement à la peinture ; Damiano del Barbieri, employé aux figures de stuc, n'est cité comme auteur d'aucune statue de marbre ou de bronze ; Paul Ponce, artiste du troisième ordre, à qui l'on a fait une immense réputation, ne l'a acquise qu'aux dépens de Jean Juste, de Jean Goujon, et de quelques-uns de nos maîtres du quinzième siècle, de qui les ouvrages lui ont été attribués ; il n'a pas formé un élève qui se soit fait un nom. Il en est de même de Cellini, homme d'un grand talent, qui n'a point laissé après lui de disciples célèbres, à moins que ce ne soit Briot, ce qu'il est impossible de savoir. Toute l'influence des maîtres de Fontainebleau se réduit donc à l'empire que Primatice exerça, comme directeur général, et au sacrifice que firent des artistes du plus haut mérite, en adoptant sa manière.

C'est avec juste raison que François I*er* a été appelé le *père des arts ;* mais sa gloire ne consiste pas à les avoir créés, rétablis ou introduits parmi nous ; son mérite est de les avoir accueillis, récompensés, et surtout honorés. Ils florissaient avant lui, sous Louis XII, Charles V, Philippe le Bel, saint Louis, Philippe-Auguste. L'idée d'une prétendue Renaissance sous François I*er*, est une chimère qui ne souffre pas le plus léger examen. C'est au commencement du treizième siècle qu'il faut chercher la res-

tauration, en France comme en Italie, si l'on veut s'en former une juste idée.

D'ailleurs, tous nos maîtres ne fléchirent pas, durant le règne de François I$^{er}$, sous l'autorité imprudemment accordée à un seul homme. Indépendants par leur position ou par leur caractère, une foule d'artistes du plus haut talent marchèrent avec liberté dans la route que se traçait leur génie. C'est encore un fait qui n'a point été assez remarqué. On a confondu, dans l'histoire de l'art français, les Écoles, les manières et les temps; on s'est arrêté à François I$^{er}$, et l'on n'a pas daigné voir combien la racine s'étendait au delà. Nous pourrions comparer la brillante série des maîtres, qui encensèrent plus ou moins le goût du Primatice, à une de ces tiges gourmandes qui s'élèvent au sein d'un arbre à fruit, resplendissantes de verdure et de fleurs; mais, tandis qu'elles grandissent avec orgueil, l'arbre antique vit toujours; c'est sa séve qui les nourrit, et dans tout son pourtour il donne aussi des fleurs et des fruits. Telle est l'image de l'art français au seizième siècle. Tout dégénéra, tout périt, enfin, par défaut de culture, les jeunes tiges et l'arbre. Ce furent de faibles drageons, sortis de la racine maternelle, qui verdirent de nouveau et ombragèrent le glorieux règne de Louis le Grand. Observons encore cette marche du génie français et ces nouvelles révolutions des arts.

Dans l'architecture, deux maîtres, émules du Primatice, non moins accrédités, du moins sous Henri II et sous Médicis; doués l'un et l'autre d'un esprit élevé, d'un goût fin; tous deux nourris de l'antique, se maintinrent dans l'indépendance, hâtèrent les progrès de l'art, et nous laissèrent de nobles et élégants modèles : ce furent Philibert Delorme, et principalement Pierre Lescot, dit *l'abbé de Clagny*, l'architecte du Louvre. A ces deux maîtres, il faut joindre Bullant, imitateur de Primatice dans la sculpture, tout entier à lui-même dans son architecture, et qui, sans abandonner les vrais principes, associa généralement, avec succès, la richesse à la pureté du style

Mais l'architecture ne forme pas une partie essentielle de notre

sujet. Dans la sculpture, à côté des ateliers où s'exerçait l'action de Primatice, au sein des provinces, à Paris même, se perpétuaient les Écoles des Jean Juste, des François Marchand, des Jean Texier, et, malgré la faveur accordée à la manière régnante, elles forçaient encore l'admiration générale.

Il semble que, plus attachés à la recherche du vrai, les partisans des anciennes Écoles voulurent briller d'une beauté tout opposée à celle de leurs concurrents. Pendant longtemps, ils s'attachèrent davantage au naturel et à l'expression ; ensuite, la grandeur et l'âme de Michel-Ange les ayant frappés d'étonnement, ils s'attachèrent trop exclusivement au style de ce maître. Tandis qu'une partie de nos Français imitaient le Corrège et le Parmesan, les autres se passionnaient pour Buonarroti. En s'appropriant, sans les modifier, les beautés de cette sculpture énergique, ils finirent par en outrer les défauts. L'École de Fontainebleau tomba dans la rondeur et la sécheresse ; celle que nous pourrions appeler l'École de Michel-Ange, dans l'exagération et la dureté.

Au nombre des maîtres qui suivirent l'ancienne voie, se distingua François Gentil, né à Troyes, qui avait fixé son habitation dans sa patrie ; il florissait en 1530 et 1540. Sauval et le père Martenne le regardent comme *un des plus habiles sculpteurs qu'on eût vus depuis longtemps*[1]. Martenne ajoute que les sculptures de sa main, qu'on voit dans l'église de Saint-Pantaléon, de la ville de Troyes, *surpassent l'art*[2]. Piganiol les qualifie de *chefs-d'œuvre de l'art*[3]. Sauval attribue à Gentil une figure d'enfant, placée sur un tombeau, et appelée *le petit Pleureur*, qu'il trouve *admirable*[4]. Ce sont ses ouvrages qui, les premiers, inspirèrent le jeune Girardon, son compatriote.

Jacques Bachot, né pareillement à Troyes, ou qui, du moins, y avait établi son habitation, était contemporain de Gentil, s'il ne l'avait précédé. Un écrivain, nommé Chateauron, natif de Troyes,

---

[1] Sauval, t. II, p. 544. — Martenne, *Voy. litt.*, t. I, p. 93.
[2] *Ibid.*
[3] Piganiol, *Description de la France*, t. III, p. 154.
[4] Sauval, *loc. cit.*

dans le récit d'un pèlerinage qu'il fit en 1532, à l'abbaye de Saint-Nicolas, ou Nicolas-Bourg, en Lorraine, dit qu'une représentation de la mise au sépulcre, qui se voyait dans l'église de Saint-Nicolas de la même ville, était un ouvrage de Jacques Bachot, *tailleur d'images, un des plus singuliers ouvriers du royaume de France*[1].

Richier, dont le prénom était *Ligier* ou *Michier*, né à Dagonville, village situé près de Ligni en Barrois, se range aussi dans cette catégorie. L'amour de son art l'ayant porté de bonne heure en Italie, il fut, dit-on, élève de Michel-Ange, ce qui signifie qu'il se forma principalement, comme un grand nombre de ses contemporains, sur les chefs-d'œuvre de ce grand maître. De retour dans sa patrie, il sculpta d'abord les décorations de quelques cheminées, dans des maisons de particuliers de la ville de Saint-Mihiel, où il s'était établi; mais bientôt il fit davantage pour sa renommée, car déjà, en 1532, il avait enrichi l'église de l'abbaye de cette ville, du groupe colossal, devenu célèbre sous le nom de *Sépulcre de Saint-Mihiel*; cette date est donnée par le même Chateauron, que nous venons de citer, et qui, en 1532, admira cet ouvrage, fait, dit-il, *par le meilleur ouvrier que l'on vit jamais*[2]. Il est composé de onze figures un peu plus grandes que nature, groupées vers le pied de la croix. Sur le devant est le corps mort du Sauveur, porté par saint Jean et par Joseph d'Arimathie; vers le fond, est la Vierge défaillante, que soutient un ange; Magdeleine, Salomé, et d'autres anges, prennent part à cette scène de douleur. Deux soldats, sur le côté, jouent aux dés la robe de la victime. Des formes nobles, une expression vive, distinguent ce monument. De toutes les personnes qui l'ont vu, il n'est aucune qui n'en parle avec enthousiasme. Il n'est pas de marbre, mais d'une pierre blanche qui a parfaitement pris le poli.

---

[1] Cité par D. Calmet, *Hist. de Lorraine*, t. IV. *Biblioth. lorraine*, col. 69.

[2] Chateauron, *Voy. à Saint-Nicolas*, manusc. cité par D. Calmet, *Histoire de Lorraine*, t. IV, col. 823, 824.

D'autres productions contribuèrent à illustrer la carrière de Richier. On cite de lui le mausolée, consacré, dans l'église de Saint-Maxe, à Bar-le-Duc, au cœur du prince d'Orange, tué au siége de Saint-Dizier, en 1544 ; une Vierge, en terre cuite, tenant l'enfant Jésus ; un crucifix, et beaucoup de dessins à la plume [1], qui ornent peut-être plus d'un portefeuille, parés du nom de Michel-Ange.

On remarquera la date de 1532, qui marque l'époque du voyage de Chateauron : le monument de Saint-Mihiel existait auparavant ; par conséquent, il est antérieur ou, du moins, égal à l'arrivée du Rosso et de Primatice en France.

Gaget, natif de Bar, à peu près contemporain de Richier, peut-être son élève, florissait en 1555. On a de lui, dit D. Calmet, deux beaux morceaux de sculpture : l'un, en l'abbaye de Saint-Vanne, à Verdun ; savoir : le retable de la chapelle de Sainte-Anne ; l'autre, le retable de la chapelle des princes, à Bar-le-Duc. Ce dernier représente la Nativité et l'Adoration des Bergers. Quelques curieux l'attribuent à Richier [2].

Jean Cousin n'a pas moins illustré cette suite d'artistes, étrangère à Fontainebleau. Né à Souci, près de Sens, à la fin du quinzième siècle, et d'abord peintre sur verre, il se nourrit sans doute des beautés de Michel-Ange et de Raphaël, mais il ne paraît pas qu'il ait jamais vu l'Italie. Déjà il jouissait d'une brillante réputation, bien avant l'arrivée du Rosso et de Primatice. La statue qu'il plaça sur le tombeau de l'amiral Chabot, en 1543, belle de vérité, de simplicité, de force et de noblesse, formait, à cette époque, un contraste singulier avec la grâce recherchée de nos Gallo-Florentins. Cette statue, en albâtre, de grandeur naturelle, d'abord consacrée dans l'église des Célestins de

---

[1] D. Calmet, *ibid.* — M. Al. Lenoir attribue à ce maître un bas-relief en pierre de Tonnerre, représentant le Jugement de Suzanne, qu'on voyait au Musée des Monuments français, n° 222, p. 238 du Catalogue, édition de 1810.

[2] D. Calmet, *ibid.* t. IV, *Bibliothèque lorraine,* col. 403.

Paris [1], ensuite recueillie au Musée des Monuments français [2], se trouve aujourd'hui au Musée d'Angoulême [3]. Elle représente, comme l'on sait, l'amiral assis, le coude appuyé sur son casque, et comme près de s'endormir. Dans un bas-relief, en marbre, de la même époque, François, premier du nom, comte de la Rochefoucauld, est représenté également dans l'attitude d'un homme endormi, tandis que vers lui se penche sa fille, Anne, dont les traits expriment la douleur [4]. C'est un nouveau système de composition qui s'introduisait dans la sculpture : l'image de l'assoupissement remplaçait celle de la mort. Ponce, en 1535, avait représenté le prince de Carpi à demi couché sur son sarcophage, et faisant la lecture. Cette idée est devenue, comme celles qui avaient précédé, le type de différentes variations. Suivant Félibien, Jean Cousin, très-vieux, vivait encore en 1589 [5]. On croit généralement qu'il mourut vers cette époque.

Un maître, non moins étranger que lui à l'École de Fontainebleau, n'aurait pas moins honoré la France, s'il eût vécu plus longtemps, ce fut Jacques d'Angoulême. J'ai parlé précédemment de cet habile statuaire [6]. Le cardinal de Lorraine, qui commença en 1552 la construction du petit château de Meudon, appelé *la Grotte,* instruit de son rare mérite, lui demanda une statue en marbre, grande comme nature, représentant l'Automne, et en embellit ce petit palais, dédié *aux Muses d'Henri II,* où il rassemblait des chefs-d'œuvre de toutes les Écoles. Le jeune maître la lui envoya de Rome. Blaise de Vigenère, alors dans cette capitale, la vit avant son départ. « Je l'ai

---

[1] Sauval, t. I, p. 461. — Millin, *Antiq. nat.,* t. I; Célestins, p. 56 ; grav. *ibid.*

[2] N° 98, p. 225.

[3] N° 9.

[4] *Musée des Monuments français,* n° 557, édit. de 1810, p. 250 ; édit. avec grav., t. IV, p. 184.

[5] Félibien, *Entret.,* t. III, p. 85.

[6] Voy. mes *Remarques sur l'Histoire de la sculpture de M. le comte Cicognara,* tirage à part des articles publ. dans la *Rev. encycl.,* p. 83 et suiv.

» vue, dit-il, *autant prisée que nulle autre statue moderne* [1]. »
Ces mots, *autant prisée*, nous font voir que Vigenère n'énonce pas seulement sa propre opinion, mais encore celle qu'il a recueillie. Mais, de plus, cet écrivain, témoin oculaire, ajoute que les Romains de son temps jugèrent l'artiste français digne d'être mis *en parangon avec Michel-Ange* [2]. Ce maître mourut jeune, vraisemblablement à Rome, et emporta avec lui les brillantes espérances qu'il avait données.

Nicolas Bachelier était, comme Colombe, Jean Juste, François Gentil, Richier, un de ces maîtres, fort nombreux de son temps, qui vivaient modestement dans leurs provinces, contents d'y exécuter les sculptures des autels et celles des mausolées. Tel fut encore Puget, au siècle suivant, Puget qui, de ses ateliers de Marseille, envoyait le Milon faire la gloire de Versailles, sans daigner l'y accompagner. Le nombre de ces artistes a diminué de jour en jour depuis bientôt un siècle, comme le faste des tombeaux et l'usage de couvrir de sculptures les murs des églises. C'est ainsi que les changements survenus dans les mœurs ouvrent ou ferment les routes du génie, et semblent, en l'appelant à de certains travaux ou l'en éloignant, accroître ou affaiblir sa puissance. Nicolas Bachelier, qu'un écrivain toulousain a appelé *Bachilliès*, architecte et statuaire, vivait au milieu du seizième siècle et habitait Toulouse. Il s'était formé à Rome sur les ouvrages de Michel-Ange. Hilaire Pater, peintre, qui florissait cent ans après lui, dit qu'il était *grand et fier sculpteur* [3]. Ses sculptures furent trouvées si belles, qu'après sa mort, par un singulier effet de l'admiration publique, on les dora [4] : c'est de quoi se plaint Pater, en disant que ses *patriotes gâtent les plus beaux ouvrages*, avec le

---

[1] Blaise de Vigenère, *Tableaux de plate peinture*; Annotat. sur Callistrate, p. 855.

[2] Id., *ibid*.

[3] Hil. Pater, *Songe énigmatique sur la peinture*; Tolose, 1658, in-4°, p. 50.

[4] M. Durdent, *Biographie universelle*, article BACHELIER.

plâtre et la dorure [1]. Charles-Quint ou Philippe II appela Bachelier en Espagne, et vraisemblablement il y mourut.

Louis de Foix, architecte et statuaire, né à Paris, d'autres disent dans le comté de Foix, fut aussi appelé en Espagne par Philippe II, pour diriger les travaux de l'Escurial [2]. Il construisit ensuite le phare de Cordouan et l'orna d'une grande quantité de sculptures [3].

J'ai déjà cité Hector Lescot, qui, en 1571, exécutait de nouveau en bronze, dans la ville d'Orléans, le monument élevé à Jeanne d'Arc en 1458 [4].

Thibaud Boudin, natif d'Orléans, termina les bas-reliefs qui ornent le pourtour du sanctuaire de la cathédrale de Chartres, et que Jean Texier, dit *Beauce*, avait commencés en 1514 [5]. L'inscription, tracée sur l'ouvrage de Boudin, porte la date de 1612; nous supposons que Michel et Thomas Boudin, statuaires comme Thibaud et employés sous Richelieu, étaient ses fils, et cet aperçu nous fait placer l'âge moyen de Thibaud vers l'an 1590. Habile maître, plein de finesse et d'élégance, il a laissé à Chartres un monument d'un rare mérite. On ne paraît connaître aucun autre ouvrage de lui dans cette ville.

Jacquet, surnommé *Grenoble*, apparemment du lieu de sa naissance, n'aurait pas moins contribué à maintenir le bon goût si des causes plus puissantes que le génie de quelques particuliers n'en eussent nécessité la ruine. Jacquet exécuta à Fontainebleau, en 1599 et 1600, un des plus beaux ouvrages de cette époque: c'est un bas-relief ovale, en marbre, qui surmontait la vaste cheminée de la salle de la comédie. Il y représenta Henri IV à cheval, grand comme nature, d'un bas-relief très-saillant, et presque en ronde-bosse. D'un côté, était la France se dévouant au monarque,

---

[1] Bil. Pater, *loc. cit.*
[2] Marca, *Hist. de Béarn.*
[3] Bil. Pater, *loc. cit.*
[4] Millin, *Antiq. nat.*, t. II; Monument de Jeanne d'Arc, p. 1; Grav., *ibid.*
[5] M. Gilbert, *Mag. encyclop.*, juillet 1812.

que, et de l'autre, la Paix [1]. Ce beau monument doit exister encore dans le château, quoique enlevé de sa place depuis fort longtemps. Nous avons entendu des artistes d'un goût exquis en parler avec une grande admiration.

Vers le même temps, un artiste, nommé *Barthélemy*, sculptait les figures qui décorent la façade du pavillon du Louvre, dit *de l'Infante*, dont le rez-de-chaussée fut construit par Charles IX, et l'étage supérieur par Henri IV [2].

On a vu précédemment qu'en 1554 et 1555, cinq sculpteurs français, auxquels était adjoint Ponce Trébatti, sculptaient sur les dessins de Pierre Lescot, dit *l'abbé de Clagny*, les magnifiques ornements en bois dont cet habile architecte orna la chambre de parade du Louvre. Ces sculpteurs étaient Rolland Maillard, les deux Hardoin, Francisque et Biard *le grand-père* [3]. Étaient-ils élèves de Fontainebleau? Il n'y a guère lieu de le croire; car le Primatice demeura totalement étranger à la construction du Louvre, et, à coup sûr, l'abbé de Clagny, ce maître dont le goût était si élevé, si pur, si sage, n'avait été formé ni à son École ni à celle du Rosso. D'ailleurs, les superbes boiseries dont nous parlons, exécutées pour Henri II, et devenues doublement précieuses, depuis qu'elles ont servi à l'habitation d'Henri IV, enlevées et conservées par des mains aussi pieuses qu'habiles, subsistent encore en leur entier, et elles attestent le rare talent des artistes qui les ont sculptées, quels que puissent avoir été leurs maîtres.

Quoi qu'il en soit, le fils d'un de ces artistes, Pierre Biard, le second de son nom, dit *Biard le père*, architecte et statuaire, né à Paris en 1559, mort le 17 septembre 1609, alla se former en Italie. Dans une inscription en vers tracée sur son tombeau, à l'église de Saint-Paul, à Paris, on lisait ce mot historique : Après avoir vu Rome, en France je revins [4].

[1] P. Dan., *le Trésor des merveilles de Fontainebleau*, p. 140, 141.
[2] Sauval, t. II, p. 37.
[3] Id., t. II, p. 35.
[4] *Musée des Monuments français*, n° 530, p. 225, édit. de 1806. — L'inscription ne se trouve plus dans l'édition de 1810.

Comme Bachelier et Richier, il s'attacha à l'étude de Michel-Ange. Un Christ en croix, grand comme nature, sculpté pour l'église de Saint-Etienne du Mont, et une figure équestre d'Henri IV, en bronze et en trois quarts de relief, placée sur la porte de l'Hôtel de ville de Paris [1], fondèrent sa réputation. Mais déjà ce maître donna parmi nous l'exemple de ces contours ressentis et secs, où furent entraînés, à cette époque, la plupart des imitateurs de Michel-Ange, Italiens ou Français [2].

Pierre Francheville, dit *Francavilla*, né à Cambrai, en 1548, et élève de Jean de Bologne, porta encore plus loin ce défaut. Après avoir passé une grande partie de sa vie en Italie, appelé en France par Henri IV, il n'y mit en pratique que cette manière outrée, dont les Italiens de son temps lui avaient donné l'exemple.

D'un autre côté, les guerres de religion, en portant violemment les esprits vers de plus grands intérêts, les avaient détournés de l'étude des beaux-arts. Personne n'ignore que l'arquebuse de la Saint-Barthélemy n'avait pas respecté Jean Goujon. Fran-

---

[1] Sauval, t. I, p. 407, 442, 482. — Brice, *Description de Paris*, t. II, p. 126.

[2] M. Éméric David n'a pas voulu, sans doute, parler ici de Jean de Bologne, parce que, à l'époque de sa naissance, et même à celle de sa mort, la ville de Douai, où il a vu le jour en 1524, n'appartenait pas à la France. Le nom de cet artiste célèbre, et les nombreux ouvrages qu'il a laissés en Italie, ont fait croire qu'il y était né. C'est une erreur aujourd'hui reconnue. Le style de la sculpture de Jean de Bologne a de l'élévation, de la grâce, et rappelle quelquefois celui de Michel-Ange, qui, dit-on, lui donna souvent des conseils. Qui ne connaît son groupe d'un Soldat romain enlevant une Sabine, qui orne la grande place de Florence ; son Neptune et son Jupiter, qu'on peut voir dans la même ville ; sa fameuse fontaine de la place Majeure à Bologne ; son Esculape et son groupe de l'Amour et Psyché, que nous possédons, et surtout son aérienne figure de Mercure, qu'on admire à Rome, à la villa Médicis, et dont il existe en Europe plusieurs copies? On a peine à le croire : pendant la Révolution, le nom si populaire de Henri IV n'a pas préservé de la destruction sa statue équestre, qui embellissait autrefois le pont Neuf de Paris, statue que Jean de Bologne avait commencée, mais qui fut achevée par ses élèves. (*Note de l'éditeur.*)

cheville, après la mort d'Henri IV, était le statuaire le plus en réputation à Paris, et même, à ce qu'il paraît, le seul qui occupât, dans l'opinion, un rang distingué. Les troubles de la minorité de Louis XIII diminuèrent encore très-rapidement le nombre des artistes, et surtout celui des sculpteurs. Il y eut un moment où les statuaires avaient presque entièrement disparu, du moins à Paris. L'art français, après s'être égaré, semblait près de s'anéantir : tant il est vrai que, dans nos gouvernements modernes, les arts et la sculpture principalement ne prospèrent que par la vigilance des rois.

Cependant, deux jeunes hommes perpétuèrent la sculpture, mais ce fut en la régénérant totalement. Ce grand changement était devenu indispensable ; car là où le ciseau pouvait jouir encore de quelques honneurs, il ne les obtenait que par ses vices. Je veux parler de Simon Guillain, né à Paris en 1581, et de Jacques Sarrazin, né à Noyon en 1590. Un fait assez singulier, c'est que ces deux artistes eurent le même maître : ce fut Guillain, père de Simon, et surnommé *Cambrai* ; mais celui-ci n'appartenait ni à l'École de Fontainebleau, ce que semble du moins indiquer le style de ses élèves, ni à celle de Francheville, lequel, attendu son séjour constant en Italie et son âge, n'avait pu devenir le guide du premier Guillain. Quant à ses productions, il est connu seulement par un tombeau placé dans l'église des Minimes de Paris, à la chapelle dite *de Castille*, monument que, dans un langage aujourd'hui vieilli, Sauval disait être *fort galant* [1].

Arrivés à Rome, où ils étaient allés puiser de l'instruction, nos deux réformateurs s'attachèrent d'abord à l'étude de Michel-Ange ; c'était, à cette époque, la disposition la plus générale des esprits. Cependant, comme ils voulaient s'éloigner également de la sécheresse des derniers sectaires de Fontainebleau, et de l'exagération des récents Michellangistes, ils tempérèrent la fierté de l'aigle florentin par un accent moelleux, emprunté à l'École des Carrache. Mieux eût valu remonter à l'antique ; mais cette gloire était réser-

---

[1] Sauval, t. I, p. 443.

vée à d'autres temps. Chacun d'eux modifia le style de Michel-Ange, suivant ses dispositions naturelles : Guillain demeura plus ferme, plus large, plus grandiose ; Sarrazin se rapprocha davantage de la grâce noble d'Annibal ; peut-être, fut-il inspiré par la vérité sublime du Dominiquin. Plus simple que son rival, il toucha mieux les cœurs ; mais il se ramollit aussi quelquefois ; heureux, s'il eût montré toujours le grand caractère qu'il manifesta dans les Cariatides du Louvre !

Tous deux, Guillain et Sarrazin, demeurèrent longtemps en Italie : Sarrazin n'en revint qu'après un séjour de dix-huit ans. C'est dans cet intervalle que Marie de Médicis appela Rubens pour peindre la galerie du Luxembourg. Richelieu parvint au pouvoir, et les arts renaquirent.

Ainsi se perpétua la sève antique qui avait nourri le ciseau des Eudes de Montreuil, des Saint-Romain, des Jacques de la Barse, des Jean Juste, des Jean Texier, des Jean Goujon, des Germain Pilon. Mais, du reste, dans le style comme dans le système de la composition, tout se trouva changé. Le siècle de Louis XIV demandait, en effet, en toute chose, du développement et de la magnificence. Ce fut une École totalement nouvelle qui prit la place des anciennes Écoles.

Sur cette tige régénérée s'élevèrent en foule de jeunes talents. Tandis que l'audacieux Puget se dirigeait de lui-même, Guillain forma les deux Anguier, Sarrazin eut pour disciples Gilles Guerin, Vanopstal, Lerambert et Legros.

De l'atelier de François Anguier, sortit Girardon ; de celui de Lerambert, Coysevox. Le premier de ces maîtres instruisit Slodz et Robert le Lorrain ; le second eut pour élèves Nicolas Coustou et Jean-Louis le Moyne. A son tour, cette École a dégénéré. Alors de nouveaux rejetons, entés sur l'antique, ont encore une fois renouvelé l'art, et nous les voyons aujourd'hui rivaliser presque avec la Grèce. Mais le temps présent, les siècles mêmes de Henri IV et de Louis XIV, sont hors de mon sujet.

En nommant quelques-uns des maîtres qui les ont illustrés, j'ai voulu montrer seulement la pérennité de ce génie, qui créait des

chefs-d'œuvre bien avant François I$^{er}$, et qui a exercé sa force sans interruption depuis les temps les plus reculés, pour déployer de nos jours une puissance encore plus grande. J'ai voulu faire voir que l'École de Fontainebleau n'est point la racine mère d'où s'est élancé l'arbre français; qu'elle n'en forme, au contraire, qu'un rameau, éclatant sans doute, mais accessoire, et sans lequel cet enfant de notre sol n'eût pas moins prospéré.

Reportons maintenant notre attention sur la longue route que nous venons de parcourir. Saisissons l'ensemble des faits, d'un seul coup d'œil. Dans les premiers chapitres de cet écrit, j'ai rappelé les principaux monuments de sculpture produits par l'art français, depuis le sixième siècle de notre ère jusqu'à la fin du douzième; j'ai placé ensuite sous les yeux du lecteur les monuments qui appartiennent aux treizième, quatorzième, quinzième et seizième siècles, jusqu'à l'an 1530 ou environ, et j'ai rendu hommage à tous les statuaires connus qui ont fleuri, durant ce long espace de temps, depuis le roi Clotaire, jusqu'au milieu du règne de François I$^{er}$.

Une immense quantité de sculptures s'est reproduite dans nos tableaux. Des statuaires de toutes les époques ont rendu témoignage de la fécondité du sol qui les a enfantés. De Clotaire I$^{er}$ au roi Robert, c'est-à-dire de la fin du sixième siècle à la fin du dixième, nous avons vu la sculpture dégénérée, grossière, livrée à une ignorante routine, ne se lassant pas cependant de produire de vastes compositions : nous avons vu l'architecture surchargeant ses édifices de richesses de tous les genres ; l'orfévrerie mettant en œuvre tous les métaux pour en fabriquer des images ; le marbre, le plâtre, le bois, le bronze, l'argent et l'or ont pris la forme des êtres vivants ; l'art même des tentures a représenté des animaux et des figures humaines ; et cependant aucun progrès ; nulle dignité, même dans la représentation des êtres divins, nulle fidélité dans l'imitation des traits de l'homme ou de ceux des animaux ; on eût dit que la ressemblance de l'image avec l'objet imité ne dût être comptée pour rien. Étrange indifférence, et plus difficile à comprendre que n'eût été l'abandon absolu de l'art ! Nous avons

parlé de la France; mais nous pourrions appliquer à l'Italie tout ce que nous avons dit : même ignorance, si elle n'était pire encore.

Au commencement du onzième siècle, les esprits se réveillent; des monuments de sculpture, rudes dans leurs contours, outrés dans l'expression, mais conservant un reste étonnant de grandeur, larges encore dans les draperies, reproduisant même quelquefois de vagues souvenirs de compositions antiques, apparaissent sur les façades de nos églises, sur les arcs, toujours arrondis, de nos portiques. Qu'est-ce donc que ce grandiose inaccoutumé? Est-ce le retour des lumières? Non, car ce n'est pas la vérité; c'est, si je ne me trompe, ai-je dit, notre primitive institutrice, c'est la Grèce, vieillie, mourante, qui, appelée par des hommes assez judicieux pour reconnaître leur insuffisance, est venue déposer au milieu de nous les restes de son antique sublimité. Plusieurs de nos villes, Dijon, Avalon, Chartres, Arles notamment, conservent encore l'empreinte des nobles secours que cette mère infortunée a prêtés, dans ces temps de ténèbres, à notre amour pour les arts, incapable de se suffire à lui-même. Après avoir guidé jadis nos premiers pas, elle soutient notre vieillesse. Mais cet exemple n'opère, en ce moment, d'autre bien que de suspendre la décadence. Malheureusement, la situation politique où se trouvait alors notre patrie, comprimant encore le génie, ne lui permettait que de bien faibles progrès.

A la fin du onzième siècle, le jour commence enfin de luire. Les esprits, dont de sages monarques ont soulevé les chaînes, demandent la vérité dans les arts d'imitation, comme la liberté dans les institutions politiques. Notre nation tente chaque jour de nouveaux efforts. Tandis que l'Italie, demeurée plus libre, ou s'étant presque entièrement affranchie, destinant les arts tout à la fois à la pompe de la religion, au maintien du patriotisme, au développement de l'industrie, avance rapidement, la France, il est vrai, où le fardeau de la féodalité est à peine allégi, fait des progrès plus lents. L'architecture, plus libre que la sculpture dans le choix et le développement de ses moyens, et à qui d'ail-

leurs la religion suffit pour enflammer son génie, se livre la première à de hardies inventions : telle fut sa gloire dans l'antiquité. Soumise à la triple loi de la vérité, de la beauté, de l'expression, la sculpture parvient moins rapidement à des chefs-d'œuvre qui doivent satisfaire le goût, élever les pensées et toucher le cœur. Toutefois, les obstacles qui gênaient sa marche s'aplanissent successivement, quoique avec peine. L'immensité des entreprises reporte dans la main des laïques le ciseau recélé depuis six cents ans dans les monastères. Longtemps dédaigné, l'artiste jouit enfin de quelque considération. Philippe-Auguste et saint Louis reconnaissent dans les beaux-arts une puissance propre non-seulement à accroître l'éclat des autels, mais encore la majesté du trône. Philippe le Bel les associe à la muse de l'histoire. Charles V emploie leur magnificence à se mettre hors de pair avec ses vassaux. Plus encore que ses prédécesseurs, Louis XII les consacre à acquitter les dettes de l'amour filial et de l'amitié. Sous de si salutaires influences, le talent développe ses facultés par degrés, et il s'élève enfin à des chefs-d'œuvre, que vainement aujourd'hui la critique, étonnée de leur mérite, réclame en faveur des maîtres de l'âge suivant.

L'éternelle ennemie du beau, la mode, s'introduisant dans les champs du génie, entraîne par ses charmes la jeune École. François I$^{er}$, qui aime les arts comme la guerre, par goût plus que par raison, abandonne la sculpture au despotisme de deux peintres, qui étaient déjà dans l'erreur eux-mêmes sur l'essence et la perfection de l'art. Une partie de la France, comme enchantée, se livre à leurs leçons ; les plus rares talents rayonnent de gloire dans une voie trompeuse. Mais la mode, qui voile des lois immuables, est impuissante pour les changer. Notre École se partage et brille de deux côtés, sous des drapeaux différents. Courte et inutile émulation ! Bientôt tout se corrompt et tout s'anéantit. L'Italie, à cette époque, pervertissait l'Europe, après l'avoir éclairée.

Des troubles politiques ont distrait notre gouvernement de l'attention assidue qu'exigent les arts : plus d'artistes en réputation. Deux jeunes rejetons de la vieille souche restituent alors à

notre France la sculpture qu'elle allait perdre. Tout renaît et refleurit rapidement sous le règne immortel de Louis le Grand : l'art, protégé, recherché, honoré, versant son éclat sur la couronne, la récompense noblement des bienfaits qu'il en reçoit. Encore une fois le ciseau dégénère ; encore une fois le génie le relève de sa ruine. Mais, dans cette dernière restauration, ce n'est plus aux modernes, si souvent trompés, que nos maîtres ont demandé les lois du goût et de l'imitation. C'est le flambeau de l'antique qu'ils sont allés reconquérir dans les Pirées de Sicyone et d'Athènes. Nos Écoles ont reçu leur enseignement de la Grèce, comme nos musées se sont embellis de ses chefs-d'œuvre. Hélas ! déjà plusieurs des hommes de génie, à qui nous devons de si éclatants succès, nous ont abandonnés pour se rejoindre aux mânes illustres de leurs guides ; mais leurs émules, leurs disciples, brillent encore au milieu de nous, et la sage théorie qu'ils ont enseignée, le bon goût qu'ils ont rétabli, les modèles dont ils ont enrichi notre patrie, semblent nous promettre une gloire de longue durée.

Telle est l'esquisse du vaste tableau que j'ai déroulé devant mes lecteurs. Je crois avoir rempli mon but par ce rappel de nos traditions modernes et de nos anciennes chroniques. Qu'on ne dise donc plus qu'avant François I$^{er}$ nous n'avions point de sculpture ; car nos monuments de tous les âges sont innombrables. Qu'on ne dise plus que nous n'avions point d'artistes avant le seizième siècle ; car une foule de maîtres de toutes les époques, d'un haut mérite relativement à leur temps, nous ont laissé des noms glorieux et des ouvrages très-dignes de remarque, et ce n'est pas leur faute si nous ne les connaissons pas mieux.

Mais nous pouvons retirer encore, de cette longue série de faits, d'autres instructions. Nous y voyons d'abord que la religion, à qui les arts doivent consacrer des chefs-d'œuvre, ne suffit point pour assurer leurs progrès, ni même pour maintenir leur splendeur. La raison en est que l'homme dévot juge leurs produits par son imagination plutôt que par ses yeux ; il croit beau tout ce qui l'émeut, et il est ému bien moins par la perfection de l'image, que par l'idée mystique réveillée en lui par l'objet imité.

Nous y retrouvons aussi cette vérité, de toutes parts reconnaissable dans l'histoire, que la multiplicité même des travaux prodigués aux beaux-arts n'en empêche point la décadence. Ils ont décliné sous Dagobert et sous Charlemagne, comme ils l'avaient fait sous Caracalla, Dioclétien et Constantin, malgré les vastes entreprises de chacun de ces princes. Que leur faut-il? liberté, honneurs, critique. Ils veulent une instruction méthodique, suivie, constante dans ses principes : c'est aux gouvernements à la leur assurer. Chez les anciens, la rectitude du goût général suffisait pour rappeler l'artiste au vrai beau, s'il venait à s'égarer : chez les modernes, il est nécessaire pareillement de donner le sentiment du public, pour modérateur à la plus profonde science; inquiété par les caprices particuliers, l'artiste doit pouvoir en appeler aux décisions de l'universalité; l'influence doit être réciproque entre la théorie qui produit et le goût qui apprécie. Mais ce sens public lui-même, cette souveraine raison, bien qu'elle soit éternelle, a besoin, parmi nous, qu'on réveille son attention, et qu'on repousse les causes d'illusion qui parfois aussi peuvent l'égarer.

Des chefs-d'œuvre, du caractère le plus élevé, exposés constamment aux yeux du public, des productions d'un style épuré, noble, grandiose, sans cesse opposés aux ouvrages, je ne dis pas mauvais ou médiocres, mais d'un goût corrompu et séduisant, doivent, indispensables objets de comparaison, lutter tous les jours pour prévenir les surprises qu'un mérite réel, mais dangereux, pourrait occasionner.

Ceci demande une sérieuse attention. Jeune École française, j'osais tout à l'heure vous prédire d'éclatants et longs succès; ne me serais-je pas trompé? Tandis que vous admirez les ouvrages de l'antiquité, et ceux de vos maîtres, n'entendez-vous pas ce qui se dit à côté de vous? La nouveauté est là qui cherche à vous séduire, impatiente de corrompre, en prétendant qu'elle veut réformer. « Qu'avons-nous besoin, dit-elle, de Jupiter et de Minerve, d'Achille et de son Centaure, de Léonidas et de Romulus? Eh! pourquoi consumer un temps précieux à étudier des

règles inventées pour représenter des êtres mythologiques? Nous n'adorons pas les divinités de l'Olympe. Montrez-nous nos illustres Français; retracez leurs grandes actions; peignez nos mœurs, nos costumes; que votre art devienne véritablement national. Qu'est-ce donc que votre beau, prétendu idéal? Tout ce qui plaît est bien. Laissez ce ciseau grec, qui, semblable à l'arc d'Ulysse, veut des mains dès longtemps exercées pour le gouverner. Adoptez des méthodes plus faciles, et ne vous obstinez pas à la recherche d'une prétendue perfection, toute relative, et qui n'est faite, ni pour nos climats, ni pour nos temps. »

Oui, jeunes artistes, retracez-nous notre propre histoire, représentez nos grands hommes; la France abonde en sublimes modèles de courage, de magnanimité, de savoir, de talents, de vertus. Mais, voulez-vous exceller dans ces représentations de costumes, de mœurs et de formes modernes? apprenez d'abord à connaître le beau : il est partout le même. Sous cette épaisse cuirasse, sous cette simarre traînante, le grand homme est caché ; c'est lui qu'il faut me faire voir, avec son vêtement et malgré son vêtement. Pour élever mes pensées, relevez donc vos héros. Comment y parvenir? Le voici. Vous avez lu dans Virgile, que Vénus paraissait encore Vénus sous la robe d'une Lacédémonienne. Cette fable vous rappelle un des principes de votre art. Quand vos maîtres veulent ennoblir des figures drapées, ils dessinent les formes de l'homme nu, avant de le vêtir, et la beauté du dessous brille ensuite au travers du voile : tel doit être aussi l'ordre de vos études. Voulez-vous embellir des héros modernes? nourrissez-vous des belles formes de l'antiquité. Pour agrandir la nature humaine, étudiez les dieux. C'est en se pénétrant des beautés de l'antique, que vos chefs ont restitué aux arts leur dignité ; ce n'est qu'en puisant aux mêmes sources, que vous pourrez les y maintenir. Eh! pourquoi, d'ailleurs, ne représenteriez-vous pas les dieux d'Homère, et les héros de la Grèce ou de Rome? Aristide, Épaminondas et Régulus ne seront-ils pas à jamais les modèles des vertus civiques? Représenter les divinités de l'Olympe, c'est le triomphe de l'art : quoi, voudriez-vous y

renoncer? Songez-y enfin : si vous abandonnez une fois les règles et les modèles, il ne sera plus pour vous de bornes à la corruption, car il n'y aura plus rien de fixe où vous puissiez vous arrêter. Les artistes du siècle de Constantin crurent pouvoir se passer d'étudier l'antique et même l'homme nu, par la raison que dans des images, la plupart religieuses ou nationales, ils n'avaient à représenter que des toges ou des chlamydes. Qu'arriva-t-il? Bientôt ils ne parvinrent plus à poser une figure d'aplomb sur ses pieds ; ensuite ils ne surent plus même modeler une chlamyde ou une toge, et ils arrivèrent enfin à ne dessiner que des Pygmées, dénués presque de toute forme humaine. Fermez donc l'oreille à d'imprudents conseils. Cesser d'étudier l'antique, ce serait vouloir retomber, des jours les plus brillants de la France moderne, dans les ténèbres du dixième siècle.

# SUR LES PROGRES

# DE LA SCULPTURE FRANÇAISE,

### DEPUIS LE RÈGNE DE LOUIS XVI.

# SUR LES PROGRÈS
# DE LA SCULPTURE FRANÇAISE,

DEPUIS

LE COMMENCEMENT DU RÈGNE DE LOUIS XVI JUSQU'EN 1824.

---

Avant que la prochaine exposition du *Salon*[1] présente de nouvelles productions de la sculpture française au jugement de l'Europe, il paraît convenable de jeter un coup d'œil général sur les ouvrages récents dont peut se glorifier notre École, sur les hommes de talent à qui nous les devons, sur les progrès qui ont eu lieu, sans interruption, depuis qu'un mouvement universel, imprimé aux esprits, a également appelé la peinture, la sculpture et l'architecture à l'imitation de l'antique. Il faut nous former une idée juste de l'état où nous étions tombés avant cette réformation, et du degré où nous sommes enfin parvenus; observer les causes et les progrès de ce nouveau perfectionnement; faire le dénombrement de nos richesses, sans nous aveugler, s'il est possible, ni sur le bien, ni sur le mal, et nous mettre à même, par cet examen, de juger, avec plus de certitude, de l'état où se placera la sculpture dans le nouveau concours qui va s'ouvrir à l'émulation de nos artistes.

Ce sont des éléments qu'il s'agit de rassembler pour l'histoire de l'art, des dates à établir, des réputations à consolider: c'est une victoire du génie, dont il est bon de rappeler les circonstances, afin qu'elles puissent servir de leçon, si jamais les vices qui avaient dégradé notre École pouvaient renaître.

---

[1] Ce morceau, qui forme un complément naturel au *Tableau historique de la sculpture française*, a paru dans *le Moniteur*, en 1824, comme une introduction au compte rendu de l'exposition des ouvrages de sculpture. (*Note de l'édit.*)

Un semblable travail n'est pas sans difficulté, puisqu'il s'agit de parler d'un grand nombre d'artistes encore vivants, et qui diffèrent nécessairement entre eux de réputation et de mérite. Mais nous ferons en sorte d'être justes, et cet invariable sentiment pourra nous faire pardonner quelque erreur involontaire. D'ailleurs, les monuments sont debout, pour nous appuyer ou nous contredire; l'Europe est là pour nous juger.

Personne n'ignore combien le goût s'était corrompu sous le règne de Louis XV, tant dans la sculpture que dans la peinture. Plus de vérité, de simplicité, de naturel; des sentiments outrés, des attitudes maniérées, des formes tout à la fois sèches et sans nerf, des draperies pesantes et rocailleuses; la recherche prise pour de la grâce, la roideur pour de l'énergie: voilà, de perfectionnement en perfectionnement, quel était, enfin, le sublime de l'art. La théorie n'était guère moins vicieuse que la pratique. L'imitation du vrai passait pour le travail des hommes sans génie. Si quelquefois encore on jetait les yeux ou sur le modèle vivant ou sur quelqu'un des chefs-d'œuvre de la Grèce, il était convenu qu'il ne fallait pas s'y conformer. La nature paraissait pauvre, l'antique froid et sans caractère. Nulle analyse du beau; peu de connaissances anatomiques: l'imagination et le goût devaient y suppléer. Il fallait tout créer, même les formes. L'esprit le plus pesant affectait de la fougue, de l'inspiration, de l'enthousiasme. Les défauts, produits par un si étrange aveuglement, devenaient plus choquants encore dans la sculpture que dans la peinture, par la raison que l'isolement et l'immobilité du marbre rendaient plus sensibles l'exagération de l'expression, la gêne de la pose, l'aridité des contours, la bizarrerie des costumes. Des vices si outrés devaient avoir un terme. Plusieurs causes, dont quelques-unes sont étrangères à la France, rappelèrent les Français aux principes qu'ils avaient abandonnés. La découverte faite en divers endroits de l'Italie d'une foule d'antiquités de tous les genres; les descriptions des ruines de Palmyre, de Balbeck et de Pœstum, composées par de savants écrivains; les *Ruines* de la Grèce, publiées par Leroi; les ouvrages de Winckelmann, de Hamilton, de Ma-

riette, de Caylus et d'autres encore, ces découvertes et ces écrits, qui appartiennent à l'an 1750, et aux quinze années suivantes, invitèrent à l'étude de l'antiquité. Admirer les chefs-d'œuvre des Grecs, c'était se pénétrer des beautés de la nature qu'ils reproduisent avec tant de choix et de pureté. Une comparaison inévitable força les bons esprits d'apprécier les grâces factices que le goût régnant avait substituées à ces beautés éternelles. Une nouvelle lumière frappa l'Europe. L'admiration de l'antique devint un sentiment universel. La formation du Musée Pio-Clémentin suivit de près des fouilles heureuses d'*Herculanum*, de la *villa Hadriana*, et de la *villa Tiburtina di Cassio*. La réformation des arts ne pouvait pas être subite, comme le désir des hommes éclairés de les voir s'améliorer. Il fallait des études méthodiques, des essais multipliés, peut-être de nouvelles erreurs. Cependant elle ne tarda point à s'effectuer. J'ai tracé ailleurs l'histoire de la révolution opérée dans la peinture ; je ne dois point y revenir. Celle qu'éprouva la sculpture fut plus lente, comme cela devait arriver ; mais elle date du même temps, quoiqu'elle ait été remarquée plus tard.

Un statuaire, contemporain de notre illustre Vien, en a été le premier auteur : je parle de Pigalle, et veux rendre à ce maître, généralement mal apprécié, la justice qu'il mérite. Pigalle avait-il reconnu que, pour rétablir l'art dans sa véritable route, il fallait d'abord le ramener à la simple imitation de la nature, ou bien se livrait-il seulement, dans ses travaux, à ses dispositions innées ? Cette dernière opinion est la plus vraisemblable. Le sentiment du vrai formait l'essence de son talent ; aussi, fut-il regardé longtemps comme un homme sans génie. Il lui fut impossible d'obtenir le grand prix. A Rome, ses compagnons d'étude l'appelaient *le mulet de la sculpture*[1] ; mais cette disposition impérieuse, qui le rendait étranger à la plupart des vices de ses contemporains, tourna tout entière au profit de l'art. La statue de Mercure vengea son auteur, de l'injuste dédain qui le repoussait au dernier rang

---

[1] Diderot, Salon de 1765, article *Falconet*.

de l'École. Cette statue, donnée par Louis XV au roi de Prusse, et dont on voit, à Paris, un moule en plomb, dans le jardin du Luxembourg, n'est qu'une imitation assez exacte d'un modèle d'une médiocre beauté. Elle obtint, toutefois, une réputation immense; tant il est vrai que les droits de la nature sont imprescriptibles, et que, malgré les préjugés, le vrai possédera toujours l'irrésistible puissance d'émouvoir et d'entraîner les cœurs.

Bientôt, l'artiste osa davantage. Chargé, en 1770, de sculpter une statue de Voltaire, il conçut la pensée singulière de le représenter totalement nu. Vainement, dirait-on, pour l'excuser, que cette espèce d'apothéose relevait la gloire du grand homme à qui le monument était consacré, puisqu'il se trouvait assimilé aux héros et aux dieux Grecs, représentés généralement de cette manière. Il faut avouer que l'idée de montrer un écrivain aussi célèbre, âgé de soixante-quatorze ans, tel qu'il se trouvait alors, maigre, décharné, réduit à l'état d'un squelette, il faut, dis-je, avouer qu'une semblable idée devenait, à cause de ces circonstances, totalement inconvenante. C'était mettre au jour la nature humaine dans sa misère, là où d'ingénieux embellissements devaient au contraire en faire admirer la sublimité. L'artiste faisait trop voir, par cette indifférence pour la dignité d'un grand homme, combien le moral de l'art lui était étranger. Mais si, laissant à part cette faute contre le goût, on considère la statue en elle-même, si l'on remarque la vérité de l'imitation, la précision presque générale des attaches et des muscles, la fermeté des saillies, la vie qui respire dans l'ensemble de l'image, et si l'on se rappelle l'époque à laquelle cette figure appartient, on est étonné d'une étude si approfondie, d'une amélioration si notable dans la marche de la sculpture.

Pigalle a été trop durement critiqué, non-seulement au sujet de cette statue (qui se voit aujourd'hui dans la Bibliothèque de l'Institut de France), mais à cause de plusieurs de ses ouvrages, où il a montré, comme dans celui-là, presque à découvert, la charpente du corps humain. Il fallait bien plutôt le louer d'une pensée si hardie. C'était une vive leçon qu'il donnait aux prétendus idéa-

listes de son temps. La main du goût n'avait plus qu'à relever les muscles, déjà fidèlement apposés sur cette charpente osseuse. Pigalle recommençait l'art, là où l'étude de l'art doit commencer.

Le service, qu'il rendait à la sculpture, fut contre-balancé par une notable erreur. Réformateur de l'art, il eut le tort de s'en rendre le despote. Fier de l'avoir rappelé à l'imitation de la nature, il crut l'œuvre de la restauration terminée. L'artiste devait, suivant lui, se borner à une imitation précise et détaillée des os et des muscles. Il craignait que le mensonge ne renaquît sous les dehors de l'idéal; et lorsqu'il eut acquis de l'influence dans l'Académie, plus d'un homme de talent eut à souffrir de ce système, ennemi de toute grandeur. Mais le bien qu'il avait commencé s'acheva, malgré la fausseté et la roideur de ses opinions. La recherche du vrai devint successivement le sujet de l'émulation de toutes nos Écoles, et la beauté se présenta, pour ainsi dire, d'elle-même, à la suite de la vérité.

En 1767, Allegrain exécuta, pour les jardins de Lucienne, une statue en marbre, grande comme nature, représentant Vénus qui sort du bain. L'artiste, ainsi que Pigalle, son parent, rechercha principalement dans cet ouvrage le mérite d'une imitation fidèle, et il parvint à quelque souplesse dans les chairs, à quelque finesse dans les détails. Le modèle était mal choisi; les formes, en général, étaient lourdes; point de noblesse, point de style; toutefois, la réputation que cette figure obtint, fut aussi éclatante que l'avait été celle du Mercure de Pigalle. Allegrain passait, comme ce maître, pour un homme sans génie; il se vengea, comme lui, en forçant la renommée d'applaudir à un ouvrage exécuté sur des principes totalement nouveaux.

En 1777, parut la Diane du même artiste, qui devait former le pendant de cette statue de Vénus. Rien de mieux dans cette figure que dans la précédente; elle lui était même inférieure, mais sa réputation ne fut pas moindre. Ces deux statues ont été longtemps exposées dans le Musée de la Chambre des Pairs : tout le monde a pu voir quels immenses progrès a faits notre École, depuis la victoire qu'elles ont contribué à signaler.

L'opinion publique ayant ainsi sanctionné les efforts de Pigalle et d'Allegrain, l'ordre des études était désormais indiqué. De jeunes maîtres, Mouchy, Gois, Lecomte, Bridan, Pajou, M. Houdon, recherchèrent comme eux, et avec plus ou moins de succès, le mérite fondamental de l'art, celui d'une imitation fidèle, et apportèrent plus de choix dans le modèle vivant.

En 1775, Louis XV établit un fonds destiné à des travaux de peinture et de sculpture, dont les sujets seraient puisés dans l'histoire de France. Une si noble institution ne tarda pas à produire de bons effets. En 1777, furent exposées au Salon, quatre statues en marbre : celle de Sully, par Mouchy; celle du chancelier de L'Hôpital, par Gois; celle de Fénélon, par Lecomte; celle de Descartes, par Pajou. Au Salon suivant, parut celle de Bossuet, par ce dernier maître. Si l'on compare ces statues aux ouvrages de l'École précédente, on remarque avec satisfaction des poses plus naturelles, des travaux plus fermes, plus de simplicité dans les draperies, plus de vérité dans les têtes et les mains. Quatre de ces figures, celles de Sully, de Descartes, de Bossuet, de Fénélon, ornent la salle des assemblées publiques de l'Institut Royal.

Mouchy s'honora particulièrement par une figure du Silence, placée aujourd'hui dans une des salles de la Chambre des Pairs. Pajou obtint un suffrage unanime, à l'occasion de la statue de Pascal, ouvrage remarquable et peut-être le meilleur de cette époque.

M. Houdon s'était fait connaître avantageusement à Rome, par une figure de Saint Bruno, à laquelle on applaudit encore, malgré les progrès de notre jeune École. La statue de Tourville, celle de Voltaire, représenté assis et vêtu d'une toge, exécutée en marbre et en bronze, en 1779, consolidèrent la réputation que ce début lui avait acquise. M. Houdon a rendu à l'art un service non moins important, en modelant son Écorché. Cette figure, reproduite fréquemment en plâtre et en bronze, se trouve maintenant placée dans nos écoles publiques, à côté du modèle vivant, pour l'instruction des peintres comme des statuaires : juste témoignage d'estime en faveur d'un vieillard qui instruit encore, par ce travail, une quatrième génération d'élèves.

Le Salon de 1779 et les deux suivants mirent en réputation de nouveaux maîtres, Pierre-Julien, Dejoux, Clodion.

Le public reconnut les progrès de l'art dans plusieurs compositions de Dejoux; telles que la statue de Catinat, un Saint Sébastien, un groupe représentant Ajax et Cassandre. Clodion, dont la main libertine s'est égarée longtemps dans des compositions qui manifestaient de l'esprit et du goût, sans servir en rien aux progrès de l'art, modela, enfin, un groupe grand comme nature, représentant une scène du Déluge, où l'on découvrit un savoir qu'on ne lui avait pas soupçonné.

C'est, toutefois, Pierre-Julien qui doit marquer de son nom le second âge de la restauration. Julien était encore un de ces hommes qui passent longtemps pour manquer de génie, parce qu'ils sont simples dans leurs manières, modestes dans leurs discours, timides dans leurs espérances, mais qu'une sensibilité profonde agite intérieurement; que rien de médiocre ne saurait satisfaire; qui s'obstinent dans leurs efforts, et qui parviennent à la perfection, parce qu'elle est pour eux le besoin, non de l'ambition et de l'amour-propre, mais du goût naturel et, en quelque sorte, du cœur. Quand il se présenta la première fois pour être reçu à l'Académie, les chefs de cette société demeuraient fidèles aux premiers principes de la restauration; mais ils n'étaient point allés au delà : tout embellissement apporté au modèle leur paraissait un mensonge. Le style de Julien était trop élevé pour que ce craintif aspirant fût admis sans difficulté : les portes ne lui furent ouvertes que lorsqu'il eut atteint sa quarante-cinquième année. Sa figure de réception, représentant un Gladiateur mourant, belle d'énergie et de vérité, entraîna tous les esprits : elle fait encore le principal ornement de la collection des sculptures exécutées pour ce genre de concours, que l'on conserve dans la salle du Conseil de nos écoles.

Un ouvrage, éminemment intéressant, accrut, en 1783, la belle réputation de cet artiste; ce fut la statue de La Fontaine. Toute la naïveté, toute la bonhomie du fabuliste, parurent revivre dans l'ouvrage d'un nouveau La Fontaine, qui avait représenté l'ancien.

En 1787, parut sa Galathée, qui devait être exécutée en marbre, pour la laiterie de Rambouillet. A la vue de cette riante figure, l'admiration fut universelle : vérité, simplicité, choix des formes, grâce, décence, souplesse du marbre, rien de ce qui opère le charme de l'art ne paraît y manquer. Ce sont la beauté et l'innocence, que l'artiste a montrées réunies sous les traits de sa jeune nymphe. Si ce chef-d'œuvre n'offre pas dans toute son excellence le style de l'antique, il y arrive, il y touche : il ne faut plus qu'un pas à l'art pour obtenir ce dernier succès.

Boizot, M. Stouf, M. Delaistre, cherchèrent, comme Julien, à réunir, dans des figures intéressantes, la vérité des formes à un bon système de composition. La statue de Racine et la Renommée qui surmonte la fontaine de la place du Châtelet, n'ont pas laissé Boizot sans réputation. M. Delaistre s'est fait avantageusement connaître par des sculptures d'église, et par un groupe de Psyché et l'Amour, qui décore l'escalier du Musée de la Chambre des Pairs. M. Stouf s'est honoré par sa statue de Saint Vincent de Paul, ouvrage plein de sentiment et de chaleur.

Il s'agissait de dépasser la borne posée par Julien : il fallait, en se montrant gracieux et vrai comme ce maître, parvenir à la noblesse et à la sévérité de l'antique. Boichot, Moitte, Baccari, tentèrent cette difficile entreprise. Le succès ne répondit pas entièrement à leurs efforts.

Trompé par son imagination, Boichot, en cherchant le style antique, tomba dans la manière des Florentins ; il substitua la grâce de Primatice à celle de Praxitèle. Ce maître a tracé des dessins, plus qu'il n'a exécuté de sculptures. Un bas-relief, placé dans la voûte de l'Arc de triomphe du Carrousel, et représentant un Fleuve, offre un exemple de son goût et de son élégance un peu recherchée.

Baccari exécuta un des excellents bas-reliefs qui ornent les pendentifs du dôme de Sainte-Geneviève ; mais il mourut très-jeune, et n'eut pas la possibilité de déployer tout son talent.

Moitte (Jean-Guillaume), élève de Pigalle, montra plus de gravité. L'énergie de Glycon était plus conforme à son naturel que

la délicatesse de Cleomènes. Quelquefois, un peu de sécheresse dans le nu, annonce en lui un disciple des anciens, qui avait plutôt saisi leur allure, que pratiqué leurs études et approfondi leur théorie. Quelquefois, il a dépassé le but; il est devenu maigre en voulant être ferme, roide en affectant d'être majestueux. Mais son nom ne mérite pas moins d'être distingué dans l'histoire de la restauration: homme d'un vrai talent, il a produit des ouvrages très-remarquables, et il a notablement servi l'art en s'attachant un des premiers à l'imitation des formes grecques. La statue de Cassini n'est pas la meilleure de ses productions. Le bas-relief sculpté dans le tympan de la façade du Panthéon (ou Sainte-Geneviève), détruit depuis plusieurs années; celui qui orne le Musée de la Chambre des Pairs, et qui représente de jeunes guerriers se vouant au service de la patrie, et celui de l'intérieur du Louvre, dont je parlerai tout à l'heure, ont montré tout ce que son ciseau avait de noblesse et de vigueur. De nombreux dessins, qu'il a exécutés en se jouant, ont contribué à répandre, dans toutes les classes d'amateurs, le goût des compositions et des formes antiques.

Tant de bons ouvrages avaient déjà vu le jour, et l'on reprochait encore à la sculpture de ne pas avancer aussi rapidement que la peinture vers la perfection sollicitée par un sentiment général. Le fait pouvait être vrai; mais le reproche n'était pas moins injuste, car il aurait fallu remarquer combien, à cause de la nature de ses travaux, la sculpture est plus tardive dans sa marche que l'art du pinceau.

Mais cette inégalité ne tarda pas à disparaître. Dans les années 1787, 1789, 1791, s'éleva une nouvelle génération d'artistes, qui se fit également remarquer par la solidité de son instruction et par l'épuration de son goût. Roland, Chaudet, M. Giraud (Jean-Baptiste), M. Ramey, M. Lesueur, s'annoncèrent par d'éclatants succès. La plupart des maîtres, illustrés dans les années antérieures, vivaient encore : l'émulation devint générale. Julien, l'auteur de la Galathée, atteignit, dans la statue du Poussin, toute la gravité du peintre qu'il représentait; illustre à l'époque précédente,

illustre dans celle-ci, il défiait la jeune École. Roland, élève de Pajou, manifesta son talent par une statue du grand Condé; Chaudet, élève de M. Stouf, par une figure représentant la Sensibilité; M. Giraud, élève de Moitte, par son Achille mourant.

Bientôt parurent de nouveaux ouvrages plus épurés et plus remarquables. Roland ne tarda pas à modeler sa belle statue d'Homère, représenté chantant ses poëmes; ouvrage digne d'éloges, autant à cause du choix éclairé de la nature, que pour la chaleur et la précision du ciseau.

Une figure de Cyparisse, que l'on croit aujourd'hui en Bavière; un Phorbas pansant le jeune OEdipe qu'il vient de sauver, déposé dans une des salles de la Chambre des Pairs; une figure de l'Amour séduisant l'âme innocente par l'attrait du plaisir, spirituelle composition qui orne en ce moment le château de Trianon, agrandirent successivement la réputation de Chaudet. Il parut s'être surpassé lui-même dans un groupe colossal, placé au Panthéon, qui représentait Minerve instruisant un jeune Français, ouvrage qui vient récemment d'être détruit; et peut-être, plus encore, dans une statue de Bonaparte, exécutée pour la salle d'assemblée du Corps législatif, et qu'on croit avoir été transportée en Prusse. Le ciseau de cet aimable statuaire possédait les qualités les plus propres à charmer et à séduire, je veux dire, l'esprit, la grâce, la noblesse. Entraîné par la facilité de sa main, quelquefois il semblait oublier la nature; mais cette erreur était si rare, qu'à peine osait-on la remarquer.

Une sorte de concours mit en présence l'un de l'autre, en 1805, trois des maîtres les plus recommandables de cette époque, Moitte, Roland et Chaudet. Ils sculptèrent en même temps trois bas-reliefs sur une des façades intérieures du Louvre, à côté et au nord du pavillon de Sarrazin. Le premier à gauche est de Moitte; celui du centre est de Roland; le troisième, de Chaudet. C'est Jean Goujon et ses disciples, qu'il fallait égaler pour l'harmonie du monument: la lutte était, par conséquent, difficile et glorieuse. Peut-être Chaudet devint-il trop fini, là où son ciseau devait se montrer audacieux et énergique. Moitte, rassemblant ses forces,

osa lutter avec Michel-Ange ; Roland, mieux encore à son sujet, fit mieux revivre Jean Goujon, et parut avoir surpassé ses deux concurrents.

Une statue du général Kléber, déposée dans le vestibule de la Chambre des Pairs ; une statue du cardinal de Richelieu, aussi animée dans les parties nues, que grande dans les draperies, et qui doit, dit-on, être placée sur le pont Louis XVI ; le grand bas-relief exécuté dans le fronton de l'aile septentrionale de la cour du Louvre, et principalement le savant et élégant bas-relief qui orne un des pendentifs du dôme de Sainte-Geneviève, ont manifesté le goût de M. Ramey, et fondé sa réputation.

La statue du bailli de Suffren ; le bas-relief, sculpté dans la cour du Louvre, sur la façade nord de l'aile qui borde la rivière ; le bas-relief, représentant Albinus qui descend de son char pour y faire monter les Vestales, placé sur la façade du Palais de la Légion d'honneur ; ces ouvrages n'ont pas moins fait distinguer M. Lesueur. Des formes nobles, des draperies d'un bon style, un grand effet, recommandent les productions de ce maître.

La Suzanne, de Beauvallet ; la Jeanne d'Arc, de M. Gois le fils ; la Psyché, de M. Milhome ; le Télémaque et d'autres bons ouvrages, de M. Marin, se classent honorablement parmi les productions voisines de cette époque.

De jour en jour, les progrès allaient croissant. Les années 1799, 1800, 1810, 1812, ont vu s'élever de nouveaux maîtres, savants émules de ceux qui les avaient précédés. C'est alors que sont devenus célèbres les noms de M. Lemot, élève de Dejoux ; de M. Cartellier, élève de Bridan ; de M. Bosio, élève de Pajou ; de M. Dupaty, élève de M. Lemot lui-même.

C'est alors que brille le malheureux Calamard, jeune homme que la mort a frappé, lorsqu'à peine il arrivait de Rome, et dont le ciseau nous a légué un Hyacinthe mourant, digne d'être placé à côté de nos chefs-d'œuvre les plus estimés, j'oserais presque dire à côté de l'antique.

Alors se fait remarquer M. Lemire le père, qui, s'étant appliqué tard à la sculpture en ronde-bosse, nous a donné, comme

pour essai, à l'âge de soixante-dix ans, une figure de l'Amour attachant une corde à son arc, excellent et précieux ouvrage, duquel on peut dire, pour le louer dignement, qu'il ne cède en rien à l'Hyacinthe de Calamard, si plutôt il ne le surpasse.

On ne s'attend pas sans doute, maintenant, que nous entreprenions de juger chaque artiste en particulier, et d'assigner des rangs entre les productions du génie. Le mérite de tant d'habiles maîtres doit être présent à l'esprit de nos lecteurs. Il doit suffire de rappeler la série de leurs ouvrages, afin d'établir la chronologie de l'art, et de montrer la continuité de ses progrès.

L'élégant bas-relief de la tribune du Corps législatif, exécuté vers l'an 1796, et conservé dans la Chambre des Députés; la statue de Léonidas, de la Chambre des Pairs, aussi belle par le style que par la pensée; le vaste et imposant bas-relief, sculpté dans le fronton, qui surmonte la colonnade du Louvre; la figure d'Hébé; la statue équestre d'Henri IV, élevée sur le pont Neuf, représentation éminemment monumentale; ne forment qu'une partie des titres de M. Lemot à la réputation dont il jouit. Ce maître ne se montre pas moins spirituel dans ses dessins de médailles, que noble dans ses grandes compositions.

C'est en 1799 que M. Cartellier a exécuté la figure de la Guerre, placée sur la façade du Luxembourg, du côté des jardins. Le sentiment de l'antique, vivement imprimé dans cette figure, quoiqu'elle ne soit qu'un objet de simple décoration, montre à quel degré cet amour du style grec s'était déjà établi, à cette époque, dans notre École. La statue de la Pudeur appartient à l'année suivante: touchante image, où le savoir, le goût, l'âme de l'artiste, ont également concouru au mérite de la composition et à celui de l'exécution. La statue de Vergniaud, portrait plein de vie; celle du prince Louis Bonaparte, où le costume moderne est si noblement ajusté; le bas-relief, si bien dans le génie des anciens, qui couronne l'archivolte de la porte principale du Louvre; la Minerve du Musée de la Chambre des Pairs, production de l'an 1819; ont continué à illustrer la brillante et laborieuse carrière de M. Cartellier.

Un Amour lançant ses traits, exécuté en 1808; la vivante figure d'Aristée, si justement admirée au Salon de 1812; un Hyacinte; un Hercule colossal, écrasant l'Hydre, exécuté en bronze; un Henri IV, jeune garçon; la statue équestre de Louis XIV, érigée à Paris, sur la place des Victoires; ont honoré le nom de M. Bosio: vérité, nature, excellent choix de formes, beau ciseau, tel est le mérite essentiel de ce maître.

Studieux imitateur des anciens, M. Dupaty, en cherchant à les égaler, ne ralentit pas ses efforts pour parvenir à se surpasser lui-même. Cet habile artiste sait briser son ouvrage et le recommencer : telle est l'obstination du génie. Des pensées poétiques, une expression noble, un grand style, caractérisent ses compositions. Sa Vénus animant le monde, exécutée en 1812, a été surpassée en beauté par sa Vénus devant Pâris, exécutée en 1822; son Ajax défiant les dieux, qui orne, ainsi que l'Aristée de M. Bosio, un des escaliers du Louvre, est un modèle d'énergie et de précision.

Il serait difficile d'accorder les honneurs qu'ils méritent, à tous les hommes de talent qui honorent l'époque présente. Il faudrait citer M. Bridan fils, à cause particulièrement de sa statue d'Épaminondas; M. Espercieux, à cause de plusieurs bas-reliefs; MM. Fortin, Gérard, Dumont, Rutxhiel, Valois, de Bay, et beaucoup d'autres habiles artistes. Mais ce travail n'est point entré dans mon plan. J'ai voulu montrer seulement comment la réformation de l'art s'est opérée. Si j'ai omis des hommes de mérite, c'est par la raison qu'ils ne sont point devenus chefs d'école. L'intention de critiquer m'est aussi étrangère que celle de louer.

Aujourd'hui que nos maîtres sont parvenus à se former une saine doctrine, leurs lumineuses leçons semblent multiplier autour d'eux les talents. Les élèves reçoivent les fruits des longues méditations de leurs prédécesseurs. Bientôt l'École naissante pourra lutter avec les chefs qui la dirigent. Des noms intéressants se présenteraient ici en foule, si je pouvais les rappeler tous.

M. Giraud, élève de M. Giraud (Jean-Baptiste), a exposé, il y

a quelques années, un bas-relief qui a fait naître de brillantes espérances. Le public a applaudi, dans les derniers Salons, à la statue du grand Condé, de M. David; à l'Aristomène au tombeau de sa fille, de M. Bra, élève de M. Bridan le fils. M. Cortot, élève aussi de M. Bridan, a exposé, avec le plus grand succès, un Narcisse et une Pandore, où se montrent des connaissances solides, un goût épuré; M. Pradier, élève de M. Lemot, une élégante et noble figure d'un des enfants de Niobé percé par une flèche; M. Ramey le fils, élève de son père, un Thésée combattant le Minotaure, ouvrage où l'on reconnaît l'effet d'un bon système d'enseignement; MM. Petitot, Roman, Nanteuil, élèves de M. Cartellier, ont présenté : le premier, un Ulysse lançant le disque à la cour d'Alcinoüs; le second, une Jeune fille qui pleure sur la mort d'un lézard; le troisième, une Eurydice blessée, tous ouvrages d'un bon style, et qui annoncent à la fois l'étude de la nature et celle de l'antique.

En parlant de la sculpture, je ne dois point oublier les progrès de l'art de graver sur pierres fines, et de celui de modeler et de graver des médailles. Comment ne pas citer, à ce sujet, avec honneur les pierres gravées de M. Jeuffroy, et entre autres le médaillon représentant la tête de d'Hancarville, le portrait du dauphin de France, mort à Meudon; celui du roi Stanislas Poniatowski, celui de M$^{me}$ la comtesse Regnault de Saint-Jean d'Angely? Comment ne pas faire mention du beau médaillon, gravé par Dupré, en mémoire des triomphes de l'Amérique septentrionale; des belles médailles de M. Galle, de celles de M. Andrieux, de M. Gatteaux fils, de M. Gueirard?

C'est par les travaux de tant d'hommes de talent, que la sculpture est incontestablement parvenue, en France, au degré de perfection où déjà s'était élevée la peinture. Rien ne paraît en annoncer la décadence : au contraire, elle s'épure, elle s'ennoblit, elle va de progrès en progrès. Que des encouragements, sagement dirigés, secondent ses efforts; il n'est point de gloire où il ne lui soit possible d'atteindre.

# REMARQUES

## SUR UN OUVRAGE DE M. LE COMTE CICOGNARA,

### INTITULÉ :

## STORIA DELLA SCULTURA.

# QUELQUES REMARQUES

SUR

# UN OUVRAGE DE M. LE COMTE CICOGNARA,

INTITULÉ

## STORIA DELLA SCULTURA,

DAL SUO RISORGIMENTO IN ITALIA, SINO AL SECOLO XIX,
PER SERVIRE DI CONTINUAZIONE
ALLE OPERE DI WINCKELMANN E DI D'AGINCOURT[1].

---

Il n'est personne qui, en lisant l'Histoire de la peinture italienne du docte Lanzi, n'ait dû admirer les connaissances et le goût, que cet habile critique a fait briller dans l'exécution de son ouvrage; personne qui n'ait dû lui savoir gré de l'impartialité, avec laquelle il apprécie les grands maîtres de toutes les écoles, signale leurs erreurs comme leurs progrès, indique les nuances les plus légères qui les distinguent les uns des autres, et fait sortir de ces rapprochements, toujours clairs et brièvement énoncés, une source abondante d'instruction. Digne de son sujet et de son siècle, Lanzi s'est élevé au-dessus des idées étroites de ces écrivains italiens, contemporains ou successeurs immédiats de Vasari, qui, circonscrivant la gloire de l'art dans les limites de leur ville ou de leur canton, semblaient ne reconnaître de mérite éminent que dans l'homme né sur le territoire qu'ils habitaient eux-mêmes. Non-

---

[1] Cette savante critique, qui parut dans la *Revue encyclopédique* (août 1819 et mois suivants), fut tirée à part au nombre de cent exemplaires environ. Ce tirage, que l'auteur s'était réservé pour ses amis, porte en faux titre : *Essai historique sur la sculpture française*. (*Note de l'éditeur.*)

seulement il a su voir, dans l'Italie, l'Italie tout entière; mais, lorsque son sujet l'a conduit à juger quelque maître appartenant à des nations étrangères, la même équité qu'il avait montrée, en parlant des hommes illustres de son pays, il l'a déployée encore pour honorer leurs émules. Tous les maîtres habiles sont devenus pour lui des Italiens, ou plutôt, il s'est fait lui-même citoyen du monde entier, et n'a été animé que du désir de rendre un juste hommage au mérite.

Notre sage d'Agincourt a suivi cet exemple; c'est là un éloge qu'on ne pourra lui refuser. Admirateur sincère de tout ce qui est beau, guidé par un esprit droit autant que par un cœur généreux, ce respectable vieillard devient le compatriote de tous les talents lorsqu'il s'agit de les honorer, et il ne se souvient qu'il est Français, que pour répandre la louange avec prodigalité sur le génie né hors de la France.

Nous le disons à regret, de même que nous l'avons remarqué avec peine, l'ouvrage dont nous allons rendre compte est loin de faire éprouver la satisfaction que cause cette manière savante et noble d'écrire l'histoire des arts. Cet ouvrage est, sans contredit, par son étendue, par les faits souvent curieux qu'il renferme, par la justesse d'un assez grand nombre de jugements, et par l'utile accessoire de 180 planches, représentant plus de 500 statues ou bas-reliefs, un des plus remarquables qui aient été écrits sur ce sujet intéressant. Mais, sous le titre d'*Histoire de la Sculpture*, c'est-à-dire, d'histoire générale de cet art, l'auteur n'a réellement composé que l'histoire de la sculpture italienne. En ce qui concerne les autres nations, son travail n'annonce que des connaissances fort imparfaites. Tantôt, ce sont, dans son texte, des lacunes immenses; tantôt, c'est un vide absolu. Encore, pardonnerait-on à cette histoire d'être incomplète; mais comment lui pardonner d'être inexacte, remplie de critiques où la sévérité va jusqu'à l'injustice, de décisions contre lesquelles ne peut manquer de se soulever le goût des hommes éclairés de tous les pays et de l'Italie même? Animé d'un vif amour pour sa patrie, sentiment louable, mais qu'il porte à l'excès, M. le comte Cicognara semble avoir

écrit, dans la vue seulement de relever, aux dépens de tout ce qui n'est pas Italien, la gloire de l'Italie que personne ne conteste.

C'est dans l'influence du climat, que cet écrivain croit voir la principale cause de la prééminence des maîtres italiens. Vainement, suivant lui, la France s'efforce de cultiver les arts : plantes exotiques, ils ne sauraient répondre à ses soins. M. Cicognara n'énonce cette opinion qu'à demi-mot, parce qu'il redoute les objections auxquelles elle peut donner lieu; cependant, il désire qu'on l'aperçoive. « Il ne peut pas douter, dit-il, de la puissance d'une émanation céleste, répandue particulièrement sur son pays; *della prevalenza del nostro clima a quello di tutte le altre nazioni incivilite non potrò dubitare* (t. II, p. 244). Cette terre privilégiée éprouve, suivant lui, l'action d'un génie particulier, *l'inspirazione del patrio genio* (t. II, p. 198) : aussi, tandis que les maîtres italiens, prenant la Grèce pour modèle, se sont élevés sans difficulté à tous les genres de mérite qui ont distingué les Grecs, les artistes des autres nations ne sont jamais parvenus à rivaliser même avec l'Italie, exclusivement favorisée par la nature; *mosserò gli uni felicitamente verso la Greca eccellenza, mentre gli altri tentarono con successo meno fortunato ciò che la natura parve accordare esclusivamente alla classica terra italiana* (Ibid., p. 199). »

Imbu de cette idée, M. C. ravale nos maîtres avec la dureté d'un accusateur, convaincu d'avance qu'ils ne sauraient rien avoir produit de bon. Toutes les imperfections de leurs ouvrages se grossissent à ses yeux, souvent même toutes les beautés s'effacent. S'il reconnaît en eux quelques qualités estimables, toujours mordant, il ne manque pas d'accompagner l'éloge, ou d'une satire qui en détruit l'effet, ou d'une réticence pire encore que la critique. Parle-t-il, par exemple, des frères Anguier, les auteurs des sculptures de la porte Saint-Denis? « Ce sont d'assez bons praticiens; ils ont appris de l'Algarde le maniement de l'outil; mais ils n'entendent point la perspective. » Pas un mot, ni de l'élégance de la composition, ni de la noble et spirituelle simplicité du style des bas-reliefs de cette belle porte (t. III, p. 134, 135). Juge-t-il

Sarrazin? « Ce maître montre quelque mérite dans les bas-reliefs du tombeau du prince de Condé, dont l'ordonnance est extrêmement simple, et qui n'offraient pas de grandes difficultés à vaincre ; mais, s'il se fût agi d'exprimer quelque passion, il eût été difficile à un artiste de ce temps de ne pas tomber dans la caricature ; *più difficilmente sarebe riescito a un artista di quel tempo il salvarsi dalle affettazioni e dal caricato* (t. III, p. 135, 136). »

« Jean Goujon a de l'élégance et de la grâce ; il entend très-bien la sculpture de décoration ; mais ses figures pèchent visiblement par l'ensemble ; *e vi sono difetti d'insieme, che saltano agli occhi con troppa evidenza*. D'ailleurs, il faut le regarder comme Italien, puisque ce sont des Italiens qui l'ont instruit ; et encore, est-il inférieur, même dans l'ornement, à tous les Italiens auxquels on pourrait le comparer (t. II, p. 377, 381). »

« Puget, tant exalté par les Français, Puget n'a que des défauts. Dépourvu d'harmonie, négligé dans les détails, ignoble partout, on ne peut trouver en lui aucune apparence de bien qui ne donne sujet à une juste critique ; *difficilmente potrà attribuirsi un merito che non incontri ragionevoli censure*. Sur cent compositions de l'agonie de Milon, esquissées par des élèves, on en trouve au moins vingt qui valent mieux que la sienne ; *di cento azioni che abbiamo vedute di questo soggetto, che suol proporsi a giovani scultori, ben venti ne abbiamo vedute meglio composte di quella di Puget*. Mais, disent les Français, il a su exprimer la douleur... Beau mérite, quand il s'agit d'une douleur purement physique! *Non è cosa maravigliosa, ore si trattava di raffigurare le sole fisiche sensazioni* (t. III, p. 141). »

Qu'est-ce enfin que M. C. pourra dire au sujet du Poussin, dont il se serait facilement dispensé de parler, puisque son ouvrage ne traite que de l'art statuaire ? On ne saurait le prévoir, à moins qu'on ne se rappelle son opinion sur l'impuissance de notre climat pour produire de véritables artistes. « Le Poussin, suivant lui, est né sur le sol français, par une bizarrerie de la nature ; *per bizzarria dell' accidente nato sul suolo francese* (t. III, p. 141). »

S'il juge nos artistes avec tant de prévention, on pense bien que M. C. ne doit pas faire plus de grâce à ceux de nos Français qui se sont mêlés d'écrire sur les beaux-arts. Il en est deux ou trois seulement de privilégiés : M. Quatremère de Quincy, par exemple, n'obtient de lui que de justes éloges. En revanche, Charles Perrault, Dandré Bardon, l'abbé May, et quelques autres, sont traités fort durement, pour avoir paru douter de la supériorité de tel ou tel maître italien. L'abbé May, de plus, est mis à contribution, dans divers passages de son ouvrage intitulé : *Temples anciens et modernes*, que M. C. traduit mot à mot, sans prononcer son nom une seule fois, de sorte qu'il se trouve en même temps critiqué et dépouillé.

Il en est de même de l'auteur du présent article. Il prie ses lecteurs de lui pardonner, s'il va quelquefois parler de lui-même. Il voudrait, dans un sujet d'un intérêt général, ne s'occuper que de la France et des artistes français ; mais le nouvel historien de la sculpture le force à un rôle différent. M. C. n'a pas dédaigné de lui emprunter de nombreux fragments de ses *Recherches sur l'Art statuaire*, qu'il a enchâssés dans son propre texte, comme s'ils lui appartenaient. Ce sont, en plus de vingt endroits, des phrases, des demi-pages, des pages entières, dont il fait tantôt le sujet d'un commentaire, tantôt la démonstration d'une opinion, tantôt la conclusion d'un chapitre, sans jamais citer la source où il les a puisés. M. C. paraît, en outre, ne pas ignorer cette maxime, que, lorsqu'on dévalise un auteur, il faut, s'il se peut, tuer son homme ; et il a essayé ce meurtre à sa manière. Trois fois il croit, mal à propos, trouver l'auteur des *Recherches sur l'Art statuaire* dans l'erreur sur des points de fait, et trois fois il le relève d'un ton rude et dédaigneux, en l'accusant de dénaturer l'histoire, et de ravir à la nation italienne la gloire qui lui appartient : *Ecco come si procede nelle inesattezze storiche..... e così si defraudano le nazioni delle loro palme* (t. I, p. 181).

Un des crimes de l'auteur des *Recherches sur l'Art statuaire*, consiste à avoir dit que l'église de Saint-Marc de Venise a été construite par des architectes grecs ; un autre, que Buschetto,

l'architecte du dôme de Pise, était Grec, et qu'il fut appelé de la Grèce par les Pisans; le troisième est d'avoir osé croire que, vers le commencement du treizième siècle, les Florentins employaient des peintres venus aussi de la Grèce. On sent, en effet, que ces assertions sont trop directement opposées aux idées de M. C., pour n'avoir pas dû obtenir sa réprobation. Ainsi, un écrivain qui a consacré tant de pages à la gloire des grands maîtres italiens, un écrivain de qui les ouvrages sont un perpétuel panégyrique de ces hommes illustres, se trouve accusé de vouloir, au contraire, leur arracher leurs palmes; pour avoir adopté, avec l'Italie entière, des traditions vraies, constantes, inattaquables, des traditions qui, en honorant les Grecs, ne sont au fond qu'un hommage rendu à l'Italie elle-même; et cela, parce qu'il plaît à un historien, inexact et partial, d'échafauder un système que ces faits généralement avoués contrarient.

Ce serait se manquer à soi-même, que de laisser sans réponse le reproche d'avoir dénaturé l'histoire, quand ce reproche n'est pas mérité. L'auteur des *Recherches sur l'Art statuaire* ne saurait donc se dispenser de confirmer par des preuves nouvelles les faits qu'il a avancés.

Le silence que j'ai gardé, pendant plus de cinq années, depuis la publication du premier volume de M. C. jusqu'à ce jour, doit montrer assez que j'ai mis d'abord peu d'empressement à repousser des critiques dénuées de fondement, et que j'étais même disposé à les oublier; mais les emprunts faits à mon livre se sont tellement multipliés dans le deuxième et le troisième volume de M. C., et l'École française s'y trouve rabaissée avec tant de partialité, qu'il faut bien sortir enfin de l'état d'indifférence où les premières attaques m'avaient laissé.

Je l'avoue avec la même franchise: lorsque j'ai appris que M. Quatremère de Quincy devait rendre compte de l'ouvrage de M. C., dans un journal constamment célèbre par le savoir et le bon esprit de ses auteurs, je me suis flatté que ce savant rétablirait les faits contestés, et me vengerait d'une agression à laquelle je n'ai nullement donné lieu. Mon espérance a été trompée. Dans

sept articles publiés successivement, depuis le mois de septembre 1816, jusqu'au mois de juillet dernier, il n'a pas été prononcé un mot à l'appui d'une seule de mes propositions. Par un excès de politesse française, mon confrère a fait, à ce qu'il me semble, trop bon marché, à un auteur vénitien, de la réputation d'un écrivain français. Non-seulement il n'a rien dit pour ma défense ; mais il paraît avoir pensé, par précipitation sans doute, que M. C. *réfute victorieusement l'opinion accréditée jusqu'à ce jour, et répétée par tous les écrivains, que le temple de Pise fut l'ouvrage d'un artiste grec* [1]. Une sorte de fatalité, bien fâcheuse pour moi, a même voulu qu'il ait paru donner particulièrement son assentiment à chacun des passages de M. C., où celui-ci croit me trouver dans l'erreur.

Je suis, par conséquent, réduit à la pénible nécessité de me défendre moi-même. Ma défense, toutefois, ne sera que l'accessoire d'un travail dont l'histoire de l'art doit former l'objet principal. Je me garderai bien, comme on le présume, de me constituer l'apologiste de Jean Goujon et de Puget ; moins encore m'attacherai-je à démontrer que le Poussin n'est point né en France par une bizarrerie de la nature. Notre climat serait, en effet, bien changé, depuis soixante et dix ou quatre-vingts ans, s'il n'avait produit jusqu'alors, que par une dérogation à des lois générales, des génies propres à exceller dans la peinture et dans la sculpture. Je n'entreprendrai pas davantage de relever les erreurs où M. C. peut être tombé, relativement aux maîtres italiens. J'applaudis avec empressement aux éloges qu'il donne aux hommes supérieurs, et je ratifie même d'avance ceux qu'il accorde aux maîtres les plus obscurs. L'exagération n'est-elle pas pardonnable, lorsqu'il s'agit d'honorer le talent ; et n'y est-on pas entraîné malgré soi, à quelque nation que puisse appartenir l'artiste qu'on apprécie, lorsqu'on est doué de quelque amour pour le beau, et d'un peu de bienveillance naturelle ! Je veux seulement faire remarquer les lacunes laissées par M. C. dans l'histoire de la sculpture française ;

---

[1] *Journal des Savants*; septembre 1816, p. 41.

et sans avoir, quant à présent, l'intention de les remplir entièrement, protester, en quelque sorte, contre l'insuffisance d'une prétendue histoire générale, où celle de l'art français n'est pas même ébauchée.

Au reste, m'étant déjà vu forcé de contredire M. C., postérieurement à ces attaques, dans divers articles de biographie [1], je ne l'ai fait qu'en payant à cet écrivain le tribut d'éloges qu'il mérite à quelques égards. Je ne changerai point de conduite; le ton cavalier qu'il a pris avec moi ne me fera point déroger à mes habitudes. Je m'appliquerai à l'examen des faits, comme si l'objet de la discussion m'était étranger.

Bien que le titre de l'ouvrage de M. C. promette une histoire générale, *Storia della Scultura*, l'auteur ne tarde pas à déclarer qu'il ne s'occupera particulièrement que de l'Italie et de la France, laissant presque entièrement à l'écart toutes les autres nations de l'Europe : *quasi trascurando il resto d'Europa, salvo la Francia* (p. 16). La raison qui l'a porté à resserrer ainsi son plan, ne pourra, dit-il, choquer personne; c'est que les productions de l'Italie sont évidemment *le fruit le meilleur* du génie des hommes, *il frutto migliore dell' ingegno degli uomini*. D'après une déclaration si franche, nous ne saurions critiquer ni la détermination prise par M. C., ni ses motifs, ni même le peu d'accord qu'il semble avoir mis entre le titre et le contenu de son livre. Mais, s'il devait laisser hors de son plan la plupart des États de l'Europe, par la raison que les productions de l'Italie sont le chef-d'œuvre de l'art humain, n'aurait-il pas dû, pour être conséquent, omettre aussi la France? Il y a donc bien lieu de craindre que l'honneur qu'il nous accorde d'écrire l'histoire de l'art français, n'ait d'autre but que de prouver la supériorité de l'une des deux nations, en s'attachant à montrer l'infériorité de l'autre. La France ne sera vraisemblablement qu'un objet de comparaison, destiné à relever la gloire de l'Italie. C'est là, en effet, ce que l'ensemble de l'ouvrage va nous faire voir.

Le PREMIER LIVRE, divisé en huit chapitres, renferme des

[1] *Biographie universelle*, publiée par M. Michaud, articles *Jean Van Eyck* et *Laur. Ghiberti*.

considérations générales sur les principes de l'imitation ; sur l'essence du beau, par conséquent, sur l'idéal ; sur l'emploi des statues dans les différents cultes, à commencer par l'antiquité la plus reculée ; sur les révolutions que l'art de la sculpture a éprouvées chez les anciens ; sur la destruction des monuments antiques opérée dans le moyen âge, sur les costumes civils et religieux ; et enfin, sur les images honorées dans le culte chrétien. Il y a bien des longueurs et des répétitions dans ces huit chapitres, qui, d'ailleurs, ne renferment rien de neuf. Pareille remarque pourrait avoir lieu plusieurs fois dans le cours des trois volumes ; mais déjà elle a été faite par M. Quatremère de Quincy. Je m'abstiens donc de la répéter, d'autant qu'il n'y a rien dans tout cela qui intéresse la France.

Le LIVRE II offre un sujet curieux et intéressant. C'est une idée utile, et de laquelle on doit savoir gré à l'auteur, que d'avoir placé, au commencement d'une histoire de la sculpture moderne, une notice historique sur l'origine des églises les plus renommées de la chrétienté, sur le caractère de leur architecture, le genre et le style de leurs décorations. Les sculptures du moyen âge ayant généralement été consacrées au culte chrétien, il est évident que l'historien doit retrouver, dans les anciennes églises, ou du moins voir mentionnées dans leurs chroniques, les productions de l'art de sculpter ou de modeler les plus marquantes de chaque époque, et les plus propres à constater la corruption et la renaissance du goût. Mais ici commence à se manifester le système exclusif que l'auteur s'est proposé d'établir.

Seule, suivant M. C., au milieu des divers États de l'Europe, tous moins favorisés par le climat, l'Italie, tant septentrionale que méridionale, a obtenu le privilége de cultiver les arts avec succès ; seule, elle les a maintenus, lorsqu'ils étaient abandonnés partout ailleurs ; seule, et sans aucun secours étranger, *senza soccorso straniero*, elle les a relevés de leur décadence ; seule enfin, elle les a portés au plus haut degré de perfection et de gloire ! Ce système exige la preuve de deux propositions fondamentales que

l'auteur s'applique d'abord à établir. « Premièrement, l'Italie, dans les ténèbres du moyen âge, n'a jamais cessé de cultiver les beaux-arts : *non fu troncato mai il filo delle arti* (p. 71). Secondement, durant ce temps d'ignorance, non plus qu'à la renaissance du goût, ce pays n'a rien dû à la Grèce. Il n'existe, en effet, dit l'auteur, aucun moyen de prouver qu'il y eût des artistes grecs en Italie, avant la destruction de l'empire de Constantinople : *noi non abbiamo argomenti coi quali provare in Italia l'esistenza dei Greci maestri, se non dopo il rifugio che v'ebbero quegli artisti e que' letterati in seguito alla distruzzione di Costantinopoli* (p. 158). D'ailleurs, ajoute-t-il, il ne pourrait y avoir alors, chez une nation qui touchait au terme de sa décadence, des artistes beaucoup plus habiles qu'en Italie. Rien de meilleur à Constantinople qu'à Rome et à Venise (p. 328; 329). Devenus, au contraire, presque semblables à des automates, les Grecs n'étaient plus sensibles qu'au repos et aux plaisirs des sens : *quasi automi, non più sensibili che al piacere dei sensi e al riposo* (p. 162). Constantinople enfin ne conservait plus rien des arts antiques, si ce n'est quelques ouvriers en orfévrerie : *erasi ristretto il talento dei Greci di Costantinopoli al lavoro delle opere di oreficeria* » (p. 163).

Or, de ces deux propositions, la première est d'une vérité incontestable; on voit déjà seulement qu'elle est incomplète et insuffisante. Quant à la seconde, elle est, ainsi que ses corollaires, entièrement contraire à tous les témoignages de l'histoire.

Que l'Italie n'ait cessé, à aucune époque du moyen âge, de pratiquer la peinture et la sculpture, c'est un fait, sur lequel, malgré quelques mots équivoques de Vasari, il n'est plus permis aujourd'hui d'élever des doutes. On pourrait seulement regretter que M. C. n'ait pas abordé, à cet égard, son sujet avec plus de résolution, et qu'il n'ait pas discuté la question avec plus d'étendue. A peine y a-t-il consacré deux pages du quatrième chapitre de son premier livre (p. 70 et 71). S'il y revient au premier chapitre du livre II, et au second du livre III, c'est encore d'une manière vague, incertaine, embarrassée. Il puise ses

preuves dans Flaminio del Borgo, Maffei, Malvasia ; on voit qu'il n'a pas remonté aux sources. Mais un vice plus notable, et que nous devons mettre au jour, consiste à n'avoir pas dit un seul mot de l'état des arts, aux mêmes époques, dans le reste de l'Europe. Ce n'est point ici un oubli de la part de l'auteur ; ce n'est pas la crainte de trop agrandir son plan. D'ailleurs, ce dernier motif ne serait d'aucune valeur relativement à la France, puisqu'il a promis d'en donner l'histoire, *salvo la Francia*. Ce silence est l'effet de la persuasion où paraît être M. C., que, pendant huit ou neuf cents ans, les arts ont été complétement abandonnés, perdus, hors de l'Italie : aussi, va-t-il bientôt s'autoriser de la lacune restée à ce sujet dans son travail, pour affirmer qu'au treizième, au quatorzième, au quinzième siècle, l'art de la sculpture était parmi nous absolument nul, et que nous ne pouvons citer aucun monument vraiment français avant l'an 1404, ou plutôt avant l'an 1507 !

Je reviendrai avec l'auteur sur cette étrange proposition. Qu'il me soit seulement permis de dire, quant à présent, que j'en ai, d'avance, démontré la fausseté pour les temps proprement appelés le moyen âge, dans mon *premier Discours historique sur la Peinture moderne*, où j'ai considéré cet art, depuis Constantin jusqu'à la fin du douzième siècle[1]. En rendant à l'Italie, dans cet écrit, l'hommage qui lui est dû, j'ai montré aux sixième, septième, neuvième, dixième, douzième siècles, l'Allemagne, la France, l'Angleterre même, pratiquant sans aucune interruption tous les arts propres à la décoration des palais et des temples. J'ai fait connaître les soins d'une foule d'évêques, d'abbés, de princes, de rois de toutes les nations, pour maintenir ce genre de connaissances dans toute la vigueur que permettait l'ignorance universelle. Ce ne sont pas seulement des miniatures que j'ai citées : on a vu un très-grand nombre d'églises, de dortoirs, de réfectoires, couverts de peintures, sur les murs

---

[1] Ce Discours est imprimé à la tête du quatrième volume du *Musée français*, et dans le *Magasin encyclopédique*, mai, juin, juillet, août 1812, avec des additions et quelques corrections.

latéraux, dans l'abside, dans les voûtes ou les plafonds, dans tout leur pourtour, en un mot, et sur toute la hauteur des murailles; et ces peintures, suivant les auteurs du temps, étaient exécutées avec un genre d'habileté qui paraissait souvent admirable : *in circuitu, in gyro, à pariete ad parietem, dextrâ lævâque, in maceriâ et in laqueari, decenter, pulcherrimè, mirificè.* Il n'est pas, dans le cours de neuf siècles, un espace de vingt années où je n'aie indiqué, et particulièrement dans la France, quelque monument de peinture, de mosaïque, de sculpture, en bois, en plâtre, en pierre ou en métaux. J'ai même rappelé des ordonnances qui prescrivaient pour les églises ces genres de décoration, et mes autorités ont été puisées, à toutes les époques, dans des écrivains contemporains ou appartenant à des temps très-rapprochés. Il doit, par conséquent, m'être permis d'affirmer que le vide laissé par M. C. dans son tableau historique, ne prouve rien contre la réalité du fait. La France et l'Allemagne n'avaient, pas plus que l'Italie, abandonné les arts dans le cours du moyen âge ; et lorsque diverses causes ont amené la restauration du goût, elles étaient également prêtes à en recevoir le bienfait, autant que leur état politique rendait ce rétablissement plus ou moins facile.

Quant à la Grèce, l'erreur de M. C. est tellement évidente, qu'on aura sans doute peine à concevoir comment il y a été entraîné. Nous lui pardonnerons facilement l'excès de son zèle pour sa patrie; mais qu'à son tour il ne s'étonne point de notre respect pour celle de Phidias et d'Apelle. Si l'Italie ne doit pas être déshéritée de sa gloire, faut il donc ravir à la Grèce la sienne? Des monuments sans nombre, encore existants, attestent la présence d'artistes grecs dans une foule de villes d'Italie, à toutes les époques du moyen âge. La preuve de ce fait est écrite partout. Nous ne parlerons point des mosaïques exécutées à Ravenne, dans le cinquième et le sixième siècle; car M. C. trouverait tout naturel qu'on ait employé des artistes grecs dans un pays soumis alors à la domination des empereurs d'Orient. Mais nous citerons celles de vingt églises de Rome que la seule lecture

d'Anastase le Bibliothécaire ou du livre de Ciampini fait suffisamment connaître. Nous rappellerons notamment celles de Saint-Cosme-et-Saint-Damien, et celles de Saint-Laurent *in agro vererano*, qui sont du sixième siècle ; celles de Sainte-Agnès hors des murs et de Saint-Pierre *ad vincula*, qui datent du septième ; celles de Saint-Marc et du Triclinium de Saint-Jean de Latran, qui appartiennent au huitième ; celles de Sainte-Praxède, de Sainte-Cécile et de Sainte-Marie la Veuve, monuments du neuvième siècle, et bien remarquables pour ces temps.

Pendant toute la durée de la persécution excitée par les iconoclastes, des moines grecs, peintres ou sculpteurs, ne cessèrent point de se réfugier en Italie. Le nombre de ces artistes était si considérable, que les papes Paul I, Adrien I, Paschal I, construisirent plusieurs monastères tout exprès pour les y recueillir [1].

Dans les siècles suivants, nouveaux ouvrages de ces Grecs dont M. C. nie la présence en Italie. A Capoue, au neuvième siècle, ce sont les mosaïques de la cathédrale, dont le style, autant que les monogrammes, attestent l'origine ; à Florence, au commencement du onzième siècle, ce sont les mosaïques de Saint-Miniate, où l'on voit une tête de Christ d'un si beau caractère, qu'elle semble surpasser la puissance de ces temps d'ignorance et de routine ; au Mont-Cassin, vers l'an 1066, ce sont des ouvrages immenses de tous genres, exécutés par des artistes que l'abbé Didier avait appelés de la Grèce, ce que personne ne conteste ; à Venise, vers l'an 1070, ce sont les mosaïques de Saint-Marc, grecques, quoi que M. C. en puisse dire, car tous les historiens en font foi. Dans des temps plus rapprochés de nous, un artiste grec, ou élève des Grecs de Venise, exécute à Bologne, au treizième siècle, la peinture encore existante aujourd'hui dans la voûte de l'église de Saint-Étienne [2]. Un Grec, nommé Théophane, fonde, vers le même temps, sui-

[1] Anast., in Paul. I°, Adrian. I° et Pasch. I°. — Leo Allat., *de Perpet. Consens.*, lib. I, cap. VI.

[2] Malvasia, *Fels. pitt.*, t. I, p. 7. — Lanzi, *Stor. pitt.*, t. III, p. 5 ; édit. 1795.

vant l'opinion du docte Zanetti, la brillante école des peintres vénitiens ; et ce Théophane est antérieur à la restauration de l'art, quoique M. C. pense le contraire, puisqu'il a pour élève Gelasio di Nicolo, chef de l'école de Ferrare, qui lui-même, en 1242, avait déjà commencé sa réputation[1]. Margaritone, enfin, est élève d'un peintre grec ; Cimabué est élève de peintres grecs.... Je m'arrête ; car, en vérité, je craindrais de fatiguer le lecteur.

Deux faits sont donc également incontestables : l'un, qu'il y eut constamment des artistes latins en Italie, dans les siècles de la décadence ; l'autre, qu'il y eut toujours aussi des artistes grecs.

Mais, si d'un autre côté nous portons nos regards vers la Grèce elle-même, comment adhérer à cette proposition, que *le talent des Grecs de Constantinople se bornait, aux mêmes époques, à l'exécution de quelques ouvrages d'orfèvrerie ?* Tant de monuments d'architecture, de sculpture, de peinture, de mosaïque, exécutés sous Basile le Macédonien, sous Léon le Sage, sous Constantin Porphyrogénète, sous Constantin VII, sous Basile le Jeune, sous Constantin Monomaque, sous Alexis Comnène, sous Manuel et les autres princes de cette famille ; tant de monuments n'attestent-ils pas, au contraire, la vigilance de ces princes pour maintenir tous les beaux-arts, et le noble emploi qu'ils faisaient des talents ? Et ne suffirait-il pas de rappeler l'étonnement, l'admiration des croisés, à l'aspect des édifices de Constantinople, pour prouver quelle était la magnificence de cette riche métropole, quel était le faste de ses habitants, et l'intervalle qui la séparait, quant aux lumières et à la pratique des arts, de presque toutes les villes de l'Occident ? « O quelle belle et noble cité ! s'écriait Foulques de Chartres ; combien de monastères, combien de palais, construits avec un art prodigieux ! combien d'admirables monuments présentent ses places et ses carrefours ! Quelle quantité d'or et d'argent, d'étoffes et de vêtements de

---

[1] Lanzi, *Stor. pitt.*, t. III, p. 215.

tout genre, de trésors de toute espèce ! Il serait fatigant d'en faire l'énumération [1]. » — « Mult de cels de l'ost, dit cent ans plus tard Ville-Hardoin, allèrent à voir Constantinople et les riches palais et les yglises dont il avait tant, et les granz richesses que onques nulle ville tant n'en ot [2]. » — « Il serait difficile, dit à ce sujet notre éloquent historien des Croisades, en citant aussi Ville-Hardoin, de peindre l'enthousiasme, la crainte, la surprise qui s'emparèrent tour à tour de l'esprit des croisés, à l'aspect de Constantinople, *quand ils se prirent à contempler attentivement cette belle cité magnifique, dont ils ne pensaient qu'en tout le monde y en deust encore avoir une telle* [3]. »

En ce qui concerne le mérite de l'invention et du travail, c'est encore une prévention bien injuste, que de ne pas reconnaître la supériorité des Grecs de cet âge sur tous les Latins sans exception. Vainement M. C. invoque sur ce point le suffrage de M. d'Agincourt ; M. d'Agincourt le condamne toutes les fois qu'il compare les Latins avec les Grecs, et ces occasions renaissent dans son ouvrage à chaque instant. Les planches XXVI et XXIX de *la Sculpture*, que M. Cicognara a citées, ne disent rien à ce sujet. Mais qu'on voie le texte des planches XXXI, XXXIX, XLIII, XLIV, XLVI, XLVII, LII, LXXXVII, sur *la Peinture* ; XII, XXI, de *la Sculpture*, on y lira ces mots : « Pour être juste, il faut convenir qu'aux époques où l'art fut totalement anéanti partout ailleurs, et lorsqu'il n'enfanta plus que des productions monstrueuses, à compter du quatrième et du cinquième siècle, il ne cessa point de conserver dans la Grèce un vague souvenir des principes qui avaient fait sa gloire si longtemps, et qu'il y a montré constamment, dans le dessin, quelques restes des belles formes ; dans l'ordonnance, une louable conformité avec les règles suivies par les anciens (*Peinture*, p. 90). Si nous comparons, dit encore ce

---

[1] *O quanta civitas, nobilis et decora !* etc. Fulch. Carnot., *Hist. Hierosol.*, lib. I, cap. IV; apud Du Chesne, *Hist. franc. script.*, t. IV, p. 821.

[2] Ville-Hardoin, *De la Conquête de Constantinople*, cap. C.

[3] M. Michaud, *Histoire des Croisades*, t. III, p. 162.

sage appréciateur, l'École italienne à l'École grecque dans le onzième et le douzième siècle, nous verrons qu'elle fut constamment moins heureuse » (ibid., p. 66).

L'artiste grec, en effet, nous montre encore à cette époque quelques restes, non du savoir, il faut l'avouer, mais du moins des opinions et des habitudes de ses ancêtres. Ses compositions, en général, ne manquent point d'une sorte de dignité; elles offrent souvent une symétrie monotone, presque jamais des images ignobles; elles sont froides, mais graves et décentes. Le Latin, au contraire, ne possède plus aucun élément des théories de l'antiquité; ignorant dans l'art d'être vrai, il aspire aveuglément à nous émouvoir, et il devient trivial, en voulant être pathétique. L'un prend l'emphase pour de la majesté; dans l'intention d'ennoblir son style, il cintre quelquefois ses courbes sans mesure; ses formes deviennent alors rondes et pesantes; ses contours laissent à peine distinguer les attachements des membres; ses figures ne savent presque plus se poser d'aplomb sur leurs pieds; mais, jusque dans ses fautes les plus grossières, on reconnaît qu'il s'applique à être grand. L'autre prend la caricature pour de l'expression, et descend quelquefois jusqu'à la bassesse la plus abjecte. Son dessin est généralement maigre et sec; ses lignes droites et raides rappellent à peine les formes de la nature. L'un, enfin, nous offre un génie épuisé, conservant une lumière presque éteinte; l'autre, un esprit indifférent pour le bien, et qui ne cherche point encore à s'éclairer. Je les considère au dernier terme de la dégradation. Il est dans la Grèce, comme dans la France et dans l'Italie, des ouvrages d'un mérite supérieur : le Grec évite quelquefois l'enflure; le Latin n'est pas toujours carré et massif, ou rétréci et décharné; mais, plus ou moins, ils offrent partout quelque empreinte de ces vices caractéristiques, et la supériorité demeure, dans tous les cas, à celui des deux qui a conservé un reste de noblesse.

On ne saurait se faire illusion sur l'état comparé de l'art chez les deux nations, à moins qu'on ne prenne des ouvrages d'artistes grecs pour des productions latines; et c'est ce qui arrive

à M. C. Son erreur est visible dans les numéros 1 et 2 de la planche de son premier volume, tirés de l'église de Saint-Marc, ainsi que dans le numéro 3, appartenant au baptistère de Pise; monuments grecs, comme le prouvent le style et les monogrammes, et qu'il suppose, quoique en hésitant, de sculpture italienne, *a quanto io credo italiane* (p. 329, 381). Tout est grec sur cette planche, excepté les bas-reliefs distingués par les numéros 14 et 15, qui sont bien certainement italiens ; et le caractère de ces monuments, comparé à celui de tous les autres, suffirait pour montrer l'intervalle qui séparait encore la manière latine d'avec la manière grecque, aux derniers temps de la décadence.

C'est, au surplus, faire de l'Italie un éloge aussi maladroit qu'il est peu fondé, que de prétendre qu'on n'y employait point d'artistes grecs au douzième et au treizième siècle, afin de lui attribuer tout l'honneur du renouvellement de l'art. Le mérite des artistes italiens ne consiste point à n'avoir pas eu des Grecs pour maîtres, mais à les avoir surpassés. Plus la manière des Toscans et des Lombards était corrompue, lors de la restauration, plus doit briller le génie des réformateurs. Apprécions dignement ces hommes dont les noms seront immortels.

Entouré d'ouvrages de Grecs modernes, Guido de Sienne reconnut la nécessité de soutenir la grandeur qu'affectaient ces héritiers appauvris d'Apelle, par une imitation fidèle des formes humaines. Il abandonna la routine de ses vieux maîtres, mais sans oublier toutes leurs leçons. C'est ce que montre clairement le style naïf et tout à la fois élevé de ses timides mais gracieuses peintures. Cimabué, génie mâle et original, naturellement porté vers des beautés dramatiques, secoua de bonne heure la rouille des maîtres grecs qui avaient appesanti sa jeunesse ; et, s'attachant avec ardeur au modèle vivant, remontant vers des sources abandonnées, il chercha, dans le cœur humain, des affections vives, qu'il exprima grossièrement, mais avec énergie. Passionné comme lui pour le vrai, plus gracieux, plus noble, digne précurseur de Raphaël et de Lesueur, déjà, en choisissant ses mo-

dèles, Giotto, élève de Cimabué, s'applique à les embellir; il a dérobé aux Grecs de son temps leur principe sur l'ampleur des formes, à la nature une portion de sa chaleur. S'il ne satisfait point encore pleinement un œil exercé, il nous attache du moins, il nous intéresse, il élève même nos pensées; et telle est en lui la puissance de la grâce et de la vérité, que nous sommes prêts à le croire plus habile qu'il n'est réellement. Voilà, quant au renouvellement de la peinture, la véritable gloire de l'Italie. Il n'est que faire de déprécier la Grèce pour la lui accorder.

Il pourrait enfin paraître assez piquant d'opposer, au mépris de notre auteur pour les Grecs du Bas-Empire, le mépris non moins prononcé des écrivains grecs, contemporains des Croisades, pour l'ignorance des Latins, qui ravageaient si impitoyablement leur patrie. Ces écrivains sont, sans doute, plus excusables que ne l'est aujourd'hui notre historien moderne; mais une semblable manière d'argumenter ne servirait qu'à obscurcir la vérité. Poursuivons.

J'ai dit que c'est à l'occasion des églises dignes de remarque sous le rapport de l'art, que commence à se manifester le système exclusif de M. C. Il faut donc ne pas quitter les chapitres où il traite ce sujet, sans avertir du vide resté dans cette partie de son travail. Pour se persuader à lui-même que la France n'a point produit de sculpteurs avant le quinzième ou le seizième siècle, il était naturel qu'il négligeât de s'assurer de l'existence des cathédrales où reposent d'innombrables monuments de sculpture, tous antérieurs à cette époque. Aussi les passe-t-il complétement sous silence. Il nous rappelle l'église de Saint-Marc de Venise, le dôme de Pise, celui de Sienne, ainsi que d'autres églises italiennes; mais il ne fait mention ni des églises de Fulde, de Cologne, de Cantorbéry, d'Ély, de Westminster, monuments intéressants sous plus d'un rapport, ni d'aucune de nos églises de France. Il oublie la rotonde et le portail de Saint-Bénigne de Dijon fondé en 1001, remarquables par les sculptures qui les décorent, autant que par leur architecture. Il oublie la cathédrale de Chartres, commencée en l'an 1020, ter-

minée vers l'an 1048, et dont les sculptures semblent fort supérieures à celles de cet âge. Il ne parle point de la vaste église de Cluny, fondée en 1088, dont l'abside, inhumainement démolie depuis peu de temps, présentait un mélange singulièrement curieux de peintures, de mosaïques et d'ornements de bronze en ronde-bosse. Il ne cite même, ni l'église de Saint-Denis, reconstruite en 1140, et dont les sculptures du grand portail, qui datent de la même époque, existent encore, quoique mutilées par des mains barbares; ni l'église de Notre-Dame de Paris, commencée en 1161, curieuse par une si grande quantité de sculptures, et notamment à cause de celles du portail principal, antérieures à l'an 1223. Il ne cite, ni celles de Vienne en Dauphiné, d'Autun, d'Auxerre, de Reims, d'Amiens, de Rouen; ni enfin aucune de nos autres églises, soit du onzième, soit du treizième siècle; et il est tout naturel qu'en négligeant ces édifices, il ne se ressouvienne point des sculptures qu'on y a prodiguées.

De même qu'il ne fait aucune mention de nos monuments français, M. C. a dû écarter les faits historiques qui ne s'arrangeaient pas avec ses idées, ou les interpréter dans un sens qui ne lui fût point défavorable. C'est ainsi qu'il nie l'influence des croisades. Il s'en explique formellement. « Mises en activité par un fou, les croisades, dit-il, n'ont produit que des erreurs et des folies » (p. 152). Elles n'ont pas même valu à l'Italie des manuscrits grecs; « car, dit-il encore, on n'en a apporté de l'Orient, qu'après Pétrarque et Boccace, *e anche dopo Petrarca e Boccaccio* » (ibid.). Faut oublier, par conséquent, les soins pris par les papes pour se procurer des manuscrits de ce genre; les travaux des moines grecs repoussés vers l'Italie par les iconoclastes; le collége des Jeunes Grecs, fondé par Philippe-Auguste; les chaires de grec établies à Paris, à Bologne, à Oxford, conformément au vœu du concile de Vienne; et même les conquêtes des Vénitiens, à la suite desquelles leur patrie s'est enrichie de manuscrits grecs, comme d'autres monuments de toute espèce.

Le LIVRE III est destiné à offrir le tableau du renouvellement de l'art en Italie, depuis le treizième siècle jusqu'à Donatello et Ghiberti exclusivement, c'est-à-dire, jusqu'à l'an 1400.

L'auteur, dans le premier chapitre, rappelle d'abord les troubles qui désolèrent l'Italie après la paix de Constance, conclue en 1183, et les progrès qui honorèrent bientôt après la littérature italienne, au milieu des dissensions civiles. Ce sujet le conduit à des considérations générales sur l'influence de la liberté politique, des guerres nationales, de la richesse, du goût des peuples pour la musique et la danse, relativement aux arts du dessin, et il me fait, à cette occasion, l'honneur de m'emprunter, je ne dirai point des idées neuves peut-être, lorsque je les ai émises, mais plusieurs passages traduits, mot à mot, de mes *Recherches sur l'Art statuaire*. Ses pages 282, 284, 291, 302, 303, 304, 309, sont plus ou moins couvertes de lambeaux enlevés à mon livre. La page 309 notamment reproduit en entier mes pages 395 et 396, sans qu'elles y soient citées plus que tout le reste [1]. Cette espèce de communauté de biens aurait dû

---

[1] *Recherches sur l'Art statuaire considéré chez les anciens et chez les modernes*; Paris, veuve Nyon aîné, 1805, in-8°. (Chez MM. Debure frères, Renouard, Bossange et Masson, Treuttel et Würtz.) — On peut voir les pages 130, 131, 74, 98, 99, 132, 395, 396. J'aurai à faire beaucoup d'autres citations de ce genre.

M. Cicognara remarque avec raison, dans son *Discours préliminaire*, que ni Winckelmann, ni d'Hancarvi', ni Lanzi, ni d'Agincourt, ni le docte Fiorillo, ni Guasco, ni enfin M. Lu..ric David, n'ont traité le même sujet que lui. Cette observation est parfaitement juste en ce qui me concerne. Obligé, par le contenu de la question que je devais traiter, d'énoncer les causes de la perfection où sont parvenus les sculpteurs grecs ; d'exposer, par conséquent, leurs opinions sur le beau en général, et notamment sur la beauté des formes humaines, de découvrir enfin, et de faire connaître les règles qu'ils s'étaient imposées relativement à l'imitation, je n'ai parlé des statuaires modernes, qu'afin de montrer qu'ils se sont approchés de la perfection, lorsqu'ils se sont conformés aux principes des anciens, et qu'ils se sont, au contraire, égarés, aussitôt qu'ils ont négligé cette théorie. Mais, cette différence même, qui existe entre le plan de l'ouvrage de

me valoir quelques égards : mais c'est tout le contraire; car, dans le même endroit, voulant déprécier les écrivains français qui lisent, dit-il, superficiellement les auteurs italiens, M. C. me range dans cette classe, et me cite même pour exemple, *siccome il signor Emeric David* (p. 293), toujours pour mes prétendues erreurs au sujet de l'église de Saint-Marc et de celle de Pise.

Dans le chapitre II, revenant encore au dixième et au onzième siècle, au milieu de beaucoup de longueurs, l'auteur recommence ses diatribes contre les artistes grecs : « tous, dit-il, ignorants et grossiers, et dont aucun ne s'est fait une réputation en Italie, tandis que plusieurs Italiens du même temps, tels que Wolvinus, Rodolphinus (Allemands, suivant toute apparence), Viligelmo, Antelmi, Brioletto, Biduino, ont laissé un nom illustre. » Cette observation doit être prise pour ce qu'elle vaut : elle signifie que les Grecs ont rarement apposé leur nom sur les ouvrages exécutés par eux en Italie, tandis que les Italiens ont pris plus de soins pour perpétuer le leur.

L'auteur arrive enfin, dans les chapitres III et IV, à Nicolas de Pise et à son école, et il trace un tableau assez intéressant des travaux de cet illustre fondateur des Écoles toscanes de sculpture. Mais, dès ce premier pas de l'histoire de la Régénération, l'écrivain partial se laisse encore induire en erreur par le sentiment qui le porte à admirer tout ce qui est italien, et quelquefois à le louer outre mesure. Nous ne saurions passer légèrement sur cet endroit. Il faut soumettre au lecteur une remarque qui a pour objet le principe fondamental de l'art.

Les maîtres toscans qui ont régénéré la peinture ne se sont point mépris sur la route qu'ils devaient tenir. Nous venons de rappeler l'esprit qui dirigea Guido de Sienne, Cimabué et Giotto. Nicolas de Pise paraît avoir jugé moins sainement de la première loi à laquelle il devait se soumettre. Né vers la fin du douzième siècle, ou au commencement du treizième, dans une ville alors

M. Cicognara et le contenu du mien, aurait dû me mettre à l'abri et de ses emprunts et de ses critiques.

peuplée de maîtres grecs, d'élèves de ces maîtres, et de monuments grecs de tous les âges, dans une ville qu'on pourrait dire toute grecque, il eut le bon esprit de dédaigner les productions de son temps, et de s'élever à la contemplation des chefs-d'œuvre de la Grèce antique. Cette preuve d'un tact sûr et d'un goût élevé pouvait faire espérer, de sa part, des progrès très-marqués. Toutefois, l'étude prématurée de l'antique ne devait pas le conduire aussi sûrement au but, que celle de la nature, à laquelle s'appliquèrent Guido de Sienne, son contemporain, et, quelques années plus tard, Cimabué et Giotto, instruits peut-être par ses erreurs. Tel qu'un élève qui, impatient d'obtenir à peu de frais un commencement de réputation, s'élance aujourd'hui dans nos musées, saisit, d'un crayon novice, des pensées et des contours, et, vide de savoir, reporte dans ses compositions ces traits spirituels, mais dont il n'a pu distinguer les beautés les plus essentielles ; tel Nicolas de Pise, sans avoir pénétré le secret des formes du corps humain, dérobait à l'antique des profils qui charmaient son goût naturel, et esquissait ensuite les formes de la Vierge ou les scènes de l'Évangile, d'après ces vains croquis d'images de dieux ou de héros grecs. Ses ouvrages, toujours gracieux, offrent quelquefois une sorte de ressemblance avec telle ou telle figure antique, qui est prodigieuse pour le temps auquel il faut se reporter, et à laquelle on ne peut s'empêcher d'applaudir en souriant. Mais cette étude superficielle produisit l'effet attaché à toute méthode d'enseignement, dont l'analyse et l'imitation de la nature ne constituent pas la base. Retirée de son long sommeil, l'Italie ne put se lasser d'admirer les ouvrages de ce copiste ingénieux de l'antique; mais il n'éclaira la marche de l'art qu'imparfaitement ; et, tandis que Cimabué et Giotto accéléraient de jour en jour leurs progrès et ceux de leurs élèves, Jean de Pise, fils de Nicolas, et les autres élèves de ce statuaire, réputés habiles tant qu'ils reproduisirent, pour ainsi dire, leur maître, ne s'élevèrent pas même jusqu'à lui, lorsqu'ils furent livrés à leur propre génie. La sculpture italienne s'arrêta dès son premier pas, elle parut même

rétrograder; car souvent, dit M. Cicognara, que cette dernière circonstance a frappé, « on prendrait les ouvrages des élèves de Nicolas pour des productions du ciseau grossier de ses prédécesseurs : *della mano inesperta de' suoi predecessori* » (p. 360, 365). Mais, pour expliquer ce fait, il n'est pas nécessaire de dire, comme cet écrivain, qu'après avoir enfanté un homme d'un grand talent, « la nature fatiguée devait se reposer, et qu'ordinairement, après un vol audacieux, *dopo alcuni voli arditissimi*, l'esprit humain revient en arrière » (p. 365). Fallait-il donc, à la Mère des êtres, tant de repos, pour un seul enfantement? La cause de la lenteur de l'École est évidente : c'est que Nicolas avait donné à ses élèves des leçons insuffisantes, sans méthode, et qui les avaient égarés. Lorsque Agostino et Agnolo, deux frères natifs de Sienne, instruits d'abord dans les ateliers de Jean, fils de Nicolas, eurent quitté ce maître pour se ranger auprès de Giotto, qui tenait aussi le ciseau, ils firent, à l'aide de ses conseils, des progrès dont l'Italie tout entière retira le fruit, et ils fondèrent solidement l'École qui produisit, dans la suite, Donatello, Ghiberti et Michel-Ange. L'explication du fait précédent nous montre la cause de celui-ci. Formés par le Giotto à l'amour du vrai, caractère essentiel de cet homme de génie, Agnolo et Agostino allièrent par ce moyen, comme lui, à la naïveté de l'imitation l'élévation du style, à la facilité des attitudes la justesse de l'expression; et il n'est aucun genre de beauté qui ne pût découler d'une instruction si sage. La sculpture s'éleva successivement jusqu'au sublime, par cela même qu'elle ne prétendit d'abord qu'à une imitation exacte et naïve.

Dans les chapitres III et IV, ainsi que dans le suivant, en parlant des prédécesseurs et des contemporains de Nicolas de Pise, M. C. se trouve embarrassé par l'affluence d'un assez grand nombre de sculpteurs allemands et français, répandus en Italie au douzième et au treizième siècle. La cathédrale de Strasbourg, commencée en 1015, et terminée, non compris le clocher, en 1295, contribuait alors à multiplier les statuaires vers les bords du Rhin M. C. en fait la remarque. Il en était de même

de plusieurs de nos églises de France, ce qu'il ne dit pas. Strasbourg, n'étant pas, à cette époque, une ville française, le gêne moins. Plusieurs de ces artistes se faisaient distinguer à Milan, à Assise, à Florence, et dans d'autres villes d'Italie. De ce nombre était un maître qui paraît avoir joui d'une grande réputation. Il était natif de Cologne, et contemporain de Giotto. Ghiberti, qui en fait un magnifique éloge dans son ouvrage inédit sur la sculpture, ne nous a point transmis son nom ; mais il assure qu'il était très-habile, très-docte, très-grand dessinateur ; qu'il excellait dans les têtes et dans le nu ; en un mot, qu'il égalait les anciens maîtres grecs : *maestro della arte statuaria, molto perito, .... dotto, dottissimo, .... grandissimo disegnatore, .... eccellentissimo, perfetto, ...... fece le teste meravigliosamente bene, ed ogni parte ignuda, ...... al pari degli statuari antichi greci*, etc. (p. 368, 369).

Il serait difficile de récuser le jugement d'un statuaire tel que Ghiberti ; il faut donc que ce maître eût fait preuve d'une grande habileté ; et dès ce moment, nous pouvons, par conséquent, prévoir quelles atteintes recevra le système exclusif de M. C., lorsqu'il s'agira de la France et de la Germanie. Provisoirement, l'auteur se débarrasse de ce maître étranger, en rapportant, ce qui paraît vrai, qu'affligé d'avoir vu détruire un de ses principaux ouvrages, il se fit ermite, et qu'il ne subsiste rien de lui. « D'ailleurs, ajoute-t-il, ce *Tudesque* n'aura vraisemblablement été qu'un orfèvre, puisque nous savons qu'il exécuta de l'orfévrerie pour le roi Charles d'Anjou ; et comment enfin, au delà des monts, aura-t-il acquis assez d'instruction pour entrer en concurrence avec des maîtres tels que ceux de Pise ? » C'est ce que dit M. C., au sujet d'un artiste du même temps, nommé Ramus, et il nous est sans doute permis d'en faire l'application à celui-ci, puisque la proposition est générale : *e oltramonte non avrù avuto adito a formarsi tale scultore da venire in confronto dagli alcuni della Scuola pisana* (p. 389). Ainsi, grâce à l'ermitage et à la présomption d'incapacité, voilà M. C. momentanément délivré d'un ultramontain fort incommode.

Nous voudrions, abandonnant pour quelques instants ces empreintes déjà si visibles de la fausseté du système de notre auteur, appeler avec lui l'attention sur les intéressantes gravures qu'il a données, d'après les sculptures de Filippo Calendario. Ce Vénitien, sculpteur et architecte, mort en 1355, était peu connu jusqu'à présent, et l'on doit savoir gré à M. C. de l'avoir tiré de l'obscurité où il était tombé. Le Calendario prit la même route que Nicolas de Pise. Il ne lui appartenait point de régénérer l'art, mais il paraît qu'il se créa, par une étude superficielle de l'antique, une manière agréable, hardie, qui fait honneur à son goût naturel, sans mériter d'être imitée.

Ce serait aussi avec satisfaction que nous suivrions, guidés par M. C., les progrès plus réels d'Andrea Ugolino, connu sous la dénomination d'*André de Pise*. Élève de Jean de Pise, mais contemporain de Giotto, et dirigé, sinon par ses leçons, du moins par son exemple, ce maître contribua véritablement, ainsi qu'Agnolo et Agostino, à régénérer la sculpture. Vérité, grâce, sagesse, esprit, sentiment, tout ce qui constitue les fondements d'une bonne composition et d'un bon style se fait reconnaître dans ses ouvrages, bien qu'ils soient encore très-imparfaits; on y lit, d'avance, les progrès de ses successeurs Il nous serait agréable, en donnant à ce maître des éloges mérités, d'abonder dans le sens de M. C. Mais nous devons nous hâter d'arriver au chapitre VIII, intitulé : De la Sculpture hors de l'Italie, *della Scultura fuori d'Italia*.

Ici, un sujet neuf et curieux s'offrait à notre auteur. On devait s'attendre à le voir déployer en entier, depuis le règne de Constantin jusqu'à la fin du quatorzième siècle, où se termine son troisième livre, l'intéressant tableau de la décadence et du rétablissement de la sculpture, sinon dans toute l'Europe, du moins dans la France, conformément à sa promesse, *salvo la Francia*. Que de monuments à citer dans le cours de ces onze cents années ! Que de faits et de considérations à saisir, pour montrer comment la sculpture s'est corrompue en France, ainsi qu'en Italie, sans cesser jamais d'y être cultivée ; comment elle

est sortie de cet état d'abaissement, dans les deux pays, vers le même temps, et par un effet des mêmes causes! Nous croyions voir cet art, dans les récits de l'historien, tel qu'il se montre dans nos monuments, encore barbare, mais entreprenant, et déjà impatient de se réformer, sous le règne de Louis le Jeune ; grossier dans l'exécution, mais cherchant à s'ennoblir, et quelquefois étonnant par sa vérité, sous Philippe-Auguste et saint Louis ; alliant ensuite, sous les premiers Valois, au mérite d'un sentiment vrai et d'un faire naïf, de la gravité, de la dignité, de l'expression. Nullement. Une seule page nous offre l'histoire de onze siècles: c'est la quatre-cent-quatre-vingtième ; tout y est renfermé dans quinze lignes ! Nous y voyons que le plus ancien ouvrage de sculpture exécuté en France, qui mérite d'être cité, est le tombeau de Philippe le Hardi, duc de Bourgogne, élevé à Dijon en 1405, et que ce tombeau n'est pas même une production française, puisqu'il est dû à deux Alsaciens, c'est-à-dire, dans le sens de M. Cicognara, à deux Allemands. De là, passant avec dédain auprès des monuments de Saint-Denis, qu'il désigne à peine, et qu'il assimile au cheval de bois de Philippe de Valois, l'auteur arrive au tombeau de François II, duc de Bretagne, élevé à Nantes par la duchesse Anne, sa fille, femme des rois Charles VIII et Louis XII. Or, ce tombeau est de l'an 1507. « Voilà par conséquent, dit-il, la plus ancienne époque où remonte l'histoire de l'art français : elle ne va point au delà. Ainsi, comme chacun voit, ajoute-t-il avec sécurité, il n'y a pas, dans tout cela, une antiquité qui mérite qu'on en fasse mention : *come però ognun vede, non si rimonta a molta antichità per doverne far qui parola* » (ibid.).

Si cette opinion d'un écrivain étranger, qui au fond n'est pas tenu de connaître nos monuments, lui était exclusivement propre, peut-être ne faudrait-il pas en faire le sujet d'une discussion. Nous reprocherions seulement à M. C. d'avoir annoncé une histoire de la sculpture française, qu'il n'a pas donnée; et il nous serait permis d'user envers lui d'un mot qui lui est assez familier, et qu'il n'a pas craint même d'employer en parlant de

Quintilien ; c'est qu'il prononce sur une matière dont il n'est pas bien instruit : *con troppa pedanteria egli andata pronunciando in materia che non ben conoscera* (t. II, p. 259) [1]. Mais une circonstance nous oblige de réfuter son système, et même de multiplier nos preuves, en donnant à cette partie de notre travail toute la précision dont nous serons capables.

Le critique dont nous avons déjà parlé, M. Quatremère de Quincy, en rapportant cette assertion de M. C., la confirme par son adhésion, de la manière la plus positive. « Il est certain, dit » cet écrivain, qu'aux époques des treizième, quatorzième et » quinzième siècles, la sculpture, ou n'était pas pratiquée hors » de l'Italie, ou ne l'était que par des artistes italiens. On peut » en dire à peu près autant du seizième siècle [2]. En France, » ajoute-t-il, à peine peut-on citer, avant le quinzième siècle, » le nom d'un seul sculpteur [3]. » L'assertion de M. C., de peu d'importance dans son ouvrage, acquiert un trop grand poids sous la plume du savant qui paraît l'avoir entièrement adoptée, pour qu'un écrivain français ne s'impose pas l'obligation d'en faire un examen attentif ; car, si quelqu'un n'essayait d'en démontrer la fausseté, il y aurait tout lieu de craindre qu'appuyée d'une semblable autorité, elle ne passât pour chose jugée.

Il faut donc commencer par se bien entendre. Ici, plus encore que partout ailleurs, je dois faire en sorte que M. C. ne puisse pas me reprocher de l'avoir lu superficiellement, comme j'ai lu, suivant lui, Vasari et les autres auteurs italiens.

Le prétendu historien de l'art français paraît connaître peu les antiquités de nos églises. Les fastes de nos villes, les chroniques de nos monastères n'ont point appelé son attention. Mais, il a lu Montfaucon et d'Agincourt, qu'il cite en divers endroits ; il a

---

[1] Il est à remarquer que le passage de Quintilien, au sujet duquel M. C. taxe cet écrivain d'ignorance et de pédanterie, est celui où il loue avec tant de justesse et de goût le Discobole de Myron.

[2] *Journal des Savants*; septembre 1816, p. 59.

[3] *Ibid.*; octobre 1816, p. 18.

visité notre ancien Musée dit des *Petits-Augustins*; et quoique l'insalubrité du lieu l'ait empêché, à ce qu'il assure, d'y multiplier ses observations, il y a cependant entrevu quelques figures antérieures au seizième siècle (t. II, p. 199). Lors donc qu'il avance que jusqu'à l'an 1507, si l'on excepte le tombeau de Philippe le Hardi, exécuté par deux Alsaciens, la France ne présente aucun monument que l'on puisse citer, vraisemblablement il n'entend pas soutenir qu'il n'ait pas été sculpté auparavant quelques statues, quelques bas-reliefs; il veut dire que, jusqu'à cette époque de 1507, la France a produit un si petit nombre d'ouvrages de ce genre, que ce n'est pas la peine d'en faire mention; et que, de plus, ou ces ouvrages sont dus à quelques Italiens, ou ils sont si mauvais, qu'on ne peut pas même les regarder comme de la sculpture. Mais cela, suivant lui, doit être évident pour tout le monde : *come pero ognun vede*; et M. Quatremère de Quincy paraît avoir entendu notre auteur de cette manière, lorsqu'il dit qu'aux treizième, quatorzième, quinzième siècles, et même au seizième, la sculpture, ou n'était pas pratiquée hors de l'Italie, ou ne l'était que par des Italiens; et qu'en France, avant le quinzième siècle, on peut à peine citer le nom d'un seul sculpteur.

Les deux questions que nous devons examiner se trouvent donc posées bien nettement. Premièrement, est-il vrai que, jusqu'à l'an 1507, la France ait produit si peu d'ouvrages de sculpture, que ce ne soit pas la peine d'en faire mention ? Secondement, ces ouvrages appartiennent-ils à des Italiens, ou sont-ils si mauvais, qu'ils ne méritent pas même le nom de sculpture?

Nous devons le dire : riche en monuments des beaux-arts, de tous les genres et de tous les âges, la France a eu, pendant longtemps, peu d'historiens qui se soient appliqués à perpétuer le souvenir des maîtres qui les avaient produits. Excités par l'amour de la patrie, les érudits des plus petites villes de l'Italie ont soigneusement recueilli tous les faits, tous les documents propres à honorer leurs artistes des temps les plus éloignés.

Toutes les archives ont été fouillées ; chaque édifice, pour ainsi dire, a eu son historien. Ce Vasari, contre qui on s'est élevé de toutes parts, Vasari, à qui M. C. refuse toute créance, a rendu, à l'histoire de l'art, le plus éminent service, et par les traditions authentiques qu'il a conservées, et par les recherches auxquelles il a conduit ses critiques et ses commentateurs. En France, au contraire, la gloire que pouvait obtenir la nation par les productions des beaux-arts, n'a excité, pendant longtemps, qu'un bien faible intérêt. Tant que les artistes ont été des moines, des abbés ou des évêques, et tant que des moines ont aussi composé les chroniques, assez souvent l'historien a rappelé les noms de ces peintres et de ces sculpteurs, pour l'honneur du monastère ou du siége épiscopal. Mais, depuis l'époque où le compas et le ciseau ont passé dans les mains des laïques, et depuis que des laïques ont écrit l'histoire, jusqu'à l'entier renouvellement des lumières, l'esprit qui dominait la nation a laissé tomber ces hommes utiles dans un oubli presque absolu. Tandis qu'en réveillant l'amour du beau, ils préparaient des aliments à l'industrie, et posaient déjà une partie des fondements de la richesse publique, on ne daignait pas articuler leurs noms, dans les descriptions mêmes des édifices élevés ou embellis par leurs travaux. L'opinion attachait un grand prix à la magnificence des édifices, et principalement à celle des monuments religieux; mais tout l'honneur était réservé aux princes et aux prélats qui avaient offert ou sollicité les fonds nécessaires à leur décoration. Qui croirait que nous ignorons les maîtres qui ont construit et décoré le grand portail de l'église Notre-Dame de Paris ? Ceux à qui nous devons le portail septentrional ne sont pas mieux connus. Suger, qui décrit avec tant de soin les embellissements opérés sous son administration dans l'église de Saint-Denis, ne nomme aucun des artistes employés à ces grands ouvrages. Peut-être le souvenir d'Eudes de Montreuil se serait-il effacé, si lui-même il n'eût sculpté son portrait sur le tombeau qu'il s'éleva de son vivant dans l'église des Cordeliers de Paris, qu'il avait construite. A peine (un Français l'avoue à regret), à peine con-

naissons-nous le lieu de la naissance de Jean Juste et de Jean Goujon ! Les matériaux, propres à composer le tableau de la décadence et du rétablissement de nos arts, se trouvent épars dans des histoires particulières de provinces et de villes, dans des chroniques souvent arides, dans de volumineuses collections, où l'on ne peut les découvrir qu'au travers de beaucoup de faits étrangers à ceux dont on s'occupe. Malgré les recherches des Rivet, des Lebeuf, des Goujet, des Piganiol, des Félibien ; malgré les recueils de Montfaucon, de Millin, de D'Agincourt : malgré les intéressantes notices composées par plusieurs de nos écrivains vivants, une histoire de l'art français est un ouvrage encore à faire. Un semblable travail aurait aujourd'hui d'autant plus de prix, que l'orage révolutionnaire a anéanti une grande quantité d'anciennes productions des arts, et que le temps en dévore chaque jour les restes mutilés. L'antiquité s'éloigne de nous ; les titres de notre gloire s'effacent, et l'étranger, mal instruit, s'autorise de cette destruction pour calomnier le génie de nos pères [1].

Toutefois, une semblable considération ne saurait offrir une excuse à M. C. Pour être convaincu que, depuis les temps les plus reculés du moyen âge jusqu'au seizième siècle, la France n'a jamais cessé de produire de notables ouvrages de sculpture, il n'est pas nécessaire de recourir à une histoire complète de l'art français : il suffit de quelques monuments de toutes les époques. L'esquisse que nous allons crayonner rapidement, montrera au dépréciateur de notre nation l'énormité de son erreur.

[1] On apprendra avec plaisir, à ce sujet, que le ministre de l'intérieur a invité MM. les préfets à lui adresser des rapports sur l'état des monuments situés dans leurs arrondissements. Cette mesure a occasionné, dans plusieurs préfectures, la formation de commissions chargées des recherches nécessaires pour connaître les antiquités qui nous restent. Plusieurs Mémoires, envoyés au ministre, ont déjà été communiqués, par ce magistrat, l'Académie des Inscriptions et Belles-lettres, de l'Institut, laquelle a nommé dans son sein une commission qui s'occupe d'en faire des extraits. (Voy. t. II de la *Revue encyclopédique*, p. 586.)

(Ici Éméric David avait intercalé tout le second chapitre de son *Histoire de la sculpture française*. Voy. ci-dessus, p. 20 et suiv.)

................................................................

Il faut que j'interrompe l'exposé historique auquel je m'étais livré.

J'ai commencé, dans ce qui précède, l'examen du chapitre où M. Cicognara croit avoir donné l'histoire de la sculpture hors de l'Italie, depuis le règne de Constantin jusqu'à la fin du quatorzième siècle.

J'ai fait remarquer que le tableau relatif à la France est renfermé dans quinze lignes, où cet écrivain se borne à dire que, dans le cours entier de ces onze cents années, nous sommes demeurés presque étrangers à tous les arts. Le lecteur n'aura pas laissé échapper ces singulières propositions, avancées sans l'apparence d'aucun doute : qu'un des premiers ouvrages de sculpture exécuté en France, et le seul, depuis ces temps reculés, qui mérite d'être cité, est le tombeau de Philippe le Hardi, duc de Bourgogne, élevé à Dijon en 1404 ; que ce monument même n'est pas français, puisqu'il est l'ouvrage de deux artistes qui paraissent Alsaciens ; que le premier monument qui appartienne véritablement à la France est le tombeau de François II, duc de Bretagne, lequel ne date que de l'an 1507 ; que là commence l'art français, et que ce n'est pas enfin, comme chacun voit, une antiquité assez reculée, pour mériter qu'on en fasse mention : *Come pero ognun vede, non si rimonta a molta antichità per doverne far qui parola.*

On aura vu pareillement que, dans son analyse de l'ouvrage de M. C., insérée au *Journal des Savants*, M. Quatremère de Quincy a confirmé, par son opinion, celle de notre écrivain. « Il » est certain, a-t-il dit, qu'aux époques des treizième, quator- » zième et quinzième siècles, la sculpture, ou n'était pas prati- » quée hors de l'Italie, ou ne l'était que par des artistes italiens. » On peut en dire à peu près autant du seizième siècle. En

» France, à peine peut-on citer, avant le quinzième siècle, le
» nom d'un seul sculpteur. »

Pour montrer l'inexactitude de ces assertions, j'ai dû me proposer les deux questions suivantes : premièrement, est-il vrai que jusqu'à l'an 1507 la France ait produit si peu d'ouvrages de sculpture, que ce ne soit pas la peine d'en faire mention ? secondement, ces ouvrages appartiennent-ils à des Italiens, ou sont-ils si mauvais, qu'ils ne méritent pas même le nom de sculpture ?

Cette annonce de mon plan a été suivie d'une esquisse où, remontant au règne des fils de Clovis, j'ai crayonné rapidement une histoire de la sculpture française, depuis les premiers temps de notre monarchie, jusqu'à la fin du douzième siècle. J'ai rappelé, dans ce tableau très-abrégé, une quantité considérable de monuments, exécutés non-seulement dans le douzième et le onzième siècle, mais à toutes les autres époques de cette période.

Fidèle à ma promesse, j'avais continué cette esquisse, depuis l'an 1200, jusqu'à l'an 1507. Une prodigieuse quantité de sculptures figurait successivement, et d'année en année, dans mon travail : mausolées en marbre, en bronze, en cuivre, statues votives, bas-reliefs historiques, ouvrages d'orfèvrerie en argent et en or, figures jetées en fonte, images façonnées sous le marteau ; je citais des exemples de tous les genres. Venant aux artistes, j'en indiquais pareillement un grand nombre, dans chaque siècle, et tous Français, depuis la même époque, celle des fils de Clovis, jusqu'à l'auteur du tombeau de François II, duc de Bretagne. J'établissais ensuite une comparaison que je suivais d'âge en âge, du neuvième au quinzième siècle, entre divers monuments italiens et quelques monuments français ; je montrais que l'avantage demeurait fort souvent à la sculpture française, et que, par conséquent, elle mérite tout aussi bien le nom de *sculpture*, que les productions des maîtres italiens du même temps.

Je faisais remarquer, en passant, que le tombeau de Philippe le Hardi, duc de Bourgogne, ne fut pas seulement l'ouvrage des deux sculpteurs, qu'il plaît à M. C. de ne pas regarder comme Français, parce qu'*ils lui semblent plutôt Alsaciens* (t. I,

p. 480) ; je disais que Claux de Verne et Claux Sluter, ces deux maîtres, avaient un troisième associé, ce qu'il paraît avoir ignoré ; que celui-ci, nommé *Jacques de la Barse*, était évidemment Français, s'il faut en juger par son nom ; et enfin, que Claux de Verne lui-même, valet de chambre et *tailleur d'images* de Jean Sans-peur, est appelé, dans divers Mémoires, *Claux de Vouzonne*, ce qui pourrait bien le faire croire né aux environs d'Orléans. Mais cet exemple est entre mille ; chaque page de cette esquisse tendait à prouver que M. C. connaît fort mal l'histoire de la sculpture française.

Cette partie de mon travail, ayant paru trop longue pour la *Revue encyclopédique*, eu égard aux limites que MM. les rédacteurs se sont imposées dans l'examen des ouvrages les plus étendus, j'ai dû la supprimer. J'avoue que j'en ai fait le sacrifice à regret, parce qu'elle me paraissait neuve, et qu'elle avait pour but de venger le génie français d'une attaque fort inconsidérée. Je suis fâché de voir que, par l'effet de cette suppression, mon travail actuel semble perdre son premier caractère. Principalement entrepris dans l'objet de poser les véritables bases de l'histoire de la sculpture française, il ne paraîtra peut-être maintenant qu'une récrimination envers un écrivain qui m'a indiscrètement pillé, et très-injustement critiqué. Cette idée est pénible pour moi, et propre à me décourager, même en ce qui concerne ma défense personnelle. J'espère, toutefois, que la justesse de mes observations me justifiera sur tous les points. L'ouvrage de M. C. est au nombre de ceux envers lesquels la critique est indispensable.

Quant à l'histoire de la sculpture française, l'abrégé que j'ai présenté des travaux de nos artistes et de l'état de l'art, depuis le sixième siècle jusqu'à la fin du douzième, doit suffire pour prouver que la France n'a cessé en aucun temps de la pratiquer. Si nos artistes, en effet, exécutaient une si grande quantité de monuments de toute espèce, dans le douzième, le onzième, le neuvième siècle, il est assez évident que les maîtres français n'ont pas dû abandonner le ciseau, lorsque l'amour des arts se ranimait de toutes parts ; lorsque l'architecture se régénérait, et

que de magnifiques églises s'élevaient en même temps dans la capitale et dans toutes nos provinces; lorsque enfin l'Europe entière sortait de son long sommeil, et que, dans la Belgique, l'Allemagne, l'Espagne, l'Angleterre, quoi qu'en puisse croire notre historien, le marbre s'animait sous le ciseau d'un très-grand nombre de statuaires. On regardera, par conséquent, comme pleinement applicable au treizième et au quinzième siècle, la preuve que j'ai donnée pour les temps qui avaient précédé. D'après cela, je dois tenir moi-même le fait pour démontré, et je ne crains pas d'affirmer que, dans le quinzième, le quatorzième, le treizième siècle, ainsi que dans le onzième et le douzième, on exécutait en France beaucoup plus de sculptures qu'il ne s'en fait aujourd'hui.

Mais, de plus, une si grande quantité de monuments supposant un grand nombre d'artistes, j'ajoute, quoique je ne cite en ce moment aucun maître, que nous possédions en France, à toutes ces époques, une multitude de sculpteurs français.

Cela posé, il faut passer à l'analyse des tomes II et III de M. C. Ce travail sera court.

Deux idées principales, présentées sous différentes formes, remplissent l'un et l'autre volume.

« Premièrement, l'Italie seule a perfectionné les arts, comme elle les avait seule conservés et régénérés. Les autres nations de l'Europe n'ont commencé à les pratiquer qu'après en avoir reçu d'elle la connaissance; elle les a éclairées, et, en échange de ce bienfait, leurs erreurs ont, au contraire, corrompu son propre goût.

» Secondement, au-dessus de tous les sculpteurs italiens, et, par conséquent, au-dessus de tous les statuaires modernes, s'élève un maître, aujourd'hui vivant, qui réunit en lui seul toutes les plus hautes qualités séparément admirées chez les grands artistes du quinzième et du seizième siècle. Aucun des hommes illustres, qui l'ont précédé, ne saurait lui être assimilé; *nessuno neppur prodosse lavori di tal forza, di tal genere* (t. III, p. 319). »

Cette seconde proposition est inhérente à l'esprit du livre,

aussi bien que la première. Ce n'est point ici l'élan subit et involontaire de l'enthousiasme d'un amateur envers un rare talent, justement applaudi de toute l'Europe ; ce n'est pas l'expression passagère de la prédilection d'un Vénitien pour un Vénitien, d'un ami pour son ami, sentiment auquel on se laisserait peut-être entraîner, qu'on excuserait du moins, car l'amitié renferme, jusque dans ses exagérations, quelque chose de respectable. C'est un système suivi, un éloge raisonné, qui commence avec le deuxième volume, et qui ne se termine qu'à la dernière page du dernier.

L'auteur déclare qu'il a cru ne devoir parler d'aucun artiste vivant (t. III, p. 311); et il consacre cependant quatre chapitres entiers à l'éloge des productions d'un seul de ces maîtres (lib. VII, cap. i, ii, iii et iv; t. III, p. 201 à 309).

Ce témoignage d'une estime particulière pourrait encore être pardonné. Nous y avons gagné des notices détaillées sur des ouvrages très-dignes de notre attention. Mais cette manière exclusive de louer un homme vivant n'a pas même suffi à l'auteur. A peine est-il arrivé à l'an 1400, qu'il compare le directeur actuel des Beaux-Arts, de Rome, à Donatello (t. II, p. 42); il le compare ensuite aux imitateurs de Donatello (p. 63) ; puis à Michel-Ange (p. 111) ; puis, aux sectateurs de ce maître (t. III, p. 52); ensuite, au Bernin (p. 56); ensuite, à tous ses contemporains, pris en masse (p. 226, 227, 229, 238); ensuite, à tous les modernes ensemble (p. 319). Partout il trouve en sa faveur un motif de préférence ; partout il fait remarquer des imperfections dont un seul homme se trouve exempt. « Eh ! comment ce grand maître ne serait-il pas reconnu supérieur à la froideur du quatorzième siècle, au luxe du quinzième, aux aberrations du dix-septième, à la léthargie du dix-huitième (p. 248)? Ce statuaire a été même lui seul l'auteur de l'amélioration de la peinture. *La rivoluzione nel gusto della scultura, ha riffluito sulle arti tutte un nuovo splendore... Per mezzo d'un solo, si compì un tanto cambiamento nell' arte* (t. III, p. 227, 238).»
Ce n'était point encore assez : l'auteur l'assimile enfin à l'antique

sans craindre la comparaison (*senza temer del confronto*). « Les princes, dit-il, ont fait placer son Persée, ses Lutteurs, sa Vénus et ses autres productions, à côté des chefs-d'œuvre les plus estimés de la Grèce. Est-ce l'artiste moderne, est-ce le ciseau des Grecs, qui paraît perdre de son prix dans ce rapprochement? *Tant que notre aveugle prévention pour l'antique subsistera, tant que la jalousie des contemporains se trouvera blessée par la supériorité d'un génie extraordinaire, cette question ne pourra être jugée avec équité : Fintanto che durano troppo ciecche prevenzioni in favor dell' antico, e finchè il merito d'un artista straordinario ecciterà la gelosia de' contemporanei, non potrà mai giudicarsi liberamente se una simile dispozione nuocia alle moderne opere, o sia un attentato alla sublimità delle produzioni in favor delle quali stà il voto dei secoli* (p. 247, 248). »

Sincère admirateur de M. Canova, je me trouverais ici dans quelque embarras, si l'exagération n'était frappante, et la marche de l'auteur évidemment condamnable. Mais, quelque opinion qu'on puisse avoir conçue du mérite de ce grand statuaire, on ne saurait voir qu'avec peine une si fastidieuse manière de l'encenser. Il doit lui-même en avoir été bien peu flatté. Les deux in-folio ne sont, à vrai dire, que le marchepied du trône, élevé, par le président de l'Académie des Beaux-Arts de Venise, à l'artiste né à Possagno, dans les États de Venise ; et le premier volume ne semble avoir été composé que pour servir de prolégomène à l'histoire des productions d'un seul maître. Quand l'histoire prend ainsi le caractère du panégyrique, elle perd sa dignité ; et, à plus forte raison, lorsque, paraissant destinée à faire apprécier les monuments des siècles, elle devient, sous cette forme imposante, l'éloge d'un homme vivant, quels que soient le talent, le rang, la célébrité de ce héros privilégié. La confiance du lecteur cesse alors avec le respect ; il doute de la sincérité des assertions les plus franches, de la justesse des critiques les plus légitimes, et si quelque chose pouvait même attiédir son admiration pour l'objet d'un culte si exclusif, ce serait

le sacrifice qu'on a voulu faire à un seul homme de la gloire des temps passés.

Si l'auteur sacrifie ainsi l'antique à M. Canova, il n'a pas dû se faire plus de peine d'immoler l'Europe à son propre pays.

A la tête des livres IV et V, se trouve, comme au livre III, un chapitre dont le titre promet l'histoire de la sculpture hors de l'Italie : *Della scultura fuori d'Italia.*

L'auteur nous a dit précédemment que le premier monument français qui mérite d'être cité, date de l'an 1507. Il va maintenant plus loin. Plus son ouvrage avance, plus il devient, envers la France, inexact et injuste. Dans cinq pages où il renferme notre histoire, depuis l'an 1400 jusqu'au règne de François I<sup>er</sup>, il n'indique pas un seul monument appartenant à cette époque, et il ne cite qu'un seul artiste français (Jean Juste), qu'il nous reproche de mal apprécier, de regarder comme inférieur à plusieurs maîtres dont nous faisons grand bruit, et qui, dit-il, ne s'éloignait pas trop des bons sculpteurs italiens des environs de l'an 1400 (t. II, p. 199). Au milieu de bien des contradictions et d'une obscurité inévitable pour tout écrivain qui parle de faits dont il est peu instruit, il reconnaît d'abord qu'on vit luire quelque lumière en France, dès les premières incursions faites en Italie par Charles VIII et Louis XII (p. 197). Il lui semble qu'on puisse dire, *pur sembra che possa dirsi*, qu'il y avait en France, avant François I<sup>er</sup>, des artistes de quelque mérite, *di non volgar merito* (p. 199). Ce passage de l'état abject, *dal basso stato*, où les arts étaient demeurés en France jusqu'alors, à des principes plus raisonnables, s'est opéré, suivant lui, par le moyen si utile à l'Europe entière pour répandre non-seulement les arts, mais encore les connaissances de tous les genres, *ogni arte, ogni scienza, ogni lume*, celui d'appeler et de récompenser des génies italiens (p. 197).

Ensuite, il avoue que nos productions du treizième et du quatorzième siècle ont un mérite notable, relativement au temps auquel elles appartiennent (p. 198) ; mais ce n'est qu'en comparaison de l'état d'ignorance où nous étions plongés dans ces

siècles barbares. Après le rétablissement de l'art, et aussitôt que, ne devant plus prendre pour guide la simple nature, nous nous sommes avisés de rechercher la grâce, l'expression, l'idéal, nous avons prouvé l'insuffisance de notre génie et celle de notre climat ; il nous manque ce que l'air et le ciel ont exclusivement accordé à l'Italie, *cio che la natura parre accordare exclusivamente alla classica terra Italiana* (p. 199).

Arrive enfin la proposition principale. La voici : Ce n'est pas en ce qui concerne la sculpture seulement, que nous sommes demeurés dans une nullité absolue, tant que l'Italie ne nous a pas communiqué ses lumières ; c'est dans tous les arts sans exception. Les palais des rois de France, et ceux de leurs ministres *n'ont commencé* à s'enrichir de décorations d'architecture et de peinture, qu'à la fin du quinzième siècle, *cominciaronsi sul finire di questo secolo ad arrichire i castelli e i palazzi dei re*, etc. (p. 200) ; et c'est par conséquent après que Charles VIII et Louis XII ont eu appelé en France des artistes italiens.

C'est ici une erreur par trop grave. Rien ne saurait l'excuser. Il est permis d'émettre des opinions fausses, de hasarder des jugements contradictoires; mais il ne l'est pas de nier des faits notoires, et dont la preuve est sous la main de tout le monde.

Ce serait une question neuve et bien digne d'examen, que celle de savoir si les artistes italiens, employés par François Iᵉʳ à Fontainebleau, si les Rosso, les Primatice, les Cellini, dont le dessin systématique se ressentait déjà des erreurs qui de leur temps commençaient à entraîner l'Italie vers sa décadence, si ces maîtres, dis-je, n'ont pas égaré notre École, au lieu d'améliorer ses principes, en l'induisant à abandonner sa manière simple et franche, pour y substituer le style de convention qu'ils avaient eux-mêmes mis à la place de la grâce naturelle de Raphaël. Quant à moi, je n'hésite point à croire qu'il est résulté de cette révolution un mal réel pour la France. Livrés à leurs propres inspirations et éclairés par les maîtres naïfs et déjà savants qui les avaient précédés parmi nous, Jean Goujon, Bullant, Bon-

temps, Germain Pilon, et la plupart des autres sculpteurs français du seizième siècle, se seraient montrés infailliblement bien supérieurs à ce qu'ils sont, en effet. S'ils se font admirer par tant d'esprit et de goût, dans ce système florentin que l'opinion du jour les forçait d'adopter, qu'on juge des chefs-d'œuvre qu'ils auraient produits, placés sur une bonne route, et cherchant, exempts de préjugés, le vrai, le grand, où les appelaient visiblement leurs dispositions innées! Jean Juste et Jean Cousin, étrangers à l'École de Fontainebleau, attestent assez jusqu'à quel degré la France pouvait s'élever par elle-même. C'est ce que François I$^{er}$, pressé de jouir, ne reconnut point. Léonard de Vinci et Raphaël moururent trop tôt pour pouvoir l'éclairer de leurs conseils. En précipitant la marche du génie français, ce grand prince l'égara involontairement, et il n'obtint lui-même qu'une gloire incomplète.

Ce n'est pas ici le lieu de porter plus loin ces réflexions. Mais, en ce qui concerne les palais et les châteaux de nos rois, avec un peu plus d'attention ou de recherches, M. C. aurait facilement reconnu que dans le treizième et le quatorzième siècle, comme dans les temps précédents, ils étaient ornés de peintures aussi bien que de sculptures. Il aurait vu des salles, des cabinets, des galeries, des chapelles, des églises entières, dont les murs étaient peints sur toute leur surface, et cela non-seulement dans la capitale, mais encore dans les provinces.

On pourrait lui citer, par un simple aperçu, dans la ville de Laon, en 1293, à l'église de Saint-Vincent, sur un mur auprès du tombeau de trois chevaliers revenus de la Terre-Sainte, une peinture où l'on voyait un combat dans lequel ces cheliers étaient faits prisonniers; la prison où ils furent renfermés, et, d'un autre côté, huit figures représentant ces mêmes guerriers et une princesse africaine, qui rendaient grâce au ciel de leur délivrance auprès d'un évêque. On lui citerait, à Paris, en 1324, dans le petit cloître des Chartreux, l'histoire entière de saint Bruno, peinte en vingt-deux tableaux, sur les mêmes murs, où, en 1649, Lesueur suspendait ses chefs-d'œuvre. On

lui indiquerait, à Pamiers, en 1341, dans la chapelle du cloître des Dominicains, toute la vie de saint Antoine, représentée sur les murailles. On lui montrerait, à Paris, en 1365, à l'hôtel Saint-Paul, habitation de Charles V, deux galeries couvertes de peintures, dans l'une desquelles on voyait *une légion d'Anges, qui paraissaient descendre du ciel, en jouant de divers instruments, et en chantant des hymnes.* On lui citerait à la même époque, dans le même palais, la chambre dite de *Mathebrune, à cause des faits de cette héroïne qu'on y avoit représentés;* et la *chambre de Théseus,* ainsi nommée, *parce que les gestes de ce héros y étoient peints sur les murs.* On lui citerait encore à Paris, en 1404, à l'hôtel de Charles de Savoisy, chambellan de Charles VI, des galeries *ornées de peintures* ; en 1408, à l'église des Célestins, la vision du duc d'Orléans, où ce prince crut voir la Mort le poursuivre et le menacer, retracée sur la muraille de la chapelle qu'il avait fondée; en 1411, au château de Vincestre (aujourd'hui l'hospice de Bicêtre), appartenant au duc de Berri, et incendié à cette époque par les Armagnacs, les innombrables peintures de tout genre, dont cet ami des arts avait embelli son habitation ; en 1418, dans le chœur des Chartreux, au-dessus du tombeau de Pierre de Navarre, une Descente de Croix, peinte sur le mur, et, aux deux côtés, de la scène les figures de ce prince et de Catherine d'Alençon sa femme, représentés à genoux, le tout grand comme nature. On lui montrerait, en 1453 (j'abrége, car ceci n'est point, à proprement parler, de mon sujet), en 1453, à Marseille, la voûte de l'église des Frères-Mineurs, repeinte, après avoir été détruite par les Aragonais; à Albi, enfin, en 1511, la cathédrale, ou l'église de Sainte-Cécile, totalement couverte de peintures historiques, mêlées d'arabesques, dans sa voûte et de bas en haut, sur tous les points de sa surface intérieure; immense et très-curieux monument, qui subsiste encore aujourd'hui dans son entier. Je ne parle, comme on voit, ni de portraits, ni de tableaux d'autels, ni de ces vitraux historiques, qui ont été exécutés pour nos églises pendant huit cents ans de suite. Et que si M. C. allait se

persuader que tant et de si importants ouvrages étaient dus à des Italiens, je citerais par leurs noms, dans le quatorzième siècle seulement, vingt peintres au moins, tous Français, qui n'ont point eu de Vasari pour les célébrer ; de qui les ouvrages, pour la plupart, n'existent plus, et dont on ne saurait, par conséquent, apprécier exactement le mérite, mais qui ont droit au souvenir du monde littéraire, comme à celui de la France en particulier, et de qui on ne peut nier l'existence sans injustice comme sans aveuglement.

L'Espagne et la Flandre ne sont pas mieux traitées, par M. C., que la France et l'Allemagne. La Flandre, suivant lui, ne s'est occupée de sculpture qu'au seizième siècle, et ce sont des artistes italiens qui lui ont inspiré ce goût (t. II, p. 202). L'Espagne, pareillement, n'a vu prospérer la sculpture que sous Charles-Quint, et les arts en général ne s'y sont même répandus qu'au moyen des productions des Italiens (*ibid.*). M. C. ne s'aperçoit pas, en avançant cette proposition, que si le tombeau de Philippe le Hardi, duc de Bourgogne, qui date de l'an 1404, lui a paru digne d'être cité, il doit sans doute accorder le même honneur à celui de Jean Sans-peur, placé à Dijon dans la même église en 1444. Or, ce dernier monument fut l'ouvrage de trois statuaires, associés dans l'entreprise : *Jean de la Vuerta, Jean de Droguès* et *Antoine le Mouturier*. Jean de la Vuerta était né dans l'Aragon, et attaché au service de Philippe le Bon, fils de Jean Sans-peur, en qualité de *tailleur d'images* [1]. Jean de Droguès était aussi Espagnol, et Antoine le Mouturier était évidemment Français. Tout ceci est antérieur à Charles-Quint de près d'un siècle. Mais je me garderai bien de porter plus loin ma réfutation. Assez d'écrivains flamands, allemands, espagnols, sauront démontrer la fausseté du système de notre auteur : les matériaux ne leur manqueront point.

---

[1] Etat des officiers de Philippe le Bon ; dans les *Mémoires pour l'histoire de France et de Bourgogne*, p. 226. — M. Gilquin, *Notice sur les tombeaux*, etc.; dans l'*Année littéraire*, année 1776, t. V, p. 204.

Le chapitre où M. C. traite de la sculpture française sous Louis XIV (t. III, p. 119 et suiv.), est véritablement un des plus curieux de l'ouvrage, par la bizarrerie des opinions, l'altération des faits et le renversement des dates.

Personne n'a jamais prétendu que la France ait offert, sous le règne de Louis XIV, une somme de chefs-d'œuvre, égale à la réunion de ceux qu'a enfantés l'Italie, dans le seizième siècle; mais personne aussi n'a nié, jusqu'à présent, que l'École qui a répandu tant d'éclat sur le règne de ce prince et sur une partie de celui de Louis XIII, ne marque une des plus brillantes époques de l'histoire des arts, et même de celle de l'esprit humain. Cette illustre École, je ne crains pas de l'avouer, et jamais écrivain français n'a soutenu le contraire, cette École, soit dans la peinture, soit dans la sculpture, n'est pas exempte de défauts. Toutefois, elle se distingue par des beautés très-éminentes. Le caractère du grand siècle y manifeste toute sa noblesse. Si elle ne s'est pas toujours préservée de quelque pesanteur dans les contours, elle présente aussi, en général, une imitation assez exacte du vrai, un juste ménagement des convenances, de la sagesse et de la fécondité dans les compositions, de la dignité dans le style, de la chaleur dans l'expression. Au mérite d'élever l'esprit, elle associe, au plus haut degré, celui de toucher le cœur. Le sentiment a dirigé ses créations, de concert avec la raison; et si enfin quelques traits paraissent communs aux principaux maîtres dont elle s'honore, il faut aussi reconnaître qu'il existe entre eux des différences très-marquées, où s'est imprimé le sceau d'un génie indépendant, original, quelquefois sublime.

Mais la particularité la plus remarquable de l'établissement de cette École, véritablement française, c'est l'état de décadence où se trouvait l'Italie lorsqu'elle a été fondée, et la simultanéité de ses progrès avec la corruption toujours croissante des arts, dans les pays où nos jeunes maîtres allaient puiser de l'instruction.

L'École de Louis XIV ne descend point de celle de Fontainebleau, car le règne de celle-ci fut de courte durée. Elle ne se rattache pas davantage à l'École de Michel-Ange, dont les der-

niers rejetons, parmi nous, ont été Fréminet, dans la peinture ; Francheville et Pierre Biard, dans la sculpture. Lorsqu'elle prit naissance, le style gracieux, mais recherché, que nous avaient apporté les Florentins, était oublié ou dédaigné; tous les maîtres d'une grande réputation étaient morts; il fallait tout recréer. Cette École est une institution nouvelle, qui s'est formée d'elle-même, sans aucune filiation directe. C'est ce que tout le monde, peut-être, n'a pas remarqué ; mais un fait semblable n'aurait pas dû échapper à un écrivain qui a eu la prétention de composer notre histoire.

Le Poussin et Vouet, Guillain et Sarrasin, chefs de cette génération ingénieuse, naquirent dans l'espace de treize années ; savoir : Guillain, en 1581; Vouet, en 1582; Sarrasin, en 1590; Le Poussin, en 1594. Lorsque ces maîtres arrivèrent à Rome, Carle Maderne, né en 1555, avait déjà corrompu l'architecture; tyran des arts, Joseph d'Arpin, né en 1560, avait infecté la peinture, de ses vicieuses pratiques; les nombreux sculpteurs, employés par Grégoire XIII, par Sixte V, par Paul V, les Landino, les Valsoldo, les Mariani, les Bonvicino, déjà précédés par des maîtres plus illustres, par l'Ammanato, et par d'autres praticiens, sectaires dégénérés de Michel-Ange, avaient porté, dans la sculpture, des vices de tous les genres, roideur et manière dans les poses, exagération et sécheresse dans les contours, recherche et froideur dans l'expression. Piètre de Cortone, né en 1596, le Bernin, né en 1598, le Borromini, né en 1599, partageaient entre eux le sceptre oppresseur qui avait échappé aux mains du vieux Josépin. Opposés à leurs sectes pernicieuses, moins dangereux, mais propres encore à pervertir le goût, les partisans du Caravage manifestaient autant d'indifférence pour la noblesse des formes, que leurs rivaux, de dédain pour la vérité de l'imitation. L'Algarde, né en 1593, exerçait peu d'influence; cependant l'immense réputation de son bas-relief d'Attila ne pouvait manquer de fasciner une jeunesse enthousiaste, et d'accréditer l'emploi de ces bas-reliefs-tableaux, qui, par l'incohérent mélange des principes de la peinture et des pro-

cédés de l'art statuaire, devaient entraîner ce dernier dans de nouveaux égarements ; et d'une autre part, le mérite que ce maître offrait dans l'expression, ne compensait point le tort que pouvait produire la pesanteur de son style.

C'est au milieu de cette universelle dégradation, que les régénérateurs de notre École durent rechercher les vrais principes de l'art. Trop sage pour ne pas apprécier d'éblouissants prestiges, trop fier pour vendre son indépendance ; dans Rome dégénérée, n'interrogeant que Rome savante, le Poussin n'y reconnut de guide digne de lui, que Raphaël. Du sommet du Capitole, s'élançant vers Athènes, Rhodes, Sicyone, son génie alla interroger les mânes de Pamphile, d'Aristide, d'Apelle, de Nicophane. Il n'en fut pas de même de ses jeunes émules. Vouet se laissa entraîner par l'énergique pinceau du Caravage, prêt à abandonner ce maître pour se former une manière plus expéditive et plus commode. Passionné pour Michel-Ange, Guillain céda trop aussi à son admiration pour l'Algarde. Sarrasin, plus vrai, plus simple, plus noble, s'attacha davantage à émouvoir les cœurs ; mais, en recherchant la touchante expression d'Annibal Carrache, il se pardonna trop souvent, dans ses contours, les rondeurs du Guide.

Vingt ans plus tard, Le Brun et Puget trouvèrent la décadence de l'Italie, bien plus avancée. Le Brun, que notre historien place, en ce qui concerne l'invention, au-dessous de Pietre de Cortone et de Luc Giordan (t. III, p. 121), et que Lanzi, plus équitable, appelle le Jules-Romain de la France, *il Giulio della Francia*, Le Brun sut se préserver, non des vices de Luc Giordan qui était beaucoup plus jeune que lui, mais des séduisantes erreurs du Cortone, malgré l'empire que le pinceau éclatant de ce maître avait usurpé sur ses contemporains. Dirigé avec une tendre sollicitude par le Poussin, que certes il ne persécuta jamais dans l'Académie, quoique notre auteur semble aussi l'insinuer (p. 123), et dont, au contraire, il s'honora toujours d'avoir été le disciple, il apprit à régler sa féconde imagination, au milieu des écarts dont Rome lui donnait l'exemple. Un maître célèbre exerça cependant sur son style une influence, contre

laquelle il eût dû se mieux prémunir, ce fut Annibal : il rechercha la noblesse de ce grand peintre, et il en adopta la pesanteur. Le Puget fut moins heureux. Accouru en Italie, à l'âge de seize ans, après une éducation très-négligée, instruit dans l'atelier du Cortone, où sa passion pour la peinture l'avait d'abord entraîné, il se trouva livré sans défense aux séductions de tous les vices. Esprit ardent et impétueux, des imperfections, associées à des beautés mâles, à des conceptions hardies, à un caractère grandiose, ne l'offensèrent point. Tout qui lui parut énergique s'embellit à ses yeux. L'audace de Michel-Ange dut le frapper d'autant plus fortement, qu'il se trouvait en harmonie, dans tous les points, avec cet altier génie. Le phénomène d'un vaste tableau de marbre, où la main du ciel paraissait comprimer la férocité du fléau de la terre, excita son émulation, et prépara l'image non moins vive d'Alexandre et Diogène. Les capricieuses inventions du Bernin, le ravirent même dans ce qu'elles offraient de neuf et de singulier. Heureusement, la nature l'avait formé d'une trempe peu altérable. Maîtrisé par sa sensibilité, depuis longtemps, sans le savoir, il s'était élevé au-dessus de ses plus illustres contemporains; pathétique, sublime, inimitable, depuis longtemps il n'avait plus autour de lui de rivaux, tandis que, conservant, pour les maîtres qu'il avait honorés dans sa jeunesse, un religieux respect, il enviait encore le style pesant de l'Algarde et le tiède ciseau du Bernin. Toutefois, le sceau des Écoles romaines corrompues est demeuré empreint en quelques endroits sur ses ouvrages; et ce sont ces mêmes défauts, produits par son admiration excessive pour l'Italie, que lui reproche aveuglément, aujourd'hui, le panégyriste partial de l'Italie !

C'est ainsi que les maîtres français du siècle de Louis XIV eurent à lutter contre les vices de Rome. Guidés par leur sentiment propre, ils ont relevé la gloire des arts, à une époque où l'Italie les laissait se dégrader; et ils se sont, pour la plupart, montrés originaux par la puissance de leurs dispositions naturelles, tandis que leurs études semblaient les conduire à devenir des copistes maniérés, de fades imitateurs. Telle est l'opinion

que se formera de cette période de l'histoire de l'art, quiconque recherchera les faits, comparera les caractères, et prononcera sans prévention.

M. C. en a jugé autrement. Suivant lui, ce ne sont pas les fausses théories de l'Italie qui ont égaré la France, c'est, au contraire, le mauvais goût des Français, qui a séduit et corrompu l'Italie. « Florence et Rome nous doivent toutes leurs erreurs. La funeste influence que nous avons exercée sur la patrie de Raphaël, a commencé, aussitôt que les deux nations se sont trouvées en contact par l'effet des invasions de Charles VIII et de Louis XII. Le mal a empiré par le séjour fréquent des artistes italiens à Paris. Dès l'origine de ces communications, les mœurs italiennes se sont modelées sur les mœurs françaises, et l'on n'a plus distingué dans les arts les productions des deux nations : *Il contatto immediato in cui era l'Italia colla Francia da molto tempo*, etc. (p. 130). Ceci se rapporte au règne de François 1er et de Henri II. La chose est, par conséquent, évidente : si le style de Jean Goujon, de Bontemps, de Bullant, a quelque ressemblance avec celui de Cellini, du Rosso, et des autres artistes, sculpteurs ou peintres, appelés d'Italie par François 1er, c'est que Jean Goujon et Bullant ont donné à Cellini et au Rosso, leur grâce un peu maniérée. Mais, de plus, comme le style du Rosso, de Cellini, du Primatice, est visiblement semblable à celui du Pontormo, et de beaucoup d'autres Florentins ; comme il est visiblement dérivé de la manière propre à Bandinelli et même à Jules-Romain ; il faut que la France ait elle-même inoculé, bien plus anciennement, au milieu des écoles italiennes, ce goût si faussement appelé le *goût florentin*. Incontestablement, les armées de Charles VIII et de Louis XII en recélaient dans leur sein le germe vicieux.

« La corruption de l'Italie, continue notre auteur, s'est accrue sous le règne de Louis XIV. L'amabilité et la galanterie, qui régnaient à la cour de ce prince, sont devenues un sujet d'émulation pour les Italiens. Dès lors, la sévérité des mœurs, la simplicité du goût, ont disparu totalement, *e la severità, e la sem-*

*plicità dei nostri modi*, etc. (p. 131). Un des effets les plus sensibles de la corruption communiquée de la France à l'Italie, *uno degli effetti più sensibili della decadenza delle arti e del gusto, che parve comunicarsi dalla Francia all' Italia* (p. 127), consiste dans un ridicule mélange de costumes disparates. Les artistes français, pour flatter Louis XIV, ont copié les vêtements de ce roi dans leurs productions, et ils n'ont pas craint d'y transporter jusqu'à sa perruque. Ne voit-on pas cette perruque *in-folio*, peinte dans la galerie de Versailles? N'a-t-elle pas été sculptée sur la porte Saint-Martin, sur la statue équestre de la place Vendôme, et sur plusieurs autres monuments? L'Italie a imité cette caricature, ainsi que toutes les autres folies des Français du dix-septième siècle, et voilà une des causes de la perte des arts chez les Italiens, *ed ecco una delle cause per le quali*, etc. (p. 132). »

S'il fallait répondre sérieusement à une semblable assertion, on dirait à M. C., que la perruque de Louis XIV ne remonte point au delà de l'année 1660; qu'elle n'a été sculptée sur la porte Saint-Martin qu'en 1674; peinte dans la galerie de Versailles, qu'en 1679; reproduite sur la place Vendôme, qu'en 1699. On lui ferait remarquer que les premiers disciples dégénérés de Michel-Ange, que Joseph d'Arpin, Carle Maderne, et tant d'autres maîtres dont le goût n'était pas moins corrompu, étaient morts bien longtemps avant que le monarque en eût orné sa tête. On lui dirait que l'architecture de Maderne et du Borromini avait disposé les esprits à tolérer l'immense coiffure du roi conquérant, plutôt que cette chevelure *in-folio*, comme il l'appelle, n'a elle-même enfanté les bizarres monuments qui ont fait la célébrité de ces deux architectes. Mais tout raisonnement serait inutile. L'image de la perruque de Louis XIV a frappé notre historien, de terreur. Plus funeste qu'une comète dont la queue embrase les airs, apparemment cette vaste chevelure avait étouffé le génie de l'Italie, cent ans avant que de paraître.

La perruque, cependant, n'avait pas consommé la ruine de l'art. Mais, aussitôt après l'établissement de l'Académie des

beaux-arts de France à Rome, tout a été perdu. « L'infusion du mauvais goût des Français dans les écoles italiennes, a été totale ; et dès ce moment, le Bernin, Borromini, Legros, Théodon, et la plupart des autres artistes des deux nations, ont paru instruits dans les mêmes principes, formés par les mêmes professeurs; *e si vedrà come Bernini, Borromino, Le Gros, Theodon, e varii altri delle due nazioni, parevano allevati negli stessi principi, alla medesima scuola* (p. 132). » Autre découverte aussi importante que la précédente. L'Académie des beaux-arts de France est fondée à Rome en 1667, le Bernin est né en 1598, Borromini en 1599, Le Gros en 1656, seulement, et c'est Le Gros, et c'est l'Académie, qui corrompent le style de Borromini et celui du Bernin !

L'auteur ici a jugé à propos de me citer. Malheureusement, dans deux occasions où il m'a fait cet honneur, il se sert de mes opinions pour soutenir des propositions entièrement fausses. J'ai dit, dans mes *Recherches sur l'Art statuaire* (p. 469), qu'après les victoires de Louis XIV, la vanité de nos artistes s'étant exaltée, ils ne voulurent plus être imitateurs, et qu'ils essayèrent de reproduire, dans les têtes de femmes, un genre de beauté qui leur parut un des types des formes françaises. Il est bien évident que cette opinion se rapporte au temps de la vieillesse de Louis XIV, à la Régence, au règne de Louis XV, aux Coypel, aux Lemoyne, et à leurs contemporains. Mais M. C. applique bravement mon passage au siècle du Bernin et de Borromini ; et il s'applaudit, par ce moyen, de se trouver appuyé de l'opinion d'un Français, pour prouver que c'est la France qui a corrompu le goût des Italiens.

Malgré tant de fausses assertions, je rendrai justice à M. C. Quand il ne s'agit ni de la France, qu'il est décidé à dénigrer, ni de Venise, qu'il chérit d'une affection particulière, ses opinions sont communément assez sages. Il en a cependant professé quelques-unes de bien fausses et de bien singulières. En voici un exemple. Le plus bel ouvrage de Donatello, suivant lui, c'est son Saint Georges, couvert d'une armure de fer de

pied en cap (t. II, p. 46) ; le chef-d'œuvre de Ghiberti, c'est son Saint Matthieu, drapé de la tête aux pieds (p. 94, 95); et le meilleur ouvrage enfin de Jean Cousin, c'est sa figure de l'amiral Chabot, armé comme le Saint George, et dont on ne voit à nu que la tête et les mains (p. 384). Et pourquoi ces figures armées de pied en cap sont-elles préférables à tous les autres ouvrages des mêmes maîtres ? « C'est, nous dit l'auteur, parce qu'il est bien plus facile d'exciter l'étonnement et l'admiration par l'aspect d'une figure nue, ornée de belles formes, et exprimant des passions véhémentes, que par une figure d'une attitude simple et qui n'exprime aucune passion (p. 47). » Il n'y a pas ici, comme on voit, une logique parfaite. Quand le principe pourrait être admis sans explication, ce dont sans doute personne ne conviendra, on serait encore fondé à demander comment il s'applique à des figures couvertes de fer de la tête aux pieds. Mais l'auteur va plus loin. « Ni la figure du Saint Georges de Donatello, nous dit-il, ni le Saint Matthieu de Ghiberti, n'ont été surpassés, en Italie, en aucun temps (p. 48 et 95). Le Saint Georges marque, sans contredit, le plus grand pas que l'art ait fait depuis les anciens jusqu'à nous : *Io non dubbito di asserire*, etc. (p. 48). Le Chabot de Jean Cousin est pareillement le chef-d'œuvre de la sculpture française du seizième siècle : *la miglior opera dello scarpello francese in questa epoca* (p. 384); et Jean Cousin est, de tous les maîtres français, celui qui s'est le plus approché des Italiens : *Quello che si accostò meglio d'ogni altro al bel fare italiano* (ibid.). » Ainsi, point de doute, ces trois statues : le Saint Georges, le Saint Matthieu, l'amiral Chabot, sont les chefs-d'œuvre du ciseau moderne. Au premier abord, cette proposition paraîtrait vraisemblablement inexplicable à tous nos lecteurs ; mais M. C. en a donné lui-même l'interprétation, en faisant entendre qu'il faut excepter le temps présent. Ces statues étaient le chef-d'œuvre de l'art moderne, jusqu'à nos jours; maintenant, elles ne le sont plus. C'est ce qui résulte assez clairement du rapprochement fait par l'auteur entre deux figures célèbres de la

Madeleine. « Si Donatello eût tout fait, nous dit-il, que serait-il resté à faire à M. Canova ? *Se tutto avesse fatto Donatello, che sarebbe rimasto da farsi a Canova?* (T. II, p. 44.) »

Ni cet encens trop souvent répété, ni ma propre observation, ne sauraient encore ici porter atteinte à la gloire d'un grand maître. Je suis aussi loin de me permettre d'injustes critiques contre un si beau talent, qu'il est lui-même supérieur à des éloges maladroits.

J'arrive maintenant à la partie de la discussion qui me concerne personnellement. Un semblable travail est pénible pour quiconque n'aime point à parler de soi. Mais, en défendant ma propre cause, j'aurai l'avantage de contribuer à maintenir dans son intégrité l'histoire de l'art.

M. Cicognara me dépouille, dans son second et son troisième volume, aussi largement et avec autant de sécurité que dans le premier.

J'ai dit, dans mes *Recherches sur l'Art statuaire*, qu'après Raphaël et Michel-Ange, le mode de l'instruction des artistes changea ; qu'ils crurent alors pouvoir atteindre à la perfection des formes et à l'énergie de l'expression, sans s'attacher à l'étude du vrai, et que ce fut là une des causes de leurs égarements (p. 44). M. C. a traduit ce paragraphe mot à mot, à la page 327 de son tome II ; et il forme, de ce passage, la conclusion du chapitre où il traite des contemporains et des imitateurs de MichelAnge : *In conclusione dopo Michelangelo, i metodi d'istruzione*, etc. On juge bien, d'après cela, que mon idée n'est pas étrangère au contenu de ce chapitre.

A ma page 441, je parle de Michel-Ange et de Galilée, en ces termes : « Le jour où Michel-Ange terminait sa carrière, Galilée
» venait au monde ; et le sceptre du génie, porté pendant
» soixante ans par l'immortel auteur du tombeau de Jules II,
» de la chapelle Sixtine et de la coupole de Saint-Pierre, allait
» appartenir au philosophe florentin, qui, en découvrant les
» lois du mouvement et de la gravitation, faisait de la peinture
» son amusement, et en eût fait peut-être sa principale étude

» si les circonstances n'eussent changé. » Ce passage est encore traduit littéralement, à la page 11 du tome III : *La Toscana che aveva veduto spegnersi in Michelangelo il luminare delle arti, vide nello stesso giorno*, etc. Comme mon assertion est un éloge pour l'Italie, M. C. daigne ajouter : *Scrisse un autore francese*; mais le nom de cet auteur demeure inconnu.

J'avance, à ma page 247, que, dans l'ordre des idées comme dans celui des temps, les Grecs recherchèrent *la vérité de l'imitation avant la beauté des formes, la beauté des formes avant l'expression des passions*. Je présente ce fait comme une des principales causes de la perfection où s'éleva l'École grecque. Le même principe se retrouve en d'autres endroits de mon ouvrage. Une grande partie de mon travail en forme le commentaire. Que l'assertion soit juste ou fausse, ce n'est pas ce que je dois ici examiner. Mais ce qui me paraît certain, c'est que l'aperçu est entièrement neuf. M. C., par conséquent, pouvait me critiquer, il pouvait me réfuter, s'il jugeait que la question en valût la peine; mais il ne lui était pas permis de s'approprier ma pensée, et de me traduire, sans rappeler mon texte. Or, c'est qu'il fait, à la page 45 de son tome III : *Cercandone con diligenza scrupulosa le forme, avanti di esprimere gli effetti gagliardi delle passioni*. L'auteur applique mon principe aux sculpteurs italiens du quatorzième et du quinzième siècle, ce que j'ai fait aussi, à ma page 432, et il donne, ainsi que moi, ce fait capital comme une des causes des progrès de l'art.

Je ne parlerai ni des pages 47 et 48 du même chapitre, qui sont une paraphrase de mes pages 437, 438, 447, 448, 450, ni de divers autres passages pareillement paraphrasés ; mais la page 49 est *traduite tout entière mot à mot* de mes pages 464 et 467 ; et dans le tome II, une partie de la page 320 est aussi *traduite littéralement* de mes pages 442, 443, 444 ; et la moitié de la page 377 est d'abord une *traduction littérale*, et ensuite une imitation de ma page 453.

M. C. n'est pas le seul qui m'ait ainsi mis à contribution. Plus d'une fois, j'ai reconnu, dans d'autres écrits, des lambeaux

extraits de mes *Recherches sur l'Art statuaire*, et de mon *Essai sur le classement chronologique des sculpteurs grecs* [1]. Mais M. C. joint, à l'art de s'approprier les idées d'autrui, l'habileté toute particulière de dénigrer la source où il n'a pas dédaigné de puiser. Le petit volume auquel il a eu si souvent recours pour vêtir ses grandes pages, renferme, si on doit l'en croire, des erreurs de fait capitales, et il faut dire même, de véritables délits envers l'Italie. J'ai tenté, selon lui, de ravir ses palmes à la patrie de Michel-Ange et de Raphaël, et ce tort s'est réitéré sur quatre points très-importants de l'histoire des arts [2].

Premièrement, j'ai dit qu'en 1550, un sculpteur français, natif d'Angoulême, et nommé *Maître Jacques*, exécuta à Rome un modèle d'une figure de Saint Pierre, en concours avec Michel-Ange, *osant bien se parangonner à ce grand statuaire, et que, de fait, il l'emporta lors par-dessus luy, au jugement de tous les maistres, mesme italiens.*

Deuxièmement, j'ai répété, sur la foi seulement de Vasari, suivant M. C., *siccome il signor Emeric-David, riportandosi al detto del Vasari*, que, vers l'an 1250, les magistrats de Florence appelèrent dans leur ville des peintres grecs, et que Cimabué fut un des élèves de ces artistes.

Troisièmement, j'ai supposé avec une singulière assurance, *suppone con sicurezza*, que l'église de Saint-Marc, de Venise, a été bâtie par des architectes grecs.

Quatrièmement, enfin, j'ai hasardé, me confiant encore bonnement à Vasari, *buonamente fidato al Vasari*, cette étrange assertion, que l'architecte qui a construit la cathédrale de Pise, appelée *le Dôme*, était pareillement natif de la Grèce. « Et voilà

---

[1] J'ai fait, dans ce dernier ouvrage, des changements importants pour l'histoire des arts, à la chronologie de Pline et de Winckelmann. Il me semble que le mérite de ce travail devrait m'appartenir, s'il y a réellement quelque mérite. Cependant, j'ai vu plusieurs fois mes réformes adoptées, sans qu'on m'ait fait l'honneur de me citer.

[2] Je n'avais d'abord remarqué que trois griefs ; mais M. C. en établit quatre bien comptés.

ce que c'est, dit notre auteur, qu'un écrivain français qui lit superficiellement quelques historiens italiens, *consultando superficialmente alcuni de' storici italiani*; et voilà comme on écrit l'histoire, *ecco come si procede nelle inesatezze storiche; e così si defraudano le nazioni delle loro palme* (t. I, p. 181, 293, 294). »

Je suis forcé de le répéter, le ton que prend M. C. ne me paraît qu'inconvenant et déplacé; mais ce qui est véritablement pénible pour moi, c'est d'avoir à réfuter encore M. Quatremère de Quincy, qui, excepté le fait de Jacques d'Angoulême, sur lequel il garde un silence absolu, appuie de son autorité chacune des assertions de M. le président de l'Académie de Venise, et qui, lorsque celui-ci m'accuse de lire avec légèreté, de dénaturer l'histoire, de ravir à la nation italienne ses palmes, paraît, en ayant toutefois le soin de taire mon nom, trouver tout cela fort à propos.

C'est d'après le témoignage de Blaise de Vigenère et celui de J.-C. Boulenger, que j'ai affirmé le fait relatif à Jacques d'Angoulême. Les mots : *il l'emporta par-dessus luy*, sont de Vigenère. Il était, par conséquent, naturel que ces deux auteurs partageassent avec moi l'indignation de notre historien. « C'est ici, dit-il, une de ces occasions où il est permis d'accuser ouvertement des écrivains, d'*ineptie* et de *mensonge*. Et, qui *avec un peu de sens commun, e chi avendo buon seno*, pourra croire que Michel-Ange, âgé de soixante-six ans, se soit ravalé jusqu'à concourir avec un simple ouvrier, un tailleur de pierres, *un scarpellino*, dont il n'est mention nulle part? (T. II, p. 375, 376.) »

Je répondrai d'abord à M. C., qu'il se courrouce, quant au concours, fort mal à propos. Ni Vigenère, ni Boulenger, n'ont dit qu'il y ait eu entre Michel-Ange et Jacques d'Angoulême un concours, dans le sens qu'il donne à ce mot. Ils disent seulement l'un et l'autre que les deux modèles furent exécutés en concours, c'est-à-dire en même temps et en concurrence; qu'ils se trouvèrent exposés au même moment sous les yeux du public, et que

celui de Jacques d'Angoulême remporta la palme au jugement de tous les artistes, même italiens, *palmam præripuit Romæ Michaeli-Angelo, sculptorum omnium judicio* [1].

En ce qui concerne Boulenger, de qui j'emprunte ce dernier passage, je ne vois pas comment M. C. rejetterait son autorité, sur le prétexte qu'il peut avoir copié Vigenère. Ce judicieux philologue était bien plus savant que le traducteur de Philostrate et de Tite-Live, et n'était que de peu d'années plus jeune que lui. Il habita longtemps à Pise où son père professait la théologie. Il visita Florence. Il connaissait, par conséquent, les célèbres artistes italiens de son temps, et c'est dans son *Traité sur la Sculpture*, qu'il a consigné le fait relatif aux deux grands sculpteurs dont il s'agit. Il diffère même d'avec Vigenère, dans le jugement qu'il porte de notre illustre Français. Suivant Vigenère, Jacques d'Angoulême n'a point d'égal parmi nous, entre ses contemporains. « Le plus excellent imagier françois, tant en marbre » qu'en fonte, dit-il (*j'excepteray tousiours maistre Jacques* » *natif d'Angoulesme*), a esté maistre *Germain Pilon* [2]. » Boulenger dit, au contraire, seulement, que Germain Pilon n'est pas inférieur à Jacques d'Angoulême, *non eo inferior, Parisiis, Germanus Pilon* [3] ; en quoi l'on voit toujours que Jacques d'Angoulême est un maître d'un mérite bien distingué, puisqu'il forme successivement l'objet de comparaison, sur lequel les deux écrivains mesurent le degré d'estime qu'ils doivent accorder à un des plus habiles sculpteurs modernes.

Mais, quand le témoignage de Vigenère serait unique, il offrirait encore une preuve complète et incontestable. Vigenère, né en 1523, alla deux fois à Rome, d'abord en 1549, pour son instruction, ensuite en 1566, en qualité de *secrétaire pour le roy* [4]. Lors de son premier voyage, il connut et fréquenta Mi-

---

[1] J. C. Bulengerus, *De pict., plast., et stat.*, lib. II, cap. VII.

[2] Blaise de Vigenère, *Tableaux de plate peint.*; Annot. sur Callistrate, p. 855.

[3] Buleng., *loc. cit.*

[4] Niceron, t XVI, p. 26 et suiv. — Goujet ; La Croix du Maine, etc.

chel-Ange. Il nous donne même, sur les habitudes de ce grand homme, des détails qu'on ne sera pas fâché de retrouver ici. « A ce propos, nous dit-il, je puis dire l'avoir veu, bien que aagé de plus de soixante ans, et encore non des plus robustes, abattre plus d'escailles d'un très-dur marbre en un quart d'heure, que trois jeunes tailleurs de pierre n'eussent peu faire en trois ou quatre, chose presque incroyable qui ne la verroit; et y alloit d'une telle impétuosité et furie, que je pensois que tout l'ouvrage deust aller en pièces [1]. »

Dans son séjour à Rome, en 1546 et en 1566, Vigenère connut nécessairement Jacques d'Angoulême, de même qu'il fréquenta Michel-Ange. Il dut connaître aussi des personnes qui avaient vu les figures, produites en concurrence par ces deux maîtres, en 1550, et lui-même pouvait les avoir vues.

De plus, ce témoin oculaire écrivait, ainsi que Boulenger, sans aucune passion. Il parlait, à ses contemporains, de choses que plusieurs d'entre eux savaient aussi bien que lui ; et le tort de trop louer les artistes français n'était pas, en général, celui de son siècle, du moins en France.

Jacques d'Angoulême se fit honorer dans Rome même par d'autres ouvrages que sa figure de Saint Pierre. « Et de luy encore, dit Vigenère, sont trois grandes figures, de cire noire, au naturel, *gardées pour un très-excellent joyeau en la librairie du Vatican*, dont l'une montre l'homme vif; l'autre, comme s'il estoit escorché, les muscles, nerfs, veines, artères et fibres ; et la troisième est un *skeletos*, qui n'a que les ossements avec les tendons qui les lient et accouplent ensemble [2]. »

Le mérite de cet habile maître n'était pas moins apprécié en France qu'à Rome, par les personnages les plus éminents de son temps. En 1552, le cardinal de Lorraine faisait construire dans le bois de Meudon, près du grand château, une maison de plaisance, appelée *la Grotte*, qu'il dédia aux Muses familières du

---

[1] Vigenère, *loc. cit.*
[2] Vigenère, *loc. cit.*

roi Henri II : *Quieti et Musis Henrici II*, etc. Rien ne fut épargné dans la décoration de ce temple consacré aux Muses du prince, c'est-à-dire, à ce que la cour renfermait de plus accompli. Colonnes, statues, ornements en stuc relevés d'azur et d'or, mosaïques, portraits, arabesques et autres peintures, *ledit chasteau fut* tellement *estoffé* de toutes ces sortes de richesses, *qu'il est impossible le réciter* [1]. Or, le cardinal de Lorraine n'oublia pas dans cette occasion Jacques d'Angoulême. Il lui demanda une statue que cet artiste exécuta à Rome, et qu'il lui envoya à Paris. Elle représentait l'Automne. *Je l'y ay veu autrefois* (l'Automne), dit Vigenère, *ayant été faict à Rome, autant prisé que nulle autre statue moderne* [2].

Boulenger, qui vit cette statue en 1589, ajoute qu'elle était en marbre, et qu'elle excitait une admiration universelle, *omnes in admirationem rapit*; et il nous dit, en outre, que Jacques d'Angoulême ne travaillait pas le bronze moins habilement que le marbre, *sive marmor sculperet, sive æs funderet, nobilissimus statuarius*.

Il y a lieu de croire que Jacques d'Angoulême naquit vers les années 1505 ou 1510. Mourut-il jeune à Rome ? Revint-il en France, après avoir vu plusieurs de ses chefs-d'œuvre déposés au Vatican ? Nos historiens, si souvent en défaut sur ce qui concerne les arts, ne nous donnent à ce sujet aucune lumière. On voit seulement qu'il ne vivait plus à la fin du seizième siècle, lorsque Vigenère et Boulenger écrivaient son éloge. Ce qui demeurera certain, c'est que ce statuaire n'était point un homme d'un talent médiocre ; qu'il avait fait des études approfondies sur toutes les parties de son art, et, en un mot, qu'il pouvait bien se *parangonner* aux plus grands maîtres de son temps.

Il en sera de Jacques d'Angoulême, comme de l'anonyme de Cologne, de qui j'ai parlé précédemment, *docte, très-docte, excellent, parfait*, presque égal aux anciens Grecs, *al pari*

---

[1] G. Corrozet, *les Antiquités de Paris*, éd. de 1561, fol. 183.
[2] Vigenère, *loc. cit.*

*degli statuari antichi Greci*, dont M. C. voudrait aussi pouvoir nier l'existence, dont il atténue, autant qu'il est en lui, le mérite, et de qui l'existence et le mérite, attestés par Ghiberti, sont cependant des faits inattaquables. Quant à moi, enfin, je me féliciterai d'avoir tiré de l'oubli un statuaire français, illustre à Rome, à l'époque même où l'un des plus grands génies qu'aient produits les temps modernes y brillait de tout son éclat; je m'estimerai heureux d'avoir rendu un juste hommage à un maître d'un si grand talent, d'avoir réparé envers lui le tort de nos prédécesseurs.

Le second grief de M. C. contre moi n'est ni moins grave, ni moins bien fondé que le précédent. J'ai dit que, lorsque les citoyens de Florence eurent été classés en douze confréries d'arts et métiers (ce qui, au rapport de Machiavel, eut lieu en 1250), une heureuse émulation s'étant établie entre ces corporations, les magistrats appelèrent, dans leurs villes, des peintres grecs, pour la décoration des édifices publics, et que Cimabué fut élève de ces peintres. J'ai ajouté qu'on reconnut successivement deux manières dans ses ouvrages : en premier lieu, celle des Grecs modernes; ensuite, la sienne propre [1].

Accusé de parcourir superficiellement les écrivains *italiens*, je dois ici me donner de garde d'appeler à mon aide une nombreuse suite d'historiens, car vraisemblablement j'aurais mal lu tous ces auteurs. Je citerai donc Lanzi seulement, qui n'a pas, que je croie, la réputation d'être un écrivain superficiel. Or Lanzi s'exprime en ces termes : *Seguendo la luce della storia, egli (Cimabue) appresse l'arte da que' Greci che furono chiamati in Firenze. — Cimabue par che gli seguisse ne' suoi primi anni. — Vinse la Greca educazione* [2]. Cela est parfaitement clair. Suivant les témoignages de l'histoire, *seguendo la luce della storia*, Cimabue fut instruit par des Grecs qu'on avait appelés à Florence. Il commença par les imiter ; ensuite, il aban-

---

[1] *Rech. sur l'Art stat.*, p. 410, 412.
[2] Lanzi, *Stor. pitt.*, t. I, p. 14 et 15, éd. 1795.

donna leur manière, et il les surpassa. J'ai, par conséquent, dit en tous points la même chose que l'auteur de l'*Histoire de la peinture italienne*, et de l'*Essai sur la langue étrusque*.

Mais Lanzi va beaucoup plus loin. Cimabué, suivant lui, n'est pas le seul artiste italien du treizième siècle qui ait reçu des leçons des Grecs. Tous les peintres et tous les sculpteurs qui se sont fait un nom à cette époque, comme chefs d'École, tous, sans exception, selon les traditions et les historiens, ont eu des Grecs pour maîtres. L'École Pisane de sculpture, y compris André de Pise, son chef, tire, nous dit Lanzi, son origine de la Grèce; Mino da Turrita, mosaïciste, apprit son art, des Grecs; Giunta Pisano, peintre, fut instruit par des Grecs. Guido da Sienna, nous dit-il encore, ne peignit pas entièrement selon le goût des Grecs, *nè affatto sul gusto de' Greci*; Margaritone, au contraire, s'abandonna à leurs pratiques sans réserve, *Margaritone scolare de' Greci e seguace ancora* [1].

L'École de Sienne tout entière est rangée dans la même catégorie. Le père Della Valle, qui a fait de si laborieuses recherches sur l'état des arts dans cette ville, vers les temps de la renaissance des lumières, reconnaît qu'au dixième et au onzième siècle, Constantinople était l'Athènes des Italiens, *l'Atene degli Italiani* [2]. Cet aveu n'a pas pleinement satisfait Lanzi. Il assure, en outre, que l'École de Sienne, de même que celle de Pise, a été fondée par des Grecs. « A-t-on appelé, à cet effet, dit-il, quelque peintre grec dans la ville de Sienne, ou bien, un habitant de Sienne est-il allé s'instruire dans l'Orient? C'est ce qu'on ne saurait affirmer ; mais, ce qui est évident, c'est que le dessin des Grecs se retrouve plus ou moins dans les premiers ouvrages de tous les Siennois; *tutti però, sogliono, qual più, qual meno, saper del disegno greco*. Les tableaux de diverses églises qu'on a crus latins, offrent, ajoute-t-il, dans toutes leurs parties, la manière grecque, *tutto ricorda il far de' Greci* : ou ils sont

---

[1] Lanzi, *ibid.*, t. I, p. 7, 8 et 10.
[2] Della Valle, *Lett. San.*, t. I, p. 178, 179.

Grecs, ou, du moins, ils ont été exécutés par des élèves ou des imitateurs des maîtres grecs; *o da uno scolare, o imitatore al meno di Greci* [1]. »

M. C. examinera maintenant s'il doit reporter sur Lanzi les reproches qu'il a cru pouvoir m'adresser. Mais, vraisemblablement, mes lecteurs se rangeront à l'avis de Lanzi, plutôt qu'à celui de M. C.

Aux faits multipliés sur lesquels le judicieux historien florentin a fondé ses assertions, il faudrait opposer, pour les détruire, autre chose que de simples dénégations. M. C. a prouvé, dit M. Quatremère de Quincy, que l'Italie *n'a pu avoir aucune obligation* aux artistes grecs [2]. J'en demande pardon à mon confrère : M. C. n'a rien prouvé. Il ne s'agissait pas de soutenir, *à priori*, que l'Italie pouvait ou ne pouvait pas avoir eu des obligations à la Grèce. Notre auteur aurait dû convaincre d'erreur, dans leurs récits historiques, Vasari, Malvasia, Zanetti, de' Domenici, Muratori, Baldinucci, Ciampini, Gori, Fra Angeli, le père Lami, Morrona; et, sur des temps plus anciens, Anastase le Bibliothécaire, Léon Allatius, Léon d'Ostie, et les autres historiens avec qui Lanzi se trouve d'accord; il aurait dû prouver que Cimabué, Mino da Turrita, Giunta Pisano, Guido da Siena, Gelasio di Nicolo, ont eu pour maîtres des Italiens, lesquels avaient été instruits par d'autres Italiens. Or, c'est ce que M. C. n'a fait nulle part. Il demeurera donc constant que Cimabué a eu pour maîtres des peintres grecs, et, de plus, que la plupart des artistes les plus connus de l'Italie, au treizième siècle, ont pareillement été instruits par des Grecs.

Il convient peut-être de répéter ici que l'Italie n'avait cessé, en aucun temps, d'avoir des artistes nationaux. Je doute que personne ait prouvé ce point historique plus complètement que je ne l'ai fait [3]. Mais il faut ajouter que, malgré l'état de dégra-

---

[1] Lanzi, *Stor. pitt.*, t. I, p. 278, 279, 280.
[2] *Journal des Savants*, octobre 1816, p. 115.
[3] *Premier disc. hist. sur la peint. moderne*, déjà cité.

dation où étaient tombés les Grecs, leur supériorité sur les Latins en général était encore très-grande. Si l'on comparait entre eux, d'une part, les mosaïques de l'église de Sainte-Cécile, de Rome, exécutées vers l'an 820 ; celles de Sainte-Marie la Neuve, de la même ville, exécutées vers l'an 860 ; celles de la cathédrale de Capoue, qui sont de l'an 900 ou environ ; la tête du Sauveur de l'église de Saint-Miniate, de Florence, qui date environ de l'an 1013, et d'autres monuments grecs des onzième et douzième siècles [1] ; et, de l'autre côté, le fameux diptyque latin d'Arabona, qui appartient au commencement du dixième siècle [2] ; les bas-reliefs que le sculpteur italien Anselme, regardé par ses contemporains comme un autre Dédale (*Dœdalus alter*), plaça au-dessus d'une des portes de Milan, vers l'an 1168 [3], ou tels ouvrages de peinture et de sculpture, italiens, des mêmes temps, qu'on voudrait choisir, il ne saurait subsister, sur cette prééminence des Grecs, aucune espèce de doute. J'ai traité ce point assez longuement dans ce qui précède.

Le service rendu par les Grecs du douzième et du treizième siècle, aux artistes italiens, consiste à leur avoir enseigné, par leur exemple, à se dépouiller de la manière aride et ignoble de l'âge précédent, à s'élever par le style à la hauteur des sujets sacrés qu'ils devaient représenter. Telle est la leçon que Guido da Siena, et ensuite le Giotto, ont su mettre à profit ; et c'est du moment où la beauté des formes et la dignité de l'expression se sont de nouveau trouvées associées à la vérité du dessin, qu'a recommencé la gloire de l'Italie.

J'ai dit, en troisième lieu, que l'église de Saint-Marc de Venise a été bâtie par des architectes grecs, appelés de Constantinople : autre délit que notre historien systématique ne pouvait, en effet, me pardonner.

Ici, M. Quatremère de Quincy estime que la discussion à

---

[1] Ciampini, *Vet. Monim.*, cap. XXVII, XXVIII, XXIX.
[2] Gori, *Vet. Dipt.*, t. III, tab. IX et XXII.
[3] *Stor. della Sculpt.*, t. I, pl. VII, n° 15. — C'est une gravure de l'ouvrage même de M. C., que je cite.

laquelle M. C. se livre pour me réfuter, est une de celles où, *par une critique impartiale et judicieuse, l'auteur dissipe les ténèbres des temps reculés*, en détruisant *des opinions ou fausses ou mal fondées. Nulle preuve*, en effet, ajoute t-il, *nul monument authentique*, etc. [1].

De tels éloges seraient très-propres à flatter l'écrivain qui en est l'objet, s'ils étaient mérités. Malheureusement, il y a, de la part du critique, un peu trop de confiance dans les assertions d'un auteur, injustement prévenu en faveur de son pays, et contre lequel il aurait dû, par cette raison, se tenir mieux en garde.

Pour parvenir à prouver que ce ne sont pas des architectes grecs, et que, par conséquent, ce sont des Italiens qui ont bâti l'église de Saint-Marc, M. C. argumente d'abord du silence des Mémoires du temps : *il silenzio delle memorie*, etc. (t. I, p. 158). Quand ce silence serait réel, il existerait encore un témoignage irrécusable, c'est la tradition, qui depuis huit cents ans, dans Venise même, n'a jamais varié sur un sujet si propre à intéresser la vanité nationale. L'existence de cette tradition, M. C. la reconnaît. Il convient, en outre, que, suivant les historiens particuliers de l'église de Saint-Marc, « les artistes employés, non, dit-il, à construire cette église, mais à la décorer, ont tous été appelés de Constantinople, *fossero tutti fatti venire da Costantinopoli*; mais ces écrivains, ajoute-t-il, ont avancé ce fait avec trop d'indifférence pour l'honneur de l'Italie, *un po' troppo indifferentemente per l'onor dell' Italia.* » La distinction entre construire et décorer est entièrement de notre auteur. Dans les écrivains dont il peut vouloir parler, il s'agit de la construction, comme de la décoration. Ainsi donc, M. C. reconnaît que le fait qu'il m'accuse d'avoir *supposé*, est confirmé par la tradition, et par tous les historiens particuliers de l'église de Saint-Marc, indistinctement, *indistintamente*: il me semble que ce soit déjà beaucoup contre lui.

---

[1] *Journal des Savants*, septembre 1816, p. 43.

La tradition se trouve appuyée par une preuve non moins convaincante : c'est celle qui résulte du caractère de l'architecture. Le plan général de l'édifice, le dessin des coupoles, le style des ornements, tout, en effet, est évidemment grec dans l'ensemble et dans les détails. Ce caractère a frappé les juges les plus éclairés. Tiépolo, dans son édition de Sansovino, s'en explique nettement : *è di maniera greca*[1]. Le Roy et d'Agincourt en ont porté le même jugement[2]. Témanza, enfin, architecte de la république de Venise, nous dit avec esprit que l'église de Saint-Marc est une Grecque en Italie, *è una Greca in Italia*[3]. M. C. n'en juge pas ainsi. *Le goût de bâtir de l'église de Saint-Marc*, dit M. Quatremère de Quincy, *semble à l'auteur être une imitation du goût arabe*. Je n'opposerai pas à l'opinion de M. C. mon propre sentiment ; mais Témanza a répondu d'avance que l'ordonnance première, qui est grecque, est digne d'estime, et que, si l'on y a joint des ornements arabes, c'est au détriment de la beauté native du monument : *si è sfigurata con prejudizio della sua bellezza natia*[4].

Le grand argument de M. C. est celui qu'il emploie en toute occasion : « L'Italie, dit-il, ne manquait pas d'architectes au dixième siècle ; donc, on n'a pas dû recourir à des maîtres étrangers. » Si je disais, il y avait des architectes romains à Rome au temps de Paul III, de Paul IV et de Pie IV ; donc, ce n'est pas, Michel-Ange, né à Florence, qui a donné le projet de la coupole de Saint-Pierre, mon raisonnement serait tout aussi péremptoire.

Mais c'est trop m'arrêter à des considérations secondaires. M. C. semble défier son lecteur de citer un seul historien de la ville de Venise, qui affirme l'origine grecque du monument dont nous parlons. Il revient à cette assertion plusieurs fois, *non è*

---

[1] *Venet. descrit.* éd. de 1663, p. 93.
[2] Le Roy, *Hist. de la disposition des temp. chrét.*, p. 18. — D'Aginc., *Hist. de l'art ; Archit.*, p. 45.
[3] Tom. Temanza, *Antica pianta di Venezia*, p. 27.
[4] Temanza, *loc. cit.*

*possibile di trovare in alcun cronista* (p. 158, 159). Vraiment, il y a ici quelque imprudence. Au lieu d'un historien, je lui en rappellerai quatre, ce sont : Bernard Justiniani et Cocceius Sabellicus qui appartiennent tous deux à une époque assez reculée, Paul Morosini et Sansovino.

Bernard Justiniani était un personnage distingué d'une des plus anciennes familles de Venise, dans le quinzième siècle. En 1471, il était ambassadeur à Rome ; et en 1474, il fut nommé, par le sénat, procureur de l'église de Saint-Marc, de sorte qu'il se trouvait chargé de surveiller l'entretien, et de diriger les embellissements de ce monument. Cet illustre Vénitien a eu de plus la réputation d'être un des hommes les plus savants de son siècle. Il a écrit une histoire générale de la ville de Venise, à la suite de laquelle se trouve un traité particulier sur saint Marc l'évangéliste, et sur les reliques de ce saint. Or, le texte de cet historien est positif. Il nous dit, en propres termes, que Pietro Orséolo, élu doge en 976, s'occupa, aussitôt après sa nomination, de rebâtir la basilique qui venait d'être incendiée, et qu'il appela, à cet effet, des architectes de Constantinople : *accitis igitur ex Constantinopoli primariis architectis, templum instaurari et ampliari quà poterat, cœptum*[1].

Cocceius-Sabellicus naquit dans les États de Venise, vers l'an 1436. Il fut nommé bibliothécaire de Saint-Marc, en 1484. Il avait, par conséquent, à sa disposition, dans la bibliothèque dont il était le gardien, toutes les vieilles chroniques, tous les anciens manuscrits propres à établir la vérité des faits dont il devait rendre compte. Or, dans son histoire intitulée, *de Venetœ urbis situ*, etc., Cocceius Sabellicus nous dit, comme Justiniani, que l'église de Saint-Marc et les cinq coupoles qui la surmontent sont un monument grec, *altissimæ testudines, græcanici operis*[2].

---

[1] B. Justiniani, *De divo Marco, Evang.*; ap. Græv., Thes. antiq. et Hist. ital., t. V, part. I, col. 186.
[2] Coc. Sabellicus, *De Venet. urb. situ*, lib. II; apud eumd., *ibid.*, col. 20.

Paul Morosini, qui écrivait au milieu du dix-septième siècle, appartenait à une famille en possession de fournir des doges à la république de Venise, depuis l'institution de cette magistrature. Il paraît avoir composé l'histoire de son pays, avec l'intention de réformer les erreurs qui pouvaient être échappées à Cocceius Sabellicus, et il le relève, en effet, quelquefois. Il nous apprend que le clocher de Saint-Marc, commencé en 888, fut terminé sous le doge Morosini, un de ses ancêtres, vers l'an 1150. Or, cet auteur nous dit encore, comme Cocceius, que l'église de Saint-Marc est un ouvrage grec, et il ajoute, comme Justiniani, que le doge Orseolo appela des architectes de Constantinople pour la construire, dès l'an 976, aussitôt après l'incendie qui avait consumé l'ancienne église : *da Pietro Orseolo, per la rædificazione, da Costantinopoli furono chiamati architetti più eccellenti che vi fossero*[1].

Je ne sais si M. C. voudrait contester aux écrits de Justiniani, de Sabellicus et de Morosini, le titre de *chroniques*; mais toute distinction à ce sujet serait dérisoire, puisque ces histoires sont originales et qu'elles ont été composées sur des documents primordiaux. Sur le point dont il s'agit, personne, d'ailleurs, n'en a jamais contesté l'exactitude.

Francesco Sansovino, enfin, que j'ai cru pouvoir citer seul, dans mes *Recherches sur l'Art statuaire*, parce que je ne supposais pas qu'un fait pleinement notoire dût être contesté, Fr. Sansovino était fils de Jacopo Sansovino, l'architecte en titre de l'église de Saint-Marc, qui, en 1529, répara et consolida les cinq coupoles. Il était ainsi à portée de connaître et d'apprécier les traditions, comme il était à même de juger le style de cet édifice. Son ouvrage n'est pas une histoire proprement dite, c'est une description historique de la ville de Venise; mais elle ne mérite pas, pour cela, moins de créance. Or, Sansovino nous dit, comme Justiniani, comme Morosini, que le doge Orseolo appela des architectes de Constantinople, leur demanda

[1] Paolo Morosini, *Hist. della città di Venet.*, lib. IV, p. 92.

des plans, et s'y conforma : *Onde perciò mandati a chiamare i principali architetti, che all' hora in Constantinopoli fiorivano, fu loro ordine dato che un modello e disegno di così superba, rara, e singolar mole di tempio, che un' altra al mondo pari non si trovasse, tosto fabricassero; il qual disegno da loro in breve fornito, fu lodato da tutti, e abbracciato* [1].

Nul fait historique ne saurait donc être plus complétement et plus solidement prouvé que celui-là. Il est certain que l'église de Saint-Marc de Venise a été bâtie par des architectes grecs.

Deux autres particularités se joignent à ce fait, et appartiennent aussi à l'histoire de l'art. Orseolo ne se contenta point d'appeler des architectes de la Grèce. Pour joindre à l'église de Saint-Marc des décorations dignes de l'architecture, il fit exécuter à Constantinople un devant d'autel en argent et en or, enrichi d'une multitude de figures en bas-relief : *Tabulam auream ad ornatum magnæ aræ, apud Constantinopolim, eleganti opere, fabricandam curavit* [2]. Je pourrais citer dix auteurs qui confirment cette tradition : *Græcanico opere.—Miro opere, ex auro et argento, Constantinopoli peragi jussit.*

Vers l'an 1071, lorsque la construction de l'église fut terminée, le doge Selvo, animé du même esprit qu'Orseolo, appela encore des artistes de Constantinople, pour en revêtir les murs de mosaïques. Ce soin produisit un double bien. Lanzi reconnaît, conformément à l'opinion d'un très-grand nombre d'écrivains vénitiens, que ces mosaïcistes grecs ont été les chefs de la plus ancienne École de peinture formée à Venise, et que c'est à leurs leçons que l'art vénitien doit ses commencements : *Questi, dicon essi, furono i primi rudimenti della pittura in Venezia* [3].

On jugera donc maintenant si j'ai dénaturé l'histoire, si j'ai

---

[1] Fr. Sansovino, *Venetia descritta*, lib. I, cap. IV.
[2] B. Justiniani, *loc. cit.*
[3] Lanzi, *Stor. pitt.*, t. II, p. 4.

avancé *hardiment* un fait controuvé, et si, dans la discussion où il prétend ici m'avoir réfuté, notre historien mérite qu'on le loue pour *son impartiale et judicieuse critique*. Cette partie du travail de M. C. n'a rien, au surplus, de particulièrement remarquable : on trouve, dans toutes ses recherches historiques, la même méthode, la même érudition et la même impartialité.

J'ai dit, quatrièmement, que la cathédrale de Pise a été construite par un architecte grec, et que cet architecte, nommé en Italie *Buschetto*, fut appelé de la Grèce pour en donner le plan, comme l'avaient été les maîtres employés à Venise. C'est ici principalement que notre auteur verse tout son dédain sur un écrivain qui, ayant à ses yeux le malheur d'être Français, ne peut connaître rien de ce qui concerne l'Italie. « Vasari, dit-il, si peu instruit sur les temps qui l'avaient précédé, est tombé dans cette erreur grossière ; ce n'est donc pas merveille si M. Éméric David, se fiant bonnement à lui, a répété tout franchement que Buschetto était Grec, etc. : *Non è poi meraviglia se anche il signor Emeric-David, buonamente fidato al Vasari, abbia francamente poi detto*, etc. (t. I, p. 81). »

A ce ton d'assurance, on croirait que M. le Président n'avance rien qui ne soit conforme aux traditions et aux témoignages des historiens. On n'en douterait pas moins, quand on voit M. Quatremère de Quincy soutenir que *M. C. réfute encore plus victorieusement l'opinion que le temple de Pise fut l'ouvrage d'un artiste grec* [1]. Il en est tout autrement. M. C., comme à son ordinaire, attaque ici, par de simples dénégations, une tradition antique, solidement établie, un fait aussi complétement prouvé qu'aucune vérité historique puisse l'être ; et M. Quatremère de Quincy, qui lui fait honneur de la découverte, ne s'aperçoit pas, ou ne juge pas à propos de nous dire, que son érudition n'est que de seconde main, et qu'il n'a pas même le mérite d'avoir imaginé une supposition dénuée de vraisemblance.

---

[1] *Journal des Savants*, septembre 1816, p. 43.

L'opinion des Pisans n'a jamais varié, ni sur la patrie, ni sur le nom de l'architecte qui a construit leur cathédrale, appelée le *Dôme*. Le chevalier Morrona, auteur d'un ouvrage plein d'érudition et de raison sur les monuments de la ville de Pise, dont le premier volume a été publié, pour la première fois, en 1787, Morrona, natif de Pise même, nous assure que, suivant l'antique tradition, Buschetto était Grec, et que de nombreux historiens en font foi (*Ch'ei fosse di greca origine, l'antica tradizione lo vuole, e molti scrittori lo affermano* [1]). Cet écrivain ne craint pas d'assurer que l'opinion contraire, très-récente, n'est fondée que sur de simples conjectures (*simplici conjetture*), et il doute que ces conjectures puissent résister à l'examen d'une saine critique (*Nè sappiamo quanto possano sostenersi, sottoponendole alle regole della sana critica* [2]). « C'est à regret, ajoute-t-il, que je n'attribue pas à ma patrie l'honneur d'avoir produit un maître d'un génie si étonnant; mais mes forces ne secondent point à cet égard mon désir (*ma le forze al desiderio mancando*), etc. » [3].

Il rapporte le jugement du docteur Bianucci, professeur à l'Université de Pise, mort en 1791. Or, Bianucci s'exprime tout aussi nettement: « Il est hors de doute (*fuor di controversia*), dit-il, que l'opinion qui fait Buschetto Grec, est préférable à celle qui le suppose Pisan, ou même Italien. Cette opinion est celle de tous les écrivains de Pise, sans exception, *nessuno eccettuato*. Un consentement si universel de tous les écrivains, ajoute-t-il, ne peut avoir été fondé originairement que sur des preuves authentiques; mais, n'existât-il aucun titre, l'accord de tous ces écrivains, joint à la tradition orale du peuple de Pise, maintenue jusqu'à nos jours, forme un témoignage sans réplique; car on ne saurait soupçonner une ville entière de donner à la Grèce, par ignorance ou par méchanceté, un homme aussi propre à l'illustrer elle-même, que ce grand architecte.

Morrona, *Pisa illustr.*, t. I, p. 121.
[2] *Ibid.*
[3] *Ibid.*, p. 122.

Nos ancêtres, dit-il encore, méritent, par conséquent, une grande louange, pour s'être montrés, dans cette occurrence, plutôt amis de la vérité que de la gloire de leur patrie (*più amici della verità, che dell' onore della loro nazione*)[1]. »

Cette tradition se perpétuait depuis plus de six cent cinquante ans, lorsque le premier, à ce qu'il paraît, Flaminio del Borgo, dans sa *Dissertation sur l'origine de l'Université de Pise*, publiée en 1765, mit en question un fait qui, jusqu'à lui, n'avait jamais été contesté. Ses arguments annonçaient plutôt le désir de provoquer une discussion neuve, que la conviction de l'auteur. Il s'attacha principalement au sens de l'épitaphe consacrée à Buschetto dans l'église de Pise. Cette inscription ne fait pas mention directement de la patrie de Buschetto. Mais, pour louer ses talents, l'auteur le compare d'abord à Ulysse, dont l'art était de nuire, *calliditate suâ nocuit*, tandis que le mérite de Buschetto consistait, au contraire, à se rendre utile, *utilis iste fuit calliditate suâ*. Il le compare ensuite à Dédale, qui s'est fait admirer par le plan du labyrinthe de Crète, comme Buschetto par la magnificence du temple où il est inhumé. Jusque-là, rien ne se prêtait au système de Del Borgo. Mais l'inscription renferme aussi ce vers : *Dulichio fertur prævaluisse duci*. Argumentant sur ce dernier passage, Del Borgo estimait que les mots *Dulichio duci* servaient à désigner Ulysse, roi d'Ithaque et de Dulichium, ce qui est hors de doute; et il ajoutait que c'étaient les mots *fertur Dulichio duci*, mal interprétés, qui avaient fait croire que Buschetto était natif de Dulichium, et qu'il avait été amené de la Grèce à Pise. Cette interprétation lui paraissait, avec raison, un contre-sens; et de là, il concluait que la preuve de l'origine grecque de Buschetto était fausse; que, par conséquent, cet artiste n'était pas Grec, et qu'il ne pouvait être natif que de Pise.

Del Borgo aurait pu raisonner tout différemment. On sait, par divers témoignages, que Buschetto était natif de Dulichium;

---

[1] Bianucci, apud Morrona, *loc. cit.*, p. 125, 126.

mais n'existât-il d'autre sujet d'induction que ces mots : *Dulichio præcaluisse duci*, la preuve serait déjà presque complète; car, à quel propos comparer Buschetto, qui bâtit une église, à Ulysse, roi de Dulichium, qui, suivant les termes mêmes de l'inscription, détruisit les murs de Troie ; Buschetto appliqué à se rendre utile, à Ulysse célèbre dans l'art de nuire ; s'il n'existait entre ces personnages quelque trait commun, propre à motiver un si singulier rapprochement ? Il doit paraître assez clair que ce parallèle n'est fondé que sur ce que l'artiste habile à édifier, et le prince ardent à détruire, appartiennent au même pays; et à cela, il faut joindre cette observation, qu'il n'est pas dit, dans l'épitaphe, que Buschetto fût natif de Pise, et qu'on n'aurait pas manqué de perpétuer le souvenir d'un fait aussi important, si cet artiste fût né, en effet, dans le pays qu'il a illustré par ses talents.

Del Borgo a voulu aussi tirer avantage de ce que le nom de *Buschetto* n'est pas un nom *grec*. Cette considération n'est pas plus concluante que la précédente ; car l'auteur apparemment n'a pas remarqué que le nom de Buschetto n'est qu'une traduction ou un équivalent italien de celui de l'artiste grec, quel qu'il fût ; que, si le nom de *Buschetto* ou de *Buschettus* n'est pas grec, celui de *Busketos*, employé dans l'épitaphe, peut l'être, et que celui-ci même peut renfermer déjà quelque altération qui l'ait rapproché de l'italien ou du latin. Bianucci, qui s'est appliqué à chercher l'étymologie grecque du mot *Busketos*, lui donne diverses significations, auxquelles il serait possible d'en ajouter d'autres ; mais, à l'époque où vivait Buschetto, les règles du langage étaient trop incertaines pour qu'on puisse établir sur cette dérivation rien de positif. Il suffit de voir la possibilité que le vrai nom de cet artiste fût grec.

Autorisé par l'exemple de Del Borgo, Tiraboschi a aussi élevé des doutes sur l'origine de Buschetto, et toutefois, il s'est contenté d'exprimer son opinion en deux lignes [1]. Les auteurs des

---

[1] Tiraboschi, *Stor. della Lett. ital.*, lib. IV, cap. VIII, § 7.

*Éloges des illustres Pisans*, dans leur notice sur Giunta, ont cru devoir aussi revendiquer Buschetto pour leur patrie, sans s'inquiéter de la contradiction où ils sont tombés, puisque, dans leur notice sur Nicolas et Jean de Pise, ils ont reconnu qu'il était Grec et de Dulichium, *Buschetto da Dulichio, come i più pretendono, Greco d'origine* [1]. Enfin, un jeune docteur de Pise, dans un discours académique prononcé au mois de décembre 1786, s'est complu à soutenir la même thèse, apparemment parce qu'elle pouvait donner matière à de brillants traits d'esprit [2].

C'est cette opinion, contre laquelle Morrona et Bianucci se sont élevés, et que ce dernier disait née d'hier, *che finalmente è nata solo da pochi mesi*; c'est cette opinion que M. C. reproduit, sans l'appuyer d'aucun nouvel argument. Son raisonnement sur l'épitaphe est le même que celui de Del Borgo, quoiqu'il ne dise pas où il l'a puisé, et qu'il s'étonne de ce que personne avant lui n'ait entendu le latin ; *o conviene persuadermi di non intender latino* (t. I, p. 181). Il est même si enclin à dépouiller les auteurs qui lui offrent des passages à sa convenance, qu'il a pris, dans le discours académique du docteur de Pise, jusqu'au mot dont il se sert pour me dénigrer. Je me suis *fié bonnement* à Vasari, comme Vasari lui-même, suivant les termes de cet orateur, a été *suivi bonnement* par Martini, historien de la basilique de Pise, *seguitato buonamente dal nostro Martini* [3].

Il existe des preuves directes de l'origine de Buschetto. Si M. C. n'en fait aucune mention, c'est sans doute par la raison qu'il ne les connaît pas, et cela est très-pardonnable. M. Quatremère de Quincy n'en a pas parlé davantage. Mais affirmer qu'il n'existe nulle autre preuve que l'épitaphe, *solo docume. to* (p. 181), et essayer, à la faveur d'une semblable assertion, de

---

[1] *Mem. ist. di più uom. illustri Pisani.* t. I, p. 253, 287.
[2] *Discorso academ. sull' ist. lett. Pisan.* Pis., 1787, p. 85.
[3] *Ibid.*, p. 85.

ravaler un écrivain qui a dit le contraire : c'est, de la part de M. C , une conduite qui pourrait être durement qualifiée.

La Chronique Pisane de Marangone, source où tous les historiens ont puisé, porte que, dès l'an 1063, les citoyens chargés de surveiller la construction de la nouvelle église, *amenèrent du dehors* les architectes (c'est-à-dire apparemment l'architecte principal et quelqu'un de ses adjoints), auxquels ils confièrent la direction de cet ouvrage, et que le modèle en fut aussitôt commencé : *Avevano di già quelli citadini, che averano a eseguire il detto edificio, condotti e maestri, e principiato il modello di tanto magnifico Duomo* [1]. Ainsi, l'architecte fut amené du dehors par des citoyens de Pise ; il n'était donc pas de Pise même, et, de plus, on est allé le chercher, *condotti e maestri*.

Mais, de quel pays a-t-il été amené ? Un témoignage également irrécusable nous l'apprend : c'est celui des registres de l'église de Pise. L'existence de ces anciens registres est un fait certain. Marangone les a vus, et il les cite en plus d'un endroit ; *e trovasi ne' libri dell' opera del Duomo* [2]. Paolo Tronci, dans ses *Memorie istoriche della città di Pisa*, publiés en 1632, déclare pareillement qu'il a vu et consulté ces registres, et qu'ils remontent jusqu'à la fondation du monument; *trovo ... in un istrumento che si conserva nell' archivi capitolari, del* 1064, etc. [3]. On assure que les originaux, qui étaient sur parchemin, ont été déposés dans les archives du Vatican ; mais il en existe, à ce qu'il paraît, une copie aux archives du chapitre de Pise [4]. Bianucci, pour répondre aux personnes qui accusent cette copie d'être inexacte en quelques endroits, fait observer avec raison que, dans un passage aussi court et aussi important que celui dont il s'agit, on ne peut

---

[1] B. Marangone, *Cron. di Pisa;* apud Tartini, *Rer. ital. script.*, t. I, col. 327.

[2] *Ibid*, col. 339.

[3] Paolo Tronci, *Mem. ist.*, etc., p. 22.

[4] Morrona, t. I, p. 122, à la note.

soupçonner le copiste d'inattention ni de mauvaise foi. Or, le texte renferme ces mots : *Ils ont amené Buschetto de la Grèce, avec le consentement de l'empereur de Constantinople; Buschetum ex Græciâ, favore Constantinopolitani imperatoris, obtinuerunt* [1]. Il serait difficile de rien imaginer de plus clair et de plus positif.

Enfin, un autre manuscrit, intitulé *Santuario Pisano*, conservé aussi dans les archives du chapitre de Pise, et composé très-anciennement sur les registres originaux de la *fabrique*, donne une énumération des personnes qui se trouvaient chargées de la direction de l'édifice en l'an 1080 ; et l'on voit encore, dans ce nombre, *Buschetto de Dulichium*, cité comme étant l'architecte, e *Buschetto da Dulichio, che fù architetto* [2].

Tout est donc complétement prouvé. Nous voyons, dans ces passages d'historiens primitifs, que *Buschetto* ou *Busketos* a été amené de la Grèce à Pise ; que les Pisans ont été obligés de solliciter, à cet effet, le consentement de l'empereur grec ; que, par conséquent, Buschetto était sujet de ce prince ; et nous voyons même qu'il était natif de Dulichium, *Buschetto da Dulichio, che fù architetto*. L'épitaphe confirme encore tous ces faits, en comparant Buschetto à Ulysse, roi de Dulichium ; enfin, l'origine de cet artiste a été reconnue par tous les écrivains de Pise, jusqu'à Del Borgo, sans exception, *nessuno eccettuato*. Rien ne reste donc à M. C. dans cette discussion, si ce n'est le tort de s'être approprié un roman décousu, et celui de s'être permis envers un écrivain français qui ne pensait pas comme lui, un ton de supériorité très-peu convenable entre des gens de lettres.

Il serait inutile que je fisse remarquer quelle est l'importance

---

[1] Apud Morrona, *ibid.*, p. 122.

[2] *Ibid.*, p. 122 et 160. — Il semble, d'après Bianucci, que l'auteur du *Santuario Pisano* soit connu, et qu'il se nomme *Pietro Cardosi* (*ibid.*, p. 124). Peut-être cet ouvrage est-il imprimé ; il m'a été impossible de m'en assurer. Mais cette différence est sans effet, quant à ce qui nous intéresse, puisque l'existence du texte n'est pas douteuse.

du fait particulier dont il s'agit, dans l'histoire générale de l'art. Par la richesse et la régularité de son plan, par la grande quantité et l'emploi assez heureux des colonnes qui la décorent au dedans et au dehors, par l'élévation de sa coupole elliptique sur un tambour dont les ouvertures donnent entrée à la lumière, notable invention qui en forme le caractère particulier, la cathédrale de Pise est, sans contredit, malgré ses imperfections, une des curiosités les plus intéressantes du moyen âge. Or, si l'artiste était Grec, ce monument ne nous présente pas, comme le voudrait M. C. et comme le pense M. Quatremère de Quincy, *la première étincelle du bon goût* des Latins [1]; nous y voyons, au contraire, le dernier effort du génie de la Grèce, appesanti par les siècles, dévié dans sa marche, mal assuré dans ses principes, mais encore puissant dans ses créations, à la fin de son immense carrière. L'histoire de l'architecture grecque embrasse par là plus de deux mille années. Illustrée par ses Théodore, ses Chersiphron, ses Ictinus, ses Scopas, l'École qui construisit le temple d'Éphèse et celui du Parthénon, remonte jusqu'à Dédale, et redescend jusqu'à Anthémius de Thralles, et à l'auteur de l'audacieuse coupole de Pise. Brunelleschi reçoit plus tard ses leçons. La vénérable Grèce éclaire ainsi, en effet, l'Italie moderne, et c'est après avoir tenu le sceptre des arts pendant vingt siècles.

Si maintenant j'examinais dans les détails les trois volumes in-folio de M. Cicognara, je pourrais relever encore bien des méprises. Mais ce serait sortir du cadre que je me suis tracé. J'ai voulu seulement mettre à découvert le vice de l'esprit dans lequel cet ouvrage a été conçu, les lacunes restées dans des parties importantes, et les défauts de quelques traits principaux.

Quant à l'ensemble, j'ai montré que cette prétendue Histoire générale de la sculpture n'est autre chose que le panégyrique systématique d'un seul pays et même d'un seul homme. On aura vu que l'auteur fonde maladroitement l'éloge de sa patrie sur

---

*Journal des Savants*, sept. 1816, p. 43.

des bases fausses, au détriment de l'Europe tout entière, tandis qu'il suffit de la vérité pour assurer à l'Italie une gloire qui ne périra jamais.

En ce qui concerne la France, mes lecteurs auront remarqué ces étranges propositions : que nous n'avons point eu de sculpteurs avant le seizième siècle ; qu'après cette époque, c'est le mauvais goût des Français qui a corrompu les Écoles italiennes ; que le ciel a refusé à la France le génie propre à former des artistes ; que le Poussin est né sur le sol français par une bizarrerie de la nature ; que la révolution opérée parmi nous dans la peinture, depuis quarante ans, est l'ouvrage d'un sculpteur vénitien ! Je dois m'arrêter là. Une critique très-sévère serait déplacée sous la plume d'un écrivain qui pourrait paraître venger sa propre injure. J'avouerai même que l'ouvrage de M. Cicognara renferme, au sujet de l'Italie, quelques faits curieux et plusieurs notions intéressantes. Cet ouvrage, lu avec précaution, pourrait devenir utile, si l'on en formait, par extrait, de simples notices sur des maîtres italiens, en y comprenant M. Canova, et qu'on supprimât tout le surplus.

L'auteur a trop peu consulté son siècle, ou il l'a mal jugé. Il s'est cru transporté au temps qui suivit immédiatement Vasari, époque où les villes d'Italie, connaissant encore imparfaitement l'histoire de l'art, se disputaient, et quelquefois avec âcreté, le faible avantage d'avoir produit un peintre dans le treizième siècle, dix ou quinze ans plus tôt les unes que les autres. L'esprit est changé. Ces idées étroites ont aujourd'hui fait place à des considérations plus utiles, à des vues plus élevées. Dans ce qui appartient aux sciences, aux lettres, aux arts, le monde policé ne forme désormais qu'une seule nation. Dès qu'il s'agit de rendre hommage au génie, comme de propager les lumières et de servir l'humanité, il n'est plus de barrières qui séparent les peuples. Un chef-d'œuvre doit éclairer le monde entier ; un grand homme est la propriété de tous les pays.

Tels sont les sentiments dont la France a donné l'exemple. Lorsque les chefs-d'œuvre des peintres italiens ont été trans-

portés au milieu de nous, ils y ont été reçus avec les témoignages de la plus profonde admiration. L'architecture a déployé toutes ses richesses pour décorer un temple digne de les renfermer, et nous les avons consacrés dans la partie la plus reculée du sanctuaire, ne réservant à nos Français que l'entrée ou le vestibule de l'enceinte où nous allions en foule les honorer. Quand le statuaire que l'Italie admire comme son plus grand maître vivant, venu en France, a exposé sous nos yeux ses ouvrages, un éloge empressé est sorti de toutes les bouches, l'École tout entière s'est levée, en quelque sorte, pour lui rendre hommage. Je ne dis point assez. Lorsque, après avoir publié le livre où il rabaisse, avec tant de prévention et d'aveuglement, non-seulement nos maîtres les plus habiles, mais jusqu'aux facultés naturelles des Français en général, le président de l'Académie de Venise, M. Cicognara, est venu prendre séance au sein de notre Institut royal, qui déjà l'avait placé parmi ses correspondants, toutes les académies l'ont honoré de l'accueil qu'elles réservent aux savants les plus distingués des nations étrangères, sans laisser échapper la moindre marque d'un mécontentement qui eût été assez légitime. Chacun a respecté en lui la liberté de penser et d'écrire. L'urbanité française a mis l'ouvrage à l'écart, pour ne s'occuper que de l'auteur, et la seule vengeance qu'on se soit permise envers celui-ci, a été de paraître ignorer ses torts.

L'auteur de ces observations était, comme il l'a dit en commençant, très-disposé à suivre cet exemple. Dépouillé sans ménagement, critiqué en dépit de toute raison, accusé d'avoir dénaturé l'histoire, d'avoir tenté de ravir à la nation italienne ses palmes, il aurait vraisemblablement persisté dans son silence, si un de ses confrères n'eût donné à ces injustes reproches une grande publicité, et ne les eût même aggravés de tout le poids de sa propre opinion. Mais les sept articles du *Journal des Savants* ne lui laissaient plus la liberté de se taire. Il a dû démontrer la réalité des faits qu'il avait avancés précédemment, et sa défense personnelle lui a paru devenir d'autant plus convenable, qu'elle

se confondait avec celle de la Grèce méconnue et de la France injuriée.

Qu'il lui soit permis d'ajouter encore un mot. Par une heureuse circonstance, tandis qu'il traçait ici à regret son apologie, constant adorateur de l'Italie, il se dédommageait, dans un autre ouvrage, des peines attachées à ce travail, en composant une analyse ou plutôt un éloge raisonné de *cinq tableaux de Raphaël*. Le présent article et sa dernière Notice sur ces admirables productions, conservées dans les collections de S. M. le roi d'Espagne, seront publiés le même jour [1]. Il présentait ainsi une nouvelle offrande à l'Italie, à l'instant même où il se trouvait forcé de se justifier sur la folle accusation de vouloir lui ravir ses palmes [2].

[1] Voici le titre du grand ouvrage dans lequel se trouve la Notice qu'Éméric David annonce ici : *Séries d'études calquées et dessinées d'après cinq tableaux de Raphaël, accompagnées de gravures de ces tableaux, et de notices historiques et critiques*, par M. T. B Éméric David. — Paris, Bonnemaison, 1818-20, in-folio. — Ces cinq Notices seront réimprimées dans les œuvres complètes de l'auteur. (*Note de l'éditeur.*)

[2] Nous empruntons aux procès-verbaux de l'Académie des Beaux-Arts (séance du samedi 21 octobre 1820), l'extrait suivant, qui se rapporte à la publication des *Remarques d'Éméric David sur l'ouvrage du comte de Cicognara* :

« Un membre propose qu'il soit adressé à M. Éméric David des remerciments particuliers pour le zèle avec lequel il a pris, dans l'écrit distribué à la séance dernière, la défense de la sculpture française, en la vengeant des oublis et des critiques de M. Cicognara, auteur d'une *Histoire de la Sculpture moderne*. Cette proposition est appuyée, et l'Académie arrête qu'il en sera fait une mention particulière dans le procès-verbal de cette séance. » (*Note de l'éditeur.*)

# NOTES ET OBSERVATIONS

POUR SERVIR DE COMPLÉMENT AU TABLEAU HISTORIQUE DE LA
SCULPTURE FRANÇAISE.

# NOTES ET OBSERVATIONS

POUR SERVIR DE COMPLÉMENT AU TABLEAU HISTORIQUE DE LA SCULPTURE FRANÇAISE,

## PAR J. DU SEIGNEUR, STATUAIRE.

Page 13, entre les lignes 23 et 24, ajoutez : FULBERT mourut le 10 avril 1029. Le Nécrologe de Notre-Dame de Chartres, à la date des ides d'avril, porte que ce prélat laissa, par son testament, une forte somme en or et en argent, pour la reconstruction de son église, *qu'il avait commencé à réédifier.* Peu de temps avant sa mort, il écrivait à Guillaume, duc d'Aquitaine, qu'ayant été occupé à la restauration, *tant de la ville que de l'église de Chartres*, il n'avait pu lui écrire plus tôt, et il ajoutait qu'à l'aide de Dieu, *il avait déjà fait les grottes* (cryptes) de cette église. (Gilbert, *Descript. de la cathédrale de Chartres*, page 12.)

Page 16, après la ligne 25, ajoutez : l'Église de Saint-Lazare est la cathédrale d'Autun. « Sur le tympan de l'entrée principale, » dit M. Didron aîné dans ses savantes notes du *Bulletin Archéologique* (t. 1er, 2me partie, p. 257), auquel j'emprunte avec plaisir cette consciencieuse description, « est sculpté en détail le Jugement dernier. Au bas, et sur le linteau, les morts, différents d'âge, de sexe et de condition, ressuscitent, au bruit des trompettes, dont quatre anges sonnent aux quatre points cardinaux. Les tombeaux, d'où sortent les morts, sont décorés d'ornements très-variés en épis, en arêtes de poisson, en imbrications, en arcatures. Dans l'amortissement, un ange pèse les âmes, à l'aide d'une balance que tient une main mystérieuse, et qu'un démon cherche à faire pencher de son côté. Ainsi pesées, les âmes sont jugées par un grand Christ, qui est inscrit dans une auréole elliptique, sur l'encadrement de laquelle on lit deux vers latins, où Jésus se déclare le juge des hommes de bien, qu'il couronne,

et des méchants, qu'il punit. Le premier vers est à sa droite et s'applique aux élus qui entrent en paradis ; le second vers est à sa gauche et concerne les damnés, que les démons entraînent en enfer. Le paradis est figuré comme un château-fort très-élevé et dont saint Pierre tient les clefs. L'enfer a la triple forme d'une chaudière, d'une gueule monstrueuse et d'un sépulcre. Les démons y puisent des damnés, qu'ils saisissent avec des fourches et des cordes. La sainte Vierge est assise à la droite du Christ, et saint Jean évangéliste est debout à sa gauche ; tous deux intercèdent pour les accusés. Sur un bandeau, on lit quatre vers latins, dont les deux premiers, relatifs aux élus, annoncent que pour eux va luire une lumière éternelle. Du côté des damnés, on lit ces deux autres vers :

> Terreat hic terror quos terrens alligat error;
> Nam fore sic verum notat hic horror specierum.

Le sculpteur s'est attaché, en effet, à montrer les plus horribles formes de démons, et, dans un sujet si fréquemment reproduit, il a eu assez de génie pour trouver des motifs entièrement nouveaux. Sous les pieds du Christ, et entre ces vers, le sculpteur a signé son œuvre :

GISLEBERTUS HOC FECIT. »

Page 23, ligne 23, après : *Limoges*, ajoutez : M. Lecointre-Dupont a déjà publié un tiers de sol d'or (*Revue numismatique*, année 1840) avec la signature d'ABBON. Le poids de cette pièce est d'un gramme vingt-quatre centigrammes. On ne connaît pas encore d'objets émaillés par lui.

Page 23, entre les lignes 27 et 28, ajoutez : Dans la savante *Description de la Collection Debruge-Duménil*, par M. Jules Labarte, page 210, on lit : Dans le *Testamentum Perpetui Turonis episcopi* (apud d'Achery, *Spicil.*, t. V, p. 106, éd. in-4°) : « A toi, frère et évêque, très-cher Eufronius, je donne et lègue mon reliquaire d'argent. J'entends celui que j'avais coutume de porter sur moi ; car le reliquaire d'or, qui est dans mon trésor, les deux calices d'or et la croix d'or fabriquée par MABUINUS, je les donne et lègue à mon église. » Perpetuus était évêque de Tours ; mort vers 474.

Page 25, ligne 27, après le mot *réputation*, ajoutez : THILLE ou THILLO, vulgairement saint THÉAU, était un esclave saxon rendu à la liberté par saint Éloi.

Page 28, ligne 17, on lit : « *Ce régime* (M. Éméric-David expose que les moines aspiraient à se passer des artistes étrangers à leur maison) *excessivement vicieux quant à l'intérêt général de la société, dut contribuer à la dégradation des arts, mais du moins il en perpétua partout les pratiques.* » Pour répondre à cette opinion de M. Éméric-David, je transcris un fragment de l'*Introduction à l'Histoire de saint Bernard*, par M. le comte de Montalembert, extrait des *Annales archéologiques*, t. VI, p. 125. « Nommons seulement, entre les monastères remarquables par leur beauté architecturale, et dont on peut encore aujourd'hui apprécier les restes : Croyland, Fountains, Tintern, en Angleterre; Walkenried, Heisterbach, Altenberg, Paulinzelle, en Allemagne; les chartreuses de Miraflores, de Séville, de Grenade, en Espagne; Alcobaça et Bathala, en Portugal; Souvigny, Véselay, le Mont-Saint-Michel, Fontevrault, Pontigny, Jumièges, Saint-Bertin, en France; noms à jamais chers aux véritables architectes et qu'il suffit de prononcer, pour frapper d'une ineffaçable réprobation les barbares auteurs de la ruine et de la profanation de tant de chefs-d'œuvre…

» Ils travaillaient en chantant les psaumes, et ne quittaient leurs outils que pour aller à l'autel ou au chœur. Ils entreprenaient les tâches les plus dures et les plus prolongées, et s'exposaient à toutes les fatigues et à tous les dangers du métier de maçon. Les supérieurs aussi ne se bornaient pas à tracer les plans et à surveiller les travaux; ils donnaient personnellement l'exemple du courage et de l'humilité, et ne reculaient devant aucune corvée. Tandis que de simples moines étaient souvent les architectes en chef des constructions, les abbés se réduisaient volontiers au rôle d'ouvriers…

» Lors de la construction de l'abbaye du Bec, en 1033, le fondateur et le premier abbé, HERLUIN, tout grand seigneur normand qu'il était, y travailla comme un simple maçon, portant sur le dos la chaux, le sable et la pierre. Un autre Normand, HUGUES, abbé de Selby, dans le Yorkshire, en agit de même, lorsqu'en 1096 il rebâtit en pierre tous les édifices de son monastère qui était auparavant en bois; revêtu d'une capote d'ouvrier, et mêlé aux autres maçons, il partageait tous leurs labeurs. Les moines, les plus illustres par leur naissance, se signalaient par leur zèle dans ces travaux. On voyait HEZELON, chanoine de Liége, du chapitre le plus noble de l'Allemagne, et renommé, en outre, par son érudition et son éloquence, se faire moine à Cluny pour diriger la construction de la grande église fondée par saint Hugues, et échanger ses titres, ses prébendes et sa réputation

mondaine contre le surnom de *Cimenteur*, emprunté à son occupation habituelle. »

Après cette citation, si digne du célèbre auteur de *l'Histoire de sainte Élisabeth* de Hongrie, le lecteur sera juge entre les deux appréciations.

Je dois cependant ajouter que le *Tableau historique de la sculpture française* fut écrit en 1819, et qu'à cette époque, les hommes les plus dévoués aux œuvres de l'Eglise partageaient presque unanimement l'opinion de M. Eméric-David.

Page 29, ligne 27, ajoutez : Il sculpta, pour son abbé, les tablettes d'ivoire destinées à renfermer un évangile écrit en lettres onciales par SINTRAMNE, religieux du même couvent. Tutilon, d'après un document publié par M. Emile Bégin, dans son *Histoire de la cathédrale de Metz*, t. 1er, p. 111, serait mort le 28 mars 898 et non vers l'an 908.

Page 30, entre les lignes 23 et 24, ajoutez : Ce reliquaire, dit *Sainte-Châsse*, était en bois de cèdre, revêtu de lames d'or, décoré de figures, d'ornements, et enrichi d'un grand nombre de cabochons. Dans l'intérieur, on renfermait un coffret en or, contenant la chemise, le voile et la ceinture de la sainte Vierge. La longueur de ce reliquaire était de 0,67 sur 0,27, la hauteur de 0,57, et le poids de 46 kil. 1/2. (Gilbert, *Description de la cathédrale de Chartres*, p. 112.)

Page 31, ligne 15 : *L'architecte dut se croire appelé à prendre part (à la statuaire)* :

Oui, parce que la statuaire chrétienne est la compagne inséparable de l'architecture, qui, sans elle, serait un corps sans âme. Les deux tiers des études nécessaires à l'architecte étaient aussi indispensables au statuaire. L'art, à cette époque, avait pour but de venir en aide au clergé, dans l'enseignement des vérités de l'Eglise ; or, le moyen le plus simple, pour créer ces belles églises cathédrales et abbatiales, avec leurs sculptures et leurs vitraux, n'était-ce pas la connaissance approfondie des saintes Ecritures et des œuvres des Pères, la pratique assidue de la théologie et des légendes des saints ?

Page 31, ligne 15 : *Soit pour accroître ses émoluments.*

Non, mais bien « *par zèle pour la maison du Seigneur,* » comme le dit Eméric-David. En définitive, tous les artistes, pendant cette période surtout, étaient moines, et, par conséquent, ne recevaient jamais d'*émoluments* ; les règles monastiques s'y opposaient d'une manière absolue. Lorsque ces religieux tra-

vaillaient pour les couvents étrangers à leur ordre ou pour le clergé séculier, c'était leur abbé qui faisait recevoir la somme gagnée par eux, au profit de la communauté tout entière.

Page 31, ligne 17, on lit : *L'autre est la facilité de l'instruction.*

Oui, l'instruction était facile. Le dévouement des maîtres était sans bornes, comme sans arrière-pensée dans les conseils qu'ils donnaient à leurs disciples ; la crainte des rivaux leur était inconnue.

Au douzième siècle, un moine, *humble prêtre*, comme il le dit lui-même, écrivait dans la préface de son livre, pour faciliter l'étude et la pratique des arts (Théophile, prêtre et moine, *Essai sur divers arts*, traduit par M. le comte de l'Escalopier, p. 5) : « Il est donc juste que la pieuse dévotion des fidèles ne laisse point périr dans l'oubli le trésor légué à notre âge par la sage prévoyance de nos prédécesseurs ; que l'homme embrasse de toute l'ardeur de ses désirs l'héritage que Dieu lui accorda ; qu'il s'efforce de le posséder. Que celui qui l'aura acquis ne s'en glorifie pas en lui-même, puisque ce n'est point une conquête, mais un don ; qu'il s'en félicite, au contraire, humblement dans le Seigneur, de qui et par qui toutes choses viennent, sans lequel il n'y a rien; qu'il n'enveloppe pas ce bienfait, d'un silence jaloux; qu'il ne le cache pas dans les replis d'un cœur avare ; mais, qu'écartant toute jactance, il en fasse part, avec une gracieuse simplicité, à ceux qui le cherchent; qu'il craigne le jugement porté dans l'Évangile contre cet intendant, qui, n'ayant pas fait en sorte de rendre avec intérêt la somme à lui confiée, fut privé de tout bénéfice et flétri, par la bouche de son maître, du nom de mauvais serviteur. » La suite a été citée par M. Eméric-David (*Histoire de la Peinture au moyen âge*, p. 84 de l'édition in-12). Voici la fin de cette belle préface de Théophile : « Lorsque tu auras souvent relu ces choses et que tu les auras bien gravées dans ta mémoire ; toutes les fois que tu te seras utilement servi de mon œuvre, en retour de mes préceptes, je ne te demande que d'adresser pour moi une prière à la miséricorde du Dieu tout-puissant. Il sait que je n'ai écrit mes observations, ni par l'amour d'une louange humaine, ni par le désir d'une récompense temporelle: que je n'ai soustrait rien de précieux ou de rare par une malignité jalouse; que je n'ai rien passé sous silence, me le réservant pour moi seul; mais que, pour l'accroissement de l'honneur et de la gloire de son nom, j'ai voulu subvenir aux besoins et aider aux progrès d'un grand nombre d'hommes. » Nous espérons que le lecteur pensera

comme nous : L'étude des beaux-arts est devenue difficile, seulement depuis que les maîtres, *par une malignité jalouse*, ne travaillent plus au milieu des élèves.

Page 31, ligne 17 : *Attendu, il faut l'avouer, que les arts, réduits à de simples routines, n'exigeaient pas un temps bien long, ni pour les études préliminaires, ni pour l'exécution.*

Nous croyons, au contraire, que les arts n'étaient pas toujours réduits alors *à de simples routines*. L'instruction y était trop sérieuse, trop loyalement donnée, et donnée même en vue de servir à la gloire de Dieu, et non, comme aujourd'hui, pour satisfaire des intérêts mercantiles ou jaloux. Dans le moyen âge, plusieurs raisons empêchaient que le temps des études ne fût bien long : premièrement, on étudiait avec méthode, avec conscience, et les supérieurs des couvents, d'ailleurs, ne choisissaient que les moines les plus capables, pour les destiner à la pratique des arts. Aujourd'hui, dans les familles, sauf quelques exceptions, on a la déplorable manie de faire *artistes* les jeunes gens qui ne veulent suivre aucune carrière ou bien encore les moins intelligents de tous les enfants. A ces deux causes, ajoutons ce que l'enseignement actuel peut avoir de vicieux, si on le juge d'après ses résultats ordinaires. Que produit-il le plus souvent ? Des *génies incompris*, des paresseux, quelquefois beaux parleurs, ne sachant jamais faire une médiocre copie d'après les maîtres.

M. Jules Quicherat a fait connaître, par une notice très bien faite, publiée dans la *Revue archéologique*, VIe année, un manuscrit, conservé à la Bibliothèque nationale, provenant de Saint-Germain (S. G. latin, n° 1104), qui semble avoir été le livre de croquis d'un architecte-sculpteur, probablement du treizième siècle. Sur le 1er feuillet, on lit son nom : WILARS DE HONECORT *vous salue*; les quelques lignes suivantes servent d'introduction au livre. « Voici un fait, » dit M. Jules Quicherat, « à mettre au nombre des plus curieux que recèle le livre de Wilars de Honecourt : cette application de la géométrie au dessin de la figure, tant de fois proposée depuis la renaissance, elle était connue et pratiquée au treizième siècle. J'en demande bien pardon aux hommes d'esprit qui, dans ces derniers temps, ont immolé l'art antique à celui du moyen âge, en prétendant que ce qui se faisait à une époque, avec les entraves de l'imitation matérielle, n'était dans l'autre que le produit de l'inspiration pure. Un bon dessinateur du bon siècle du moyen âge se charge lui-même de leur prouver que ses contemporains et lui ne dédaignaient pas de chercher dans les prosaïques combinaisons de la géomé-

trie les formes de la nature organique. Quatre pages du manuscrit sont remplies de ces combinaisons... » Plusieurs de ces dessins laissent trop sentir les triangulations de sa méthode, mais l'ajustement des draperies est si heureux que ce défaut est souvent effacé. Il paraît que Vilars de Honnecourt dessinait d'après l'antique et d'après nature; plusieurs dessins semblent le prouver d'une manière incontestable.

Page 33, entre les lignes 21 et 22, ajoutez : ADSON, sculpteur et architecte, abbé de Montier-en-Der, prédécesseur de l'abbé Hugues.

Page 34, entre les lignes 2 et 3, nous ajouterons les renseignements suivants, récemment découverts, sur ces quatre artistes :

WILLELMUS, orfévre-émailleur, probablement de l'école de Limoges. Dans son *Essai sur les Argentiers et les Emailleurs de Limoges*, M. l'abbé Texier dit, page 60, que « le seul nom d'émailleur que les monuments nous révèlent au dixième siècle est celui du frère Guillaume. Sa signature est inscrite, en ces termes, autour de la douille d'une crosse attribuée, par Willemin, à Ragenfroi, évêque de Chartres, qui siégea de 941 à 960 :

☩ FRATER WILLELMUS. ME FECIT.

Le pommeau et la plus grande partie de la volute de cette crosse sont décorés d'incrustations émaillées et de ciselures, représentant, avec l'histoire de David, des animaux fantastiques, dans un cadre d'enroulements fleuris et gracieux. » On en voit les gravures dans les *Monuments français inédits*, pl. xxx. Selon MM. André Pottier, Albert Way et Adrien de Longpérier, cette crosse serait du commencement du douzième siècle. Elle est conservée dans la collection de sir Samuel Meyrich, à Goodrichcourt, en Angleterre.

ETIENNE, 7° du nom, abbé de Saint-Martial de Limoges, orfévre-émailleur. Il fit, en 910, sur l'autel du Sauveur, une *église* ou une châsse en forme d'église, enrichie d'or, d'argent et de pierreries. (*Essai sur les Argentiers et les Emailleurs*, par M. l'abbé Texier, p. 56.) Au temps de l'abbé Wigo (974-982), la crypte d'or de Saint-Martial brûla. Le feu consuma les pierreries et les métaux. Mais, en quinze jours, JOSBERT, moine gardien du Sépulcre, refit une autre châsse, et l'orna de pierreries. Le même Josbert fit une image d'or représentant saint Martial, apôtre, assis sur un autel, bénissant le peuple de la main droite et tenant un livre de la gauche.

Les historiens Ademar et Itier ne sont pas moins explicites

sur la participation du frère JOFFREDUS ou JOSFREDUS à des travaux semblables. « Joffredus, dit la chronique d'Itier, fit deux croix d'or, et, de l'image qui était sur l'autel du Sépulcre, il fabriqua le reliquaire (*scrinium*) où repose le chef de l'apôtre. » — « Ce Josfredus, dit Adémar, de l'image d'or fit un petit reliquaire (*loculum*) où fut transporté le corps de saint Martial. Le même fit deux croix d'or et de pierreries. » (*Essai sur les Argentiers et les Émailleurs*, par M. l'abbé Texier, p. 56-7.)

Page 39, ligne 5, après le mot *probabilités*, ajoutez : Il mourut le 10 avril 1029.

Page 41, entre les lignes 13 et 14, ajoutez : Etienne Itier, chanoine et cellerier de Saint-Front (Labbe, *Bibliot. nov. Mss.*), le pourvut de toutes choses nécessaires à son travail. Dans son beau livre sur les argentiers et émailleurs de Limoges, page 63, M. l'abbé Texier donne une citation du *livre rouge* de la mairie de Périgueux, faisant la description suivante du tombeau que vient de citer le savant Eméric-David, exécuté par Guinamundus :

« Entre les ruines, en fut faicte (par les protestants) une signalée du tabernacle où estoit gardé le chef de saint Front, et plusieurs autres sainctes reliques, lequel estoit édifié en rond, couvert d'une voûte faicte en pyramide, mais tout le dehors estoit entaillé de figures de personnes à l'antiquité, et de monstres, de bêtes sauvages de diverses figures, de sorte qu'il n'y avoit pierre qui ne fust enrichie de quelque taille belle et bien tirée, et plus recommandable pour la façon fort antique, enrichie de pierre de vitre (de verre) de diverses couleurs, et de lames de cuivre dorées et émaillées. » (*Antiquités de Vésone*, par M. de Taillefer.) M. l'abbé Texier a eu le bonheur d'acheter un débris de châsse, orné d'incrustations bleues et de rosaces de plusieurs couleurs. Il en donne, page 62 de son *Essai*, la description suivante : « Une figure de saint est ménagée sur le plat du cuivre et même niellée ; elle représente un personnage vêtu de la tunique et de la dalmatique. Sa main droite porte un livre ; à sa gauche, dans une ligne perpendiculaire, se lisent ces mots :

<div style="text-align:center">FR. GUINAMUNDUS. »</div>

M. l'abbé Texier pense que Guinamundus appartient à l'École de Limoges. L'opinion de ce laborieux savant est une trop grande autorité, pour que nous ne la partagions pas entièrement.

Nous ajouterons, à cette époque, un architecte sculpteur nommé VULGRIN, probablement évêque d'Angers, auteur des

sculptures de l'église Saint-Serges d'Angers. Il avait aussi travaillé, de 1055 à 1064, à la cathédrale du Mans.

Page 42, après la deuxième ligne, ajoutez, aux artistes que le savant Emeric-David vient de nous faire connaître, les cinq autres qui suivent : VITALIS (Mathieu), orfévre de Limoges; HENRI LE BON, abbé de Gorze, diocèse de Metz, sculpteur-architecte : après une longue administration, pendant laquelle il exécuta des œuvres considérables, même en Belgique, il mourut à Metz, le 1er mai 1093; l'abbé WARIN, probablement abbé de Saint-Arnould, diocèse de Metz, également sculpteur-architecte (*Hist. de Metz*, t. III, p. 65 et suiv., par M. Émile Bégin) : il a érigé l'église de Saint-Arnould. M. Bégin a donné, d'après un poëme contemporain, une description de cette célèbre basilique de Saint-Martin, qui permet d'apprécier le style des sculpteurs messins. Dans l'église de Saint-Benoît sur-Loire, on lit, sur un des chapiteaux du porche, qui est du onzième siècle :

UMBERTUS ME FECIT.

Nous terminons le onzième siècle par le sculpteur ROBERTUS. M. Thomas Wright, correspondant de l'Institut de France à Londres, un des plus savants archéologues d'Angleterre, a lu sur des chapiteaux de l'église abbatiale de Ramsey : *Robertus me fecit.* — *Roberte tute consule.* Les caractères paraissent être du dixième ou du onzième siècle. Ces inscriptions en rappellent d'analogues qu'on voit en France.

Dans l'église de Saint-Révérin (Nièvre), M. Didron aîné a lu, à la base d'une des colonnes, dont les chapiteaux sont romans et couverts de sujets tirés de l'Ancien et du Nouveau Testament, le nom du sculpteur, deux fois répété :

ROTBERTUS ME FECIT.
ROBERTUS ME FECIT.

Page 44, après la ligne 4, on lit : *nommé Lambert*; ajoutez que le savant abbé Texier, dans son *Manuel d'Epigraphie* (p. 132), signale ce même nom de LAMBERT, gravé dans une inscription, en caractères du douzième siècle, placée autour d'une couronne encadrant une croix. Cet objet aurait servi de table d'autel à Saint-Martial de Limoges. Est-ce le même artiste dont il est ici question ?

Nous avons dit, dans le chapitre *Sculpture*, qui fait partie d'une grande publication, *le Moyen Age et la Renaissance* (t. V) : « Ces moines artistes... ennoblissaient les églises par des sculptures, *œdificiis nobilitant*; abbés ou pontifes, ils y travaillaient

de leur propre main, *facultatis suæ laboratione et manuum operatione restaurant*. On était même allé plus loin : on s'était dit que la Vierge seule pouvait inspirer tant d'admirables œuvres, *manum direxisse traditur*; et l'artiste modeste, faisant volontiers abnégation de son mérite personnel, avait, aux voussures de plusieurs églises, inscrit le nom de Marie comme sculpteur, *hoc panthema pia cœlaverat ipsa Maria*. »

Presque dans le même siècle, en présence de l'humilité de ces pieux artistes, nous rencontrons déjà l'orgueil dans un sculpteur laïque : maître GILABERT.

Page 48, ajoutez, à la fin de cette page, le nom de l'orgueilleux GILABERT. Sur une statue de saint Thomas, presque bas-relief, en marbre des Pyrénées, du onzième ou du douzième siècle, provenant de la chapelle du chapitre de Saint-Estienne, aujourd'hui placée dans le Musée de Toulouse, sous le n° 460, on lit sur la plinthe : GILABERTUS ME FECIT. Sur une autre statue de la même provenance, représentant saint André, conservée dans le même Musée, sous le même numéro, on lit : VIR NON INCERTUS ME CELAVIT GILABERTUS, selon le Catalogue de ce Musée. M. Didron aîné, dans les *Annales archéologiques*, tome I*, page 78, dit avoir lu : VIR NON INCERTUS GILABERTUS ME CELAVIT. Le savant directeur des *Annales* ajoute : « Ce *vir non incertus* (un homme que tous connaissent fort bien) me paraît un peu orgueilleux. »

Au revers du sceau de Gérard Adhemar, seigneur de Grignan, qui est, selon M. Félix Bourquelot, de la fin du onzième ou du commencement du douzième siècle, on lit : MATHEUS ME FECIT.

M. Didron a lu, au centre du linteau de la porte de Saint-Ursin de Bourges : GIRAULDUS FECIT ISTAS PORTAS. (*Annales archéologiques*, t. I, p. 78.)

Dans l'église byzantine de la Cité, à Périgueux, on voit le tombeau d'un évêque, nommé Jean, mort en 1169. Au-dessus de son épitaphe, on lit, en caractères du douzième siècle : CONSTANTINUS DE JARNAC FECIT HOC OPUS.

RAIMUNDUS, architecte et sculpteur au douzième siècle. Le chapitre de Hugo, en Espagne, passe un contrat avec lui pour l'œuvre de la cathédrale, moyennant 200 *solidos* de salaire annuel. Après sa mort, ce fut un Espagnol, Montforte de Lemos, qui acheva le travail, en 1177.

GUILLAUME, prieur de Flavigny, PHILIPPE, abbé d'Etanche, et GARIN, désigné dans quelques manuscrits sous le nom de GARINI; ces trois sculpteurs et architectes appartiennent à l'École messine

et lorraine. Le premier a travaillé, vers la fin du douzième siècle, à la réédification de plusieurs églises dévorées par les incendies. Philippe y prit une part aussi zélée que Guillaume, et Garin les aida dans tous ces grands travaux.

Voici les noms, déjà connus, de quelques orfévres émailleurs de l'illustre École de Limoges au douzième siècle. Nous puisons les renseignements suivants, dans l'*Essai sur les Argentiers et les émailleurs de Limoges*, dû à la science et au zèle de M. l'abbé Texier, qu'on cite toujours avec plaisir.

ISEMBERT ou HYSEMBERT, abbé de Saint-Martial, qu'il gouverna de 1174 à 1178. « Geoffroi nous apprend, dit M. Texier, page 65, qu'il bâtit l'infirmerie des pauvres, à la ressemblance d'un palais royal, et qu'il composa, pour Saint-Alpinien, une châsse, d'un ouvrage admirable : *Isembertus capsam sancti Alpihiani opere mirabili composuit*.

Sur la belle châsse de saint Calminius, exécutée vers 1172, on lit : PETRUS ABBAS MAUZIACUS FECIT CAPSAM PRECIO. — PETRUS ABBAS M. « On peut traduire, dit M. Texier (p. 66), cette phrase, de telle sorte, qu'il ne resterait à l'abbé Pierre, que la gloire d'avoir commandé cette châsse. » M. l'abbé Texier pense qu'on peut attribuer la confection de ce célèbre reliquaire à Pierre II ou à Pierre III. « Cette châsse porte, dans l'ensemble comme dans les moindres détails, l'empreinte du style *limousin* du dernier tiers du douzième siècle. »

REGINALDUS, religieux de l'abbaye de Grandmont ; son nom se lit sur une châsse émaillée de sainte Albine, compagne de sainte Ursule. Cette châsse, ornée de sujets de la légende de sainte Ursule, appartenait à l'abbaye de Grandmont ; elle fut donnée, en 1790, par l'évêque constitutionnel de Limoges, à l'église de Saint-Priest-Palus, du même diocèse. Elle a été perdue, sinon fondue, pendant la Révolution. (M. Texier, p. 78.)

PONS de Montpezat, abbé de Saint-Saturnin de Toulouse, mort en 1183. Dans cette même église, on conserve deux châsses, et sur l'une d'elles, on lit : « PONS, abbé de Saint-Saturnin. » Cette châsse paraît consacrée à sainte Hélène. Les parois de cuivre, recouvertes d'un émail, sont ornées de figures dorées. Parmi les abbés de Saint-Saturnin, un seul a porté le nom de Pons ; c'est Pons de Montpezat, qui prit possession en 1176. La châsse dont il s'agit, doit donc être de cette époque. Maintenant, l'abbé Pons était-il orfévre ?

LACONCHE (Guillaume), religieux de l'abbaye de Saint-Martial de Limoges pendant le douzième siècle. Dans un inventaire de son abbaye, manuscrit n° 1139 de la Bibliothèque nationale de

Paris, on lit : *Duo candelabra deaurata que Wilelmus Laconcha fecit... Tria auricularia et unum auriculare novum quod fecit Wilelmus Laconcha.* (*Bull. Archéol.*, t. IV, p. 101.)

Page 54, ligne 28, on lit : Le grand portail de Notre-Dame-de-Paris *fut commencé vers l'an* 1180, *et terminé vers* 1208.

M. Emeric-David emprunte ces dates à Félibien (*Hist. de la ville de Paris*, t. I, p. 200). MM. Lassus et Viollet-le-Duc, dans le mémoire qui accompagnait leur projet de restauration (p. 13), disent : « Lebeuf nous apprend que c'est en 1218 que l'on abattit la vieille église Saint-Etienne, qui gênait la construction de la partie méridionale de la nouvelle basilique, et que le bas-relief du tympan de la porte Sainte-Anne, sur la façade de Notre-Dame, provient de cette vieille église, ainsi que les statues qui décoraient le parvis de cette porte, avant 1793. »

Page 109, ligne 27. Nous ajouterons ici, pour mémoire, le nom de VILARS DE HONNECOURT, que nous avons déjà cité (p. 294). Cet architecte-sculpteur était né à Honnecourt, à trois lieues de Cambrai. M. Jules Quicherat, dans sa Notice sur Vilars, dit : « Qu'il partit pour la Hongrie vers 1244. » De retour en France vers 1247, il est présumable, et toujours d'après les dessins de l'album de Vilars, qu'il travailla à la cathédrale de Cambrai jusqu'en 1251, où l'on suspendit les travaux. M. Louis Dussieux pourrait recueillir ce nom et l'ajouter à la longue nomenclature qu'il a publiée dans un livre (*Les Artistes français à l'Etranger*, in-12 de 160 pages) plein de recherches consciencieuses qui le rendent très-utile à l'histoire de l'art moderne.

Page 111, ligne 13, on lit : *En* 1318, *mourut Jean de Steinbach*. Son nom est ERWIN de Steinbach, originaire de cette ville, dans le duché de Bade. Si j'insiste sur le nom d'*Erwin*, c'est que l'un de ses fils se nommait JEAN, et qu'il remplaça son père comme architecte de la cathédrale de Strasbourg. Il fit aussi la charmante église de Thann. Erwin mourut à Strasbourg, le 16 février 1318, et fut enterré dans le cloître de la cathédrale, à côté de Husa, sa femme, morte le 21 juillet 1316. Sa fille Sabine, outre la statue de son père qu'elle sculpta, fit, pour le portail du midi, sur le trumeau, la statue de Notre-Seigneur, entre les douze apôtres. La statue de saint Jean tenait à la main ces deux vers, pour prouver que cette statue avait été sculptée par Sabine :

> Gratia divinæ pietatis adesto Savinæ.
> De petra dura, per quam sum facta figura.

Ici, nous ajouterons plusieurs noms, connus depuis quelques années seulement :

GIRAUDUS DE CORNOSSA, *magister simulacrorum*. C'est dans le grand Cartulaire de Saint-Etienne de Bourges (vol. I. fol. 65 verso), que M. Louis Raynal a lu : *Petitus de Voille Charrier et frater ejus Giraudus de Cornossa magister simulacrorum*, dans un acte de 1224, contenant remise de la mortaille, faite par le chapitre de Bourges à cet artiste demeurant dans cette ville. Suivant M. de Girardot, *Cornossa* signifie *Cornuse*, aujourd'hui commune du canton de Nérondes, arrondissement de Saint-Amand, département du Cher. *Magister simulacrorum*, maître des figures, des statues, des images, est, selon M. Didron aîné, une qualification encore unique jusqu'à présent. (*Bull. Archéol.*, t. II, p. 337). Dans le même Cartulaire de Saint-Etienne, à la même page, contenant aussi remise de la mortaille pour les deux artistes qui suivent, le premier est qualifié de *magister de capsa*, maître des châsses à Bourges : LI FLAMANS; l'autre se nommait MARTINUS : il est qualifié de *laptomus* pour *lathomus*.

WOLBERO ou Volbert, sculpteur-architecte de l'Ecole lorraine, a travaillé à la construction de l'église des Saints-Apôtres, à Cologne, depuis 1219 jusqu'en 1248. GÉRARD, sculpteur-architecte de la même école, succéda à Volbert et continua cette construction jusqu'à la fin du siècle.

LANGLOIS (Jean), probablement né à Troyes; il y était domicilié, maître de l'œuvre de Saint-Urbain. Son nom se lit dans une bulle du pape Urbain IV, datée de 1267. Sur les dix mille marcs d'argent qu'avait envoyés Urbain IV, il reçut, comme *maître de l'œuvre*, deux mille cinq cents livres. Mais il abandonna ce travail, pour aller à la croisade.

M. Didron aîné, dans un remarquable Rapport adressé à M. le comte de Salvandy, signale, page 14, le nom de ROBIN, sculpté en caractères du treizième siècle sur le porche nord de la cathédrale de Chartres.

A Rouen, dans la cathédrale, à la clef de voûte de la dernière travée de la nef, représentant l'Agneau de Dieu, on lit : DURANDUS ME FECIT, en caractères du treizième siècle gravés dans la pierre.

Jean DAVI, de Rouen, sculpteur et architecte de la cathédrale. Il a élevé le portail nord et sculpté le bas-relief du tympan de la porte, représentant les bons et les méchants. En 1278, vers la fin de décembre, il visitait, en sa qualité de maître de l'œuvre, le réservoir de la fontaine de la cathédrale.

Dans une charte donnée à Etretat, et conservée dans les Archives de la Seine-Inférieure, on lit qu'entre les années 1218 et 1238, GARNIER DE FECAMP et ANQUETIL DE PETITVILLE, sculpteurs, travaillaient à Notre-Dame d'Etretat.

Terminons cette liste de sculpteurs-architectes du treizième siècle, par trois sculpteurs-orfévres et un sculpteur-forgeron.

CHATARD, orfévre de l'École de Limoges, promit, en 1209, de donner une coupe d'argent émaillé, à l'abbaye de Saint-Martial, pour conserver le corps du Sauveur. M. l'abbé Texier (*Essai sur les Argentiers*, p. 82) dit qu'il « accomplit sa promesse, le jour des Rameaux; et ce don fit substituer l'usage d'un ciboire à celui de la colombe, pour la conservation de la réserve de l'Eucharistie, destinée aux malades. »

Dans la collection des émaux, au Louvre, n° 31, on lit: MAGISTER : G : ALPAIS : ME FECIT : LEMOVICARUM, dans une banderolle circulaire, entourant une figure d'ange gravée dans l'intérieur de la coupe d'un ciboire (provenant de la collection Révoil, n° 98), avec couvercle, en cuivre doré, ciselé, émaillé et enrichi de pierres fines. MM. du Sommerard (*Atlas des Arts*, pl. III, chap. XIV), l'abbé Texier et le conservateur de cette collection du Musée supposent qu'il appartenait à l'abbaye de Montmajour, près d'Arles. (*Notice des émaux exposés dans les galeries du Musée du Louvre*, p. 47.)

M. Labarte, *Description de la collection Debruge-Duménil*, page 147, dit : « M. Albert Way cite, dans *the Archeological journal*, n° de juin 1845, un manuscrit de la bibliothèque d'Antony Wood, où l'on apprend qu'en 1267 un artiste de Limoges, maître JOHANNES LIMOVICENSIS, fut chargé d'exécuter le tombeau et l'effigie couchée de Walter Merton, évêque de Rochester.

Les célèbres pentures des portes de Notre-Dame de Paris passent pour avoir été faites vers 1534 ; cette attribution au seizième siècle est fausse, car elles sont du treizième siècle, et forgées, dit-on, par BISCORNETTE.

Page 112, ligne 13, on lit : « Le statuaire qui, en 1375, sculpta le mausolée de Thévenin, se nommait Hennequin de la Croix. Les pièces d'argenterie à figures, présentées au nom du roi (Charles V) à l'empereur Charles IV, en 1378, étaient l'ouvrage d'un orfévre nommé aussi Hennequin. Ce nom désigne-t-il deux fois le même artiste? Il n'existe là-dessus aucun renseignement. » Nous pensons que ce nom ne désigne qu'un seul artiste. Voici nos motifs : Dans le mois de décembre 1368,

Charles V ordonnançait, au profit d'un sculpteur nommé *Hennequin de Liége*, auquel il avait confié l'exécution de son tombeau, un à-compte « de trois cenz franz, en rabat de la somme de mil franz d'or, en laquelle nous sommes tenuz à lui à cause d'une tumbe d'albastre et de marbre que nous lui faisons faire pour nous. » Citation empruntée au savant directeur du Musée des Antiquités de Rouen, M. A. Deville (*Tombeaux de la cathédrale de Rouen*, p. 175). Ce monument, destiné à la cathédrale de Rouen, y fut placé, mais il avait été détruit, longtemps avant la Révolution, car, en 1740, la statue était déjà déposée dans la chapelle de la Sainte-Vierge.

Nous pensons que ces mots : « Hennequin de Liége, » signifient simplement que Hennequin était né à Liége. Quant à son nom de famille ou à son surnom d'artiste, c'était sans doute *de la Croix*. Il n'y a donc ici qu'un seul sculpteur-orfévre sous deux dénominations différentes : HENNEQUIN DE LA CROIX.

Page 114, à la fin de la page, ajoutez : MATHIAS D'ARRAS, sculpteur-architecte, né à Arras, mort à Prague en 1352. En 1343, il commença les travaux de la cathédrale de Prague, et en suivit les développements jusqu'en 1352, époque de sa mort.

PIERRE DE BOULOGNE, né à Boulogne, sculpteur-architecte, élève de son père, Henry ARTER, de Boulogne, achève, en 1386, la cathédrale de Prague.

Le chanoine POLET, sculpteur-architecte, mort le 23 septembre 1353, lequel, « *pour ses mérites d'artiste,* » reçut dans la cathédrale de Metz une sépulture somptueuse. (Voir mon chapitre *Sculpture*, fol. 15, dans *le Moyen âge et la Renaissance*.)

PERAT (Pierre), architecte, ingénieur civil et sculpteur, mort en 1400, dont l'effigie fut dressée dans la cathédrale de Metz. Il avait construit trois cathédrales. Ce fut un des plus grands artistes dont la France doive s'honorer. (Voir la savante *Histoire de Metz*, par M. Emile Bégin.)

ALAMAN (Jehan et Henri), sculpteurs à Montpellier, entre les années 1331 et 1360.

AGUILLON DE DROUES. On lit ce nom au bas de l'histoire de Noé, sculptée au portail principal de la cathédrale de Bourges.

WALCH, sculpteur alsacien, enrichissait sa province de remarquables sculptures.

Denizot et Droüin de Mantes, sculpteurs, ont travaillé au jubé, aujourd'hui détruit, de la cathédrale de Troyes. Le marché, passé avec le chapitre, est daté du 28 octobre 1382.

Jacques des Stalles, sculpteur en bois, sculptait, en 1370, les stalles de la chapelle Saint-Laurent, dans le palais archiépiscopal de Sens.

Lebraellier (Jean), sculpteur de Charles V. Dans l'Inventaire de Charles V (Biblioth. nation.; Ms. n° 8756, fol. 232), il est nommé comme ayant sculpté « deux grands beaulx tableaulx d'yvoire des Trois Maries. » Citation empruntée à M. Jules Labarte. (*Descript. de la coll. Debruge-Dumenil*, p. 28.)

A Orléans, Girard sculptait, *pour le roy, ung tableaulx de boys, de quatre pièces.*

Nous ajouterons aussi, à cette liste de sculpteurs, quelques orfévres de différentes Écoles.

Piguigny (Jean de), orfévre du duc de Normandie, qui devint roi sous le nom de Jean II, dit le Bon; Piguigny lui fit, vers 1350, son diadème royal.

Claux de Fribourg, orfévre, fit, pour le même prince, une statuette d'or représentant saint Jean-Baptiste et une superbe croix également en or.

Henry, orfévre du duc d'Anjou, frère de Charles V. Dans l'Inventaire du duc d'Anjou (Biblioth. nation., Ms. *Supplém. français*, n° 1278), daté du commencement de l'année 1360, on lit : « De l'or que Henry, nostre orfévre, a pour la *grant nef* que il fait, compte avec lui, au mois de mars l'an M. CCC. LXVIII. fu trouvé que il avoit CCC. XLVIII. (marcs) au M (marc) de Troyes. » Une *nef* était un coffre, en forme de vaisseau, fermant à clef, qui se plaçait sur la table d'un roi ou d'un prince, et qui servait à renfermer le gobelet et les divers ustensiles à son usage particulier. Voir la savante *Description de la Collection Debruge-Dumenil*, p. 231, par M. Jules Labarte.

Le frère Marc de Bridier, orfévre-émailleur, de l'École de Limoges, gardien du trésor de l'abbaye de Saint-Martial. Dans un inventaire de Saint-Martial, fait en 1494, on lit : « Item, dans la chapelle de Sainte-Valérie, la chapse de monsieur sainct Nice, de léton doré et esmaglié, avecque figures anchiennes, et d'un costé sont les vers :

> Me fabrefecit frater Marcus de Briderio
> Anno milleno, bis centum, bis octuageno. »
> (*Essai sur les Argentiers*, par M. l'abbé Texier, p. 84.)

B. Vidal, orfévre-émailleur, de l'École de Limoges, demeu-

rant à Avignon. En 1378, le pape Grégoire XI, né près de Limoges, envoyait à l'abbaye de Saint-Martial, par le cardinal de Croso, une coupe d'or émaillée à ses armes, formées d'une boule accompagnée de six roses en orle. Au-dessous, se lisait l'inscription, que M. l'abbé Texier rétablit d'après Legros :

PP. GREGORI DONET AQUESTAS COPPAS
L'AN M. CCC. IIII$\overset{xx}{}$. B VIDAL MA F.

Le 20 février 1389, on rencontre un nommé BARTH. VIDAL; est-ce le même artiste? Nous ne savons; mais cela paraît probable. Il aurait quitté Avignon, après le départ de la cour pontificale, le 17 janvier 1377, pour retourner à Limoges. Barthélemi Vidal était membre de la confrérie de Saint-Eloi et un des rédacteurs des ordonnances relatives à sa profession. Grégoire XI était son compatriote et pouvait être son protecteur : ce pape mourut à Rome le 28 mars 1378.

HANCE CREST ou Croist, orfévre et valet de chambre du duc d'Orléans. Il fit, pour ce prince, de 1394 à 1397, des ouvrages d'or et d'argent.

Nous terminons cette liste des sculpteurs du quatorzième siècle, par un graveur nommé Pierre HURE. Il fit le sceau et le contre-sceau du bailliage de Champagne, en 1393.

Page 120, après la ligne 20, ajoutez : Le Musée de Dijon conserve le tombeau de Philippe le Hardi, exposé sous le n° 640. La destruction des tombeaux des ducs de Bourgogne avait été résolue par la Commune, le 23 frimaire an II (13 décembre 1793); l'arrêté ordonnait la mise en blocs des monuments, ainsi que la conservation de ces mêmes blocs. Quelques années plus tard, l'administration prit le parti de remettre tous ces fragments à M. Saint-Père, professeur d'architecture à Dijon. Enfin, en 1818, après plusieurs demandes, M. Saint-Père obtint du conseil-général la somme de 25,000 francs pour restaurer ce beau tombeau, auquel il ne manque que les deux statuettes en marbre blanc, qui étaient dans le cabinet de Vivant-Denon, n° 704 : l'une représente un moine couvert de son capuchon, et l'autre est vêtue d'une tunique et d'un manteau. Cette restauration fut terminée en décembre 1827, ce qui explique pourquoi M. Éméric-David croyait ce monument entièrement détruit.

Dans le même Musée de Dijon, n°s 831 et 832 (Livret de 1834), on voit les bustes de Philippe le Hardi et de Margue-

rite de Flandre, moulés sur les figures du portail de la Chartreuse de Dijon, sculptées par Claux Sluter. A Dijon, on voit encore, au Puits de Moïse, les six statues qu'il y sculpta. Les registres de l'ancienne Chartreuse de Dijon semblent indiquer que les statues de la sainte Vierge, celle de saint Jean et celle de sainte Catherine étaient sorties de son ciseau. M. de Saint-Mesmin, savant archéologue, est tenté de penser que Claux Sluter en a seulement dirigé l'exécution. Dans les travaux du portail, il fut aidé par CLAES VANDEVERBE (autre neveu), Hennequin PRINDALE, WUILLEQUIN SMONT et Hennequin VASCOQUIEN.

Le troisième associé à l'exécution du beau monument de Philippe le Hardi, était, comme le dit M. Eméric-David, Jacques de la BARSE, dont le vrai nom est BAERZ; il était chargé de la sculpture d'ornements. Le Musée de Dijon conserve deux de ses ouvrages, numéros 650 et 651 : ce sont deux retables en bois, ou chapelles portatives des ducs de Bourgogne, faits, en 1391, par ordre de Philippe le Hardi, pour la décoration de l'église de la Chartreuse qu'il avait fondée, huit ans auparavant, à Champmol-lès-Dijon. Leur hauteur est d'environ 1,65 ; ouverts, ils ont environ 3 mètres de développement. L'un des deux est orné de peintures attribuées à Melchior Brœderlam, peintre de Philippe le Hardi : les sculptures en bois représentent l'Adoration des Mages (9 figures), le Calvaire (20 figures) et l'Ensevelissement (8 figures). L'autre retable offre pour sujets la décollation de saint Jean-Baptiste, une scène de martyre et la Tentation de saint Antoine ; dans ces trois sujets, on compte 17 figures.

Page 125, après la ligne 18, ajoutez : Pour bien caractériser le rapport et la différence des tombeaux de Philippe le Hardi et de Jean Sans-peur, je transcris un titre de la Chambre des Comptes, imprimé dans le Livret (p. 129) du musée de Dijon :

« Du compte de Jehan Visen, pour l'année finie en 1444. — Transcript du marché faict par Jehan de la Verta, dit d'Aroca, du pays d'Aragon, tailleur d'ymaiges, demeurant à Dijon, avec monseigneur le duc (s'adressant à la personne de messieurs les gens de ses comptes), etc., etc.

» Pour la sépulture de monseigneur le duc Jehan et de madame Marguerite de Bavière, sa femme, moyennant le prix et somme de 4000 livres, qui seront payés en quatre ans ; le marbre noir et six pierres d'albâtre des perrières de Salins (fournis); laquelle sépulture serait de telle longueur et hauteur, et d'aussi bonne pierre et matière qu'estoit celle du duc Philippe (le Hardi), ayeul dudit duc (Philippe le Bon); et seront mises sur

lesdictes sépultures, les ymaiges et représentations des personnes dudict duc et de la duchesse, sa femme, selon le pourtraict qui lui en sera baillé. Plus, à la teste d'une chacune desdictes ymaiges, y auroit deux anges qui tiendront, savoir : ceux qui seront au-dessus de la teste dudict duc, un heaume, et les autres qui seront à la teste de ladicte duchesse, un escu armoirié de ses armes. Plus, feroit, autour de ladicte sépulture, ymaiges tant pleurans que angelots; sur lesquels angelots (petits anges) il ferait des tabernacles (des dais), ce qui n'estoit en la sépulture du duc Philippe (le Hardi). »

Page 136, ligne 5. Il s'agit de la construction du château de Gaillon. M. Eméric-David dit : « Puisque l'édifice fut commencé en 1505, et que Giocondo, appelé par Louis XII en 1499, repartit pour l'Italie au commencement de l'année 1506. » Nous venons confirmer l'opinion de ce savant et faire connaître le nom du principal architecte, par des extraits de pièces authentiques, nouvellement publiées par M. A. Deville, conservateur du Musée des Antiquités à Rouen. « Le nom de PIERRE FAIN, qui tient une si large et si brillante place dans la construction du château de Gaillon, était resté jusqu'à ce jour complétement inconnu. » (*Comptes des dépenses du château de Gaillon*, p. xcix.) Pierre Fain, « maistre maçon demourant à Rouen, » est l'auteur de la belle façade, provenant du château de Gaillon, placée dans la grande cour de l'Ecole des Beaux-Arts, à Paris : cette façade donnait passage, de l'avant-cour du château, à la cour principale. Pierre Fain entreprit ce travail pour la somme de 650 livres (p. 431). Les derniers payements datent du 29 septembre 1509. Le premier à-compte est ainsi écrit dans le registre des dépenses : « Audit Fain et ses compaignons, la somme de six-vingts-six livres XV$^s$ sur ce qui leur peut ou pourra estre deu sur le portail qui clost la court, par quictance et mandement du IX$^e$ décembre V$^c$ huit, VI$^{xx}$ VI$^l$ XV$^s$. »

De tous les marchés faits pour le château de Gaillon, le plus considérable est celui qui fut fait le 4 décembre 1507, par Pierre Fain « et ses compaignons, à présent besongnans au chasteau de Gaillon : » il se monte à la somme de 18,000 livres, pouvant représenter de nos jours, environ 350,000 francs. Ce marché n'est pas encore retrouvé ; mais, par les dépenses inscrites dans le registre des Comptes, on sait qu'il s'agissait de la construction de la chapelle et du grand escalier qui y conduisait. Le 29 septembre 1509, Pierre Fain touchait le solde (18,000 livres) de son marché. A peine deux années pour élever et sculpter ces grands

et riches travaux, avec le concours de « ses compagnons ! » M. Deville suppose, et cela paraît probable, que les « compagnons » de Pierre Fain étaient Guillaume Senault et Jehan Fouquet, qui, du reste, sont nommés tous deux, à la page 319. Ces trois artistes étaient architectes et sculpteurs; les Comptes prouvent qu'ils ont fait, sinon des statues de grande dimension, du moins toutes les arabesques avec les figures humaines et les médaillons: le fragment, placé à l'Ecole des Beaux-Arts, peut donner une grande idée de leur belle exécution.

Pierre Fain recevait, le 25 septembre 1509, 324¹ 10ˢ pour « deux demyes croisées et une lucarne au grant corps d'ostel. » Cette somme fait supposer qu'il y avait beaucoup de sculpture et de statuaire, car elle représenterait environ 6,000 francs, d'après le prix des choses nécessaires à la vie et d'une consommation quotidienne.

Page 136, ajoutez après la 16ᵉ ligne : Cette fois encore Eméric-David affirmait que Paul-Ponce Trébatti n'était pas l'auteur du bas-relief en marbre provenant de la chapelle du château de Gaillon, représentant saint Georges terrassant le dragon. Aujourd'hui, ce bas-relief est placé au Louvre dans le Musée de la Sculpture du seizième siècle. Nous venons appuyer l'affirmation de l'illustre savant, par un document qu'a publié M. Deville dans les *Comptes des dépenses du château de Gaillon* (p. 419). « La table d'ostel de marbre ou sera le saint Georges. A Michault Coulombe, sur le marché à lui fait pour la façon de faire le saint Georges, tailler et graver sur led. marbre, par certification de Patris Binet, du XXVᵉ jour de février Vᶜ huit pour ce, cy, IIIᶜ¹. » Ce bas relief fut sculpté à Tours, où demeurait Michel Coulombe; ce fait est prouvé par « la somme de 17 livres 7 solz et 6 deniers de reste de LVII¹ VIIˢ VIᵈ, pour avoir mené de Gaillon à Tours la tombe ou table de marbre où sera le saint George en la chapelle, » à Géraulme Pacherot, architecte-sculpteur italien, établi à Amboise.

A Gaillon, ce bas-relief était encadré de pilastres et d'une corniche en marbre, qui sont restés dans la galerie d'Angoulême, au Louvre, où M. Fontaine s'en est servi pour décorer la cheminée.

Nous reviendrons sur Michel Coulombe, à propos des statues des tombeaux de l'église de Brou.

Page 150, après le 6ᵉ ligne, ajoutez : Simon LEROY, imagier, avait exécuté, pour la même église, six anges destinés à la décoration du jubé, qui fut démoli depuis pour la construction de celui de Pierre Lescot.

Page 150, après la 15ᵉ ligne, ajoutez : RICHARD TAURIGNY, que Cicognara (*Hist. de la Sculpt.*, t. V, p. 530) nomme TAURINI, fit les belles stalles de la cathédrale de Milan, et à Padoue les stalles de l'église de Sainte-Justine. Un auteur italien, dans l'*Histoire de Padoue*, dit que Taurigny est un nouveau Cellini, pour son talent et pour son *humeur* (humore).

Page 151, après la 24ᵉ ligne, ajoutez, aux artistes déjà cités, ceux dont les noms suivent, pour terminer le quinzième siècle.

A Rouen, en 1407, l'architecte JENSEN SALVART reconstruisait le grand portail de la cathédrale et faisait exécuter les statues par les « imaginiers » LE MAIRE, JEHAN LESCOT et JEHAN LEHUN. Je suppose que ce dernier est cité, par notre savant historien (p. 153), sous le nom de JEAN DE LOUEN.

ARNAUD, sculpteur à Perpignan, y passe un marché, le 10 avril 1414, pour la construction d'un retable destiné à l'église de Bayes (canton de Thuir, arrond. de Perpignan, départ. des Pyrénées-Orientales).

A Metz : ROGIER, sculpteur et architecte, mort le 11 février 1446, avait travaillé aux cathédrales de Metz et de Toul ; GRANT-JEHAN, autre « tailleur d'imaiges, » que la chronique qualifie : « grant ovrier. »

DOTZINGER (Josse), né à Worms, architecte et sculpteur, succéda à Jean Hültz, mort en 1449, comme architecte de la cathédrale de Strasbourg. Dotzinger fut reconnu architecte de la cathédrale, dans une assemblée tenue à Ratisbonne, le 25 avril 1459. Il avait exécuté, en 1443, les fonts baptismaux (gravés dans l'Atlas de M. de Caumont, pl. 90).

M. Langlois, de Pont-de-l'Arche, dans son livre sur *les Stalles de la cathédrale de Rouen*, nous fait connaître Philippot VIART, *maistre huchier de Rouen*. Il avait fait le plan et les dessins des stalles de la cathédrale de cette ville, et il avait été chargé, le 30 septembre 1457, d'en diriger l'exécution. Il faut cependant en excepter la chaire archiépiscopale : elle avait été faite par Laurens ADAM. Philippot Viart, ainsi que les huchiers placés sous ses ordres, était payé à tant par jour ; il recevait 5 sols 10 deniers, et son aide, qu'on appelait son *varlet*, 2 sols 6 deniers. Les ouvriers recevaient, depuis 4 sols 6 deniers par jour, jusqu'à 5 sols. — On visite, dans son atelier, le 9 février 1458, une stalle qu'il avait terminée pour servir de modèle à l'exécution des autres. — Le chapitre de la cathédrale nomme, le 2 juin 1466, une commission pour l'obliger à placer la plate-forme des stalles ; et huit jours après, le même chapitre

le menace de toute sa sévérité, s'il ne presse plus activement son travail. Enfin, le 6 avril 1467, il fait placer les premières stalles. Le 3 septembre 1467, Philippot Viart comparait devant le chapitre assemblé, dont la décision est la menace du bras séculier, s'il ne met pas plus d'activité dans ses travaux, et le 24 novembre suivant, encore de nouvelles menaces. Le chapitre décide, le 19 janvier 1468, le renvoi de Viart, et son expulsion, avec sa famille et ses meubles, de l'atelier qu'il occupait; il décide, en même temps, qu'il sera exigé de lui caution pour la communication de ses plans et dessins, et qu'on demandera sa mise en prison et la saisie de tous ses biens. La plus grande partie de cette décision ne fut point exécutée, il resta libre; mais on doit croire qu'il fut chassé de son atelier. Ce chef-d'œuvre de la sculpture en bois fut entièrement terminé l'année suivante; les comptes de la fabrique mentionnent la dernière quittance, s'élevant à la somme de 980 livres 8 sols 11 deniers, sous la date de 1469. Le total de la dépense, pendant ces douze années, fait la somme, énorme pour le temps, de 6981$^l$ 12$^s$ 5$^d$, qui vaudrait, aujourd'hui, au moins 130,000 francs.

Langlois, de Pont-de-l'Arche, cite encore dans son livre sur les *Stalles de la cathédrale de Rouen*, trois autres sculpteurs en bois. Le 30 septembre 1457, LAURENS YSBRE recevait « xxxv solz, » pour des façons « de feuilles de choux et de chardons. » PAOUL MOSSELMEN avait sculpté, aux stalles, soixante-quatorze statuettes, au prix de 20 solz la pièce, du 2 août 1458 à 1466 (beaucoup de ces statuettes sont détruites). François TRUBERT, commence à y travailler en 1461, et l'année suivante, il avait fait 36 statuettes, dont le prix était fixé à 25 sols chacune; mais, en avril 1462, on lui paye un saint Georges : 37 sous 6 deniers.

A Saint-Claude (Jura), dans l'église Saint-Pierre, on voit encore les stalles, sculptées, en 1465, par JEHAN DE VITRY. Voici l'inscription gravée sur une de ces stalles : MIL LXV QUATRE CENS DE LA MAIN DE JEHAN DE VITRY FURENT FAIS LES CIEGES.

Je termine les sculpteurs en bois, par SIMON DADU. Il refit, en 1490, deux des stalles en pierre de l'église Saint Pierre-de-Roye, arrondissement de Montdidier (Somme), qu'on remplaça, en 1702, par une affreuse menuiserie, de style ionique, en bois de chêne.

Millin a vu, en 1804, à Aix, chez Fauris Saint-Vincens, un médaillon en ivoire, représentant d'un côté le portrait du roi René, et sur le revers, une espèce de couronne formée de bâtons de bois mort et rompu; au-dessus, on lit : M CCCC LXI,

et plus bas : OPUS PETRUS DE MEDIOLANO. Pierre de Milan a probablement fait cet ouvrage d'après nature; l'exécution est d'une vérité si grande dans tous les détails, qu'on ne pourrait inventer une pareille œuvre. Millin en a publié une gravure (pl. 32, n° 1) dans son *Voyage dans le midi de la France*.

WRINE (Laurent), canonnier-fondeur du roi et CONRAD DE COLOGNE, orfévre-sculpteur, passent un marché à Tours, en janvier 1482, pour fondre en bronze une statue de Louis XI, destinée à orner son tombeau.

Dans un livre des comptes de la ville de Bourges, année 1489, on lit : « A PIERRE LE MESLE, ymagier, la somme de 4 escus d'or, à lui donnés, pour ung ymage de Nostre-Dame et ung angelot, qui a esté mis au portail de Sainct-Privé. » (Cité par M. de Girardot, *Ann. archéol.*, t. I<sup>er</sup>, p. 229.)

PIERRE BRUCY, de Bruxelles, tailleur d'images, consul de sa profession à Montpellier, sculpta dans cette ville, en 1495, une statue de la sainte Vierge et des écussons. Brucy a travaillé aussi à Toulouse.

Page 154, après la 22<sup>e</sup> ligne. Ne pouvant me procurer les *Analectes historiques*, publiés en 1838, par M. Le Glay, savant archiviste général de Lille, lesquels contiennent des renseignements importants sur Michel Coulombe et sur les autres artistes qui ont travaillé pour l'église de Brou; ne pouvant non plus, dans un bref délai, obtenir communication de la copie d'une lettre de Michel Coulombe à Marguerite d'Autriche, envoyée par M. Le Glay, en février 1843, au Comité historique des arts et monuments, en ajoutant de nouveaux renseignements à ceux déjà publiés (*Bull. archéol.*, t. II, p. 479); je prends le parti d'emprunter à une savante et élégante dissertation sur « les Monuments des bords de la Loire, » par M. le baron de Guilhermy, insérée dans les *Annales archéologiques* (t. II, p. 93 et suivantes), les lignes suivantes relatives à notre célèbre artiste.

« Lorsque Jean Lemaire, jadis *indiciaire* de Bourgogne, et alors *solliciteur* des édifices de madame Marguerite d'Autriche, arriva en 1511 à Tours, il trouva « le bonhomme Coulombe fort ancien et pesant, c'est assavoir environ de IIIIXX ans, goutteux et maladif à cause des travaulx passez. » Il fallait que Colomb fût en bien belle renommée, et que Marguerite d'Autriche attachât une grande importance à mettre la sculpture de son église de Brou sous le patronage d'un aussi illustre nom. « Le bonhomme rajouenist, écrivait Jean Lemaire à Marguerite, pour l'honneur de vous, Madame, et a le cuer à vostre besoigne,

autant ou plus qu'il eust oncques à autre... Je vous asseure, Madame, que vous aurez un des plus grands chiefs d'œuvre qu'il fit oncques en sa vie... » Des œuvres que fit Colomb pour la ville de Tours, on ne connaît qu'une statue de saint Maur et un grand bas-relief du Trépassement de Notre-Dame. Ces deux ouvrages ont probablement péri ; je n'ai pu en retrouver la trace.

» Colomb avait, pour compagnons de ses travaux, ses trois neveux « ouvriers en perfection : l'un, en taille d'ymaigerie, l'autre, en architecture et maçonnerie, » le troisième en l'art d'enluminer. Le tailleur d'images se nommait Guillaume REGNAULT ; l'architecte, BASTYEN FRANÇOIS ; l'enlumineur, François COULOMBE. Regnault travailla, quarante ans, avec son oncle, « en toutes grandes besoignes, petites et moyennes... » Michel Colomb eut aussi, « pour disciple et serviteur, » pendant dix-huit ou vingt ans, JEHAN DE CHARTES.

» ... Il n'y avait pas plus de deux ans, à l'époque où Lemaire vint à Tours, que Colomb, dont le talent ne vieillissait point, avait terminé le mausolée de Nantes... et dont il envoya « un pourtrait » à l'archiduchesse. Pour prouver que sa main n'avait pas faibli et qu'il était encore capable, « à l'aide de Dieu, de faire un chief d'œuvre, » il tailla lui-même « ung visaige de saincte Marguerite » en albâtre de Saint-Lothain-lès-Poligny ; il chargea son neveu Guillaume de le polir et de le mettre en œuvre, et en fit un « petit présent à Marguerite d'Autriche, la priant de le recevoir en gré.

» Mais la mort vint arrêter les maîtres de Tours, au commencement de leurs nouveaux travaux. Jean Lemaire écrit de Blois, le 14 mai 1512, que « François COULOMBE, neveu du bon maître, est allé à Dieu. » Or, les expressions de sa lettre donnent à penser que Michel Colomb était lui-même mort récemment, sans avoir achevé tous les *patrons*. On ignore absolument jusqu'à quel point l'ouvrage se trouvait avancé, et si les artistes chargés de l'exécution des tombeaux de Brou ont suivi en rien les dessins du maître de Tours. »

D'après la date et les termes employés dans la rédaction du « marché fait par madame (Marguerite d'Autriche) avec maistre Conrad Meyt, tailleur d'ymages, ce jourd'huy XIIII d'avril anno XXVI (1526), après Pasques, » (ce marché est imprimé dans les *Ann. archéol.*, t. 1er p. 94), on peut supposer que Conrad Meyt fut seulement chargé d'exécuter en marbre ou en albâtre les grandes statues des tombeaux de Brou, d'après les

« patrons (modèles) en terre cuite » faits à Tours, et les statues dont les « patrons » seraient restés imparfaits, par la mort de Michel Colomb, furent probablement terminés par maître Loys van Beughen, « commis par madite dame à la conduite de l'édifice de Brouz. » Pourquoi, après tant d'empressement, aurait-on attendu quatorze ans pour s'occuper des statues, quand, seize ans auparavant, l'archiduchesse était si pressée de les avoir, qu'elle avait, en quelque sorte, transformé son historiographe, Jean Lemaire, en agent artistique, chargé de suivre l'état d'avancement des « patrons » de l'illustre sculpteur ? Les modèles étaient donc faits.

Page 155, ligne 3. CONRAD MEYT, tailleur d'images, était d'origine suisse ; il demeurait à Malines, à l'époque du marché fait avec Marguerite d'Autriche, le « XXIII$^e$ d'avril l'an XXVI. » Il a exécuté en entier la statue représentant le duc Philibert le Beau, mort ; il a terminé celle qui le représente vivant, après qu'elle eut été ébauchée par Gilles VAMBELLI. Les six génies, autour de la statue de Philibert, sont faits par deux sculpteurs : BENOIT DE SERINS a exécuté les deux génies, placés à la tête, et celui qui soutient le casque ; HONOFFRE CAMPITOGLIO est l'auteur des trois autres. Ces six statues sont presque nues et ont environ 0,75$^c$ de proportion. THOMAS MEYT, frère de Conrad, a sculpté les deux génies en marbre placés aux pieds de la statue de Marguerite d'Autriche représentée vivante. Dans les *Analectes historiques*, de M. Le Glay, on trouve deux lettres de JEAN PERREAL (surnommé Jean de Paris), peintre de Louis XII et de Marguerite d'Autriche ; il aurait travaillé aux dessins des tombeaux de l'église de Brou, avec les neveux de Michel Coulomb. AMÉ LE PICARD, AMÉ CARRÉ et JEAN ROLIN ont exécuté la plupart des statues en pierre du jubé de la chapelle de Marguerite d'Autriche, dans l'église de Brou.

Page 160, après la ligne 5. Dans les *Comptes* du château de Gaillon (p. CXXIV), M. A Deville fait cette remarque : « Antoine
» Juste était-il de cette même École de Tours ? Est-ce un père,
» un parent de Jean Juste, de cette ville ? Jean et Anthoine, par
» confusion ou double emploi de prénoms, ne seraient-ils pas
» un seul et même artiste ? » Antoine Juste, dans les comptes de Gaillon, est qualifié de : « Fleurentin, faiseur d'ymages. » Je suppose que cette qualification pourrait bien ne rappeler qu'un séjour de quelques années d'étude passées à Florence.

Pendant les deux années 1508 et 1509, il fut chargé de nombreux travaux à Gaillon, et cependant la récapitulation, faite

par M. Deville, des sommes touchées par Anthoine ne forme qu'un total de 447[1], chiffre bien faible, si on le compare avec les honoraires des autres artistes. Faut-il déduire de ce fait, |avec M. Deville (p. cxxv), que son talent était inférieur à celui de ses confrères, ou du moins « était jugé tel par ceux qui l'employaient? » Je crois qu'Antoine était surtout chargé des ornements et des animaux. Les *Comptes* ne spécifient qu'une seule fois ses ouvrages : « A maistre Anthoine Just, pour le parpaiement de la Bataille de Gennes, d'un grant levrier, d'une grande teste de serf, de la pourtraiture de Monseigneur et d'un enfant, oultre II[c][1] par lui receuz, comme il appert par les parties et quictance, quarente livres tournois, pour ce, cy, XL[l]. » La *Bataille de Gennes* était un grand bas-relief en marbre, lequel fut terminé avant le 25 août 1508, parce que, ce jour-là, Jehan Fanart, peintre à Amboise, passe un marché pour le rehausser d'or et de couleurs. Ordinairement, quand il s'agit de notre artiste, on emploie ces mots : « pour ouvrages de son mestier. » Cependant, il a beaucoup travaillé dans la chapelle de Gaillon, du 1er novembre 1508 au 23 octobre 1509, et les comptes n'indiquent que des sommes minimes, dont le total est : « II[c] IIII[xx] XVII[ls] ts. » Si Anthoine Juste eût exécuté des statues pour la chapelle, elles seraient désignées dans les comptes; d'où je conclus qu'il fut surtout chargé des ornements du château et de la chapelle de Gaillon. Je finis cette note, en affirmant qu'il était le propre frère de Jean Juste, de Tours.

M. Félix Bourquelot, ancien élève de l'École des Chartes, dans *Patria* (ch. XXVII, colonne 2213), nomme, après Jean Juste, un « JUSTE DE JUST, chargé, en 1530, de faire pour le roi une statue d'Hercule et une statue de Léda. » M. Bourquelot ne dit pas d'où vient ce renseignement; je le cite, pour appeler l'attention des savants sur l'imagier Juste de Just. Dans les *Comptes*, on lit une fois : « A Anthoine DE Juste. » Mais il ne faut peut-être pas plus faire attention à cette particule, qu'à la qualification de : « Fleurentin », qu'on ne trouve aussi qu'une seule fois dans ces mêmes *Comptes et dépenses du château de Gaillon*.

Nous plaçons ici LAURENT DE MUGIAVO, sculpteur de Milan, parce qu'il a exécuté trois statues pour Gaillon. Dans les *Comptes*, on lit que « trois personnages de marbre » furent envoyés de Milan à Gaillon, au commencement de 1509; la dernière quittance aux charretiers est « du XXV[e] février V[c] et huit » (25 février 1509). La tête de la quittance est ainsi : « Les portraictures du roy, de M. le légat et de M. le grant maistre. » Le *roy* était Louis XII; le *légat* était le cardinal Georges d'Amboise, pre-

mier du nom; et le *grant maistre* était son neveu, Charles d'Amboise. Cette statue de Louis XII fut exécutée en albâtre. C'était primitivement une statue à mi-corps, ordonnée par le cardinal pour son château de Gaillon, où elle figurait parmi les statues des douze Césars. En 1793, elle se trouvait encore à Gaillon; la tête, qu'on avait brisée à cette époque, fut refaite par Pierre Beauvallet, pour Alexandre Lenoir, qui exposa cette belle statue au Musée des Monuments français, n° 446; transportée au Louvre, d'où elle fut enlevée pour le Musée historique de Versailles; elle est enfin revenue au Louvre, depuis peu de temps, dans la salle de la Sculpture de la Renaissance. Sur le bord inférieur de la cuirasse, on lit : MEDIOLANENSIS. LAVRENCIVS. DE MUGIANO. OPVS. FECIT. 1508.

Voici quelques notes sur les artistes de Rouen, au sujet desquels nous devons les meilleurs renseignements à M. A. Deville, conservateur du Musée d'antiquités à Rouen. Jacques LEROUX, architecte de la cathédrale, demandait, le 8 février 1508, au chapitre la permission de se démettre de ses fonctions, *à raison de sa débilité* et de *sa vieillesse*. Il présenta, audit chapitre, son neveu ROULLANT LEROUX, qui fut accepté comme son successeur. Le 27 mars 1510, on déposait, avec l'autorisation du chapitre, les restes mortels de Jacques Leroux, sous le dallage de la grande nef, près de l'orgue. En 1508, Roullant Leroux quitta, il est vrai pour peu de temps, les travaux du grand portail, pour faire démolir, par ordre de Louis XII, les échoppes qui défiguraient les murs extérieurs de la nef, depuis la *tour de Beurre* jusqu'au portail de la Calande. La première pierre de la porte centrale de la façade (achevée vers 1530) fut posée le 18 juin 1509. Le chapitre demandait à Roullant Leroux, le 17 mai 1509, un plan de détails, *un papier ou parchemin pourtraité et figuré de la forme de l'ouvrage*, et, le 1er août, le chapitre l'avait réprimandé du retard qu'il mettait à produire ce dessin; mais, le même jour, il dépose deux plans en parchemin, l'un grand et l'autre petit.

A la porte de la façade, dont il fut l'architecte, Roullant Leroux avait sculpté quelques statues en pierre.

Comme le dit une note de l'éditeur, au bas de la page 141, Georges d'Amboise, deuxième du nom, chargea Roullant Leroux, du monument de son oncle, le cardinal Georges d'Amboise, premier du nom : le plan de ce tombeau avait été fait en 1516, et la première pierre posée en 1520; le monument fut achevé dans l'espace de cinq ans.

Roullant Leroux avait été nommé architecte du Palais de jus-

tice de Rouen, mais, M. A. Deville n'ose affirmer qu'il ait pris part à sa construction. « Roullant Leroux, vieux et malade, » dit M. A. Deville, « pressentant sa fin prochaine, supplia, le 3 février 1527, le chapitre de transmettre sa charge d'architecte à son gendre, Julien Chennevière; » quelques jours après, Roullant rendait le dernier soupir.

Pierre DESAUBEAULX, sculpteur, né à Rouen, fut probablement le chef des sculpteurs du tombeau de Georges d'Amboise; il recevait trois fois la somme qu'on donnait aux autres artistes : vingt sols par jour pour lui et son serviteur. Il ne travailla à ce monument, qu'une seule année. Il avait exécuté, avant ce tombeau, de 1513 ou 1514 à 1520, plusieurs des grandes statues qui ornent le portail de la façade de la cathédrale; et le grand bas-relief du tympan de la voussure, représentant l'arbre généalogique de Jessé. Ce remarquable travail lui avait été payé 500 livres, environ 10,000 francs de notre temps.

Le nom de notre artiste est écrit, (p. 53) dans la *Revue des architectes de la cathédrale de Rouen*, par M. A. Deville : DESOBEAULX; dans les comptes de dépenses de l'église Saint-Gervais et Saint-Protais, à Gisors, publiés par M. le comte Léon de Laborde (*Ann. Archéol.*, t. IX, p. 151), il est écrit : Pierre DES AUBEAUX. Il paraîtrait, d'après une mention faite dans ces *Comptes*, qu'il travaillait, en 1513, pour l'église de Gisors; voici cette mention : « De Pierre des Aubeaux, maistre tailleur d'ymaiges, demeurant à Rouen, duqel est faict recepte au chapitre des Amortisses...., n'a esté aucune chose receu, pour cecy, par le *marché* que ledit des Aubeaux a avec messiers les gouverneurs. »

Voici les noms des autres sculpteurs chargés des statues du portail élevé par Roullant Leroux : Jean THEROULDE, Pierre DULIS, Richard LEROUX, Nicolas QUESNEL, Denis LEREBOURS et HANCE DE BONY ou Jehan de Bony. M. Deville nous apprend que Hance de Bony faisait partie de la corporation des imagiers de Rouen, et qu'après avoir achevé des travaux à Gaillon, il travailla, en 1511, à la cathédrale, où il fit, au grand portail, deux statues qu'on y voit encore, lesquelles lui furent payées 22 livres 10 sols chaque (Comptes manuscr. de la Fabrique, cités dans les *Comptes* de Gaillon, p. cxx). A ce grand portail, il y avait deux cents soixante et une statues petites ou grandes. Les grandes étaient payées depuis 22 livres 10 sols jusqu'à 55 livres 10 sols pièce; les moyennes, 4 livres, et les petites, 10 sols. Hance de Bony est cité quatre fois, dit M. Deville, dans les *Comptes* de Gaillon (p. CXIX); la première, en juillet 1508, « pour avoir fait un

saint Jehan pour asseoir au pavillon du jardin, au prix de 12 livres » (p. 310); la seconde, en août de la même année, « pour avoir fait ung monstre, une melusine, des anges de boiz, » payés 24 livres (p. 311); la troisième fois, en avril 1509, « pour quinze testes de serf de boiz », payées 18 livres (p. 357), qui furent placées dans la galerie basse allant de la tour au portail du jardin; enfin, le 20 du même mois, « pour avoir fait la façon du saint Georges qui sera assiz sur la grant viz, » moyennant la somme de 20 livres (p. 403). Cette figure avait été fondue en bronze.

M. le comte Léon de Laborde, dans les « Comptes et dépenses de l'église Saint-Gervais et Saint-Protais » (*Ann. Archéol.*, t. IX, p. 160 et suiv.), nous signale quelques artistes architectes-sculpteurs qui nous étaient encore inconnus. Voici toute une même famille, probablement née à Gisors, élevée dans le monument même auquel on la voit se consacrer, pendant quatre-vingts ans, avec tout le zèle qu'au moyen âge on mettait au service de l'Église. Vers 1520, Robert GRAPPIN, « maistre maçon et ymagier, » travaillait sous la direction de Robert Jumel, « maistre maçon, » au portail latéral du nord. En 1521, il exécutait les sept grandes statues qui remplissent encore aujourd'hui une série de niches, au haut du portail nord : ce fait est certifié par la mention suivante : « Item a esté paié à maistre Robert Grappin, maistre maçon de l'œuvrage de ladite église, sur et tant moings de la somme de 20 livres tournois, par marché à luy faict, pour faire tous les ymaiges qui conviendra faire au dernier et plus haut estaige du portail neuf, pour ce XIII livres X sols. » En 1524, il « faict XIIII ymages du portail neuf, » et en 1525, il compte, « parmy ses aydes, ung Jacques Grappin, qui reçoit 3 sols par jour. » En 1547, Robert Grappin figure dans les *Comptes*, en même temps que Jacques et Jehan Grappin.

Jehan GRAPPIN était fils de *maistre* Robert. Depuis 1539, et probablement jusqu'à ce qu'il fût nommé « maistre masson, conducteur de l'œuvre d'icelle église, » vers 1547; il paraît surtout chargé de travaux de statuaire; mais, depuis 1547, ses occupations sont celles d'un architecte en chef, jusqu'en 1580 : à « partir du 15 may » de cette année-là, son nom fait place à celui de Boguet, maçon, qui était en second sous ses ordres. Cependant, on lit encore : « Le 27 février 1583, à maistre Jehan Grappin, C[s]. », ainsi qu'en 1598 « 16 mars, à Jehan Grappin, maistre maçon, et à Boguet, pour leur peine et pierre qu'il a convenu pour racoustrer le pilier du pupitre. » Ce pu-

pitre avait été fait par lui, de 1570 à 1572, et il reçut alors la somme de 735 livres pour ce travail, qui devait être orné d'un grand nombre de figures.

Dans les mêmes *Comptes*, depuis 1536, on lit : « Il a esté paié à Nycoullas COULLE, ymaginier, douze ymages en fasson d'apostres, avesque l'ymage de Nostre-Signieur, posé.s à la tour de ladite église, estant de VIII à neuf piés de hauteur chacun ymage, au pris de IIII livres X sols la piesse, valent la somme de LVIII livres X sols. » Il exécute aussi, pour la même tour « les Sept Vertuz, avesques sept autres ymages. » En 1538, notre artiste travaille à la journée avec les maçons, et en 1540, « faict ung ymage qui a esté mis sur le grant portail de ladite église auprès de la tour qui fait l'amortissement; » et en 1552, 1553 et 1554, il exécute « les ymaiges des Trois Marie, mises entor la tour neufve et portail de ladite église. »

Pierre DU FRESNOY, « ymaginier, » à Beauvais, reçoit, les 16 juillet et 22 septembre 1585, deux à-compte pour l'exécution de la contretable de la chapelle du Rosaire, dans l'église Saint-Protais et Saint-Gervais; ce bas-relief a environ 9 mètres de haut et « n'est dépassé, dit M. Léon de Laborde, que par sa médiocrité. »

Nous terminerons cette liste des artistes de Gisors par les noms de deux sculpteurs en bois. Philippe FORTIN avait fait, pendant les années 1566-67, « deux portes neufves pour le grant portail; » et en 1578, le 9 septembre, « pour le buffet des orgues, » il reçoit 900 livres. Quant à l'autre sculpteur en bois, on lit dans les *Comptes* (art. 220), « 16 septembre 1584, à Nicollas LE PELLETIER, sur son marché de la closture du cœur, XXX livres, » et en 1585, il fait un marché « pour les sièges de l'église. »

M. le baron de Girardot, conseiller de préfecture à Bourges, a publié un *Compte* des dépenses faites à l'occasion de l'entrée à Bourges, en 1493, de la reine Anne de Bretagne ; on y lit : « A Guillaume l'ymaigier, pour une journée, V sols. » GUILLAUME L'YMAIGIER était de Bourges. Voici que M. Deville trouve, dans les *Comptes* du château de Gaillon (p. ccc), ce Guillaume de Bourges, et dit : « Cet artiste devait être originaire de la ville de Bourges, ainsi que l'indique son nom. Nous n'hésitons pas cependant à le ranger parmi les artistes Rouennais. En effet, il faisait nominativement partie de la corporation des *peintres et tailleurs d'ymages de Rouen*. Il est cité trois fois dans les *Comptes* de Gaillon, et, à ces trois articles, il est qualifié d'*ymagier* :

1° « Pour IV médailles de bois au pris de XXVII° pièce, et pour V petits enfants au pris de II° VI° pièce, par quictance du XXIX° janvier mil V° et sept, VI$^l$ VI$^s$. — 2° De dix livres onze sols tournois de reste et parpaye d'avoir fait XLII médailles, par quictance du XX° may V° et huit, XI$^l$ XI$^s$. — 3° Pour trois ymages de pierre à mectre sur la chapelle, par quictance du IX° aoust V° neuf, XV$^l$. »

Page 162, après la dernière ligne, ajoutez aux artistes déjà nommés les noms des suivants. On lit dans le *Registre* manuscrit des chapitres généraux de la cathédrale d'Amiens : « Quant aux sculptures et histoires des *scellettes* (stalles), le marché en fut fait à part, avec Antoine AVERNIER, tailleur d'images à Amiens, moyennant 32 sols la pièce. » Toute la boiserie et les deux faces latérales furent exécutées sous la conduite et la direction de Jean TURPIN ; son nom se lit sur une des stalles, suivi de : « Dieu te pourvoie. » Une autre stalle, portant la date de 1508, fut exécutée par Alexandre HUET et Arnoult BOULLIN, maîtres menuisiers à Amiens : le premier fit le côté droit, et le second, le côté gauche. Cet ouvrage avait été commencé le 3 juillet 1508, et achevé le 24 juin 1522. La totalité de la dépense s'élève à 11,230 livres 5 sols.

Jean RUPIN avait travaillé aux sculptures de ces mêmes stalles, de 1508 à 1519, et il y mit son portrait.

Henri VOGTHERR, originaire de Wimpfen, peintre, sculpteur et musicien, s'établit à Strasbourg, et y fut reçu bourgeois en 1526 (*Bull. Archéol.*, t. IV, p. 566). Cet artiste est auteur d'un chant protestant, en allemand, intitulé : « *Un nouveau Chant évangélique*, bon à chanter comme consolation par tous les chrétiens en toute espèce d'adversités, tiré des saintes Écritures, en l'année où l'on comptait 1526 ans. Fait par Henri Vogtberr, peintre et bourgeois à Strasbourg; imprimé à Augsbourg, par Pierre Kornman, en l'année 1526. »

Le protestantisme ayant déclaré la guerre à toute œuvre d'art, les peintres et les sculpteurs de Strasbourg en 1525, prièrent le magistrat de cette ville de les admettre aux emplois vacants, de préférence à tous autres, « vu que la parole de Dieu les prive de leurs métiers ou professions. » (*Bull. Archéol.*, t. IV, p. 566.)

Nicolas de HAGUENAU, sculpteur, avait fait en 1501 l'ancien grand autel de la cathédrale de Strasbourg.

Jehan BLOTIN avait sculpté en bois les statues et les bas-reliefs du grand autel de l'abbaye de Vauluysant (arrond. de Sens),

pendant la durée de l'administration de l'abbé Antoine-Pierre (1502 à 1549).

Falaise, de Paris (j'en doute beaucoup ; il est présumable qu'il était Normand), vivait en 1522. Il a exécuté les cinquante-quatre stalles historiées de la collégiale de Campeaux.

Jacques Lefèvre, de Caen, fit, en 1588 et 1589, les stalles du chœur de la cathédrale de Caen.

Voici encore un sculpteur en bois, travaillant en Italie ; Jean Barille, d'origine française, sculptait à Rome, sous la direction de Raphaël, les portes et autres boiseries du Vatican.

Huguet ou Hugues Sambin, sculpteur et architecte, né à Dijon, vivait encore en 1581, élève de Michel-Ange. A Dijon, où il travailla comme statuaire, on voit encore le bas-relief du tympan de la porte centrale de l'église de Saint-Michel, représentant le Jugement dernier. Cet ouvrage est signé : *Hugues Sambin fecit*; mais, une quittance, conservée aux archives de la Côte-d'Or, est signée : *Huguet Sambin* (Voy. la description de cette étrange composition dans le *Bull. Archéol.*, t. III, p. 129.)

Denis Sourisseau, « maistre ymagier » à Poitiers, en 1562. D'après un renseignement communiqué à M. Didron (*Ann. Archéol.*, t. XI, p. 372) par M. l'abbé X. Barbier, on lirait encore sur les murs du château de la Chapelle-Bellouin, près Loudun (Vienne), les dates de 1551, 1558 et 1575, et en caractères du seizième siècle : Symon Delavot, dont le prénom est séparé du nom par un arbre fleuri.

Dans le cimetière de Montfermy (Puy-de-Dôme), il y a une croix en pierre sculptée, de quatre mètres de haut, portant le millésime de MIL V$^c$ XXXVI, et l'inscription suivante, sur trois autres faces de pied : Fut faite par messire Bounet Burdeix.

Dans une note adressée aux *Annales archéologiques*, de M. Didron, M. Quantin, le savant archiviste d'Auxerre, dit qu'une délibération du chapitre de cette ville, en 1551, porte « que certains *lathomi* faisant grossièrement une statue de saint Christophe, M$^e$ Balleur, chanoine, qui faisait exécuter cette statue, est invité à y mettre des ouvriers plus habiles. » On voit plus loin que l'ouvrier incapable s'appelait maître Imbert. Un tailleur de pierre, portant ce nom, travaillait à la cathédrale de Sens, un peu avant cette époque.

Bastien Van der Van-Hue, tailleur d'images, demeurant à Valenciennes, fait un marché, en 1553, dans la ville d'Arras, pour l'achèvement d'un tombeau commencé « par deffunt maistre Eustace Bauduin, tailleur d'images. » Dans l'église de Notre-Dame, à Saint-Omer, on voit encore, à l'entrée de la chapelle de

Saint-Jean-l'Evangéliste, l'*ex-voto* de Syderack de Lallaing, représentant les trois enfants dans la fournaise, parce que l'un de ces saints enfants portait le nom du défunt chanoine et doyen de Notre-Dame ; les deux autres se nommaient Misac et Abdenago. Ce bas-relief est en albâtre, ainsi que son encadrement et son couronnement ; le reste est en pierre ; le tout offre une composition charmante, exécutée, en 1534, par Georges Monnoyen, « tailleur d'ymaiges. »

A Nancy, vers la fin du seizième siècle, Drouin s'est fait remarquer par les statues de saint Georges et du cardinal de Vaudemont, mort à Nancy en 1587.

Page 169, après la ligne 16. Nous ajouterons peu de chose aux lignes consacrées à Jean Goujon par M. Eméric David ; nous nous bornerons à quelques renseignements historiques. Ce grand artiste est probablement né, vers 1510, à Alençon, ce qui expliquerait suffisamment la tradition qui lui attribue un ouvrage placé dans l'église Saint-Gervais et Saint-Protais, à Gisors, représentant un moribond tout amaigri, dont l'inscription est terminée par : « Je fus mis en ce lieu l'an 1526. » Je pense que cette sculpture pourrait bien être son premier travail ; Gisors était une partie de la Normandie, et Jean Goujon n'était-il pas Normand ? Alençon dépendait de la Basse-Normandie. La tradition, conservant un fait non politique pendant plusieurs siècles, n'équivaut-elle pas à un fait authentique bien prouvé ? Cependant, je rencontre un savant contradicteur, M. le comte Léon de Laborde (*Ann. Archéol.*, t. IX, p. 328) : ce qui semble surtout l'empêcher d'attribuer cet ouvrage à Jean Goujon, « c'est la vulgarité de cette œuvre en opposition avec le beau talent de notre grand artiste. » Mais, vingt-cinq ans plus tard, cette appréciation eût été plus vraie : en 1551, Jean Goujon terminait la fontaine des Nymphes, aujourd'hui dans le milieu du marché des Innocents. Cette belle sculpture, en effet, n'est rien moins que vulgaire, et je dirai même, avec M. Gustave Planche : « La réalité a perdu tout ce qui la déparait, gagné tout » ce qui lui manquait ; interprétée par le génie, elle a conquis » l'immortalité. » (*Revue des Deux-Mondes*, 15 juillet 1850.) Jean Goujon, comme beaucoup d'autres, n'était pas venu au monde avec ce « beau talent ; » n'oublions pas qu'il ne pouvait alors avoir que seize à dix-sept ans ; du reste, il a beaucoup travaillé en Normandie, surtout à Rouen, jusqu'en 1542 : cette même année, il reçoit le prix de son dernier ouvrage dans cette ville, avant de se rendre à Paris pour la première fois. La preuve en est dans le compte des dépenses du tombeau de Georges d'Amboise, pour l'exécution de la *teste* de Georges d'Amboise II,

que celui-ci avait commandée, avant son élévation à la dignité de cardinal : « *Année* 1541-1542, Jean Goujon, tailleur de » pierre et masson, pour faire la *teste du prians* et sépulture » de Monseigneur, et pour parfaire et asseoir icelle en sa place où » elle doibt demourer, par le marché du VI⁰ avril et par ses » quittances, XXX L⁸. » (M. Deville, *Tomb. de la cathéd. de Rouen*, p. 97.) Le 18 mai 1542, il recevait à Paris « la somme de dix escus d'or soleil, » à valoir sur les sculptures qu'il exécutait pour la décoration du jubé de Saint-Germain l'Auxerrois, dont l'architecture était de Pierre Lescot, abbé de Clagny. (*Journal des Débats*, 12 mars 1850, article de M. Léon de Laborde.) Les ouvrages qu'il exécutait pour Saint-Germain l'Auxerrois sont placés aujourd'hui au Louvre, dans le Musée de la sculpture de la Renaissance. Ils représentent « une Nostre-Dame-de-Pitié et quatre évangélistes à demye taille. »

Dans les notes de sa traduction des « Tableaux de plate peinture, » de Philostrate, Blaise de Vigenère (édit. de 1614 et suivantes) dit que Jean Goujon exécutait ses cariatides « sur le » crayon de la main dudit sieur de Clany ; si fort estoit, pour ce » regard, le naturel en ce personnage de bonne maison. » Ce *sieur de Clany* était Pierre Lescot, le célèbre architecte. On a dit déjà plusieurs fois que Jean Goujon était élève de Nicolas Quesnel, sculpteur, né à Rouen, auteur de la statue en plomb de la Sainte-Vierge, faite en 1540 (dont la façon avait été payée vingt livres) pour le faîte de la chapelle de la cathédrale de Rouen. Avant cette époque, Quesnel travaillait à l'église de Saint-Maclou de Rouen, sous la direction de Jean Goujon, d'où j'en conclus qu'il aidait notre grand artiste, mais qu'il n'avait jamais été son maître. Comme architecte, nous devons à Jean Goujon l'architecture de la fontaine des Nymphes et l'hôtel de Carnavalet, à Paris ; probablement l'architecture du tombeau de Louis de Brézé, à Rouen, et toutes les figures dessinées pour la traduction de Vitruve, faite par IAN MARTIN pour le roi Henri II. Jean Goujon y a joint la description de ses planches, et cette partie de l'ouvrage n'est pas la moins intéressante. Ce Vitruve a plusieurs éditions : la première est de 1547, la deuxième de 1552, et la troisième de 1572, in-folio de 351 pages, imprimé à Paris, par Hierosme de Marnef et Guillaume Cavellat.

Rien, jusqu'à présent, ne prouve que Jean Goujon ait été calviniste, et cependant, depuis longtemps, tout le monde le croit, parce que ce grand artiste, en effet, a été tué le jour de la Saint-Barthélemy ? Mais ce fait ne suffirait pas pour prouver que Jean Goujon, qui travaillait pour les églises catholiques, fût huguenot;

aux jours d'émeute, les vengeances particulières ne s'exercent-elles pas impunément ? Dans le très-remarquable article de M. Gustave Planche, déjà cité, on lit, page 302 : « Quoiqu'une tradition gé-
» néralement acceptée place la mort de Jean Goujon dans la cour
» du Louvre, M. Callet affirme que Jean Goujon fut tué le jour
» de la Saint-Barthélemy, non pas au Louvre, mais à l'hôtel du
» comte de Poitou, dans la rue qui s'appelle aujourd'hui rue de
» la Harpe, dont il décorait la cour intérieure, et que les meur-
» triers étaient conduits par un compagnon nommé Prédeau, que
» Jean Goujon avait congédié pour quelque méfait. »

Page 170, après la ligne 24, ajoutez : Pierre Bontemps, demeurait rue « Sainte-Catherine, » à Paris, en 1555. Cette même année, il faisait, pour la cheminée de la chambre du roi, à Fontainebleau, un bas-relief en marbre représentant les quatre saisons ; le marché, passé pour ce travail, est daté du 12 août 1555, et la quittance pour solde, dont le total est 414 livres, est datée du 26 avril 1556.

Pierre Bigoigne, Jean de Bourges et Bastien Galles, ont tous les trois travaillé aux ornements du tombeau de François I<sup>er</sup> sous la direction de Pierre Bontemps. On conserve la quittance pour le solde de ces travaux ; elle est datée du 28 février 1555.

Page 171, après la ligne 14, ajoutez : Germain Pilon, « sculp-
» teur ordinaire du roy et controleur général sur les fabriques de
» ses monnoyes, bourgeois de Paris ; » il a pris ces titres dans un marché du 17 janvier 1580, que l'on conserve aux Archives du Cher ; ce marché était passé, pour une pierre sépulcrale, « avec Guillaume Pot, seigneur de Rodes ; » la quittance du solde, pour ce travail, est du 3 janvier 1585. (*Bull. Archéol.*, t. II, p. 243). — M. Albert Lenoir, auteur de la remarquable « *Statistique monumentale de Paris*, montrait, en 1843, au Comité des Arts et Monuments, un dessin sur parchemin, attribué, par le savant Alexandre Lenoir, son père, à Germain Pilon ; représentant le tombeau élevé, par ordre de Henri III, à la mémoire de Saint-Mégrin. Ce tombeau, autrefois placé dans l'ancienne église de Saint-Paul, où il est resté quelques années seulement, fut entièrement détruit un jour d'émeute. Feu Alexandre Lenoir en a publié une gravure (*Musée des Monuments français*, t. III, p. 96, n° 456 *bis*). Derrière ce dessin, on lit : « Parraphé
» par les notaires soubs signez *ne varietur*, suyvant le marché
» passé entre madame de Chasse (?) et Germain Pilon, par
» devant lesdits notaires, ce mercredy 18° jour de may, l'an 1588. »
(*Bull. Archéol.*, t. II, p. 575.) — Germain Pilon avait reçu,

pour le tombeau de Henri II, la somme de 3,172 livres 4 sols; ses « ouvriés besognans à gages » recevaient 15 livres par mois, et « le conducteur de ladite sépulture » recevait par mois 20 livres 16 sols 8 deniers, somme considérable pour le temps; ce conducteur des travaux se nommait : François LERAMBERT.

Page 172, ajoutez après le renvoi, à la note 1 : On conserve, de François BRIOT, au Musée de l'hôtel de Cluny, à Paris, une aiguière en étain (n° 1364). Au dos du bassin, se trouve le portrait de l'auteur, avec la légende: *Sculpebat Franciscus Briot.* Les belles et très-regrettables collections Didier-Petit et Debruge-Dumenil, n°s 453 et 970, possédaient deux aiguières en étain, véritables chefs-d'œuvre de l'orfèvrerie française au seizième siècle. Dans la collection Didier-Petit, on voyait une aiguière (n° 454) portant la marque de l'auteur : C. F., dans les ornements. Dans la même collection (n° 455), il y avait une aiguière en étain, imitation de Briot; le bassin portait le médaillon et la marque de l'auteur, avec l'inscription : *Sculpebat Gaspar ENDERLEIN.*

Page 176, après la ligne 7, ajoutez : Jacques BACHOT était né en Lorraine, mais il avait demeuré à Troyes pendant dix ans, de 1495 à 1505. Le fait est démontré par le compte des dépenses, déposé aux archives de la Haute-Marne, du 1er octobre 1495 au 2 décembre 1504, faites pour les tombeaux des Guise à Joinville, approuvé et signé de la main de Henri de Lorraine, évêque de Metz. Jacques Bachot a sculpté tous les marbres du tombeau de Henri de Lorraine et celui, non moins riche, élevé à la mémoire de Ferry II de Lorraine, seigneur de Joinville, et d'Yolande d'Anjou, reine de Sicile, sa femme, inhumés dans la même chapelle du château de Joinville. La statue du prélat, revêtu de ses habits pontificaux et agenouillé sur sa tombe, avait été faite par Henrion COSTEREL. Les marbres de ces tombeaux et la statue en bronze furent saccagés en 1793; le bronze fut fondu la même année. Il était tout simple, même convenable, que l'évêque de Metz, originaire de Lorraine, confiât l'exécution de ces deux monuments à des artistes lorrains. On comprend qu'Arnoul Vivien, secrétaire de Henri de Lorraine et chanoine de Tours, chargé du compte des dépenses, ait fait résider près de lui, à Troyes, les deux artistes pendant la durée des travaux.

Ajoutons ici les noms de quelques artistes de Troyes ; citons d'abord Jean GAILDE, sculpteur et architecte, qu'on tâche encore de faire passer pour Italien; ce nom est cependant connu dans plusieurs parties de l'ancienne Champagne. Gailde gagnait 5 sols, 6 sols, et jusqu'à 7 sols 6 deniers tournois par jour, en travail-

lant au jubé de l'église Sainte-Madeleine de Troyes. Il dirigeait toute l'œuvre et sculptait lui-même ; ses élèves ou *serviteurs* étaient François MATRAY, Hugues BAILLY, Martin DE VAUX, Nicolas MAUVOISIN et Jean BRISSET, qui tous devinrent des artistes remarquables. Ce jubé avait été commencé en 1508, l'*ambon* fut achevé en 1514 ; trois années furent employées à construire les arcades qui l'accompagnent. Maître Jean Gailde en sculpta lui-même tous les ornements ; puis, en 1517, il en retoucha quelques parties, et ce jubé fut inauguré à la Noël de cette même année. (*Arch. hist. de l'Aube*, par M. Vallet de Viriville, p. 312.) De 1511 à 1512, Nicolas HAVELIN sculptait « les troys ymaiges en rondeaulx du devant du jubé. »

Le 4 janvier 1549 (1550), RINUCCINI (Dominique) passe un marché devant notaires : « Dominique Renouce (Rinuccini), dict
» Florentin, et Gabriel Le Fandreau, son gendre, demourans à
» Troyes, » d'une part, et l'église Saint-Etienne, de l'autre, pour
« faire et parfaire, » avant Pasques de l'an 1551, « un jubé en
» pierre de Tonnerre…, moyennant la somme de 810 livres tour-
» nois, payables 50 livres comptant, et le reste au feur et à me-
» sure de la confection. » Le chapitre fournissait tous les matériaux. La statuaire est ainsi décrite dans le marché : « Les ymages
» de Foy et de Charité, et sur le frontdespice ung Crucifiment,
» avec les ymages de Notre-Dame et saint Jehan… ; plus, quatre
» ystoires de M. saint Estienne, à demi-taille. » (*Arch. de l'Aube*, p. 126.) Dans l'église Saint-Jean, il avait fait une statue du patron, pour le maître-autel. Gabriel NOBLET y avait travaillé pour la même église, pendant les années 1571 et 72.

Jacques MILLON, sculpteur en bois, ornemaniste d'un grand talent, avait fait marché, le 15 janvier 1550, avec le chapitre de Saint-Etienne de Troyes, pour présider à la confection et à l'installation de l'orgue. Il avait, quelques années auparavant, fait la menuiserie et les ornements de l'autel de l'abbaye de Vauluysant (arrond. de Sens).

Page 180, après la ligne 10, ajoutez : Ce monument, élevé à Jeanne d'Arc (voy. la descript., p. 127 de ce volume), fut transporté en 1745, du pont, menaçant ruine, sur lequel il était placé, dans un hangar de la Maison commune, où il fut oublié pendant vingt-six ans ; en 1771, il avait été mis à l'angle des rues Royale et de la Vieille-Poterie. Mais, le 23 août 1792, la *section Saint-Victor* de la ville d'Orléans demande sa destruction ; le conseil général refuse, pour céder quelques jours plus tard (le 21 septembre suivant). Les statues furent fondues pour faire des canons.

Pierre et François L'Heureux, sculpteurs sous le règne de Henri IV, probablement élèves de Barthélemy Prieur. On leur attribue les Renommées, sculptées des deux côtés de l'arcade du pavillon du jardin de l'Infante, au Louvre; mais Sauval dit qu'elles sont de Barthelemy Prieur. Plus loin, Sauval dit qu'ils ont sculpté, au milieu des attributs de la marine, des enfants ou génies, se jouant avec des monstres marins, dans la première partie de l'ancienne galerie du Louvre, qui longe la Seine et touche au pavillon du jardin de l'Infante.

FIN

www.ingramcontent.com/pod-product-compliance
Lightning Source LLC
Chambersburg PA
CBHW071620220526
45469CB00002B/422